# 아비드 이펙트 바이블

## 디지털 영상 효과

박 상 욱

**방송문화진흥총서 164**
**아비드 이펙트 바이블 - 디지털 영상 효과**

지은이 • 박상욱
펴낸이 • 김용성

초판 1쇄 발행 2016년 2월 15일

발행처 • 법률출판사
출판등록 • 제1-1982호
주소 • 서울 동대문구 이문로 58 오스카 빌딩 4층
전화 • 02-962-9154
팩스 • 02-962-9156
홈페이지 • www.LnBpress.com
이메일 • lawnbook@hanmail.net
ISBN • 978-89-5821-273-7  93600

Law Publishing House
Seoul Dongdaemun-gu Imun-ro 58 Oscar Building 401Ho
Phone • 82 2 962 9154    Fax • 82 2 962 9156

이 책은 MBC재단 방송문화진흥회의 지원을 받아 출간되었습니다.

방송문화진흥총서 164

# 아비드 이펙트 바이블

## 디지털 영상 효과

박 상 욱 지음

대한민국, 서울, 2016, 법률출판사

# AVID EFFECTS BIBLE

# 머리말

아날로그 시대에서 디지털 시대로 전환하던 시기, 진보적인 넌리니어 방송영상편집시스템은 분명 아비드라고 부르는 비디오영상시스템이었디. 이것은 방송이나 영화의 역사에 과학적 사실로 기록되어 있다. 아비드 테크놀로지는 인류의 과학적 영상에 진보적 발전을 위해서 기어헌 것은 사실이다. 그러나 아날로그 시대가 몰락하고 디지털 시대가 된 지금도 그러하냐고 누군가 나에게 묻는다면, 그렇다고 말할 수 없다. 왜냐하면 아비드는 그동안 자신들의 영역을 보호하고 지키고자 변화하려는 의지가 없는 보수적인 기술의 자세를 취했다. 고가의 아비드 기술이 이러한 자세를 가지고 있는 동안 디지털영상기술은 급속하게 발전하였고, 아비드의 성능과 비슷한 파이널 컷 프로 같은 영상시스템이 강력한 애플 기술이란 이름으로도, 그것도 저렴한 가격으로 등장하였고 이제는 아비드의 경쟁자가 되었다. 절대강자는 없다. 아비드는 이에 더욱 더 개방적인 시스템이 되고 있다. 선의의 경쟁이란 기술의 진보에 있어서 아주 유익한 일이다. 인간은 계속해서 더욱 좋은 방향으로 발전해나가야 된다고 나는 생각한다. 필름의 몰락과 함께 거대한 코닥이 몰락한 것과 같이 발전하지 않는 기술은 몰락한다. 기술이란 시대가 변화하는 것처럼 함께 변화하지 않으면 몰락한다. 역사에도 절대적 승자는 없다. 유럽 최강 힘의 기술을 가지고 있던 나폴레옹도 몰락하였다. 그러나 나폴레옹이 위대한 것은 몰락하면서도 자신의 기록을 인류에게 남겼다는데 있다. 그가 몰락을 부끄러워하며 아무것도 하지 않았다면 나폴레옹이란 이름은 역사에서 사라졌을지도 모른다. 나폴레옹은 기록했다. 그의 모든 것을. 아비드도 인류의 발전을 위한 역할을 계속 이어가려면 더욱 진보적인 기술 발전을 위해 노력해야 하고, 자신들의 기술이 인류의 공동자산이라는 것을 절대로 잊어서는 안 된다. 왜냐하면 아비드 기술은 많은 사용자들의 아이디어와 노력으로 함께 발전해온 것이기 때문이다.

2010년 3월 방송문화진흥총서101 '아비드 에디팅 바이블-디지털 영상 편집'을 저술하여 출판한지도 벌써 5년이 넘었다. 그동안 기술은 급속하게 변화되었다. 2014년 12월부터 아비드 테크놀로지는 4K UHD 시스템에 대응하는 새로운 버전의 아비드 미디어컴포저 V8.X을 출시하였다. 아비드 미디어컴포저는 더욱 강력해진 DNxHR 영상기술로 안정적인 실시간 네이티브 4K에디팅과 마스터링이 가능한 시스템이 되었다. 그러나 기술이 변화하였다고 사용방법은 20년 전과 크게 달라진 것이 없다. 이것이 내가 아비드를 계속 사용하는 이유이자 아비드의 강력한 장점이다. 아비드는 영상편집이나 영상효과에서 기본에 충실한 시스템이다. 기술의 미학보다 영상의 미학을 중요시하는 시스템이다. '아비드 이펙트 바이블-디지털 영상 효과'는 '아비드 에디팅 바이블-디지털 영상 편집'과 연계하여 심화 학습할 수 있도록 3D 효과, 4K UHD 영상 소스 활용, 모션트래킹, 디지털 영상 효과 기술 등을 중심으로 디지털콘텐츠 저작도구를 사용할 수 있는 능력을 가질 수 있도록 저술되었다. 이 책은 아비드 에디팅 바이블-디지털엉성편집의 개정판이 아니라, 전혀 새로운 책이다. 아비드 에디팅 바이블-디지털 영상 편집이 편집의 기본에 충실한 책이라면, '아비드 이펙드 바이블-디지털 영상 효과'는 이펙트의 기본에 충실한 책이며 지난 2010년부터 지속적으로 연구, 저술되었다. 저술을 통해 아비드 같은 강력한 프로페셔널영상제작시스템에 사용자가 보다 쉽게 접근하여 대한민국 방송 영상 콘텐츠 발전에, 세계 경쟁력을 가진 인재 양성에, 도움이 되기를 바랄 뿐이다.

<div align="right">

2016년 1월 七寶에서

氣山 박상욱 拜上

</div>

# 차례

## 8장. 고급 디지털 영상 효과 - 모션 트래킹

## 9장. 고급 디지털 영상 효과 - 인트라프레임 이펙트

## 10장. 고급 디지털 영상 효과 - 애니매트 이펙트

# AVID EFFECTS BIBLE

# 1장. 디지털 영상 효과 이해

이 장에서는 특수 영상 효과의 역사를 이해하고, 디지털 영상 효과의 기본 지식을 익힐 수 있도록 구성하였습니다. 아비드 미디어 컴포저의 V8.4 시험판 설치하기를 통해 누구나 쉽게 아비드 미디어 컴포저를 설치하여 사용할 수 있도록 도움이 되는 내용이 있습니다. 이 장을 통해서 아비드 미디어 컴포저의 프로젝트 만들기와 프로젝트 관리에 도움이 되는 지식을 담았습니다.

# Lesson 01 특수 영상 효과의 역사

인간이 '상상하는 대로 보이리라'는 생각으로 움직이는 그림을 만들려고 노력한 것이 특수 영상 효과의 시작이라고 할 수 있습니다. 특수 영상 효과의 시작은 필름의 등장과 함께 시작합니다. 필름 위에 직접 그림을 그리는 방법과 캔버스 위에 그림을 그려 이중 노출 촬영으로 필름에 합성하는 매트 기법 (Matte technique)은 '매트페인팅'(Matte Painting)이란 명칭처럼 화가가 직접 그려 표현하는 특수 영상효과의 방법이었습니다. 특수 영상 효과의 역사는 그림에서 시작합니다.

## 특수 영상 효과의 이해하기

영상교육자로 강의를 하다보면 배우는 이들에게 가장 어려운 것이 언어와 전문용어의 혼돈입니다. 특수 영상 효과를 의미하는 전문적 용어는 다양하나 같음을 나타내는 등호로 이해하는 것이 가장 간단한 방법입니다.

### Special Effect = VFX = FX

현실세계에서 볼 수 없는 마술처럼 신기한 행동을 특수 영상 효과로 보여주었던 것에 그 기원을 두고 있습니다. 이제 우리 함께 특수 영상 효과의 세계로 즐거운 상상 여행을 시작합시다.

## 필름 특수 효과 촬영의 살펴보기

프랑스의 마술사이자 영화제작자 조르주 멜리에스(Georges Méliès)에 의해 1898년 제작된 '인간의 머리'(Un Homme De Tête)는 특수 영상 효과가 어떻게 사용되었는지 알 수 있습니다. 현재에도 남아있어 인터넷을 통해 감상할 수 있습니다. 이 작품은 미국의 발명가이자 사업가인 토마스 에디슨을 위해 영화를 배급하던 지크문드 루빈(Siegmund Lubin)이 멜리에스의 허가 없이, 불법 복제하여 '네 개의 귀찮은 머리'(The Four Troublesome Heads)란 이상한 제목으로 미국에서 1903년에 팔았던 작품입니다. 멜리에스의 영화를 불법 복제하며 영화 제작자로 성장하던 지크문드는 헐리우드 명예의 거리 하나인 6166 헐리우드 가(6166 Hollywood Blvd.)의 이름이기도 합니다. 미국의 영화 산업에 대한 기여를 인정받아 헐리우드 명예의 거리에 지크문드란 이름을 붙여졌다고 합니다. 그렇다면 헐리우드의 역사는 특수 영화 불법 복제를 그 기반으로 하고 있다고 볼 수 있는 것 아니겠습니까? 아무튼 인류의 역사에서 뛰어난 상상력을 가진 마술사이자 영화 제작자였던 멜리에스의 1898년 작품 '인간의 머리'를 117년이 지난 2015년에도 우리가 반드시 알아야 할 이유가 여기에 있습니다.

**조르주 멜리에스(1829.12.8~1938.1.21)**

## 인간의 머리

조르주 멜리에스의 '인간의 머리'는 최초의 매트를 이용한 영상을 보여주는 작품입니다. 멜리에스가 마술사로 직접 등장하는 54초의 아주 짧은 필름으로 멜리에스가 직접 자신의 머리를 3개로 분리하여 복제하는 마술 같은 액션을 보여줍니다. 머리를 확실하게 보여주기 위해 검정 배경에서 다중노출로 촬영되었습니다. 멜리에스의 작품에서 살펴 볼 수 있듯이 특수 영상 효과는 인간의 창의적 두뇌를 사용하여 트릭(trick)의 기술로 만드는 마술 같은 효과라 말할 수 있습니다.

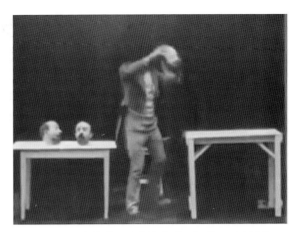

조르주 멜리에스의 '인간의 머리', 1898년

## 달세계 여행

조르주 멜리에스의 스타 필름에서 제작한 '달세계 여행'(Le Voyage dans la Lune)은 영화의 역사에서 '최초의 SF영화'로 말하는 중요한 작품입니다. 초당 16프레임으로 필름으로 촬영하여 다중 노출, 디졸브, 매트 페인팅, 타임 랩 촬영 등 최초로 특수 효과 기법을 사용하여 제작된 1902년 작품입니다. '달세계 여행'은 스토리가 있는 영화에 최초로 스톱 모션 애니메이션 기법이 사용되었습니다. 대사가 없는 상영시간 14분의 흑백 무성영화지만 지금 현대인의 시각으로 보아도 멜리에스의 영화적 상상력을 알 수 있습니다. '달세계 여행'은 쥘 베른의 1865년 과학소설 '지구에서 달까지'(De la terre à la lune)를 원작을 단순화하여 변형한 영화입니다 영화 후반에 나오는 달의 인간 스토리는 1901년 출판한 H.G. 웰스의 과학 소설 '달의 최초 인간'(The First Men in the Moon)를 원작의 스토리를 변형하였습니다. 지금은 저작권 기간이 만료되어 퍼블릭 도메인으로 공개되어 있으므로 인터넷에서 영화를 감상할 수 있습니다.

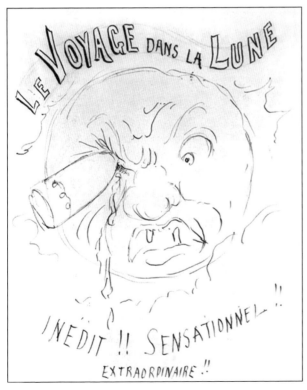

멜리에스가 직접 그린 '달세계 여행' 포스터 스케치

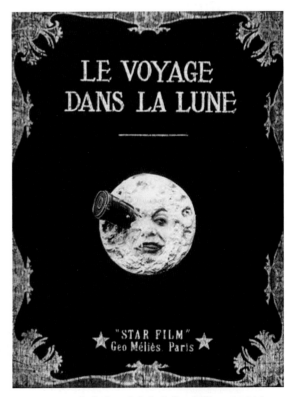

조르주 멜리에스의 '달세계 여행', 1902년

# 디지털 영상 효과 기술의 이해

컴퓨터 그래픽 이미지 및 영상 합성을 위해서는 Matte, Chroma Key, Mask, Alpha Channel의 기본적인 합성기법에 기초적인 지식을 가지고 있어야 합니다. 이 개념들은 합성 작업을 처음 시작하는 사용자에게는 가장 많이 혼동되어 사용하는 합성 기법 입니다. 출발부터 서로 다른 개념에서 시작된 합성기법으로 각 기법에 따라 효과를 적용방법이 달라지고 결과물이 다르게 표현됩니다.

## 매트 기법 (Matte technique)

매트 합성 기법은 전통적인 필름 촬영합성작업을 위해 고안된 사용된 역사가 가장 오랜된 합성 기법입니다. 카메라의 발명과 함께 고안되어 사용되던 카메라 특수효과 기법입니다. 필름 복제(Duplication)기술이 발전하지 않았던 영화의 초창기 시대부터 사용하던 합성 기법으로 일부 특수효과 촬영 전문가들 만이 사용하던 특수효과 촬영 기법의 하나 였습니다. 그 후 밀착인화 방식이 개발되면서 카메라렌즈 앞에 블랙 매트를 만들어 인물과 배경을 촬영하고 세트로 제작되기 어려운 배경장면을 캔버스나 종이에 그림으로 그려 별도로 촬영한 필름과 밀착인화하는 합성 기법으로 발전되었습니다. 영화나 애니메이션에 컴퓨터가 도입되기전에는 대부분의특수효과는 매트 촬영 합성기법(Bi-pack process)으로 제작되었습니다. 영화 초창기부터 특수효과 영화들은 매트 합성 기법으로 제작되었습니다. 컴퓨터 합성 기법을 사용하는 현재에도 매트 합성 기법의 기본 개념은 대부분 특수효과 소프트웨어에서 사용하고 있습니다. 포토샵 같은 이미지 소프트웨어를 사용하여 컴퓨터로 그림을 그리는 디지털 매트 페인팅(Digital Matte Painting) 발전되어 사용되고 있습니다.

## 마스크 기법(Mask technique)

마스크 합성 기법은 컴퓨터 기술에 의한 합성 기법입니다. 컴퓨터에서 0은 검정색(Black)신호로 255는 흰색(White)신호로 이미지를 구현합니다. 이 비트맵(bitmap) 이미지를 통하여 전경이미지(Foreground Image)과 배경이미지(Background Image)을 별도로 그리고 모니터에서 합치게 되는 기술을 표현하기 위해 사용되었습니다. 초기에는 마우스등 포인팅 디바이스 커서나 GUI(Graphic User Interface)를 구현하기 위한 화면의 아이콘, 메뉴 등 컴퓨터 기술을 모니터 화면에 구현하기 위한 기법으로 개발되어 사용하던 컴퓨터 기술입니다. 그 후 2D 비디오 게임에 캐릭터와 배경을 분리하여 표현하는 기술로도 사용되었습니다. 지금은 컴퓨터 그래픽에서 이미지 합성및 영상 합성에도 보편적으로 사용하는 특수효과 합성 기법의 하나가 되었습니다. 별도의 독립된 파일 형태를 가지고 있으며 알파 채널과 유사합니다. B -Spline 방식으로 발전되었습니다.

## 알파 채널 기법(Alpha Channel technique)

마스크와 유사한 기법입니다. 알파 채널은 컴퓨터 그래픽을 위해 개발되어온 합성 기법으로 키 채널(key channel)이라고도 합니다. 알파 채널은 마스크와는 달리 파일안에 키 채널(Key channel)을 포함된다는 점이 다릅니다. RGB파일안에 A 알파 채널을 포함하는 RGBA파일 형태를 가지고 있습니다. 알파 합성 기법은 픽사의 공동설립자인 에드윈 켓멀(Edwin Catmull)과 알비 레이 스미스(Alvy Ray Smith)에 의해 공동으로 창안되었습니다. RGB파일에 알파채널을 추가하여 임베디드 알파채널을 가진 RGBA 형태를 이미지 파일을 구현하는 방법입니다. 알파채널를 이용한 이미지합성기술은 1971년 알파블랜딩(Alpha Blending)과 1972년 알파컴포지팅(Alpha Compositing)의 컴퓨터 그래픽 이미지를 표현하기 위한 기법으로 발명되었습니다. 개발자인 에드(Ed-에드윈의 약칭)와 알비(Alvy)에 의해 그리스 문자의 첫 자모인 알파(A, $\alpha$)로 명명되어 불리게 된 컴퓨터 그래픽 이미지 합성 기법입니다.

## 크로마 키 기법(Chroma Key technique)

크로마 키 기법은 블루스크린과 그린스크린에서 인물을 촬영한 후 다른 장소에서 촬영된 배경과 합성하는 방법입니다. 인물을 남기고 블루나 그린색상만을 제거하여 배경과 합성하는 방법입니다. 크로마 키 합성 기법은 전통적인 매트 촬영합성 기법을 개선한 트래블링 매트(traveling matte)라고 불리는 합성 기법에 기원을 두고 있습니다. 디지털 합성 기법이 도입되기 전 부터 킹콩, 오슨 웰스의 시민 케인을 만든 RKO라디오 픽처스(RKO Radio Pictures)와 다른 스튜디오에 의해 1930년대 블루스크린(Blue screen)과 트래블링 매트방법이 개발되어 영화제작에 사용되었습니다. 트래블링 매트 합성 기법은 1940년 RKO라디오 픽처스 제작 영화 바그다드의 도적(The Thief of Bagdad)에서 특수효과를 만드는 데 사용하였으며, 이 영화에서 처음으로 블루스크린 사용 특수촬영 기법을 개발한 래리 버틀러(Larry Butler)는 그 공로를 인정받아 아카데미 특수효과상을 수상하게 됩니다. 그후 1950년 워너브라더스와 코닥이 공동 개발한 울트라 바이올렛 트래블링 매트(Ultra Violet Traveling matte process)라 명명된 초기형태의 블루 스크린 합성 기법은 코닥의 연구원 아서 위드머(Arthur Widmer)에 의해 개발되어 1951년 워너브라더스 제작영화 영화 노인과 바다(The Old Man and the Sea)의 특수효과에 사용된 합성 기법으로 현재 디지털 크로마 키 합성 기법의 기원으로 알려져 있습니다. 1980년경부터 컴퓨터를 사용하여 옵티컬 프린터를 조정하는 방법이 소개되어 특수효과 기법으로 사용되기 시작하였습니다. 조지 루카스의 스타워즈 시리즈 제국의 역습(The Empire Strikes Back)은 컴퓨터를 사용하여 쿼드 옵티컬 프린터라 장비를 사용하여 제작된 대표적인 영화입니다. 블루 스크린 합성 기법은 현재에도 대부분 영화제작에서 사용되는 특수효과 합성 기법입니다. 그후 디지털 크로마 키(Digital Chroma Key) 기법에서는 검은 피부색이나 파란눈동자를 가진 인물을 블루 스크린 배경으로 촬영시 나타나는 문제점을 해결하기 위해 그린스크린(Green Screen)으로 대체하여 사용하기도 합니다. 현재 출시되는 대부분의 컴퓨터 합성 소프트웨어에서 크로마 키 효과를 지원하고 있습니다.

### ▶ 블루 스크린(Blue Screen) 촬영

크로마 키 합성을 위한 촬영기법으로 블루 컬러를 배경으로 촬영하는 방법입니다. 크로마 키 이펙트를 적용하면 블루 컬러만 제거되고 인물은 다른 곳에서 촬영된 배경과 합성됩니다. 주의 할 사항은 인물이 블루 계열 의상이나 소품을 피해야 합니다.

### ▶ 그린 스크린(Green Screen) 촬영

크로마 키 합성을 위해 그린 컬러를 배경으로 인물을 촬영하는 방법입니다. 푸른색의 눈을 가진 서구인들의 경우 블루 스크린 촬영을 하면 눈동자의 색도 크로마키 합성시 제거되는 문제점이 나타납니다. 또한 블루 계열의 의상이나 소품이 있을 경우 그린 스크린을 배경으로 촬영합니다.

# 03 아비드 미디어 컴포저 V8.X 시험판 설치하기

아비드 미디어 컴포저 V8.4는 4K 해상도의 UHD 편집, 4K 디지털 영상 편집을 위한 DNxHR Avid 코덱을 지원합니다. 또한 DPX export, 디지털 시네마를 위한 DCI-P3 색공간을 지원합니다. 백그라운 렌더링 기능이 강화되었으며, Mac 시스템에서 GPU 하드웨어 가속을 지원합니다. 아비드 미디어 컴포저를 사용하여, 빠르고 효과적으로 고품질의 미디어 스토리를 제작할 수 있습니다.

## GUIDE 아비드 미디어 컴포저 V8.4 설치에 필요한 시스템 요구사항

아비드 미디어 컴포저 V8.4를 설치하기 위해서는 다음과 같은 시스템이 필요합니다.

| | Windows | OS X |
|---|---|---|
| OS | 64-bit 윈도우 시스템 필요<br>Windows 7 Professional (Service Pack 1)<br>Windows 8.1 Professional and Enterprise | Mac OS X 10.9.5<br>Mac OS X 10.10.1 ~ 10.10.5<br>(10.10.1 은 미디어 컴포저 8.4.1 patch 필요) |
| CPU | Intel Quad Core i7<br>Intel Quad Core Xeon | Intel Quad Core i7<br>Intel Quad Core Xeon |
| RAM | 최소 8GB RAM, 권장 16GB RAM<br>4K 워크플로우를 위해서는 16GB RAM 이상 | 최소 8GB RAM, 권장 16GB RAM<br>4K 워크플로우를 위해서는 16GB RAM 이상 |
| HDD | 최소 250GB 7200rpm SATA 내장 하드디스크<br>또는 128GB SSD | 최소 250GB 7200rpm SATA 내장 하드디스크<br>또는 128GB SSD |
| GPU | NVIDIA 347.52 GPU Driver<br>AMD 14.301.1019.1001 GPU Driver<br>NVIDIA 계열 Quadro family (Q600이상 권장)<br>AMD FirePro W5100, W7100, W8100<br>Intel HD4000<br><br>아비드 인증 **NVIDIA** 드라이버 설치 파일이 있습니다.<br>C:\Program Files\Avid\Utilities\nVidia | NVIDIA 347.52 GPU Driver<br>AMD 14.301.1019.1001 GPU Driver<br>NVIDIA 계열 Quadro family (Q600이상 권장)<br>AMD FirePro W5100, W7100, W8100<br>Intel HD4000 |
| 기타 | Apple QuickTime 7.6.6 version 권장<br>Microsoft Windows Media Player 10이상 | Apple QuickTime 10.X version  권장 |

## 프로젝트의 사용자 정의 프레임

미디어 컴포저 V8.4에서는 프로젝트의 사용자 정의 프레임 크기를 설정할 수 있습니다. 또한 23.98fps에서 60fps 까지의 모든 지원 프레임 속도를 선택할 수 있습니다. 최소 크기 256 × 128, 최대 크기 8192 × 8192까지 입력 할 수 있습니다.

## 소니 XAVC-I, 애플 ProRes 네이티브 지원

미디어 컴포저 V8.4에서 이제 소니 AMA 플러그 인을 사용하여 소니 XAVC-I 포맷과 애플 ProRes 2K, 4K, UHD 미디어를 지원합니다. XAVC-I UHD, 4K와 미디어 ProRes 2K, 4K, UHD 미디어를 링크하여 실시간으로 재생 할 수 있습니다.

## 타임라인 빨리 찾기(Timeline Quick Find)

타임라인의 빨리 찾기 기능이 추가되어, 찾고자 하는 클릭이름, 해상도, 마커, 코멘트를 입력하여 빨리 찾을 수 있습니다. 타임라인 빨리 찾기 기능으로 더욱 빠르게 클립을 찾아 수정하고 편집을 할 수 있습니다.

## 타임라인의 어댑터 디스플레이(Adapter Display in Timeline)

미디어 컴포저 V8.4부터 이제 타임라인의 클립에서 소스의 컬러(Color), 공간(Spatial), 모션(Motion) 어댑터의 효과가 표시됩니다. 모션(Temporal)어댑터는 T로 표시되며, FrameFlex 이펙트의 공간(spatial)어댑터는 S로 표시되고, 컬러(Color)어댑터는 C로 표시됩니다. 타임라인의 패스트 메뉴에서 어댑터 표시를 선택하여 보이게 하거나 감출 수 있습니다.

## 퀵타임 DNxHR 알파 지원

타임라인에서 알파 채널을 포함하는 퀵타임 DNxHR 파일을 가져오기(Import 또는 Link)와 내보내기(Export)를 할 수 있습니다.

## 미디어 링크(Linked Media)

AMA로 연결된 미디어를 이제 미디어 링크(Link to media)라고 합니다.

## 마스크 보기 옵션(Target Mask..)

컴포저창에 마스크 보기 옵션(Target Mask..)이 추가 되었습니다. 소스 모니터나 레코드 모니터의서브 메뉴에서 Target Mask..메뉴를 클릭 No Mask, Mix to White, Mix to Black Masks, Black Mask 옵션을 선택할 수 있습니다.

## 모니터 리사이즈

싱글모니터에서 모니터 사이즈 조절이 가능하며 서브 메뉴에서 싱글 모니터나 듀얼 모니터를 선택할 수 있습니다.

## 프로 툴스에서 동일하게 사용하는 AAX 팩토리 제공 프리셋 지원

아비드 미디어 컴포저 V8.4은 설치하는 방법이 간단합니다. 미디어 컴포저를 실행하여 메뉴바의 [Special] → Register Your Software 명령을 클릭, 온라인으로 소프트웨어 라이센스를 등록하여 활성화 하는 방법입니다. 시험판 버전은 등록할 필요가 없이 30일 동안 전기능을 동일하게 사용할 수 있습니다.

1 다운로드 받은 폴더를 열어 Install Media Composer.exe 실행파일을 더블클릭합니다.

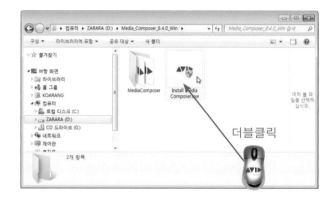

2 그림과 같이 사용자 계정 컨트롤 창이 화면 중앙에 나타납니다. '예'를 클릭합니다.

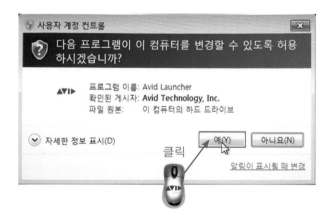

3 아비드 미디어 컴포저 설치창이 화면 중앙에 나타납니다. Avid편집 스위트 설치 버튼을 클릭합니다.

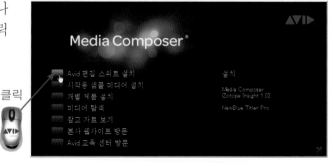

4 아비드 미디어 컴포저를 설치하려면, Avid Application Manager가 필요합니다. 설치를 글릭합니다.

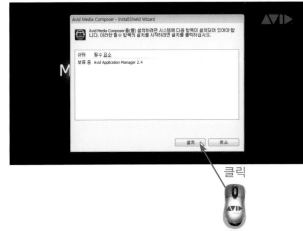

5 아비드 미디어 컴포저 설치에 필요한 정보를 모 으는 창이 나타납니다. 취소를 누르면 설치가 중지되므로 기다려야 합니다. 대략 2~3분의 시간이 소 요됩니다.

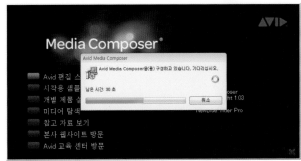

6 다음과 같은 창이 나타나면, '예' 를 클릭합 니다. 설치완료를 위해 자동적으로 시스템을 다 시 시작합니다.

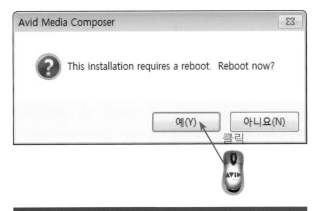

7 시스템이 다시 시작되면 윈도우 바탕화면에 Avid Media Composer 바로가기 아이콘을 확 인합니다. 설치가 완료되었습니다.

간단한 방법으로 아비드 미디어 컴포저 V8.4의 라이센스를 선택하여 시험판을 실행할 수 있습니다. 시험판 버전은 30일 동안 미디어 컴포저의 전기능을 동일하게 사용할 수 있습니다.

**1** 아비드 미디어 컴포저 설치가 완료되면, 바탕화면에 Avid Media Composer 아이콘이 나타납니다. 아비드 미디어 컴포저 아이콘을 더블클릭하여 실행합니다.

**2** 다음과 같이 Avid Media Composer Activation 창이 나타납니다. Trial Mode를 선택하고 Continue 버튼을 클릭합니다.

**3** Media Composer 8.4 Trial 버전이 실행됩니다. 이제 30일 동안 Avid Media Composer 소프트웨어의 전 기능을 사용할 수 있습니다.

**4** 아비드 미디어 컴포저 V8.4의 처음 실행 화면입니다. 아비드 미디어 컴포저의 프로페셔널 스토리텔링의 세
계에 오신 여러분을 진심으로 환영합니다.

## 듀얼 모니터에서 실행한 아비드 미디어 컴포저 프로젝트 관리창 살펴보기

**프로젝트 관리창이란?** 방대한 방송영상, 영화, 드라마, 다큐멘터리 프로젝트에도 안정적인 작업환경과 데이터베이스
를 만들어 주는 것이 화면 중앙의 아비드 미디어 컴포저 프로젝트 관리창입니다. 1989년 아비드 초기 버전 부터 유지
되어온 우수한 영상편집 프로젝트 관리창입니다. V8.3부터 4K 네이티브 편집을 지원하였고, V8.4에서는 사용자 설정
이 가능하게 하였습니다.

듀얼모니터에서 실행한 아비드 미디어 컴포저입니다. 듀얼모니터를 사용할 것을 권장합니다. 더 안정적인 영상편집을 할 수 있습니다.

# 04 4K 고해상도 프로젝트 만들기

아비드 미디어 컴포저 V8.4는 4K 고해상도 미디어를 네이티브로 편집할 수 있습니다. UHD규격과 디지털 시네마 표준의 사전 설정 프로젝트 포맷을 지원하여 손쉽게 4K 고해상도 프로젝트를 만들 수 있습니다.

**1** 아비드 미디어 컴포저 V8.4를 실행하면 화면 중앙에 프로젝트 창이 나타납니다. 프로젝트를 저장하는 폴더를 선택하기 위해 익스터널(External) 폴더 버튼을 클릭합니다.

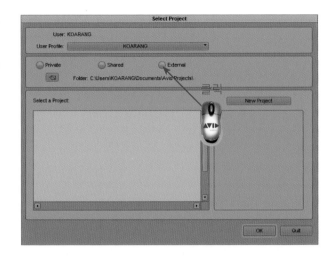

**2** 프로그램이 설치된 C 드라이브가 아닌 다른 프로젝트 드라이브에 프로젝트 폴더를 저장하기 위해, 폴더 브라우저 버튼을 클릭합니다.

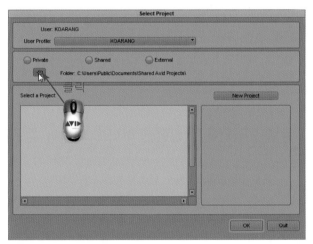

**3** 폴더 찾아보기 창이 나타납니다. C드라이브가 아닌 다른 드라이브를 클릭합니다. 예제에서는 D드라이브를 선택하고 새 폴더 만들기 버튼을 클릭하여 폴더를 만듭니다. 폴더 이름은 영문으로 하는 것이 좋습니다.

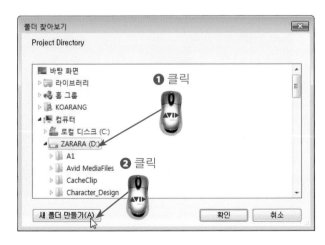

4 새로운 폴더를 AvidMyProject로 이름을 입력합니다. AvidMyProject 폴더를 클릭하여 선택한 다음, 확인 버튼을 클릭합니다.

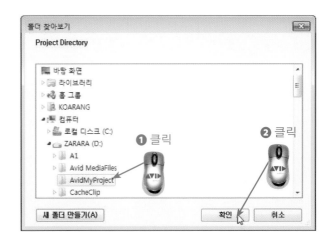

5 프로젝트 폴더의 저장 경로가 변경됩니다. 이제 디지털 시네마 표준 규격의 사전 설정 프로젝트 포맷을 선택하기 위해 New Project 버튼을 클릭합니다.

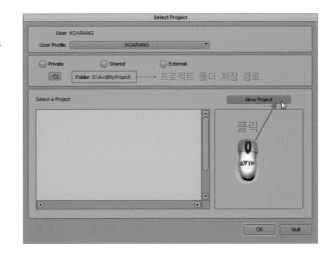

6 New Project 창이 나타나면, 프로젝트 이름을 입력합니다. 프로젝트 이름은 한글입력도 가능하나, 안정적인 작업을 위해 영문으로 입력할 것을 권장합니다. 프로젝트 이름으로  4K DCI를 입력하고, 4K 고해상도 프로젝트를 설정을 위해 Format 메뉴 버튼을 클릭합니다.

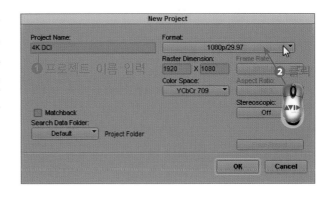

7 포맷 메뉴에서 4K ▶ 4K DCI Flat 3996x2160 ▶ 23.976P 를 클릭하여 선택합니다.

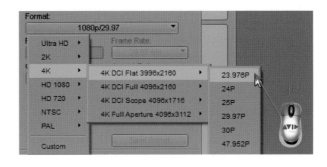

**8** 디지털 시네마 표준의 4K DCI 포맷 설정이 완료되었습니다. 이제 OK 버튼을 클릭합니다.

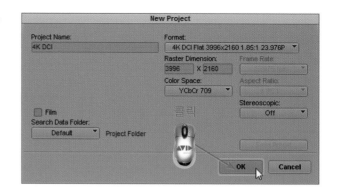

**9** 4K DCI 고해상도 프로젝트가 만들어졌습니다. 4K DCI를 클릭하여 선택한 다음, OK 버튼을 클릭합니다.

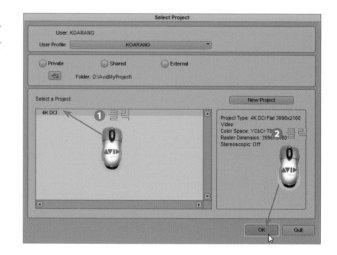

**10** 아비드 미디어 컴포저 V8.4 로 들어왔습니다. 4K 고해상도 미디어를 어떠한 변환과정없이 네이티브로 편집할 수 있습니다. 또한 아비드의 새로운 고해상도 DNxHR 코덱 기술을 통해 높은 대역폭의 고해상도에서도 우수한 성능과 유연성 있는 편집 작업을 할 수 있습니다. 방송문화진흥총서 101 아비드 에디팅 바이블-디지털 영상 편집을 참고하면 아비드 미디어 컴포저의 기본 편집기능을 자세하게 알 수 있습니다.

아비드멘토링

## DCI(Digital Cinema Initiatives)

**DCI란?** 디지털 시네마 이니셔티브(Digital Cinema Initiatives)의 약칭으로 2002년 3월 디지털 시네마 시스템 표준을 위해 파라마운트 픽처스, 월트 디즈니 컴퍼니, 워너 브라더스, MGM, 소니 픽처스 엔터테인먼트, 20세기 폭스, 라이온 스게이트, 유니버설 스튜디오가 모여 만든 단체입니다. 2005년 7월 20일 DCI Version 1.0의 다자털 시네마 시스템 규격을 발표하였습니다. 웹사이트 주소는 http://www.dcimovies.com 입니다.

아비드 미디어 컴포저의 인터페이스는 버전이 업그레이드 되어도 크게 변하지 않습니다. 이는 사용자가 영상의 창의적 스토리텔링에 집중할 수 있도록 하는 아비드의 장점입니다. 버전 업그레이드에서 오는 사용자의 혼란을 고려하여 업그레이드되어 개발된다는 것을 의미합니다. 미디어 컴포저는 전통적인 필름 편집과 비디오 편집의 장점을 융합하여 디자인되었습니다. 미디어 컴포저의 기본 인터페이스에 대해 간략하게 살펴보겠습니다.

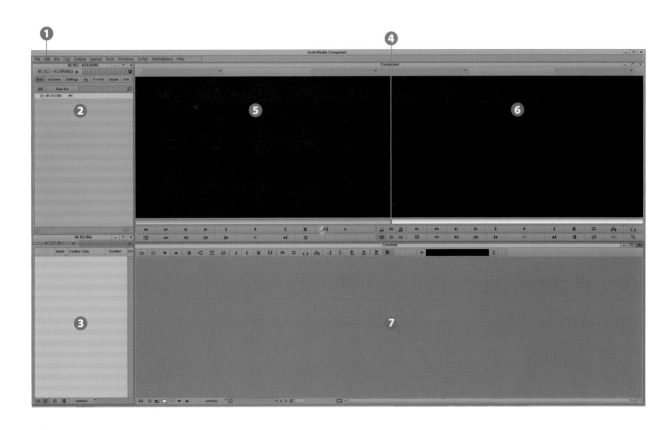

❶ **메뉴 바 (Menu Bar)** 아비드 미디어 컴포저에서 사용되는 모든 메뉴와 명령어가 있는 곳입니다.

❷ **프로젝트 창(Project Window)** 프로젝트를 관리하는 창입니다. 기본적으로 빈(Bins), 볼륨(Volumes), 세팅 (Setting), 이펙트(Effects), 포맷(Format), 사용량(Usage), 정보(Info)의 7개 탭이 있습니다.

❸ **빈 창(Bin Window)** 클립과 시퀀스를 만들고 저장하여 관리하는 창입니다. 빈(Bin)이란 전통적인 필름 편집에서 필름을 보관하는 곳 입니다. 미디어 컴포저의 소스와 편집 영상을 저장하는 곳으로 이해하시면 됩니다.

❹ **컴포저 창 (Composer Window)** 컴포저 창에는 소스모니터와 레코드모니터가 있습니다.

❺ **소스모니터 (Source Moniter)** 편집 소스로 사용할 영상 미디어를 보는 모니터입니다. 빈(bin)에 저장된 영상 클립을 더블클릭하면 소스모니터에 나타납니다.

❻ **레코드모니터 (Record Moniter)** 시퀀스(Sequence)를 보는 모니터입니다. 시퀀스는 소스 클립을 편집한 것을 의미합니다. 편집 미디어와 이펙트 영상을 보는 모니터로 이해하시면 됩니다.

❼ **타임라인 창(Timeline Window)** 편집되는 모든 정보를 보는 중요한 창입니다. 편집 시퀀스의 비디오와 오디오 정보를 확인하여 편집과 효과 작업이 이루어 지는 곳입니다. 컴포저 창이 전통적인 비디오 편집 방식으로 디자인된 것이라면, 타임라인 창은 전통적인 필름 편집 방식으로 디자인된 것이라 할 수 있습니다.

# 05 아비드 미디어 컴포저 V8.4 프로젝트 관리

아비드 미디어 컴포저 V8.4는 UHD, 고해상도 4K 디지털 시네마 제작을 위해, 프로젝트 데이터베이스를 관리하고, 새로운 프로젝트를 만드는 프로젝트 관리창이 사용자 편의에 따라 보다 향상되었습니다. 프로젝트 창은 아비드 미디어 컴포저의 기본이 되는 중요한 창입니다. 아래의 내용을 반드시 숙지하시어, 고품질의 영상 스토리 제작과 관리에 유용한 도움이 되기를 바랍니다.

## GUIDE 아비드 미디어 컴포저 V8.4 프로젝트 관리창 살펴보기

방대한 방송영상, 영화, 드라마, 다큐멘터리 프로젝트에도 안정적인 작업환경과 데이터베이스를 만들어 주는 것이 화면 중앙의 아비드 미디어 컴포저 프로젝트 관리창입니다. 1989년 아비드 초기 버전 부터 유지되어온 우수한 영상편집 프로젝트 관리창입니다. V8.3부터 4K 네이티브 편집을 지원하였고, V8.4에서는 사용자 설정이 가능하게 하였습니다.

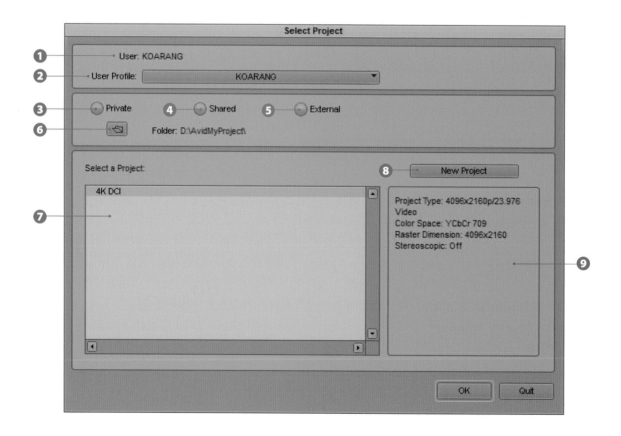

**❶ User** 사용자를 말합니다. 윈도우 또는 맥 OS X에 로그인한 사용자명이 표시됩니다.

**❷ User Profile** 사용자를 선택하거나 만들고 미리 저장된 사용자 프로파일을 가져올 수 있습니다

**❸ Private** 기본 사용자 경로에 개인영역의 프로젝트가 저장하고 선택합니다.

　　- C:\Documents and Setting\User\Documents\Avid Projects

　　- Macintosh HD/Users/Mac login name/Documents/Avid Projects

**❹ Shared** 공유 영역에 프로젝트를 저장하고 선택합니다. Network에 연결된 타인의 프로젝트를 열거나 저장할 수 있으며, 다른 작업자와 공동작업을 수행할 경우 유용하게 사용되어집니다.

　　- C:\Documents and Settings\All Users\Shared Documents\Shared Avid Projects

　　- Macintosh HD/Users/Shared/Avid editing application/Shared Avid Projects

**❺ External** 외부영역에 프로젝트를 저장하고 저장된 프로젝트를 선택할 수 있습니다. 외장하드 또는 컴퓨터에 연결된 기타 저장장치에 프로젝트가 저장되어 집니다. RAID에 연결된 시스템일 경우 이 모드에서 보다 안정적인 작업을 수행할 수 있습니다. External 영역에 프로젝트를 저장하여 관리하는 것이 좋습니다.

**❻ Browse button** 브라우즈 버튼을 눌러 원하는 프로젝트 저장 경로를 지정할 수 있습니다. 최적의 성능을 위해 경로 이름은 되도록 영문을 사용할 것을 권장합니다. 파일 이름에 특수문자(/ \ : ? " < > | *)를 쓰지 않는 것이 좋습니다. 이름은 64자 이내로 제한됩니다. Folder 항목은 프로젝트 파일의 저장 경로입니다.

**❼ Project list** 저장된 프로젝트가 나타나는 영역입니다.

**❽ New Project** 새로운 프로젝트를 만드는 버튼입니다. 클릭하면 New Project 창을 엽니다.

**❾ Project Summary** 프로젝트 리스트에서 선택된 프로젝트의 간략한 정보를 보여줍니다.

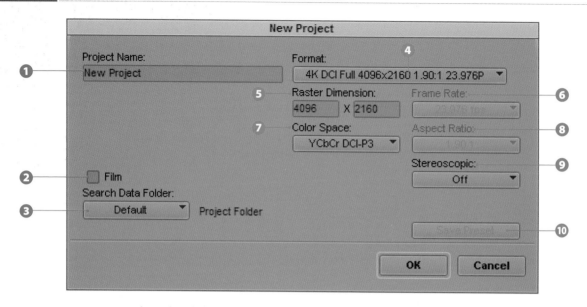

❶ **Project Name** 프로젝트 이름을 입력합니다. 한글명보다 영문으로 입력하는 것이 데이터베이스 오류를 줄이는 가장 간단한 방법입니다.

❷ **Film** 필름 옵션 버튼입니다. 항목을 선택하면 필름 형식(Film Type)에 따라 16mm, 35mm 4perf, 35mm 3perf 을 선택하는 서브메뉴가 나타납니다. 영화용 필름 편집이 필요한 경우에 선택합니다. 기본값은 해제되어 있습니다.

❸ **Search Data Folder** 저장된 프로젝트 폴더를 찾아보기 버튼입니다. 폴더 찾아보기 창을 열어 사용자 프로젝트를 가져올 수 있습니다.

❹ **Format** 프로젝트 포맷을 선택하는 메뉴 버튼 입니다. Ultra HD, 2K, 4K, HD 1080, HD 720, NTSC, PAL 등의 국제 방송 규격, 디지털 시네마 포맷을 선택하거나, 또는 사용자가 크기를 직접 정의하는 Custom 방식의 포맷을 만들 수 있습니다.

❺ **Raster Dimension** Format에서 선택한 프로젝트의 화면 크기가 나타나며, Custom만 입력 가능합니다. 최소 가로 256 pixels x 세로 120 pixels, 최대 8192 x 8192의 화면크기를 입력할 수 있습니다.

❻ **Frame Rate** Format에서 선택한 프로젝트의 프레임 속도가 나타납니다. 사용자 정의 Custom에서만 메뉴 버튼이 활성화됩니다. 23.976fps, 24fps, 25fps, 29.97fps, 30fps, 47.952fps, 48fps, 50fps, 59.94fps, 60fps 에서 사용자가 원하는 프레임 속도를 선택할 수 있습니다.

❼ **Color Space** 방송, 영화의 표준 색공간을 선택메뉴입니다. YCbCr 709, YCbCr DCI-P3, YCbCr 2020, RGB 709, RGB DCI-P3, RGB 2020 의 표준 색공간을 선택할 수 있습니다.

❽ **Aspect Ratio** Format에서 선택한 프로젝트의 화면 비율이 나타납니다. 스탠다드 NTSC와 PAL방식에서만 4:3 또는 16:9를 선택할 수 있는 서브 메뉴가 활성화됩니다.

❾ **Stereoscopic** 3D 스테레오스코픽(Stereoscopic)을 선택하는 메뉴입니다. Leading Eye, Left Eye only, Right Eye only, Side by side, Over/Under, Full의 스테레오스코픽을 선택할 수 있습니다. 기본값은 Off입니다.

❿ **Save Preset** 사용자 설정 프로젝트 저장 버튼입니다. Format 메뉴 버튼에서 Custom을 선택하면 활성화 됩니다.

아비드 미디어 컴포저 V8.4는 프로젝트 포맷이 사전 설정되어있어 사용자가 원하는 세작하는 빙법에 따라 UIID, 2K, 4K, HD, SD 방식으로 쉽게 선택할 수 있습니다. 아비드 미디어 컴포저 V8.4 사전 설정 프로젝트 포맷을 한 눈에 볼 수 있도록 그래픽으로 정리하였으니 도움이 되기를 바랍니다.

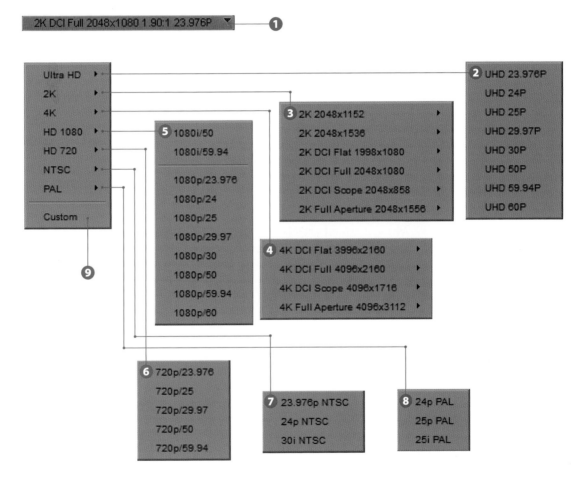

❶ **Format** 클릭히어 원하는 프로젝트 사전 설정 포맷을 선택하면 프로젝트 포맷이 표시됩니다.

❷ **Ultra HD** 클릭하여 8종류의 UHD 사전 설정 포맷을 선택할 수 있습니다.

❸ **2K** 클릭하여 6종류의 2K 사전 설정 포맷을 선택할 수 있습니다.

❹ **4K** 클릭하여 4종류의 4K 사전 설정 포맷을 선택할 수 있습니다.

❺ **HD 1080** 클릭하여 1920 X 1080 Full HD 화면 크기의 사전 설정 포맷을 선택할 수 있습니다.

❻ **HD 720** 클릭하여 1280 X 720 HD 화면 크기의 사전 설정 포맷을 선택할 수 있습니다.

❼ **NTSC** 클릭하여 720 X 486 SD NTSC 사전 설정 포맷을 선택할 수 있습니다.

❽ **PAL** 클릭하여 720 X 576 SD PAL 사전 설정 포맷을 선택할 수 있습니다.

❾ **Custom** 최소 256 x 120 pixels에서 최대 8192 x 8192 pixel까지 화면 크기를 자유롭게 사용자가 직접 설정하여 프로젝트 포맷을 만들 수 있습니다.

아비드 미디어 컴포저 V8.4는 UHD, 4K 디지털 시네마 제작을 위한, 고해상도 사전 설정 지원하므로 편리하게 원하는 프로젝트 포맷 설정할 수 있습니다. 고해상도 미디어의 출력과 렌더링은 10 bits 비트 전송속도로 고정되어 있습니다. 아비드 미디어 컴포저 V8.4 사전 설정 포맷의 이해를 돕기 위해 표로 정리하였으니 도움이 되기를 바랍니다.

비트레이트 - 10bits

| 포맷 | 사전설정포맷 | 화면크기 | 화면비율 | 프레임속도 | 표준 색공간 |
|---|---|---|---|---|---|
| Ultra HD | UHD 23.976P | 3848x2160 | 16:9 | 23.976p | Rec.709 Rec.2020 |
| | UHD 24P | 3848x2160 | 16:9 | 24p | Rec.709 Rec.2020 |
| | UHD 25P | 3848x2160 | 16:9 | 25p | Rec.709 Rec.2020 |
| | UHD 29.97P | 3848x2160 | 16:9 | 29.97p | Rec.709 Rec.2020 |
| | UHD 30P | 3848x2160 | 16:9 | 30p | Rec.709 Rec.2020 |
| | UHD 50P | 3848x2160 | 16:9 | 50p | Rec.709 Rec.2020 |
| | UHD 59.94P | 3848x2160 | 16:9 | 59.94p | Rec.709 Rec.2020 |
| | UHD 60P | 3848x2160 | 16:9 | 60p | Rec.709 Rec.2020 |
| 2K | 2K 2048x1152 | 2048x1152 | 16:9 | 23.976p 또는 24p 25p 29.97p 또는 30p 47.95p 또는 48p 50p 또는 59.94p 60p | DCI-P3 Rec.709 |
| | 2K 2048x1536 | 2048x1536 | 4:3 | 23.976p 또는 24p 47.95p 또는 48p | DCI-P3 Rec.709 |
| | 2K DCI Flat 1998x1080 | 1998x1080 | 1.85:1 | 23.976p 또는 24p 47.95p 또는 48p | DCI-P3 Rec.709 |
| | 2K DCI Full 2048x1080 | 2048x1080 | 1.90:1 | 23.976p 또는 24p 47.95p 또는 48p | DCI-P3 Rec.709 |
| | 2K DCI Scope 2048x858 | 2048x858 | 2.39:1 | 23.976p 또는 24p 47.95p 또는 48p | DCI-P3 Rec.709 |
| | 2K Full Aperture 2048x1556 | 2048x1556 | 1.32:1 | 23.976p 또는 24p 47.95p 또는 48p | DCI-P3 Rec.709 |
| 4K | 4K DCI Flat 3996x2160 | 3996x2160 | 1.85:1 | 23.976p 또는 24p | DCI-P3 Rec.709 |
| | 4K DCI Full 4096x2160 | 4096x2160 | 1.90:1 | 23.976p 또는 24p | DCI-P3 Rec.709 |
| | 4K DCI Scope 4096x1716 | 4096x1716 | 2.39:1 | 23.976p 또는 24p | DCI-P3 Rec.709 |
| | 4K Full Aperture 4096x3112 | 4096x3112 | 1.32:1 | 23.976p 또는 24p | DCI-P3 Rec.709 |

아비드 미디이 컴포지 V8.4는 HD 및 SD 해싱도의 사전 설정 포맷은 8bit 또는 10bit로 사용자가 비드레이드를 선택할 수 있습니다.

**비트레이트 – 8bits 또는 10bits**

| 포맷 | 사전설정포맷 | 화면크기 | 화면비율 | 프레임속도 | 표준 색공간 |
|------|------------|---------|---------|-----------|-----------|
| HD 1080 | 1080p/23.976 | 1920x1080 | 16:9 | 23.976p | Rec.709 |
| | 1080p/24 | 1920x1080 | 16:9 | 24p | Rec.709 |
| | 1080p/25 | 1920x1080 | 16:9 | 25p | Rec.709 |
| | 1080p/29.97 | 1920x1080 | 16:9 | 29.97p | Rec.709 |
| | 1080p/30 | 1920x1080 | 16:9 | 30p | Rec.709 |
| | 1080p/50 | 1920x1080 | 16:9 | 50p | Rec.709 |
| | 1080p/59.94 | 1920x1080 | 16:9 | 59.94p | Rec.709 |
| | 1080p/60 | 1920x1080 | 16:9 | 60p | Rec.709 |
| | 1080i/50 | 1920x1080 | 16:9 | 50i | Rec.709 |
| | 1080i/59.94 | 1920x1080 | 16:9 | 59.94i | Rec.709 |
| HD 720 | 720p/23.976 | 1280x720 | 16:9 | 23.976p | Rec.709 |
| | 720p/25 | 1280x720 | 16:9 | 25p | Rec.709 |
| | 720p/29.97 | 1280x720 | 16:9 | 29.97p | Rec.709 |
| | 720p/50 | 1280x720 | 16:9 | 50p | Rec.709 |
| | 720p/59.94 | 1280x720 | 16:9 | 59.94p | Rec.709 |
| NTSC | 23.976p NTSC | 720x486 | 4:3 | 23.976fps | YCbCr 601 |
| | 24p NTSC | 720x486 | 4:3 | 24fps | YCbCr 601 |
| | 30i NTSC | 720x486 | 4:3 | 29.97fps | YCbCr 601 |
| PAL | 24p PAL | 720x576 | 4:3 | 24fps | YCbCr 601 |
| | 25p PAL | 720x576 | 4:3 | 25fps | YCbCr 601 |
| | 25i PAL | 720x576 | 4:3 | 25fps | YCbCr 601 |

# 다양한 아비드 디지털 이펙트 템플릿

아비드 미디어 컴포저를 설치하면 기본으로 다양한 아비드 디지털 이펙트가 내장되어 있습니다. 아비드 디지털이펙트의 기본기만 가지고 있어도 프로페셔널로서 전문적인 프로젝트를 신속하게 수행하는 데 충분할 정도로 그 효과가 우수합니다. 아비드 디지털 이펙트의 기본기는 디지털 영상 효과를 만드는 데, 여러분에게 도움이 될 것입니다.

---

**GUIDE** 아비드 미디어 컴포저 이펙트(Effect) 들어가기

**1** 프로젝트 창에서 이펙트 아이콘이 있는 이펙트 탭(Effect Tab)을 클릭합니다.

**2** 프로젝트 창에 기본 내장된 아비드 디지털이펙트 목록이 있는 이펙트 팔레트가 나타납니다.

**GUIDE** AVX2 이펙트(AVX2 Effect) 살펴보기

아비드 디지털 이펙트는 플러그-인 개발 버전에 따라 AVX와 AVX2 플러그인 아키텍처 형식으로 구분됩니다. AVX((Avid Visual Extensions)란 서드파티 플러그-인 이펙트 개발자를 위한 아비드 시각적 확장 표준입니다. 차이점은 AVX2를 지원하는 이펙트는 어드밴스 키 프레임과 실시간 이펙트효과를 사용할 수 있다는 점입니다. 이펙트의 아이콘을 옆의 초록색 표시가 있으면 AVX2 지원 플러그-인 입니다.

## 아비드 미디어 컴포저 AVX와 AVX2 플러그-인 이펙트의 차이

| | AVX2 | AVX |
|---|---|---|
| 아이콘표시 | | |
| 실시간효과 | 지원<br>(실시간 재생) | 미지원<br>(렌더링 과정 후 실시간 재생 가능) |
| 키프레임 | 어드밴스 키 프레임 지원 | 어드밴스 키 프레임 미지원 |
| 설치경로 | ⊞ Windows<br>C:\Program Files\Avid\Avid Media Composer\ AVX2_Plug-Ins | ⊞ Windows<br>C:\Program Files\Avid\AVX_Plug-Ins<br>Windows는 AVX 와 AVX2의 설치 폴더가 다름 |
| | ⓧ OS X<br>Macintosh HD:Applications:Avid Media Composer:SupportingFiles:AVX_Plug-Ins | |

## 타임라인에 AVX와 AVX2 플러그-인 이펙트 적용한 아이콘 표시의 차이

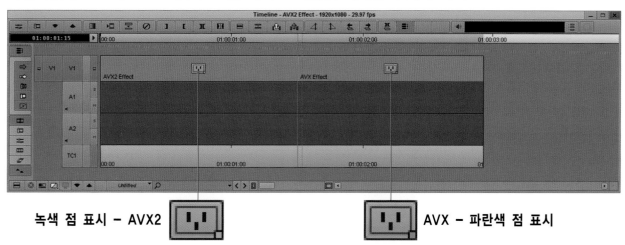

녹색 점 표시 - AVX2        AVX - 파란색 점 표시

이펙트 팔레트는 이펙트를 모아 놓은 창입니다. 아비드 미디어컴포저 V8.4는 비디오 이펙트 팔레트와 오디오 이펙트 팔레트로 비디오 효과 또는 오디오 효과 작업에 따라 전환 할 수 있습니다. 비디오 이펙트 팔레트에는 기본으로 **AVX2 Effect, Blend, Box Wipe, Conceal, Edge Wipe, Film, Generator, Illusion FX, Image, Key, L-Conceal, Matrix Wipe, Peel, PlasmaWipe Avid Borders, PlasmaWipe Avid Center, PlasmaWipe Avid Horiz, PlasmaWipe Avid Lava, PlasmaWipe Avid Paint, PlasmaWipe Avid Techno, Push, Reformat, S3D, Sawtooth Wipe, Shape Wipe, Spin, Squeeze, Timewarp, Xpress 3D Effect** 의 28개의 이펙트 카테고리가 있습니다. 각 이펙트 카테고리를 클릭하면 세부 이펙트가 있습니다.

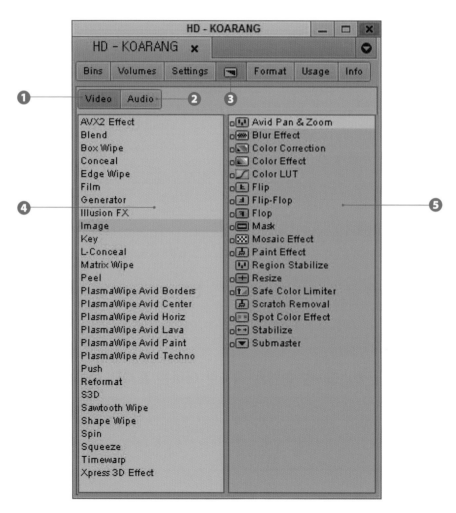

❶ **비디오(Video)** 클릭하면 비디오 이펙트 팔레트로 전환되는 버튼입니다.
❷ **오디오(Audio)** 클릭하면 오디오 이펙트 팔레트로 전환되는 버튼입니다.
❸ **이펙트 탭(Effect Tab)** 클릭하여 이펙트 팔레트로 들어가는 탭입니다.
❹ **이펙트 카테고리(Effect Category)** 사용하는 범주에 따라 구분된 이펙트가 나타나는 곳입니다.
❺ **이펙트 (Effect)** 이펙트 카테고리의 다양한 세부 이펙트 탬블릿(effect templates)이 나타는 곳입니다.

오디오 이펙트 팔레트에는 아비드 프로 툴에서 사용하는 동일한 오디오 트랙 이펙트가 있습니다. 오디오 트랙 이펙트는 트랙 위에 드래그 앤 드롭으로 적용하는 실시간 오디오 이펙트입니다.

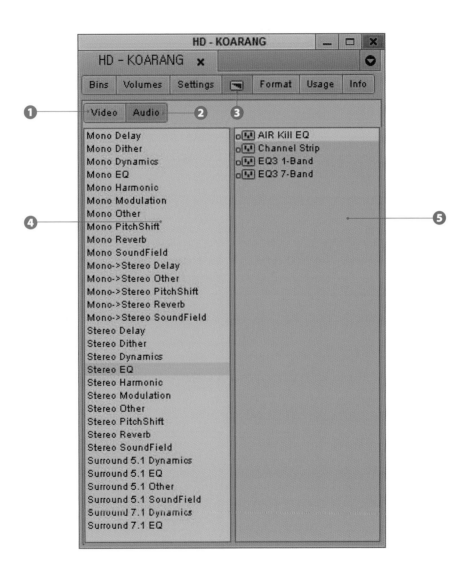

❶ **비디오(Video)** 클릭하면 비디오 이펙트 팔레트로 전환되는 버튼입니다.

❷ **오디오(Audio)** 클릭하면 오디오 이펙트 팔레트로 전환되는 버튼입니다.

❸ **이펙트 탭(Effect Tab)** 클릭하여 이펙트 팔레트로 들어가는 탭입니다.

❹ **이펙트 카테고리(Effect Category)** 사용하는 범주에 따라 구분된 이펙트가 나타나는 곳입니다.

❺ **이펙트(Effect)** 이펙트 카테고리의 다양한 세부 이펙트 템플릿(effect templates)이 나타나는 곳입니다.

1　프로젝트 창에서 세팅(Settings)탭을 클릭하여
세팅 창으로 전환합니다.

2　세팅 창에서 우측 슬라이더를 드래그하여 인터
페이스(Interface) 항목을 찾습니다.

3　세팅 창에서 인터페이스(Interface) 항목을 더
블 클릭합니다.

**4** 화면 중앙에 인터페이스(Interface) 설정 창이 나타납니다. 아비드 인터페이스 밝기를 조절하기 위해 Interface Brightness 슬라이드 버튼을 Darker 방향으로 드래그하여 아래의 적용(Apply)버튼을 클릭합니다.

**5** 아비드 인터페이스 밝기가 변경됩니다. 아비드 인터페이스 화면을 어두운 그레이 계열로 변경하면, 이펙트 작업할 때 도움이 됩니다. 6단계의 밝기를 선택할 수 있습니다. 원하는 단계에서 OK 버튼을 클릭하면 아비드 인터페이스 설정이 완료됩니다.

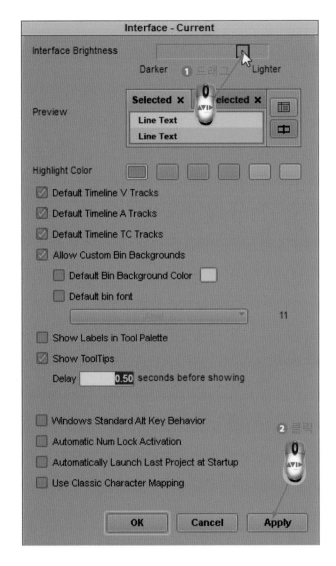

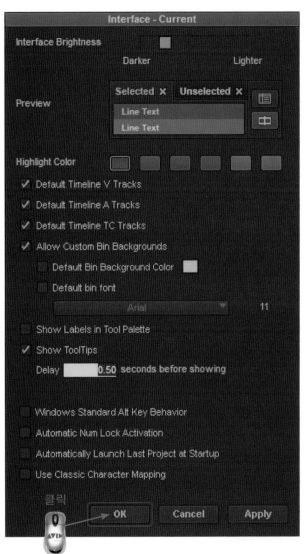

## 아비드 세팅(Setting) 항목 빨리 찾기

1. 세팅(Setting)창에서 **우측 슬라이더 버튼**을 클릭합니다.

2. **키보드**에서 찾으려고 하는 이름(예-Interface)의 첫 알파벳(예-I)을 입력하고 엔터키를 누릅니다.

3. 알파벳 순서대로 정렬되어 보여줍니다.

아비드 미디어 컴포저 기본 인터페이스

아비드 미디어 컴포저 변경 인터페이스

아비드의 AMA 플러인 다운로드 사이트에 접속합니다. 인터넷 주소는 http://www.avid.com/KR/products/ Avid-Media-Access 입니다. 다음과 같이 한국 사이트도 개설되어 있으므로 지원하는 AMA 플러그인 자세한 정보를 알 수 있습니다. 반드시 접속하여 AMA 정보를 검색하시기 바랍니다.

1　아래에 있는 RED 플러그-인의 지금 다운로드! 를 클릭하여 RED AMA Plugin 다운로드 사이트로 이동합니다

2　아비드의 RED AMA Plugin 다운로드 사이트에서, Installer Downloads 항목에 있는 v1.14 플러그인 인스톨러를 다운로드 받습니다. 예제에서는 윈도우용 v1.14 Win를 클릭하여 다운로드 하겠습니다.

3 다운로드 받은 파일의 압축을 풀어, AMA_
RED_Plug-in_1.14.0_Setup 파일을 더블클
릭합니다.

4 윈도우의 경우 사용자 계정 컨트롤 창이 열
리면, 반드시 예 버튼을 클릭해야 다음과 같
은 Avid AMA Plug-in for RED 셋업 창이 열립니다.
Next 버튼을 클릭합니다.

5 라이센스 약정 항목이 열리면, I accept the
agreement 항목을 클릭하고, Next 버튼을 클
릭합니다.

6 다음과 같이 설치 시작 항목이 열리면, Install
버튼을 클릭하여 설치를 시작합니다.

7 AMA 플러그인 설치가 완료되면, 다음과 같이 표시됩니다. Finish 버튼을 클릭합니다.

8 AMA 플러그인 설치가 성공적으로 완료되면 다음과 같은 메세지가 나옵니다. 만일 아비드 미디어 컴포저가 실행되고 있으면, 반드시 프로그램을 다시 시작해야 새로운 AMA RED 플러그인을 사용할 수 있습니다. 확인 버튼을 클릭합니다.

### AMA 플러그인이란

MVP_MSP_REDR 3D.avx

아비드 미디어 컴포저의 AMA 플러그인은 AVX Version 2 방식의 플러그인입니다. 설치되는 경로는 C:\Program Files\Avid\AVX2_Plug-ins\AMA 폴더에 설치됩니다. 아비드의 플러그인은 전기 콘센트 모양의 아이콘으로 되어있습니다. AMA 플러그인을 통해, 동영상 파일이나 이미지를 미디어 컴포저에서 신속하게 네이티브 편집할 수 있습니다.

아비드 미디어 컴포저는 어떠한 변환없이 신속하게 4K 고해상도 동영상을 네이티브로 가져올 수 있습니다. 미디어 링크(Link to media)는 미디어 컴포저에서 지정한 드라이브(D:\Avid MediaFiles)로 동영상을 트랜스코드하여 가져오는 것이 아니라, 신속한 편집을 위해 가상 볼륨을 만들어 동영상을 연결하는 것입니다. 간단한 디지털 효과 작업은 가능하나, 다중 디지털 효과 작업을 위해서는 트랜스코드를 하는 것이 더 유연한 작업을 할 수 있습니다.

**1** 프로젝트 창의 빈(Bins) 탭에서 마우스를 ▦ 닫힌 빈 아이콘 위로 이동하면 🖑 아이콘이 나타납니다. 마우스를 더블클릭하여 닫힌 빈을 엽니다.

**2** 빈이 열리고, ▦ 열린 빈 아이콘으로 변경됩니다. 열린 빈 바탕 위를 마우스 우측 버튼을 클릭하여 메뉴를 엽니다.

**3** 메뉴가 열리면, Link to Media...를 클릭합니다. 상단 메뉴 바에서 File ▶ Link to Media...를 클릭하여도 동일한 명령입니다.

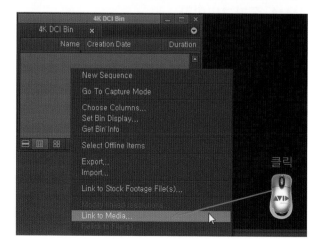

4 열기(Open) 창이 열립니다. 4K로 촬영된 미디어가 있는 RED_ONE 폴더를 클릭합니다. 폴더에는 RED ONE 디지털 시네마 카메라로 촬영된 RAW 파일이 있습니다. 파일 타입을 AMA RED 플러그인이 설치되어 있으면 자동으로 인식합니다. OK 버튼을 클릭합니다.

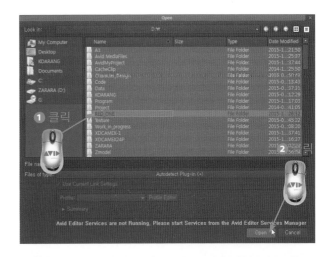

5 폴더에 있는 모든 미디어 파일을 자동으로 찾아 링크합니다. 그리고 드라이브 이름을 가진 빈이 자동으로 생성됩니다. 미디어 링크로 연결된 빈은 이름 앞에 별표 기호(*)가 있으므로 일반 빈과 구분할 수 있습니다. 프레임 보기 탭 을 클릭합니다.

6 RAW 미디어 파일의 프레임이 나타납니다. 원하는 촬영 장면을 프레임으로 보면서 신속하게 찾을 수 있습니다.

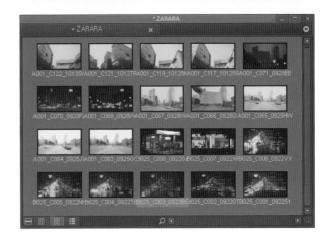

### Link to media = AMA(Avid Media Access)

아비드 미디어 컴포저 V8.4 부터 AMA Link가 Link to media로 이름이 변경되었습니다. AMA(Avid Media Access)는 미디어 컴포저에서, 동영상 파일이나 이미지를 신속하게 네이티브 편집할 수 있도록 연결하는 기술입니다. 카메라의 기종에 따라 AMA 플러그 인이 필요합니다. http://www.avid.com/KR/products/Avid-Media-Access 에서 필요한 AMA 플러그인을 다운로드 받아 설치하시면 자동으로 촬영 미디어를 인식합니다.

# AVID EFFECTS BIBLE

# 2장. 아비드 미디어 컴포저
## 메뉴의 모든 것

프로그램을 사용할 때 가장 빨리 접근하는 방법은 메뉴에 대한 이해가 중요합니다. 이 장에서는 아비드 미디어 컴포저의 메뉴를 마스터하여 기본기가 탄탄한 사용자가 될 수 있도록 가능한 최신 메뉴의 모든 것을 수록하였습니다. 아비드 미디어 컴포저의 가장 큰 장점은 프로그램 버전이 업그레이드되어도 사용자 환경에는 큰 변화가 없어 혼란 없이 안정적인 프로젝트 작업수행에 적합하도록 개발되기 때문에 안전하게 대형 프로젝트를 수행할 수 있게 합니다. 아비드 미디어 컴포저 V8.4.2버전을 기준으로 작성되었음을 알려드립니다.

프로젝트, 빈, 타임라인, 컴포저등의 창을 선택하면 파일 메뉴의 명령이 변경됩니다. 실무 현장이나 교육 현장에서 강의를 할 때, 아비드를 처음 접하는 분들이 메뉴 변화에 따라 다소 혼동하는 경우을 많이 보게 됩니다. 그 문제를 해결하는 좋은 방법은 선택하는 창에 따른 파일 메뉴 변화를 비교하여 살펴보면 많은 도움이 됩니다.

## 빈(Bin) 창의 파일 메뉴 변화

빈 창을 선택하고 파일 메뉴를 클릭하면 나타나는 메뉴입니다. 파일 메뉴의 모든 명령을 사용할 수 있는 가장 기본적인 메뉴 형태입니다.

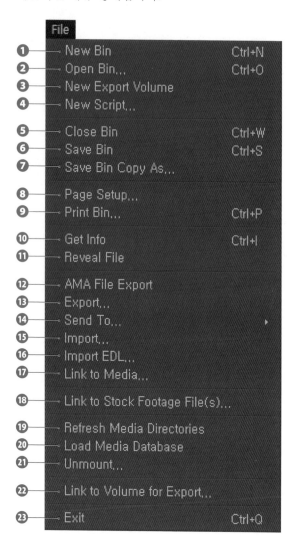

❶ **New Bin** 새로운 빈을 만듭니다.

❷ **Open Bin...** 저장된 빈 파일을 불러옵니다.

❸ **New Volume for Export** 파일 기반 편집 환경을 위한 새로운 AS-02 익스포트 볼륨을 만듭니다.

❹ **New Script** 새로운 스크립트 텍스트 파일을 가져옵니다.

❺ **Close Bin** 작업 중인 빈을 닫습니다.

❻ **Save Bin** 작업 중인 빈을 저장합니다.

❼ **Save Bin Copy As...** 작업 중인 빈을 다른 이름의 빈 파일(avb)로 저장합니다.

❽ **Page Setup...** 출력할 페이지를 설정합니다.

❾ **Print Bin...** 선택된 빈의 정보를 프린터로 출력합니다.

❿ **Get Bin Info** 빈의 정보를 콘솔을 열어 알려줍니다.

⓫ **Reveal File** 선택된 클립의 미디어파일(MXF, OMF)을 찾아줍니다.

⓬ **AMA File Export...** AMA 파일 기반 편집에서 선택한 AMA 파일을 AS-11, DPX, MXF OP1a, XAVC의 파일 형식으로 선택하여 출력 저장합니다.

⓭ **Export...** 선택한 비디오/오디오클립, 시퀀스 등의 파일을 이미지 및 동영상 등을 다양한 파일로 출력하여 저장합니다.

⓮ **Send To...** 편집 시퀀스를 익스포트할 때 시스템에 기본 설정 형식으로 출력하여 저장할 수 있습니다. 6개의 서브 템플릿 메뉴가 있습니다.

**Send To → Make New** 사용자가 원하는 방법으로 Export형식을 만들어 출력하여 저장합니다.

**Send To → DigiDelivery** 아비드 디지디자인과 호환되는 파일형식으로 출력하여 저장합니다. AAF형식의 파일로 출력됩니다.

**Send To → Disk** 아비드 DVD에서 DVD를 제작할 수 있는 파일로 출력됩니다.

**Send To → Pro Tools On Unit** 아비드 유니트(Unit)에 연결된 디지디자인 프로툴과 호환되는 파일형식으로 출력하여 저장합니다.

**Send To → Pro_Tools_10_and_Previous** 디지디자인 프로툴 10 이전 버전과 호환되는 파일 형식으로 출력하여 저장합니다.

**Send To → Pro_Tools_11_and_Higher** 디지디자인 프로툴11 이전 버전과 호환되는 파일 형식으로 출력하여 저장합니다.

**Send To → Avid DS** 아비드 DS에서 사용할 수 있게 편집 시퀀스를 AFE 파일 또는 AAF 파일로 출력하여 저장합니다.

⓯ **Import...** 그래픽이미지, OMFI/AAF, 오디오등 외부의 파일을 가져와 아비드에서 사용할 수 있도록 합니다.

⓰ **Import EDL...** 편집 결정 리스트 EDL 파일을 가져옵니다.

⓱ **Link to Media...** 써드-파티 외장 디스크나 하드디스크에 있는 영상이나 파일을 자동으로 연결합니다. 8.4 이전 버전의 Link to AMA Volume 입니다.

⓲ **Link to Stock Footage File(s)...** 스톡 영상 웹사이트에서 다운로드한 스톡 영상 파일을 연결하여 가져옵니다.

⓳ **Refresh Media Directories** 모든 미디어 디렉터리(OMFI MediaFiles및 Avid MediaFiles)를 재조정하여 원활한 작업에 도움을 줍니다.

⓴ **Load Media Database** 모든 미디어 파일을 로드합니다. 작업 중 만일 "Media Offline"의 메시지가 나타나면 이 명령을 사용하여 복구할 수 있습니다.

㉑ **Unmount** 시스템에 연결된 저장장치를 하나씩 선택하거나 모두를 시스템에서 분리할 수 있습니다.

㉒ **Link to Volume for Export** AS-02 익스포트 볼륨을 연결하여 가져옵니다.

㉓ **Exit** 프로그램을 종료합니다.

## 프로젝트(Project) 창의 파일 메뉴 변화

프로젝트창을 선택하고 파일 메뉴를 클릭하면 파일 메뉴의 명령이 점선 부분처럼 변화합니다. 회색으로 나타나는 명령은 비활성화되어 사용되지 않는 명령입니다. 점선 부분의 명령이 프로젝트창에서 사용하는 명령입니다.

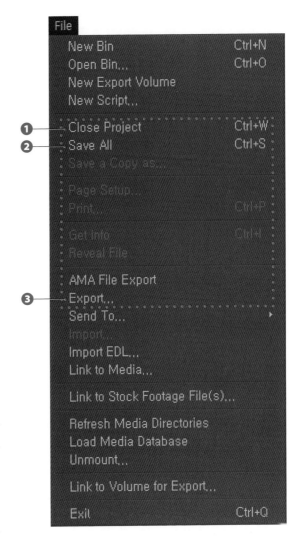

❶ **Close Project** 프로젝트를 닫습니다. 모든 창이 초기화되어 Select Project창으로 전환됩니다.

❷ **Save All** 모든 정보를 저장합니다.

❸ **Export...** 프로젝트를 Avid File Exchange 파일 형태인 확장자 afe 파일로 저장할 수 있습니다. Avid File Exchange파일을 익스포트하여 아비드의 다른 기종과 프로젝트 파일을 교환할 수 있습니다.

## 타임라인(Timeline) 창의 파일 메뉴 변화

타임라인 창을 선택하고 파일 메뉴를 클릭하면 파일 메뉴의 명령이 점선 부분처럼 변화합니다.

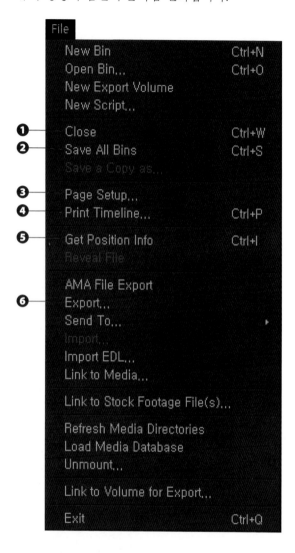

## 컴포저(Composer)창의 파일 메뉴 변화

컴포저 창을 선택하고 파일 메뉴를 클릭하면 파일 메뉴의 명령이 점선 부분처럼 변화합니다.

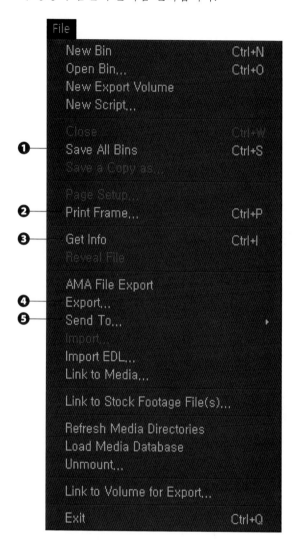

❶ **Close** 타임라인창을 닫습니다.

❷ **Save All Bins** 모든 빈을저장합니다.

❸ **Page Setup...** 출력할 페이지를 설정합니다.

❹ **Print Timeline...** 타임라인을 프린터로 출력합니다.

❺ **Get Position Info** 콘솔을 열어 타임라인의 정보를 알수 있습니다.

❻ **Export...** 타임라인에 있는 시퀀스를 이미지 및 동영상등을 다양한 파일로 출력하여 저장합니다.

❶ **Save All Bins** 모든 빈을저장합니다.

❷ **Print Frame...** 선택된 컴포저 모니터의 화면을 프린터로 출력합니다.

❸ **Get Info** 컴포저 모니터에서 선택된 클립의 정보를 알려줍니다.

❹ **Export...** 컴포저모니터에 있는 클립이나 시퀀스를 이미지, 동영상등 다양한 파일형식으로 출력하여 저장할 수 있습니다.

❺ **Send To...** 시스템에 설정된 다양한 Export형식으로 출력하여 저장합니다. 서브메뉴는 빈창의 파일 메뉴와 동일합니다.

편집 메뉴는 주로 오브젝트를 복사하기니 삭제하는 명령과 화경 설정을 위한 명령으로 구성되어 있습니다. 선택된 창의 글자 크기와 색상을 변경할 수 있습니다. 프로젝트, 빈, 타임라인, 컴포저 등의 창을 선택하면 편집 메뉴의 명령도 선택하는 오브젝트에 따라 활성화되고 변경됩니다.

## 빈(Bin) 창의 편집 메뉴 변화

빈 창을 선택하고 편집 메뉴를 클릭하면 나타나는 기본적인 메뉴 형태입니다.

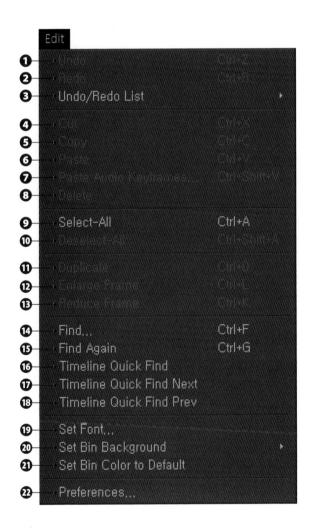

❶ Undo 작업한 명령을 취소하는 기능으로 전 단계로 되돌립니다.

❷ Redo Undo명령으로 취소했던 작업을 전 단계로 복구합니다.

❸ Undo/Redo List 서브 메뉴에 현재까지 실행되었던 명령이 Undo + 사용 명령어, Redo + 사용 명령어 형식으로 순서대로 표시됩니다. 100개까지 이전 명령이 순차적으로 저장됩니다. 원하는 단계의 명령을 마우스 클릭 선택하여 이전으로 신속하게 되돌아 갈 수 있습니다.

❹ **Cut** 선택된 오브젝트를 잘라냅니다. 제목의 글자나 코멘트 항목의 글자를 잘라낼 때 사용합니다. 클립이나 시퀀스에서는 명령을 사용할 수 없습니다.

❺ **Copy** 선택된 오브젝트를 복사합니다. 클립이나 시퀀스는 복사할 수 없습니다. 제목의 글자나 코멘트 항목의 글자를 복사할 때 사용합니다.

❻ **Paste** Copy 명령으로 복사한 오브젝트를 붙이기 합니다. 제목의 글자나 코멘트 항목의 글자를 붙이기 할 때 사용합니다.

❼ **Paste Audio Keyframes...** Copy 명령으로 복사되어 선택된 오디오 키프레임을 붙이기를 할 때, 붙이기 속성 창이 열립니다. Volume Automation 또는 Pan Automation을 선택하여 붙이기 할 수 있습니다.

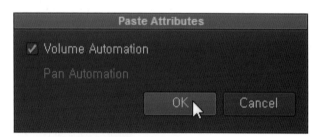

붙이기 속성 창

❽ **Delete** 선택된 오브젝트를 삭제합니다. 클립이나 시퀀스도 삭제됩니다. 클립이나 시퀀스의 선택에 따라 Delete 창이 다르게 나타납니다.

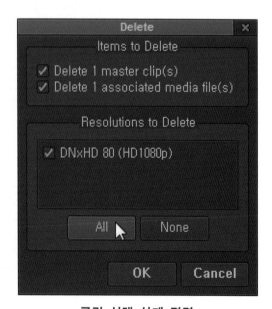

클립 선택 삭제 명령

마스터클립과 미디어파일을 선택하여 부분적으로 삭제할 수 있으며 클립에서 오디오나 비디오를 분리하여 삭제할 수도 있습니다. 오프라인 프록시 편집에서 저해상도클립을 고해상도 클립으로 변경하여 배치 캡처할 때 사용됩니다.

시퀀스 선택 삭제 명령

시퀀스 선택 삭제 창에서는 선택한 시퀀스의 수가 나타납니다. 마스터 클립은 삭제되지 않습니다. Delete 명령을 사용할 때 반드시 주의가 필요합니다. 미디어파일이 삭제되어 입력작업을 다시해야 하는 경우가 발생 할 수 있습니다.

❾ **Select All** 모든 오브젝트를 선택합니다.

❿ **Deselect All** 선택된 모든 오브젝트를 해제합니다.

⓫ **Duplicate** 선택된 클립, 시퀀스 등을 복제합니다. 시퀀스를 복제 할 때 많이 사용하는 명령입니다.

⓬ **Enlarge Frame** 빈 창의 프레임 보기(Frame View)탭과 스크립트 보기(Script View)탭에서 활성화되어 프레임의 슬레이트(slates)를 확대할 수 있습니다. 텍스트 보기(Text View) 탭에서는 활성화되지 않습니다.

⓭ **Reduce Frame** 빈 창의 프레임 보기(Frame View)탭과 스크립트 보기(Script View)탭에서 활성화되어 프레임의 슬레이트(slates)를 축소할 수 있습니다. 텍스트 보기(Text View) 탭에서는 활성화되지 않습니다.

⓮ **Find...** 파인드 창이 열립니다. 클립이나 시퀀스, 스크립트 텍스트 타임라인과 모니터, 마커 등을 선택하여 찾을 때 사용합니다. 수많은 데이터를 찾아야 하는 파일 기반 편집에서 신속한 편집을 가능하게 하는 도구 입니다.

**파인드 창**

❻ **Find Again** 빈 파인드 창을 열지 않고, 이전에 실행한 Find 명령이 다시 실행합니다.

❻ **Timeline Quick Find** 타임라인의 빨리 찾기 상자를 열어 선택합니다. 버전 8.4에서 업데이트되어 추가된 기능입니다.

**타임라인 빨리 찾기 상자**

❼ **Timeline Quick Find Next** 타임라인의 빨리 찾기 상자를 열어 선택하지 않고, 타임라인 빨리 찾기 상자에 입력한 텍스트에 따라 다음 단계의 빨리 찾기 명령을 실행합니다.

❽ **Timeline Quick Find Prev** 타임라인의 빨리 찾기 상자를 열어 선택하지 않고, 타임라인 빨리 찾기 상자에 입력한 텍스트에 따라 이전 단계의 빨리 찾기 명령을 실행합니다.

❾ **Set Font...** 폰트 설정 창을 열어 특정 빈 창을 선택하여 글자체와 크기를 조절할 수 있습니다. 기본 폰트 사이즈는 11 입니다.

**폰트 설정 창**

**빈 창 폰트 크기의 변경 전 – Size 11**

**빈 창 폰트 크기의 변경 전 – Size 15**

❷⓿ **Set Bin Background** 선택된 빈 창의 배경색을 서브 메뉴 컬러 팔레트를 사용하여 변경할 수 있습니다. 빈 창에서 클립이나 시퀀스를 오브젝트로 선택하면 **Set Clip Color** 로 명령이름이 변경되어 나타납니다. 중요한 클립이나 시퀀스에 클립 컬러를 지정하여 찾기 쉽게 색인합니다.

서브 메뉴 컬러 팔레트

빈 창의 배경색 변경 후

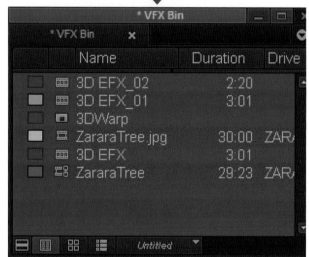

클립과 시퀀스에 클립 컬러 적용 후

빈 창의 클립 컬러에 마우스 오른쪽 버튼을 클릭하면 서브 메뉴 컬러 팔레트가 나타나 클립 컬러를 변경할 수 있습니다.

❷❶ **Set Bin Color to Default** 서브 메뉴 컬러 팔레트에서 변경한 빈 배경색을 기본 색으로 설정합니다. 이 메뉴 명령은 빈 창에서 클립이나 시퀀스를 선택하면 **Set Clip Color to Default** 로 명령이름이 변경됩니다. 클립 컬러가 적용된 클립이나 시퀀스를 선택하고 클릭하면 기본 색으로 설정됩니다.

❷❷ **Preferences...** 아비드 미디어 컴포저의 프로그램 환경을 설정합니다. 명령을 실행하면 프로젝트 세팅 창 (Settings)이 활성화되어 나타납니다.

## 프로젝트(Project) 창의 편집 메뉴 변화

프로젝트 창을 선택하고 편집 메뉴를 클릭하면 메뉴의 명령이 점선 부분처럼 변화합니다. 프로젝트 창에서 빈을 선택하거나 삭제하는 명령으로 구성되어 있습니다.

## 타임라인(Timeline) 창의 편집 메뉴 변화

타임라인 창을 선택하고 편집 메뉴를 클릭하면 메뉴의 명령이 점선 부분처럼 변화합니다. 타임라인의 세그먼트를 복사하거나 삭제 할 수 있으며 트랙의 크기등을 조정하는 명령으로 구성되어 있습니다

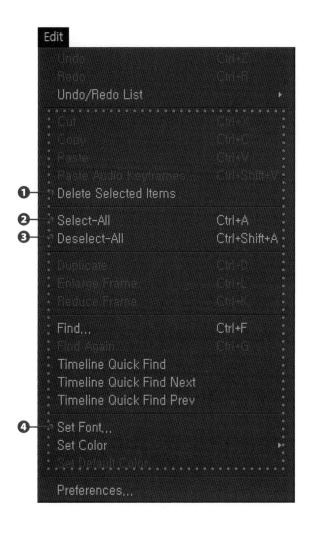

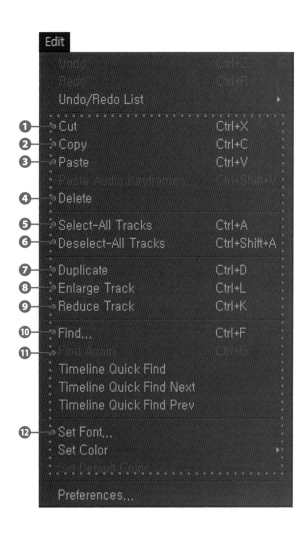

❶ **Delete** 선택된 빈를 임시적으로 휴지통으로 이동합니다. 빈을 완전히 삭제하기 위해서는 프로젝트 패스트 메뉴에 휴지통 비우기 명령인 Empty Trash를 사용하여야 합니다.

❷ **Select All** 프로젝트창에서 모든 빈을 선택합니다.

❸ **Deselect All** 선택된 모든 빈을 해제합니다.

❹ **Set Font...** Set Font 창이 나타납니다. 프로젝트 창의 글자체와 크기를 조절할 수 있습니다.

❶ **Cut** 타임라인에서 선택된 오브젝트를 잘라냅니다. 세그먼트모드에서 비디오/오디오 트랙의 세그먼트를 삭제 할 수 있습니다.

❷ **Copy** 타임라인에서 선택된 오브젝트를 복사명령입니다. 세그먼트모드에서 비디오/오디오 트랙의 세그먼트를 복사할 수 있습니다.

❸ **Paste** 타임라인에서 선택된 오브젝트를 붙이기 명령입니다. 비디오/오디오 트랙의 세그먼트를 복사할 수 있습니다.

❹ **Delete** 타임라인에서 선택된 오브젝트를 삭제하는 명령입니다. 비디오/오디오 트랙의 세그먼트를 삭제할 수 있습니다.

❺ **Select All Tracks** 타임라인의 모든 트랙을 선택합니다.

❻ **Deselect All Tracks** 타임라인에서 모든 트랙의 선택을 해제합니다.

❼ **Duplicate** 타임라인에 있는 시퀀스를 복제합니다. 시퀀스를 저장할 빈을 선택하는 Select 창이 나타납니다.

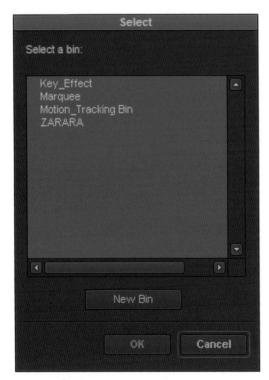

**선택 창(Select Window)**

선택 목록에는 오픈된 빈이 나타납니다. 저장할 빈을 선택하고 OK 버튼을 클릭하면 시퀀스가 복제됩니다. New Bin 버튼을 클릭하여 새로운 빈을 만들 수도 있습니다.

❽ **Enlarge Track** 타임라인에서 선택된 트랙을 수직으로 확대합니다. Ctrl + L 단축키를 사용하면 빠르게 작업할 수 있습니다.

❾ **Reduce Track** 타임라인에서 선택된 트랙을 수직으로 축소합니다. 단축키는 Ctrl + K 입니다. 편집작업 시 많이 사용되는 명령이므로 단축키를 꼭 숙지하시기를 바랍니다.

❿ **Find...** 찾기 창이 나타납니다.

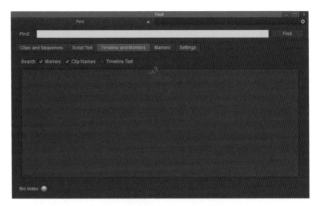

**찾기(Find) 창**

타임라인이나 소스/레코드모니터에서 시퀀스의 입력된 로케이터, 클립이름, 타임라인 텍스트에 일치하는 글자가 입력된 구간을 찾아 포지션인디케이터가 빠르게 이동합니다. 편집 양이 많은 드라마나 다큐멘터리, 영화 편집 수정 작업을 빠르게 할 수 있습니다.

⓫ **Find Again** 찾기 창을 열지 않고, 타임라인에서 이전 찾기 명령 작업을 실행하여 다시 찾아줍니다.

⓬ **Set Font...** 타임라인 창의 글자체와 크기를 조절하는 Set Font 창이 나타납니다.

**타임라인 폰트 크기 변경 전 – Size 11**

**타임라인 폰트 크기 변경 후 – Size 15**

## 컴포저(Composer) 창의 편집 메뉴 변화

컴포저 창을 선택하고 편집 메뉴를 클릭하면 메뉴 명령이 점선 부분처럼 변화합니다. 컴포서 창의 화면의 크기를 조정하고, 글자체와 크기를 조정할 수 있는 명령으로 구성되어 있습니다.

## 이펙트 에디터 창의 편집 메뉴 변화

이펙트 모드 버튼을 클릭하여 이펙트 에디터 창이 열리면 메뉴 명령이 변화합니다. 이펙트 애니메이션을 위한 키프레임 편집 관련 명령으로 구성되어 있습니다. 단축키를 사용하는 것이 좋습니다.

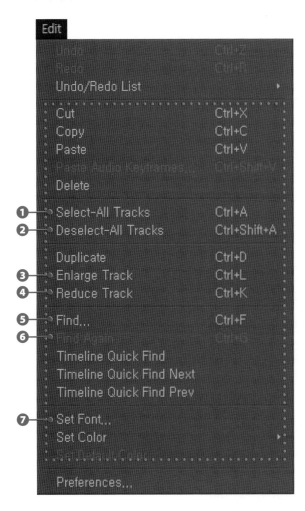

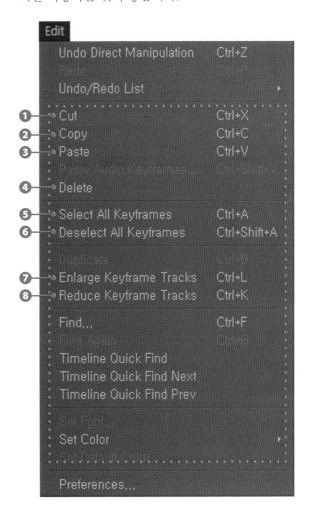

❶ **Select All Tracks** 모든 트랙을 선택합니다.

❷ **Deselect All Tracks** 모두 트랙 선택을 해제합니다.

❸ **Enlarge Image** 레코드 모니터 화면을 확대합니다.

❹ **Reduce Image** 레코드 모니터 화면을 축소합니다.

❺ **Find...** 찾기 창이 나타납니다.

❻ **Find Again** 찾기 창을 열지 않고, 모니터에서 이전 찾기 명령 작업을 실행하여 다시 찾아줍니다.

❼ **Set Font...** 컴포저 모니터의 글자체와 크기를 조절하는 Set Font 창이 나타납니다. 모니터 상단 타임코드의 크기를 조절할 때 사용합니다.

❶ **Cut** 선택된 키프레임을 잘라냅니다.

❷ **Copy** 선택된 키프레임을 복사합니다.

❸ **Paste** 복사한 키프레임을 붙이기 합니다.

❹ **Copy** 선택된 키프레임을 삭제합니다.

❺ **Select All Keyframes** 키프레임 모두 선택합니다.

❻ **Deselect All Keyframes** 키프레임 모두 해제합니다.

❼ **Enlarge Keyframe Track** 이펙트 에디터에서 어드밴스 키프레임의 트랙을 보여줍니다.

❽ **Reduce Keyframe Track** 이펙트 에디터에서 어드밴스 키프레임 트랙을 숨깁니다.

# GUIDE 빈 메뉴(Bin Menu) 살펴보기

빈 메뉴(Bin Menu)에는 빈 창의 오브젝트를 관리하는 명령으로 구성되어 있습니다. 미디어 파일이 없는 클립을 캡처하거나 임포트하는 기능과 멀티카메라 편집을 위한 멀티 클립 만들기 명령 그리고 빈 창의 클립을 정렬하거나 미디어 파일이 유실되어 오프라인된 클립이나 오프라인 클립이 있는 시퀀스를 찾는 명령 등이 유용하게 사용됩니다. 빈 메뉴는 빈 창의 패스트 메뉴를 클릭하여 사용할 수도 있습니다.

## 빈 메뉴 (Bin Menu)

❶ DV Scene Extraction
❷ Go To Capture Mode     Ctrl+B
❸ Choose Columns...
❹ Hide Column
❺ AutoSync
❻ Group...     Ctrl+Shift+G
❼ Create Stereoscopic clips...
❽ Update Stereoscopic clips...
❾ Transform SubClips into Stereoscopic SubClips
❿ MultiGroup...
⓫ AutoVO...
⓬ AutoSequence
⓭ Refresh In-progress Linked Clips
⓮ Custom Sift...
⓯ Sift Selected Items
⓰ Sort Again     Ctrl+E
⓱ Show Sifted
⓲ Show Unsifted
⓳ Set Bin Display...
⓴ Reverse Selection
㉑ Select Offline Items
㉒ Select Media Relatives
㉓ Select Sources
㉔ Select Unreferenced Clips
㉕ Loop Selected Clips
㉖ Align to Grid     Ctrl+T
㉗ Align Selected to Grid
㉘ Fill Window
㉙ Fill Sorted
㉚ Select Unrendered Titles
㉛ Reset Offline Info
㉜ Add Bin to Favorites

❶ **DV Scene Extraction...** DV와 HDV를 캡처할 때, TOD(time-of-day) 메타데이터를 가지고 있는 클립을 분리하여 서브클립 및 로케이터를 만들어 줍니다. DVCPRO 포맷 같은 TOD 메타데이터를 제공하지 않는 카메라로 촬영된 DV나 HDV에서는 DV Scene Extraction... 명령을 사용할 수 없습니다.

❷ **Go To Cature Mode** 촬영된 동영상을 캡처하는 모드로 전환됩니다. 빈을 선택하고 명령을 클릭하면 캡처 도구 창이 나타납니다. 테이프 방식의 편집에서 자주 사용되는 중요한 명령이니 단축키 Ctrl + B (Mac에서는 Command +B)를 사용하시기 바랍니다.

**Leave Cature Mode** 캡처 도구가 실행되면 빈 메뉴의 **Go To Cature Mode** 명령이 **Leave Cature Mode** 명령으로 변경되어 나타납니다. 캡처 도구를 닫는 명령입니다. 단축키 Ctrl + B 를 사용하는 것이 편리합니다.

❸ **Choose Columns...** 빈 창의 텍스트 보기에서만 명령을 실행할 수 있습니다. 빈 창 텍스트 보기에서 명령이 활성화되고 클릭하면 빈 칼럼 선택(Bin Column Selection) 창이 나타납니다. 카메라 정보, 필름 관련 정보, 편집 관련 정보 등 241 종류의 칼럼에서 원하는 항목의 칼럼을 선택할 수 있습니다.

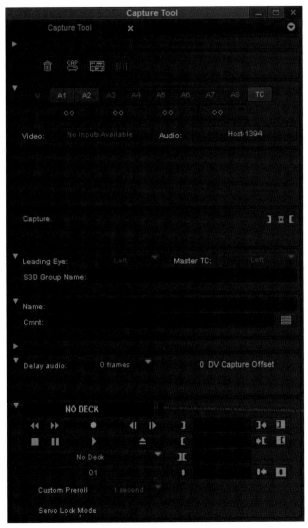

**캡처 도구(Capture Tool) 창**

**빈 칼럼 선택 창**

빈 텍스트 보기에서 여러 가지 칼럼을 선택하여 볼 수 있습니다. 오디오/비디오 포맷, 프로젝트, 컬러 정보등 편집에 필요한 항목을 사용자가 선택하여 빈 보기 메뉴의 Save As 명령을 사용하여 설정된 보기를 저장할 수 있습니다.

테이프로 촬영된 영상을 아비드 미디어 파일 데이터로 저장하는 도구입니다.

❹ **Hide Column** 빈의 텍스트 보기에서 선택된 정보 칼럼을 숨기는 명령입니다.

**1** 빈 창의 텍스트 보기에서 FPS 칼럼을 클릭하여 선택합니다.

**2** 메뉴 바에서 Bin ▶ Hide Column 을 클릭하면 FPS 칼럼이 사라집니다.

❺ **AutoSync** 빈 창에서 선택된 두 개이상의 클립을 지정된 포인트에 싱크를 맞추어 서브클립을 만들어 줍니다.

❻ **Group…** 여러 대의 카메라로 동시 촬영된 영상을 편집할 때 사용하는 명령입니다. 빈 창에서 선택된 두 개이상의 클립을 지정된 싱크에 맞추어 서브클립 그룹을 만들어 줍니다.

❼ **Create Stereoscopic clips…** 빈 창에서 선택한 좌 안 (Left Eye) 마스터 클립과 우 안(Right Eye) 마스터 클립을 그룹하여 3D 입체 영상 편집을 위한 스테레오스코픽 클립을 만들어 만들어 줍니다.

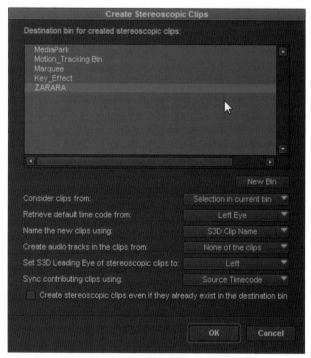

**스테레오스코픽 클립 만들기 창**

좌 안(Left Eye) 마스터 클립과 우 안(Right Eye) 마스터 클립을 선택하고, **Create Stereoscopic clips…** 을 클릭하면 스테레오스코픽 클립 만들기 창이 열립니다. 스테레오스코픽 클립을 만들기 위해서는 먼저 스테레오스코픽 마스터 클립에서 S3D 칼럼 설정을 해주어야만 합니다.

❽ **Update Stereoscopic clips…** 스테레오스코픽 클립 업데이트 창이 열립니다.

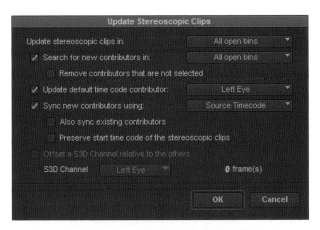

**스테레오스코픽 클립 업데이트 창**

스테레오스코픽 클립 업데이트 창을 실행해야 하는 경우는 첫 째 스테레오스코픽 클립에서 마스터 클립이 추가되거나 교체되었을 때, 둘 째 스테레오스코픽 클립의 설정이 변경되었을 때, 셋 째 편집하는 클립에서 타이밍 에러를 해결해야 할 필요가 있을 때 입니다.

❾ **Transform SubClips into Stereoscopic SubClips...** 스테레오스코픽 3D 서브클립을 변환합니다. 이 프로세스는 빈 창에 마스터 클립이 없으면 실행되지 않습니다.

❿ **MultiGroup...** 선택된 두 개이상의 클립을 지정된 싱크에 맞추어 서브클립 그룹을 만들고 새로운 TC 트랙을 추가합니다. 자세한 내용은 "아비드 에디팅 바이블 – 디지털 영상 편집" 멀티카메라 편집 (p352~p359)을 참고하시기 바랍니다.

⓫ **Auto VO...** 오디오 녹음을 위해 Automatic Voice-Over 기능을 사용하기 위해 빈 창에서 선택된 시퀀스의 오디오 트랙 세크먼트를 제거한 복제 시퀀스를 만듭니다.

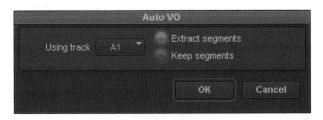

**오토 보이스오버 박스**

뉴스나 정보 해설이 필요한 보이스오버 시퀀스를 만들 때 사용하는 기능입니다.

⓬ **AutoSequence** 오디오 없이 비디오만 캡처 받은 클립을 마스터 비디오 테이프에서 오디오를 추가하여 받은 경우 사용됩니다. 24p 와 25p 프로젝트에서 화면과 사운드를 분리하여 캡처 받은 경우 사용합니다.

⓭ **Refresh In-progress Linked Clips...** 편집을 하는 동안 추가된 클립을 연결해야 하는 경우 사용합니다.

⓮ **Custom Sift...** 빈을 선택하고 명령을 실행하면 커스텀 시프트창이 나타납니다. 찾을 텍스트를 입력하면 텍스트와 관련된 클립과 시퀀스만 선별하여 보이게 합니다. 모든 오브젝트를 나타나게 하려면 Bin → Show Unshited 명령을 선택합니다.

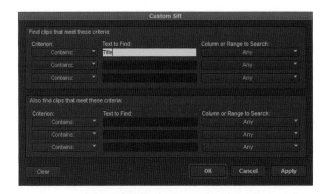

**커스텀 시프트(Custom Sift) 창**

커스텀 시프트는 선택된 빈에 있는 클립이나 시퀀스를 일정한 규칙 사용자 정의로 선별하여 보이게 하는 자료 검색 창입니다. 빈에 많은 소스가 있을 경우 자료를 찾을 때 많은 시간을 낭비하게 됩니다. 입력한 조건에 해당하는 클립이나 시퀀스만을 보이게 하여 빠르게 소스를 찾을 수 있습니다.

⓯ **Sift Selected Items** 빈 창에서 선택된 클립이나 시퀀스 등의 오브젝트만 보이게 하고 다른 오브젝트는 숨깁니다. 다시 모든 오브젝트를 보려면 Bin → Show Unsifted 명령을 선택합니다.

⓰ **Sort Again** 빈의 브리프 보기(Brief View)나 텍스트 보기(Text View)에서 선택된 칼럼(Column)을 순차적으로 정렬합니다. 칼럼 항목을 선택해야 Sort 명령이 활성화됩니다. 다른 보기에서는 사용할 수 없습니다.

**⓱ Show Sifted** Sift Selected Items 명령에서 선택된 클립과 시퀀스 등의 오브젝트만 보여줍니다. 메뉴에 체크 표시가 있으면 빈 창에서 선별된 오브젝트만 보이는 상태입니다.

**⓲ Show Unsifted** Sift Selected Items 명령을 되돌려 모든 클립과 시퀀스등의 오브젝트를보여줍니다. 시스템 디폴트 값으로 선택되어 있습니다.

**⓳ Set Bin Display...** 빈 디스플레이 설정 창이 나타납니다. 옵션 박스를 선택 클릭하여 사용자가 원하는 오브젝트만을 빈 창에 디스플레이 합니다.

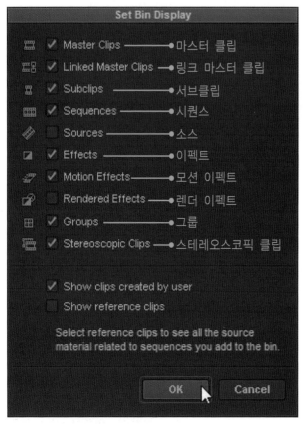

**빈 디스플레이 설정(Set Bin Display) 창**

마스터 클립, 링크 마스터 클립, 서브클립, 시퀀스, 소스 이펙트, 모션 이펙트, 렌더 이펙트, 그룹, 스테레오스코픽 클립을 선택하여 빈 창에 나타나게 할 수 있습니다.

**⓴ Reverse Selection** 반전 선택 명령입니다. 빈 창에서 선택한 오브젝트를 제외하고 모두 선택할 때 사용합니다.

**1** 빈 창에서 오브젝트를 클릭하여 선택합니다.

**2** 메뉴 바에서 Bin ▶ Reverse Selection 을 클릭하면 반전 선택됩니다.

**㉑ Select Offline Items** Media Offline(소스가 유실된 클립)된 클립이나 시퀀스를 찾아 모두 선택합니다.

**㉒ Select Media Relatives** 선택된 시퀀스에 사용된 클립을 모두 찾아 선택합니다. 클립을 선택하면 클립이 사용된 시퀀스를 찾아 선택합니다. 만일 다른 빈창에 있는 클립을 찾아 보기 위해서는 해당 클립이 있는 빈창이 열려 있어야 합니다.

**㉓ Select Source** 선택된 시퀀스나 서브클립 소스의 마스터 클립을 찾아 선택합니다.

**㉔ Select Unreferenced Clips** 빈 창에서 사용되지 않았던 클립을 찾아 선택합니다. 이 명령은 보통 사용되지 않은 클립이나 미디어를 찾을 때 사용합니다.

**㉕ Loop Selected Clips** 선택된 클립 또는 시퀀스를 소스 모니터에 실시간으로 반복적으로 재생하여 보여줍니다. 촬영된 영상의 OK장면을 찾을 때 사용하면 편리합니다.

**㉖ Align to Grid** 프레임 보기(Frame View)에서 클립이나 시퀀스 등을 프레임 크기에 맞추어 일정하게 정렬합니다.

**Align to Columns** 텍스트 보기에서 칼럼(column)을 정렬합니다. 얼라인 명령은 브리프 보기나 스크립트 보기에서 사용할 수 없습니다.

**㉗ Align Selected to Grid** 프레임 보기에서 선택된 클립이나 시퀀스 등을 정렬합니다.

**㉘ Fill Window** 프레임 보기에서 클립이나 시퀀스 등을 창에 맞추어 정렬합니다.

**프레임 보기 빈에서 Fill Window 적용 후**

**㉙ Fill Sorted** 프레임 보기에서 클립이나 시퀀스 등을 이름 순서대로 맞추어 정렬합니다.

**㉚ Select Unrendered Titles** Title Tool에서 자막작업으로 생성된 렌더링 되지 않은 타이틀이나 렌더링되지 않은 효과가 포함된 시퀀스를 선택하여 알려줍니다. 모든 빈 보기에서 사용할 수 있습니다. 렌더링되지 않은 모든 오브젝트와 소스가 유실 되어 화면에 MEDIA OFFLINE 표시된 모든 클립이나 시퀀스도 신속히 찾아 선택합니다.

**㉛ Reset Offine Info** 오프라인 정보를 초기화합니다.

**㉜ Add Bin to Favorites** 프로젝트 창의 즐겨찾기 빈 폴더에 선택된 빈을 추가합니다. 자주 사용하는 이펙트 빈을 만들어 즐겨찾기 빈 폴더에 추가합니다.

**프레임 보기 빈에서 정렬되지 않은 상태**

**즐겨찾기 빈에 선택된 빈 추가**

## 클립 메뉴 (Clip Menu)

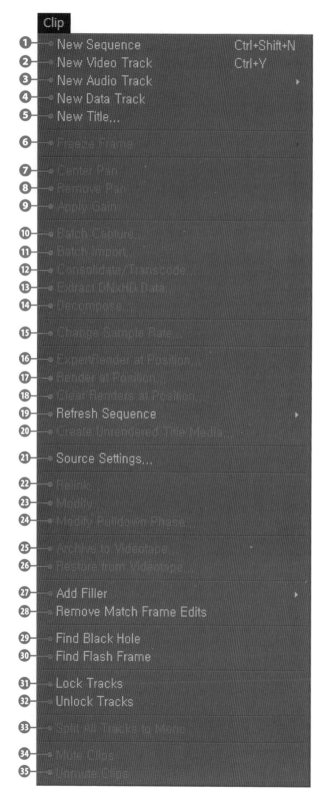

클립 메뉴(Clip Menu)는 크게 타임라인에서 사용하는 명령과 클립이나 시퀀스에 관련된 명령으로 구성되어 있습니다. 타임라인을 오른 쪽 버튼으로 클릭하면 편집 시 많이 사용하는 패스트 클립 메뉴가 나타납니다.

❶ **New Sequence** 새로운 시퀀스를 만듭니다. 선택된 빈 창에 Untitled Sequence.01라는 이름으로 생성 됩니다. 시퀀스의 이름은 사용자가 입력합니다. 기본 적으로 비디오 트랙 V1, 오디오 트랙 A1, A2, 타임코 드 트랙 TC1을 가진 시퀀스를 생성합니다.

**빈 창에 생성된 새로운 시퀀스**

❷ **New Video Track** 타임라인에서 시퀀스의 비디오 트랙을 추가할 때 사용합니다. 최대 24개의 비디오 트랙을 만들 수 있습니다. 이펙트 편집에 많이 사용 하는 메뉴이니 단축키 Ctrl + Y를 기억하는 것이 좋 습니다.

**타임라인에서 시퀀스 비디오 트랙 V2 추가**

❸ **New Audio Track** 타임라인에서 시퀀스의 추가 오디오 트랙을 만듭니다. 메뉴를 클릭하면 서브 메뉴에서 Mono, Stereo, 5.1 Surround, 7.1 Surround 4개의 오디오 트랙 타입을 선택하여 오디오 트랙을 추가할 수 있습니다. 최대 24개의 오디오 트랙을 만들 수 있습니다.

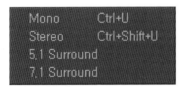

**뉴 오디오 트랙 서브 메뉴**

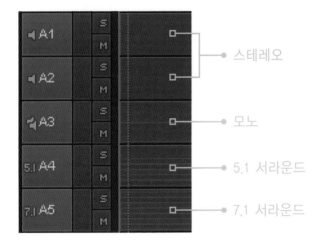

스테레오

모노

5.1 서라운드

7.1 서라운드

**지원하는 오디오 트랙의 종류와 형태**

Mono 오디오 트랙을 선택하면 스피커 2개를 사용하는 하나의 트랙, Stereo 오디오 트랙을 선택하면 스피커 1개를 사용하는 두 개의 오디오 트랙이 생성되고, 5.1 Surround를 선택하면 6개의 스피커를 사용하는 하나의 오디오 트랙이, 7.1 Surround를 선택하면 8개의 스피커를 사용하는 하나의 오디오 트랙이 시퀀스에 생성됩니다.

❹ **New Data Track** 시퀀스에 새로운 데이터 트랙을 만들어 줍니다. 캡션이나 보조 데이터의 정보를 저장하는 트랙입니다. 데이터 드랙은 시퀀스에 D1으로 비디오 트랙 위에 추가됩니다.

**데이터 트랙 D1**

텍스트 기반의 보조 데이터를 가져와 캡션 등의 정보를 비디오 데이터에서 확인할 수 있습니다.

❺ **New Title...** 메뉴를 클릭하고 잠시 기다리면 뉴 타이틀 박스가 열립니다.

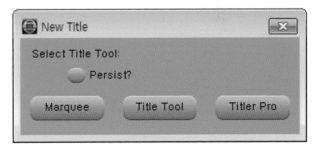

**뉴 타이틀 박스**

타이틀 도구를 선택하는 박스입니다. 아비드 미디어 컴포저에서 기본으로 제공하는 타이틀 도구 Marquee, 와 Title Tool 그리고 8.4 부터 써드파티 타이틀 도구 Titler Pro 세 가지 버튼에서 사용자가 원하는 버튼을 클릭하면 프로그램이 실행됩니다. 아비드 미디어 컴포저 메뉴 바에서 [Tools] ▶ Title Tool 메뉴를 클릭하여도 뉴 타이틀 박스가 열립니다. 같은 기능입니다.

**타이틀 도구(Title Tool)**

Title Tool 버튼을 선택하면 타이틀 도구 창이 나타납니다. 아비드 기본 타이틀 도구입니다. 한글 폰트를 사용하여 타이틀을 만들 수 있습니다. 초창기 아비드 미디어 컴포저에서 사용하던 타이틀 도구입니다. 타이틀 도구 내에서 키프레임 적용은 불가능하나 이펙트 에디터를 이용하면 키프레임 적용이 가능합니다. 주로 타이틀을 디자인 하거나, 움직임이 없는 좌 상단, 우 상단 자막에서 사용합니다. 엔딩 타이틀과 흐르는 자막을 아주 쉽게 만들 수 있는 Crawl과 Roll 기능이 있습니다.

**아비드 마키(Avid Marquee)**

Marquee 버튼을 선택하면 아비드 마키가 실행됩니다. 아비드 마키는 고급 타이틀을 만들기 위한 고급 타이틀 도구입니다. 2002년 미디어 컴포저 V11 버전부터 추가된 고급 타이틀 도구입니다. 아비드 타이틀 도구에서 불가능한 키프레임을 이용한 타이틀 애니메이션과 3D 이펙트, 라이팅, 텍스쳐, 템플릿을 이용하여 타이틀을 만들 수 있습니다.

❻ **Freeze Frame** 소스모니터에서 클립의 포지션인디케이터가 위치한 프레임의 정지 화면을 만들어 줍니다. 원하는 길이만큼 만들 수 있으며 필드옵션을 조절할 수 있습니다.

❼ **Center Pan** 클립의 오디오를 좌 우 스피커의 표준에 맞춥니다. 빈 창에서 클립을 선택하여야 메뉴가 활성화됩니다.

❽ **Remove Pan** 좌 우 스피커의 표준으로 설정된 오디오 클립의 Center Pan과 Clip Gain 값을 제거하고 기본 값으로 되돌립니다. 빈 창에서 클립을 선택해야 메뉴가 활성화됩니다.

❾ **Apply Gain** 빈 창에서 클립을 선택하고 클릭하면 클립 게인 적용 상자가 열립니다. 오디오 게인의 데시벨 레벨을 입력하여 볼륨을 높이거나 줄일 수 있습니다.

**클립 게인 적용 상자**

클립 게인 적용 상자에서 오디오 게인의 데시벨 레벨을 12dB에서 −96dB 사이를 입력하여 음량을 조절할 수 있습니다.

❿ **Batch Capture...** 테이프 기반의 편집 작업 사용됩니다. 선택된 클립이나 시퀀스의 OFFLINE 클립을 자동적으로 캡처합니다. 배치 캡처를 사용하기 위해서는 반드시 타임코드가 지원되는 캠코더나 VTR이 연결되어 있어야 합니다. "MEDIA OFFLINE" 된 클립이나 시퀀스를 캡처할 때 사용하며 타임코드와 함께 캡처되었던 클립있는 테이프를 데크에 넣어야 정확한 캡처가 가능합니다. 배치 캡처를 수행하기 위해서는 정확한 타임코드의 이해가 중요합니다.

배치 캡처에 대한 자세한 내용은 "아비드 에디팅 바이블−디지털 영상 편집" 로그 클립 만들기와 배치 캡처하기(p208~p212)를 참고 하시기 바랍니다.

**⓫ Batch Import...** 파일 기반 편집에서 사용합니다. 선택된 "MEDIA OFFLINE" 클립이나 시퀀스를 일괄적으로 가져오기 합니다. 파일로 가져오기 하여 편집되었던 "MEDIA OFFLINE" 클립이나 시퀀스를 선택하고 실행합니다. Link to AMA Volume으로 연결하여 편집한 시퀀스에서는 실행되지 않습니다

## 배치 임포트 워크플로우

**1** 빈 창에서 마스터 클립 소스가 유실된 "MEDIA OFFLINE" 시퀀스를 클릭하여 선택합니다.

**2** 미디어 컴포저 메뉴 바에서 Clip ▶ Batch Import...을 클릭하면 정보 상자가 나타납니다. Offline Only 버튼을 클릭하면 오프라인 미디어 클립만 가져오기를 하고, All clips 버튼을 클릭하면 모든 클립을 가져오기 합니다.

**3** Offline only 버튼을 클릭하면 배치 임포트 창이 열립니다. 오프라인 클립만을 자동으로 찾아 목록에 나타납니다. 목록에서 ❶ 오프라인 클립을 모두 드래그하여 선택합니다. 파일이 경로에 없다면, Set File Location 버튼을 클릭하여 파일 경로를 설정합니다. 편집자가 원하는 비디오 해상도와 저장 디스크 드라이브를 선택한 후, ❷ Import 버튼을 클릭하면 파일 가져오기를 시작합니다.

**Offline only 버튼 클릭 배치 임포트 창**

**4** 캐논 DSLR 카메라에서 촬영된 동영상 데이터의 파일 가져오기를 실행합니다. 디지털 영상 편집용 마스터 클립을 만들기 위해 아비드 DNxHD 비디오 해상도로 트랜스코딩합니다.

**5** 빈 창에서 파일 이름 뒤에 New.01이라는 이름이 붙은 새로운 마스터 클립 소스가 생성됩니다. 시퀀스의 "MEDIA OFFLINE" 파일을 복구합니다.

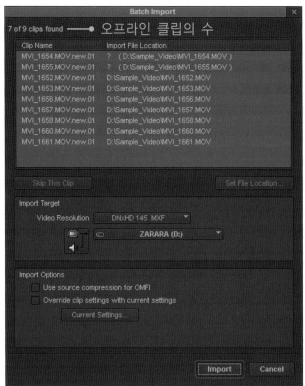

오프라인 클립의 수

**All clips 버튼 클릭 배치 임포트 창**

All clips 버튼을 클릭하면 모든 클립을 찾아 클립 목록에 나타납니다. 주로 저해상도 비디오를 고해상도 비디오로 변경할 때 사용합니다. 파일의 위치가 변경되지 않았다면 자동으로 위치를 찾아 줍니다.

## 배치 캡처와 배치 임포트 차이점 이해하기

배치 캡처와 배치 임포트의 차이점은 다음과 같이 간단히 이해할 수 있습니다. 사용자의 편집 환경에 따라 두 가지 방법중 하나를 결정하여 사용하면 됩니다.

| 구 분 | Batch Capture | Batch Import |
|-------|---------------|--------------|
| 편집방식 | 테이프 방식 편집<br>Tape Base Edit | 파일 방식 편집<br>File Base Edit |
| 실행시<br>중요사항 | 타임 코드<br>Time Code | 파일 경로<br>File Location |

만일 가져오기 파일 경로에 파일 데이터가 없으면, Import File Location 칼럼에 물음표와 괄호 파일 경로와 파일이름이 표시됩니다. 해당 클립이 있는 디스크에 없기 때문에 나타나는 오류입니다.

⑫ **Consolidate/Transcode...** 선택된 클립이나 시퀀스의 길이를 줄이거나 또는 마스터 클립의 원하는 해상도(Resolution)로 변경합니다.

컨솔리데이트(Consolidate)옵션은 클립이나 시퀀스의 불필요한 프레임을 삭제 할 때 사용합니다. 점선 부분의 항목이 컨솔리데이트에서 사용하는 미디어 삭제 방법 옵션 입니다.

트랜스코드(Transcode)옵션은 클립이나 시퀀스의 해상도를 변경할 때 사용합니다. 고해상도 링크 미디어를 프록시 편집 하기 위해 저해상도 비디오로 변환하여 미디어 클립을 생성합니다. 트랜스코드 점선 부분의 항목에서 비디오 해상도 설정을 변경할 수 있습니다.

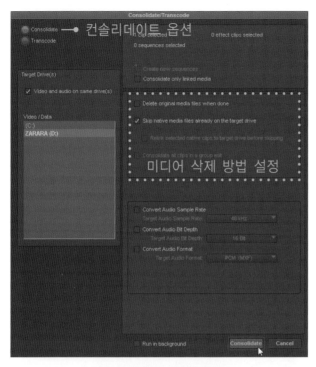

컨솔리데이트 옵션 선택

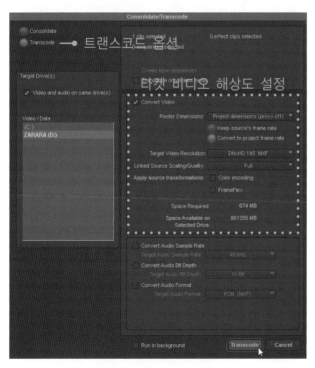

트랜스코드 옵션 선택

⑬ **Extract DNxHD Data...** 선택된 DNxHD 마스터 클립에 보조적인 ANC 데이터 트랙을 만듭니다. 명령을 실행하면 DNxHD 마스터 클립은 D1 데이터 트랙이 생성됩니다.

**1** 빈 창에서 DNxHD 해상도의 마스터 클립을 클릭합니다. 현재 트랙 정보는 V1 A1입니다.

**2** 메뉴 바에서 Clip ▶ Extract DNxHD Data... 을 클릭하면 정보 상자가 나타납니다. 선택된 마스터 클립에 ANC 데이터 트랙은 만들 것인지 다시 한번 묻는 상자입니다.

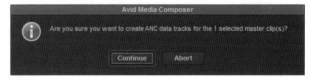

**3** Continue 버튼을 클릭하면 프로세스가 진행되며, Abort 버튼을 누르면 중단됩니다.

**4** 프로세스가 완료되면 DNxHD 마스터 클립의 D1 데이터 트랙이 추가됩니다.

**⓮ Decompose...** 선택된 시퀀스에서 사용된 마스터 클립을 Media Offline 마스터 클립으로 만들기 위해 새로운 클립으로 분해하고 디컴포즈 시퀀스를 만듭니다.

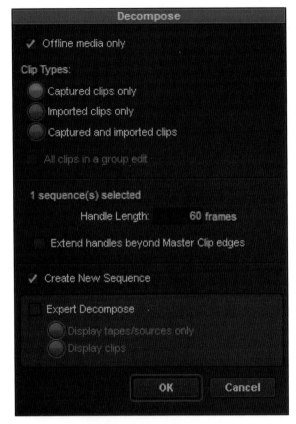

**디컴포즈창(Decompose)**

테이프에서 캡처된 마스터 클립의 길이가 짧아 늘이려고 할 때, 시스템 디스크 공간을 확보하고자 할 때, 저해상도 마스터 클립으로 편집된 시퀀스를 고해상도 마스터 클립의 시퀀스로 변경해야 할 때, 사용합니다. 시퀀스에서만 디컴포즈를 적용할 수 있습니다. 마스터 클립은 디컴포즈할 수 없습니다.

**1** 빈 창에서 시퀀스를 선택하고, 메뉴 바에서 Clip ▶ Decompose...를 클릭합니다.

**2** Offline media only가 체크되어있으면, 'ME-DIA OFFLINE' 클립만 디컴포즈 합니다. 모든 클립을 디컴포즈 하려면 ❶ 클릭하여 체크를 해제합니다. 클립 타입을 ❷ Captured and imported clips 으로 클릭 체크하면 테이프 방식으로 캡처되었던 클립과 파일 방식으로 가져오기 하였던 클립을 디컴포즈 합니다. Offline media only가 체크되어있으면, 'MEDIA OFFLINE'클립만 디컴포즈 합니다. 모든 클립을 디컴포즈 하려면 클릭하여 체크를 해제합니다. Create New Sequence 옵션이 체크되어있어야 새로운 디컴포즈 시퀀스가 생성됩니다. ❸OK 버튼을 클릭합니다.

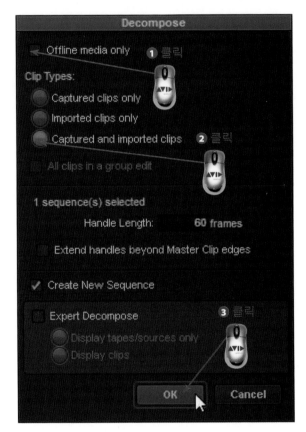

**3** 아비드 미디어 컴포저 정보 창이 열립니다. OK 버튼을 클릭합니다. 선택한 시퀀스는 새로운 오프 라인 마스터 클립을 만들기 위해 다시 연결 됩니다.

**4** 빈 창에 새로운 디컴포즈 시퀀스와 새로운 미디어 오프라인 마스터 클립이 만들어집니다. 마스터 클립의 프레임을 확인하기 위해 ▦ 스크립트 보기 탭을 클릭합니다.

**⑮ Change Sample Rate...** 선택된 클립이나 시퀀스의 오디오 샘플레이트를 변경합니다.

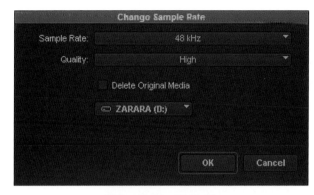

**샘플 레이트 변경 창**

오디오 퀄리티와 오디오 샘플 레이트를 변경할 수 있습니다. Sample Rate 메뉴에서 32kHz, 44.1kHz, 48kHz 로 선택하여 변경할 수 있습니다. Quality 메뉴에서 High, Medium, Low 세가지 오디오 품질을 선택할 수 있습니다. 편집 시 오디오의 샘플 레이트를 맞추어 작업하고자 할 때 사용합니다.

**5** 새로운 디컴포즈 시퀀스와 새로운 디컴포즈 마스터 클립의 프레임은 "MEDIA OFFLINE" 으로 표시됩니다.

**⑯ ExpertRender at Position...** 타임라인에서 포지션 인디케이터가 위치한 세그먼트에 있는 이펙트를 분석하여 엑스퍼트 렌더링합니다.

**1** 타임라인에서 이펙트가 있는 세그먼트에 포지션 인디케이터를 위치합니다. 메뉴 바에서 Clip ▶ ExpertRender at Position...를 클릭하거나 마우스 오른쪽 버튼을 클릭하여 패스트 메뉴에서 ExpertRender at Position...를 클릭합니다.

2 엑스퍼트 렌더 상자가 열립니다. 렌더 데이터를
저장 할 ❶드라이버를 선택합니다. ❷ OK 버튼
을 클릭하면 포지션 인디케이터에 위치한 이펙트 1개
를 렌더합니다.

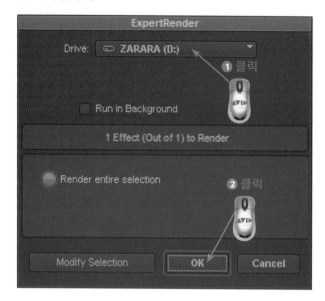

3 렌더링 프로세스 창이 나타납니다. Run in
Background 옵션 박스를 체크하지 않으면 이
펙트 렌더링이 진행되는 동안에는 아비드 미디어 컴포
저에서 다른 작업을 할 수 없습니다.

4 렌더링이 끝나면 이펙트 아이콘에 있는 녹색 점
이 사라집니다.

**ExpertRender In/Out...** 타임라인에서 렌더링할 이
펙트들이 있는 세그먼트의 트랙을 `]` 마크 인 버
튼과 `[` 마크 아웃 버튼을 클릭하여 선택하면
메뉴의 이름이 변경됩니다. Mark In/Out 표시가 있
는 이펙트만을 분석하여 엑스퍼트 렌더링합니다.

1 타임라인에서 5개의 이펙트가 있는 세그먼트
를 마크 인(단축키 I)과 마크 아웃(단축키 O)
을 표시합니다. 메뉴 바에서 Clip ▶ ExpertRender In/
Out...를 클릭하거나 마우스 오른쪽 버튼을 클릭하여 패
스트 메뉴에서 ExpertRender In/Out...를 클릭합니다.

2 엑스퍼트 렌더 상자가 열립니다. 렌더 데이터를
저장 할 ❶드라이버를 선택합니다. 5개의 이펙
트 렌더링 프로세스를 백그라운드에서 실행하도록 ❸
Run in Background 옵션 박스를 체크합니다. ❷ OK
버튼을 클릭하면 마크 인/마크 아웃 사이에 있는 이펙트
5개를 엑스퍼트 렌더합니다.

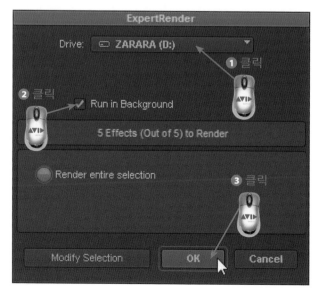

3 　렌더링을 분석하여 백그라운드에서 실행되면 타임라인 우측 상단에 백그라운드 큐 아이콘이 회전합니다. Run in Background 옵션 박스를 체크하면, 렌더링 과정 중에도 다른 편집 작업이나 이펙트 작업을 할 수 있습니다. 렌더링 진행 상황을 보기 위해서 회전하는 ❶ 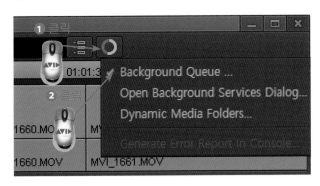 백그라운드 큐 보기 버튼을 마우스 오른쪽 버튼으로 클릭합니다. ❷메뉴에서 Background Queue... 를 클릭합니다.

4 　백그라운드 큐 창이 열립니다. 렌더링 대기 목록 순서에 따라 렌더링이 진행되는 상황을 볼 수 있습니다.

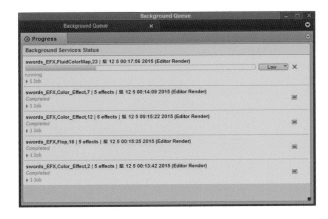

엑스퍼트 렌더 명령은 리얼타임 재생을 위해 렌더링이 필요한 부분만을 분석하여 렌더합니다. 빈 창에 레퍼런스 이펙트 파일을 만들어 이펙트 수정 시 재생에 필요한 부분만을 분석 렌더링하는 전문적인 렌더 방법입니다. 이펙트 수정 작업 시 이미 엑스퍼드 렌더링이 된 부분을 제외하고 렌더하기 때문에 더 빠른 렌더링 작업이 가능합니다. 동영상 파일을 만들기 위한 파일 내보내기 (Export) 또는 테이프 녹화를 위한 디지털 컷 도구를 사용하려면 먼저 엑스퍼트 렌더를 하는 것이 좋습니다.

⓱ **Render at Position...** 타임라인에서 포지션 인디케이터가 위치한 세그먼트에 있는 이펙트를 렌더링합니다.

1 　타임라인에서 이펙트가 있는 세그먼트에 포지션 인디케이터를 위치합니다. 메뉴 바에서 Clip ▶ Render at Position...를 클릭하거나 마우스 오른쪽 버튼을 클릭하여 패스트 메뉴에서 Render at Position...을 클릭합니다.

2 　렌더 상자가 열립니다. 렌더 데이터를 저장 할 ❶ 드라이버를 선택합니다. ❷ OK 버튼을 클릭하면 포지션 인디케이터에 위치한 이펙트 1개를 렌더합니다.

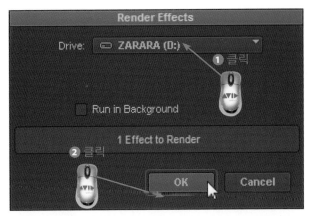

3 　렌더링 프로세스 창이 나타납니다. 렌더링을 키보드에서 취소하려면 Ctrl + . 을 누릅니다.

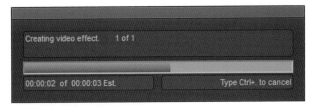

**Render In/Out...** 타임라인에서 렌더링할 이펙트들이 있는 세그먼트의 트랙을 ] 마크 인 버튼과 [ 마크 아웃 버튼을 클릭하여 선택하면 메뉴의 이름이 변경됩니다. 마크 인과 마크 아웃 사이에 있는 모든 이펙트를 렌더링 합니다.

**1** 타임라인에서 5개의 이펙트가 있는 세그먼트를 마크 인(단축키 I)과 마크 아웃(단축키 O)을 표시합니다. 메뉴 바에서 Clip ▶ Render In/Out...를 클릭하거나 마우스 오른쪽 버튼을 클릭하여 패스트 메뉴에서 Render In/Out...을 클릭합니다.

**2** 렌더 상자가 열립니다. 렌더 데이터를 저장 할 ❶ 드라이버를 선택합니다. 5개의 이펙트 렌더링 프로세스를 백그라운드에서 실행하도록 ❸ Run in Background 옵션 박스를 체크합니다. ❷ OK 버튼을 클릭하면 마크 인/마크 아웃 사이에 있는 이펙트 5개를 백그라운드 실행으로 렌더합니다.

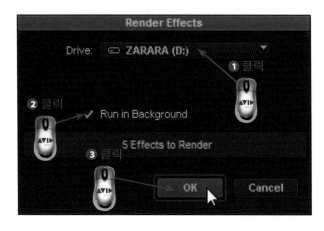

렌더 명령은 엑스퍼트 렌더 명령과 달리 이전 렌더된 이펙트를 분석하지 않고 모두 렌더링하므로 렌더에 소요되는 시간이 더 필요하나, 가장 좋은 품질로 렌더하는 방법입니다.

**⓲Clear Renders at Position...** 타임라인에서 포지션 인디케이터가 위치한 세그먼트에 있는 이펙트의 레퍼런스가 있는 렌더 파일만 지웁니다.

**1** 타임라인에서 렌더가 완료된 이펙트가 있는 세그먼트에 포지션 인디케이터를 위치합니다. 메뉴 바에서 Clip ▶ Clear Renders at Position...를 클릭하거나 마우스 오른쪽 버튼을 클릭하여 패스트 메뉴에서 Clear Renders at Position...을 클릭합니다.

**2** 클리어 렌더 상자가 열립니다. 작업을 수행하면 선택된 영역에 기존 렌더링 레퍼런스 파일을 삭제합니다. OK 버튼을 클릭합니다.

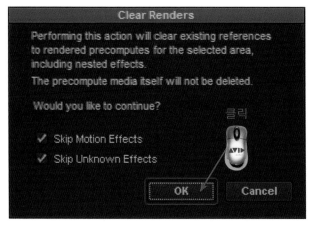

**3** 기존 렌더링 레퍼런스 파일을 삭제되면 이펙트 아이콘에 녹색 점이 표시됩니다.

**Clear Renders In/Out...** 타임라인에서 렌더 이펙트들이 있는 세그먼트의 트랙을  마크 인 버튼과 마크 아웃 버튼을 클릭하여 선택하면 메뉴의 이름이 변경됩니다. 마크 인과 마크 아웃 사이에 렌더링 레퍼런스 파일을 지웁니다.

**1** 타임라인에서 렌더가 완료된 이펙트가 있는 세그먼트를 마크 인(단축키 I)과 마크 아웃(단축키 O)을 표시합니다. 메뉴 바에서 Clip ▶ Clear Render In/Out...를 클릭하거나 마우스 오른쪽 버튼을 클릭하여 패스트 메뉴에서 Clear Renders In/Out...를 클릭합니다.

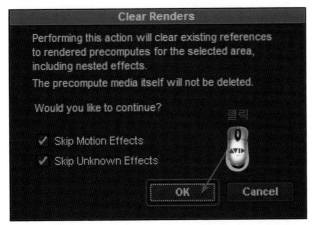

**2** 클리어 렌더 상자가 열립니다. OK 버튼을 클릭하여 기존 렌더링 레퍼런스 파일을 삭제합니다.

**3** 마크 인/아웃 구간의 렌더링 레퍼런스 파일을 삭제됩니다.

클리어 렌더 명령은 선택된 영역의 렌더링 레퍼런스 파일을 지우는 명령입니다.

⑲ **Refresh Sequence** 빈 창에 있는 마스터 클립의 특정 속성이나 변경된 설정을 서브 메뉴의 옵션에 따라 시퀀스에 마스터 클립의 최신 값을 적용하도록 리프레시 명령을 실행합니다.

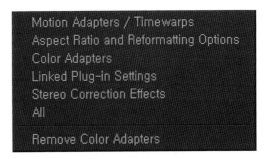

**리프레시 명령 메뉴**

**Motion Adapters/Timewarps** 모션 어댑터 또는 타임워프를 사용하는 시퀀스에서 마스터 클립의 현재 필드 모션 값을 사용하도록 리프레시 합니다.

**Aspect Ratio and Reformatting Options** 화면 비율이나 프레임 사이즈가 변경된 마스터 클립의 속성을 시퀀스에서 사용하도록 리프레시 합니다.

**Color Adapters** 색상 공간이 변경된 마스터 클립의 속성을 시퀀스에서 사용하도록 리프레시 합니다.

**Linked Plug-in Settings** 링크 소스 설정이 변경된 마스터 클립의 속성에 적용하여 시퀀스에서 사용하도록 리프레시 합니다.

**Stereo Correction Effects** 빈에 있는 스테레오스코픽 클립에 적용된 모든 소스-사이드 이펙트를 업데이트하도록 순차적으로 시퀀스를 리프레시 합니다.

**All** 위에 있는 모든 리프레시 명령 옵션의 현재 값을 사용하도록 시퀀스를 리프레시 합니다.

**Remove Color Adapters** 시퀀스에서 컬러 어댑터를 제거합니다. 이 명령은 색상 보정 작업을 보내기 전 컬러 어댑터를 제거하고 시퀀스를 AAF로 내보내기(Export)를 위한 기능입니다. 아비드 미디어 컴포저 8.4에서 업데이트 되었습니다. 마스터 클립(소스 세팅)의 어댑터에는 영향을 미치지 않습니다.

커맨드 팔레트(Ctrl +3)에 있는 리프레시 시퀀스 올(Refresh Sequence ALL) 버튼을 사용자가 타임라인 툴 바나 컨트롤 패널에 맵핑하여 사용할 수 있습니다.

**⑳ Create Unrendered Title Media...** 타이틀의 해상도를 변경하는 명령입니다. 타이틀 해상도를 변경하여 새로운 타이틀 미디어 파일을 만듭니다. 타이틀 해상도(Title Resolution) 옵션에서 저해상도 DNxHD를 고해상도 DNxHD로 변경하여 타이틀 미디어 만들 수 있습니다. 저해상도 타이틀을 고해상도 타이틀로 변경하거나 또는 4:3 SD 포맷으로 제작된 타이틀을 16:9 HD 포맷으로 다시 프로젝트에 맞게 제작해야 하는 경우에도 유용하게 사용되는 기능입니다.

**1** 타임라인에서 타이틀 미디어가 있는 세그먼트에 포지션 인디케이터를 위치합니다. 메뉴 바에서 Clip ▶ Create Unrendered Title Media...를 클릭합니다.

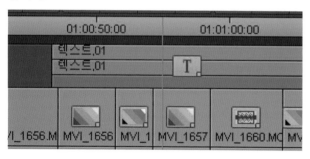

**2** 타이틀 미디어 다시-만들기 상자가 열립니다. 현재 타이틀 미디어의 저장 드라이브와 해상도가 메뉴에 표시되어 나타납니다. ❶ 드라이브 클릭하여, 저장 드라이브를 선택하고, ❷ 타이틀 해상도 메뉴를 클릭합니다.

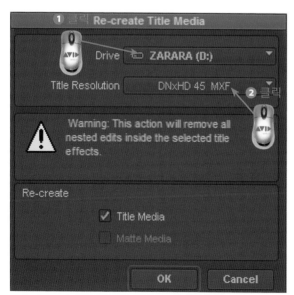

**3** 메뉴에서 기존 DNxHD 45 MXF에서 DNxHD 145 MXF를 선택하여 클릭합니다.

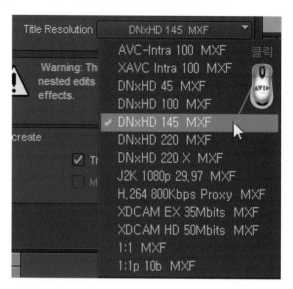

**4** 타이틀 해상도를 DNxHD 145 MXF를 선택하였으면 OK 버튼을 클릭합니다.

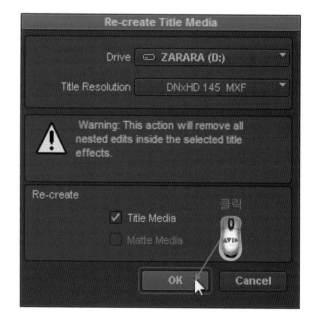

**5** 타이틀 미디어를 만드는 프로세스가 끝나면 타임라인의 타이틀 미디어 세그먼트는 새로운 타이틀 해상도를 가진 타이틀 미디어로 교체됩니다.

**6** 빈 에 있는 기존 DNxHD 45 아비드 비디오 해상도의 타이틀 미디어는 삭제되지 않고 새로운 DNxHD 145 아비드 비디오 해상도의 디이틀 미디어기 생성됩니다.

| * HD Bin | |
|---|---|
| * HD Bin ✕ | |
| Name | Video |
| Ⓣ Title: 텍스트,02 | DNxHD 145 (HD1080p) |
| Ⓣ Title: 텍스트,01 | DNxHD 45 (HD1080p) |
| ▦ swords_EFX-Title | |
| 📷 MVI_1652.MOV | |
| 🎞 MVI_1652.MOV | DNxHD 145 (HD1080p) |

㉑ **Source Settings...** 소스 설정 창에서 마스터 클립의 색상 공간, 화면 비율, 프레임 크기, 재생 속도 등을 컬러 인코딩, 프레임플렉스, 마스터 클립의 소스 설정을 조정하고 변경할 수 있습니다. RED AMA 플러그-인 같은 서드파티 플러그-인을 설치하면 링크드 플러그-인 대화 상자가 소스 설정에 추가로 나타납니다.

**링크드 플러그-인 대화 상자**

RED AMA 플러그-인을 시스템에 설치하시면 소스 설정 창에 Linked Plug-in 탭이 표시됩니다. 레드 카메라의 풀 해상도 REDCODE™ RAW (.R3D) 파일을 네이티브로 링크드 플러그-인 대화 상자에서 소스 설정을 할 수 있습니다.

**컬러 인코딩 대화 상자**

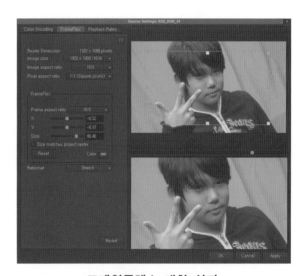

**프레임플렉스 대화 상자**

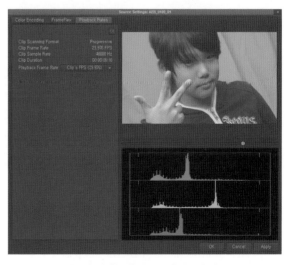

**플레이백 레이트 대화 상자**

㉒ **Relink...** 연결이 끊긴 마스터 클립, 서브 클립, 시퀀스의 미디어 파일을 다시 연결하는 명령입니다.

**1** 빈 창에서 링크가 유실된 클립이나 시퀀스를 선택합니다.

**2** 메뉴 바에서 Clip ▶ Relink... 을 클릭합니다. 리링크 대화 상자에서 OK 버튼을 클릭합니다.

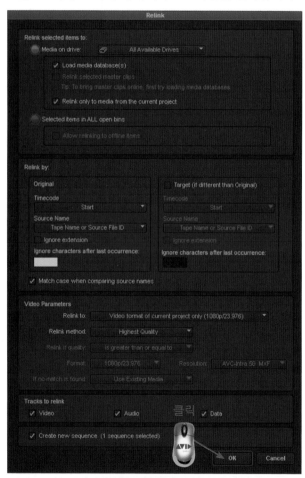

**리링크 대화 상자**

미디어 트랜스코딩 또는 데이터 오류로 파일의 링크가 끊어져 화면에 'MEDIA OFFLINE' 표시가 나오면 리링크 명령으로 복구할 수 있습니다.

㉓ **Modify...** 클립을 선택하고 명령을 실행하면 수정 대화 상자가 나타납니다.

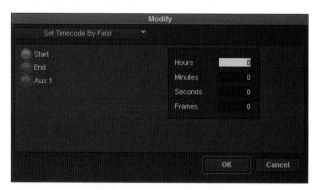

**타임코드 수정 대화 상자**

선택된 마스터 클립의 타임코드, 트랙, 소스, 디스크 라벨, 포맷, 멀티채널 오디오 등의 다양한 영상 정보를 수정 할 수 있습니다.

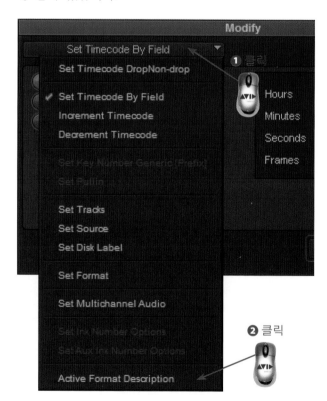

❶ 메뉴를 클릭하여 타임코드 드롭/논드롭(Drop/Non-drop)방식을 선택하여 변경할 수 있습니다. 24P 프로젝트에서는 키 넘버(Key Number), 풀 다운방식(Pullin)을 수정할 수 있습니다. ❷ 액티브 포맷 디스크립션을 클릭하여 표준 AFD 코드를 수정 조절할 수 있습니다.

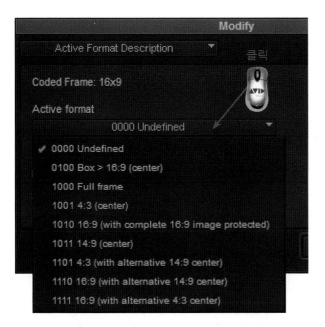

**액티브 포맷 디스크립션 수정 대화 상자**

## 액티브 포맷 디스크립션(AFD) 코드

액티브 포맷 디스크립션(Active Format Description, AFD)는 MPEG 비디오 스트림이나 SDI 비디오 신호에서 SD 4:3과 HD 16:9 화면 비율에 관한 출력 정보를 전달하는 디지털 TV 표준 코드 입니다.

| 코드 | 프레임 포맷 |
|------|------------|
| 0000 | Undefined |
| 0100 | Box 〉 16:9 (Center) |
| 1000 | Full Frame |
| 1001 | 4:3 (Center) |
| 1010 | 16:9 (with complete 16:9 image protected) |
| 1011 | 14:9 (Center) |
| 1101 | 4:3 (with alternative 14:9 center) |
| 1110 | 16:9 (with alternative 14:9 center) |
| 1111 | 16:9 (with alternative 4:3 center) |

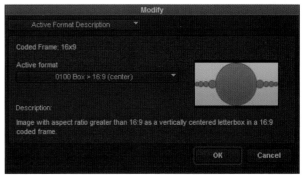

**0100 Box 〉 16:9 (Center)**

**1000 Full Frame**

**1001 4:3 (Center)**

**1010 16:9 (with complete 16:9 image protected)**

**1011 14:9 (Center)**

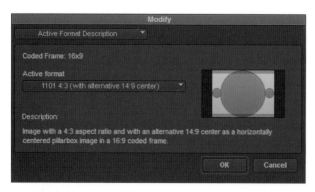

**1101 4:3 (with alternative 14:9 center)**

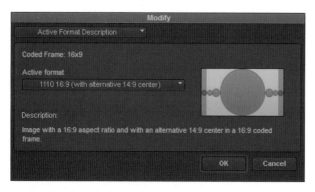

**1110 16:9 (with alternative 14:9 center)**

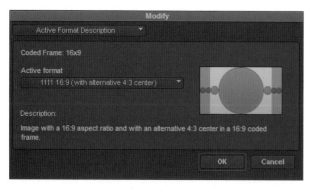

**1111 16:9 (with alternative 4:3 center)**

❷ **Modify Pulldown Phase...** 선택된 클립의 풀다운 단계을 수정합니다. 필름 24fps에서 비디오 30fp로 전환한 풀다운 단계를 수정합니다. Modify Pulldown Phase... 명령은 프로젝트 24P NTSC, 23.976p NTSC에서 세팅 창을 설정하고 사용할 수 있습니다.

**1** 메뉴 바에서 Edit ▶ Preferences... 을 클릭합니다. 세팅 창에서 Film and 24P 더블 클릭합니다.

**2** Film and 24P 대화 상자가 열립니다. ❶ Set Pulldown Phase of Timecode 옵션 박스를 클릭하여 선택합니다. 풀다운 단계는 기본 값 A로 선택하고 ❷ OK 버튼을 누릅니다.

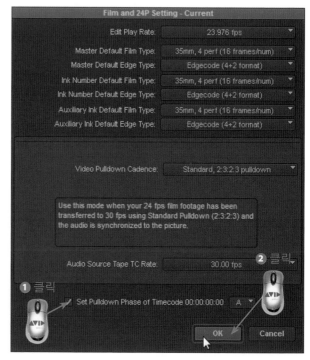

**3** F빈 에서 마스터 클립을 선택합니다. 메뉴 바에
서 Clip ▶ Modify Pulldown Phase... 을 클릭
하면 풀다운 단계 수정 대화 상자가 열립니다.

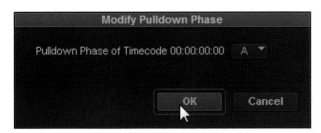

**풀다운 단계 수정 대화 상자**

❷ **Archive to Videotape...** 선택된 클립이나 시퀀스
를 비디오 테이프에 녹화하여 저장합니다. 레코드 데
크가 아비드 미디어 컴포저에 연결되어 있어야 명령
이 활성화됩니다.

❷ **Restore from Videotape...** 아카이브 비디오 테이
프에 녹화된 영상을 배치(batch) 캡처합니다. 반드
시 아카이브 테이프에 녹화되어 저장된 시퀀스를 선
택하여야 메뉴가 활성화됩니다

## 아카이브 비디오테이프

아카이브 비디오테이프는 캡처된 클립이나 시퀀스 등
작업 데이터를 보관하고자 할 때 사용하는 고급 기능입
니다. 반드시 타임코드 제너레이터가 내장된 레코드 데
크를 사용하여야 정확한 아카이브 작업을 할 수 있습니
다. 테이프 기반 편집에서 아카이브 비디오테이프를 만
들어 사용하면 작업 데이터를 효율적으로 저장하여 보
관하고 관리할 수 있습니다. 아카이브 비디오테이프란
타임코드 정보에 의해 영상을 저장 보관하는 비디오 테
이프를 의미합니다.

❷ **Add Filler** 필러를 추가합니다. 서브 메뉴에서 시퀀
스의 시작 부분에 필러를 추가하는 **At Start** 포지션
인디케이터가 위치한 지점부터 필러를 추가하는 **At
Position** 을 선택하여 필러를 추가할 수 있습니다.

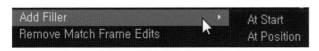

**필러 추가 서브 메뉴**

**At Start** 타임라인에서 시퀀스의 시작점에 기본 30
초의 필러를 추가합니다.

**1** 타임라인 시퀀스에서 미디어 컴포서 메뉴 바의
Clip ▶ Add Filler ▶ At Start 를 클릭합니다.

**2** 타임라인 시퀀스 앞 부분에 30초의 필러를 추
가 합니다.

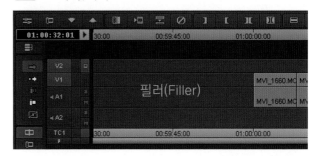

테이프 기반 편집에서 디지털 컷 레코딩을 할 때, 재생
시작하기 하기 전 짧은 블랙 필러는 정확한 타임코드 레
코딩을 위해 필요한 프레임입니다. 편집 시사나 영상 브
리핑을 할 경우 앞 부분의 대기 시간을 주고자 할 때도
사용합니다.

## 필러 길이 변경하기

시작 필러 길이이 30초 기본 값을 변경하려면, 메뉴에서
Special ▶ Timeline Settings 을 클릭합니다. 타임라
인 세팅 창의 Edit 탭에서 시작 필러 길이(Start Filler
Duration)의 기본 값을 변경 할 수 있습니다.

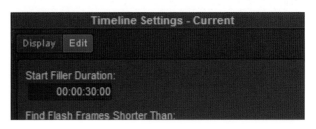

**At Position** 포지션 인디케이터 위치에 필러를 추가합니다. 기본 값은 1초 입니다. 타임라인 시퀀스에서 사용자가 원하는 필러 추가 지점을 포지션 인디케이터로 지정할 수 있습니다.

1 타임라인에서 필러를 추가할 지점에 포지션 인디케이터를 위치합니다. 메뉴 바에서 Clip ▶ Add Filler ▶ At Position 을 클릭하거나 마우스 오른쪽 버튼을 클릭하여 패스트 메뉴에서 Add Filler ▶ At Position 을 선택합니다.

2 타임라인의 포지션 인디케이터가 위치한 지점 이후에 1초의 필러가 추가됩니다. 주의할 사항은 선택한 트랙의 모든 세그먼트 사이에 필러를 추가한다는 점입니다. 하나의 비디오 트랙이나 오디오 트랙에 필러를 추가하려면 트랙 셀렉터 패널에서 필러를 추가할 트랙만 선택합니다.

❷❽ **Remove Match Frame Edits** 타임라인에서 Add Edit으로 자른 세그먼트를 연결합니다. 이펙트가 적용된 세그먼트에는 적용되지 않습니다.

1 타임라인에서 [ ] 애드 에디트 버튼으로 자른 3개의 세그먼트가 있습니다. 2개의 세그먼트는 화이트 라인으로 연결 표시가 있고, 이펙트가 적용된 1개의 세그먼트에는 레드 라인으로 연결 표시가 되어 있습니다.

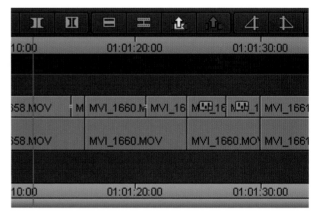

2 메뉴 바에서 Clip ▶ Remove Match Frame Edits 를 클릭하거나 마우스 오른쪽 버튼을 클릭하여 패스트 메뉴에서 Remove Match Frame Edits 을 선택합니다. 비디오 트랙에 있는 모든 화이트 라인 표시의 세그먼트는 연결되고 레드 라인 표시의 이펙트가 적용된 세그먼트는 연결되지 않습니다.

❷❾ **Find Black Hole** 타임라인의 편집 시퀀스에서 블랙 홀 즉 빈 공간(세그먼트의 Filler)을 찾아 줍니다.

㉚ **Find Flash Frame** 타임라인의 편집 시퀀스에서 플래시 프레임이라 부르는 길이가 짧은 10 frames 이하의 프레임을 빠르게 찾아 줍니다.

파인드 플래시 프레임 기본 값 10 frames을 변경하려면, 메뉴에서 Special ▶ Timeline Settings 을 클릭합니다. 타임라인 세팅 창의 Edit 탭에서 파인드 플래시 프레임(Find Flash Frames)의 기본 값을 변경 할 수 있습니다. 기본 값 10은, 9 프레임 이하의 클립을 감지하여 찾습니다.

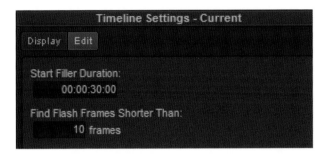

㉛ **Lock Tracks** 타임라인에서 트랙을 잠그고 보호합니다. 수정할 수 없도록 모든 명령이 차단되어 편집 시퀀스를 보호할 수 있습니다.

**1** 트랙 셀렉터 패널에서 보호할 트랙을 마우스로 드래그하여 선택합니다.

**2** 메뉴 바에서 Clip ▶ Lock Tracks를 클릭하거나 마우스 오른쪽 버튼을 클릭하여 메뉴에서 Lock Tracks을 선택하면 트랙 셀렉터 패널에 열쇠 아이콘 표시됩니다.

㉜ **Unlock Tracks** 타임라인에서 잠겨 있는 트랙을 풀어줍니다.

㉝ **Split All Tracks to Mono** 타임라인의 스테레오 오디오 트랙을 모노 오디오 트랙으로 분리합니다.

**1** 타임라인의 오디오 트랙 A1 A2는 ◀ 모노 오디오 트랙이며, A3는 ◀ 스테레오 오디오 트랙입니다. 메뉴 바에서 Clip ▶ Split All Tracks to Mono 를 클릭하거나 마우스 오른쪽 버튼을 클릭하여 메뉴에서 Split All Tracks to Mono 을 선택합니다.

**2** 타임라인에서 ◀ 스테레오 오디오 트랙 A3가 ◀ 모노 오디오 트랙 A3 A4로 분리됩니다.

**3** 기존 스테레오 오디오 트랙의 시퀀스는 복사되어 빈 창에 저장됩니다.

㉞ **Mute Clips** 타임라인에서 스마트 도구의 ⇨ 세그먼트 모드 버튼으로 비디오 세그먼트나 오디오 세그먼트를 선택하면 메뉴가 활성화됩니다. 선택한 비디오는 가리고, 오디오는 음 소거 합니다.

㉟ **Unmute Clips** 타임라인에서 뮤트 클립 명령을 적용한 비디오 세그먼트는 보이게 하고, 오디오 세그먼트는 소리가 나오도록 합니다.

출력 메뉴는 편집된 시퀀스를 비디오 데크나 캠코더에 녹화하는 기능과 HDV, XDCAM, P2 등 파일 형식의 디바이스 출력 기능 그리고 필름 편집과 비디오 편집을 위한 편집 리스트를 출력하는 기능으로 구성되어 있습니다.

## 출력 메뉴

출력 메뉴에서 편집 시퀀스를 테이프 방식이나 파일 방식으로 출력하여 녹화 할 수 있습니다. 또한 필름 편집을 위한 컷 리스트와 다른 비디오 편집 시스템과 공동 작업을 위한 편집 리스트인 EDL 파일을 만들 수 있습니다.

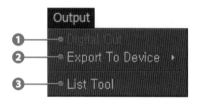

❶ **Digital Cut** 디바이스에 연결되어 있지 않으면 디지털 컷 메뉴가 활성화 나타나지 않습니다. 1394 포트에 연결된 DV 카메라, DV 데크 또는 Artist | DNxIO와 연결된 데크에서 디지털 컷 메뉴가 나타납니다.

디지털 컷 도구는 테이프 기반 편집에서 편집 시퀀스를 비디오 테이프에 녹화할 때 사용합니다. 아비드 미디어 컴포저와 연결된 캠코더나 레코드 데크에 편집 시퀀스를 테이프로 녹화하는 도구입니다. 타임 코드 제너레이터가 내장된 고급 비디오 레코더에서는 세밀한 녹화 편집을 할 수 있습니다. 디지털 컷 도구에 대해 자세히 알고 싶으면 '아비드 에디팅 바이블-디지털 영상 편집' 디지털 컷 도구 살펴보기와 DV 캠코더를 이용하여 테이프 방식 마스터 만들기(p508~p517)를 참고하시기 바랍니다.

**2015년 Artist | DNxIO**

❷ **Export To Device** 디바이스로 클립이나 시퀀스를 내보기 하는 메뉴입니다. 익스포트 투 디바이스 메뉴에는 HDV, 소니 XDCAM, 파나소닉 P2를 선택하는 디바이스 서브 메뉴가 있습니다.

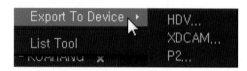

**디바이스 서브 메뉴**

서브 메뉴에서 HDV, 소니 XDCAM, 파나소닉 P2, 각 디바이스에서 지원하는 파일 형식으로 출력 방식을 선택하여 내보내기 할 수 있습니다.

**HDV...** HDV 데크나 캠코더에 클립이나 시퀀스를 이동 할 수 있도록 스트림(Stream) 파일을 만들어 줍니다. m2t 파일형식으로 익스포트 되어 저장됩니다. SD 프로젝트 포맷에서는 지원하지 않습니다. HDV 프로젝트 포맷으로 변경하여 실행해야 합니다. IEEE 1394 포트에 HDV 장비가 연결되어 있어야 파일을 HDV 장비로 이동하여 저장할 수 있습니다.

**XDCAM...**아비드와 연결된 소니 XDCAM 데크나 캠코더에 미디어를 저장합니다. 클립, 서브클립, 시퀀스를 익스포트 할 수 있습니다. 타이틀, 이펙트, 그룹 클립, 렌더링 이펙트는 익스포트할 수 없습니다. 반드시 XDCAM 디바이스가 연결되어 있어야 사용할 수 있습니다.

**P2...** 파나소닉 P2 카드 라이터나 카메라에 사용하는 파일 형태로 클립이나 시퀀스를 익스포트합니다. 반드시 P2 디바이스나 카메라가 시스템에 연결되어 있어야 활성됩니다.

❸ **List Tool** 아비드 미디어 컴포저에서 편집한 리스트를 만드는 툴입니다. 영화 필름 편집을 위한 컷 리스트(Cut List), 다른 온라인 편집시스템에서 자동 편집을 위한 EDL 파일, 시퀀스와 변경된 버전의 시퀀스 버전를 비교하고 맞추는 과정을 단순화하기 위한 체인지 리스트(Change List)를 만듭니다. 8.3 이전 버전의 Avid EDL Manager와 Avid FlimScribe를 통합한 도구입니다.

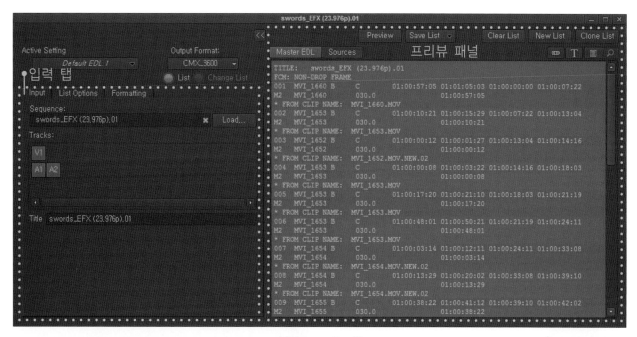

**리스트 도구 창**

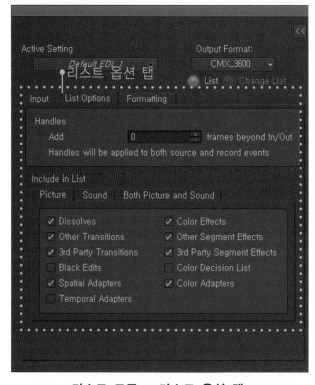

**리스트 도구 - 리스트 옵션 탭**

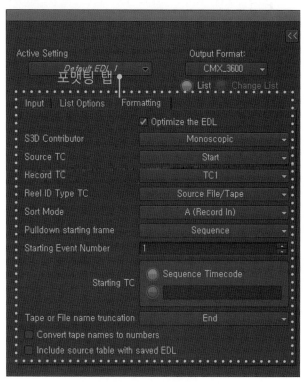

**리스트 도구 - 포맷팅 탭**

스페셜 메뉴는 설정 명령과 컴포저 모니터 및 타임라인에서 사용되는 특수한 편집 명령으로 구성되어 있습니다. 스페셜 메뉴에서 작업창 환경 설정, 오디오/비디오 믹스다운, 멀티카메라 모드, 싱크 포인트 편집, 전체 화면 재생을 할 수 있습니다.

## 스페셜 메뉴

스페셜 메뉴에서 고려해야 할 사항은 ❷ Composer Settings의 메뉴 변경 사항입니다. 해당 창 선택에 따라 Tilmeline Setting, Bin Setting, Audio Setting, Capture Setting으로 메뉴의 명령이 변경됩니다. 적용할 수 없는 창을 선택하면 스페셜메뉴가 회색 글자의 Settings Shortcut....으로 점멸되어 보입니다.

설정변경 작업은 편집 작업중 종종 사용되므로 세팅 단축키 **Ctrl + =** 를 알아 두시면 신속히 설정을 변경할 수 있습니다. 프로젝트 세팅창(Settings)에 있는 설정과 동일한 세팅창입니다.

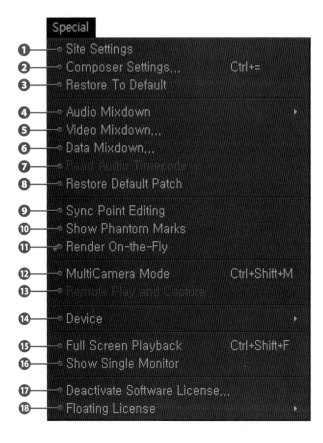

❶ **Site Settings** 프로젝트 사이트 세팅 창을 열립니다. 프로젝트 세팅 값을 보관할 수 있습니다.

**1** 메뉴 바에서 Special ▶ Site Settings을 클릭하면 사이트 세팅 창이 열립니다.

**2** 메뉴 바에서 Edit ▶ Preferences...을 클릭하여 세팅 창에서 보관할 사용자 설정을 선택하여 사이트 세팅 창으로 드래그합니다.

**3** 사이트 세팅 창에 키보드 단축 키의 설정 값이 복사되어 저장됩니다. 사이트 설정 창에 저장된 설정 값은 프로젝트에 영향을 주지 않습니다.

❷ **Composer Settings...** 컴포저 창를 선택하고 스페셜 메뉴의 Composer Settings...명령이 활성됩니다. 클릭하면 컴포저 세팅 창이 열립니다.

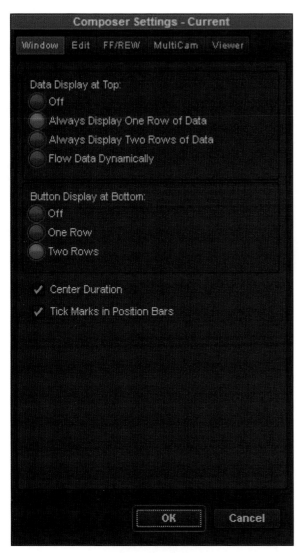

**컴포저 세팅 창**

컴포저 창의 환경을 사용자가 설정할 수 있습니다. 컴포저의 화면 디스플레이를 설정하는 Window 탭, 편집 관련 환경을 설정하는 Edit 탭, 패스트 포워드와 리와인드 버튼에서 포지션 인디케이터를 이동하는 방법을 조절하는 FF/REW 탭, 멀티카메라 편집에서 모니터 디스플레이를 설정하는 MultiCam 탭, 스테레오스코픽 S3D 편집에서 모니터 환경을 설정하는 Viewer 탭으로 구성되어 있습니다. 5 종류의 탭에서 컴포저 창의 작업 환경 설정을 변경할 수 있습니다.

**Bin Settings...** 빈창을 선택하고 스페셜 메뉴를 클릭하면 명령이 활성되며 빈 세팅창이 열립니다.

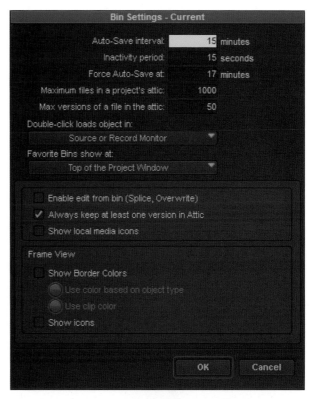

**빈 세팅 창**

빈 창의 작업 환경을 변경하는 창입니다. 빈 세팅 창에서 자동 저장 시간 간격 등을 설정할 수 있습니다. 자동 저장 시간의 기본 값은 15분입니다.

프레임 보기(Frame View) 옵션을 체크하면 프레임 보기에서 프레임 테두리가 나타납니다. 마스터 클립은 초록 테두리로, 시퀀스는 빨간 테두리, 타이틀은 파랑 테두리로 표시됩니다.

**Tilmeline Setting...** 타임라인 창을 선택하고 스페셜 메뉴를 클릭하면 명령이 활성화되어 타임라인 세팅 창을 열 수 있습니다.

**Audio Settings...** 메뉴 바에서 Tools ▶ Audio Mixer, Audio EQ, AudioSuite, Audio Punch-In 을 선택하고 스페셜 메뉴를 클릭하면 명령이 활성화되어 오디오 세팅 창을 열 수 있습니다.

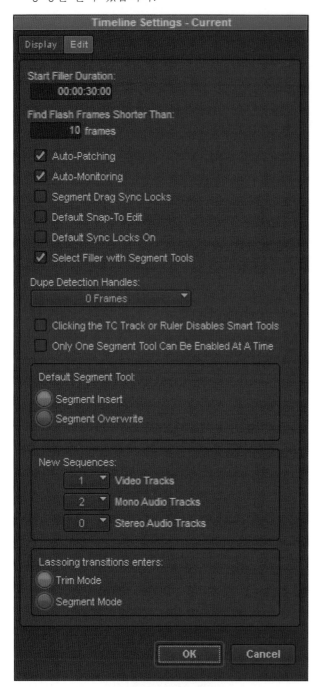

**타임라인 세팅 창**

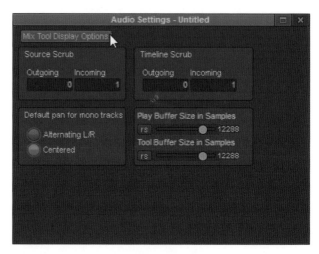

**오디오 세팅 창**

오디오 스피커 모니터의 스크러브(Scrub) 설정을 조정할 수 있습니다. 스크러브란 슬로우나 패스트 재생시 느리게 또는 빠르게 나오는 소리를 말합니다. Mix Tool Display Option 버튼을 클릭하면 믹스 도구 디스플레이 옵션 대화 상자가 나타납니다.

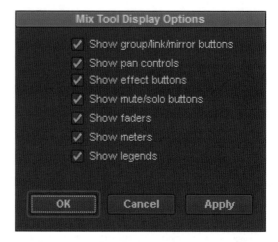

**믹스 도구 디스플레이 옵션 대화 상자**

타임라인의 작업 환경을 변경하는 창입니다. 타임라인 디스플레이 관련 설정 Display 탭과 세그먼트 도구 편집 환경 설정 Edit 탭으로 구성되어 있습니다. 필러 길이 설정, 플래시 프레임 길이 설정 등을 할 수 있습니다.

오디오 믹스 도구 창의 디스플레이 보기 설정 창입니다. 그룹/링크/미러 버튼 보기, 팬 컨트롤 보기, 이펙트 버튼 보기, 뮤트/솔로 버튼 보기, 페이더 보기, 미터 보기, 레전드 보기 옵션 체크 상자가 있습니다. 기본 값은 모두 체크 되어 있습니다.

**Capture Settings...** 메뉴 바에서 Tools ▶ Capture 를 클릭하여 캡처 도구 창을 선택하고 스페셜 메뉴를 클릭하면 명령이 활성화되어 캡처 세팅 창을 열 수 있습니다.

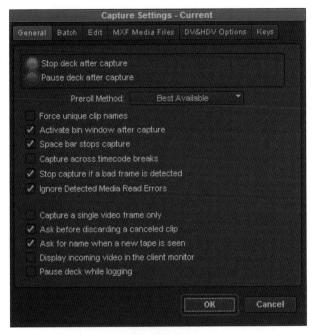

**캡처 세팅 창**

테이프 기반 편집에서 캡처 사용 환경을 설정하는 창입니다. 캡처 도구의 일반적인 설정을 위한 General 탭, 배치 캡처 설정을 위한 Batch 탭, 캡처 타임라인 편집 설정을 위한 Edit 탭, 최대 캡처 시간 설정을 위한 MXF Media Files 탭, DV와 HDV 캡처에서 촬영 장면 자동 분리 옵션 설정을 위한 DV&HDV Option 탭, 캡처 기능 키 설정을 위한 Keys 탭으로 구성되어 있습니다.

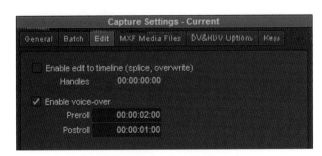

**캡처 세팅 - 에디트 탭**

Edit 탭에서 Enable voice-over 옵션을 체크하면, 보이스오버를 위한 오디오 녹음 시 프리롤과 포스트롤 시간을 설정할 수 있습니다.

❸ **Restore To Default** 변경된 컴포저 세팅과 타임라인 세팅을 디폴트 세팅으로 복구합니다. 창을 선택하고 명령을 클릭하면 디폴트 세팅으로 되돌아 갑니다.

❹ **Audio Mixdown...** 타임라인에서 다중 오디오 트랙을 최종 오디오 멀티채널 트랙 또는 모노 트랙으로 만들어 주는 오디오 믹스다운 대화 상자를 열 수 있습니다.

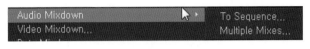

**오디오 믹스다운 메뉴**

오디오 믹스다운 설정 방법에 따라 Audio Mixdown 메뉴에서 To Sequence...와 Mutiple Mixes...를 선택할 수 있습니다.

**To Sequence...** 메뉴 바에서 Special ▶ Audio Mixdown ▶ To Sequence 를 클릭하면 나타나는 오디오 믹스다운 대화 상자가 열립니다.

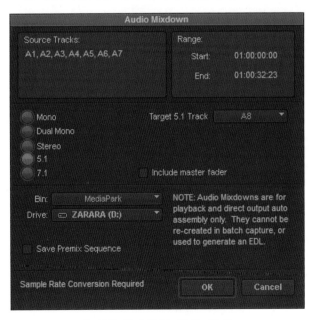

**오디오 믹스다운 대화 상자**

타임라인에서 믹스다운 할 오디오 선택 구간이 소스 트랙(Source Tracks)리스트에 선택한 소스 오디오 트랙들이 표시되며, 레인지(Range) 리스트에는 믹스다운 시작과 끝 타임코드의 범위가 표시됩니다. 믹스다운 하여 생성되는 타켓 오디오 트랙의 종류를 Mono, Dual Mono, Stereo, 5.1, 7.1 중 선택할 수 있습니다.

**Mutiple Mixes...** 메뉴 바에서 Special ▶ Audio Mixdown ▶ Mutiple Mixes 를 클릭하면 나타나는 멀티플 믹스 대화 상자가 열립니다.

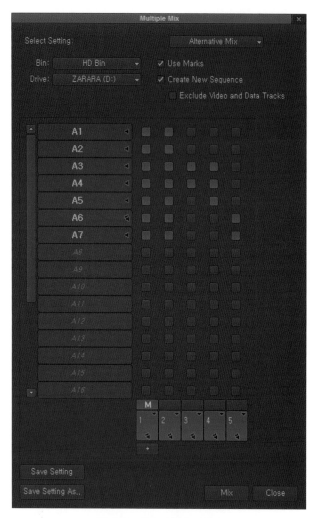

멀티플 믹스 대화 상자

멀티플 믹스 대화 상자에서 다중 오디오 입력을 다중 출력 채널에 매핑하고 최대 24 출력 채널을 만들 수 있습니다. 믹스다운 한 다중 오디오 출력 채널은 빈에 저장됩니다.

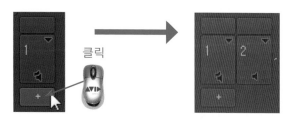

오디오 출력 채널이 추가하려면 ➕ 버튼을 클릭합니다.

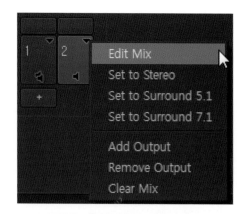

오디오 출력 채널 설정 메뉴

오디오 출력 채널 버튼을 클릭하면 채널 설정 메뉴가 나타납니다. 출력 채널을 설정하고, 추가하거나 지울 수 있습니다.

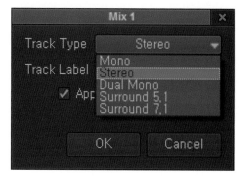

출력 채널 버튼을 선택하고, Edit Mix 메뉴를 클릭하면 믹스 트랙 타입을 변경할 수 있습니다.

❺ **Video Mixdown...** 타임라인에 있는 다중 비디오 트랙을 하나의 비디오 트랙으로 합쳐 새로운 마스터 클립으로 만듭니다.

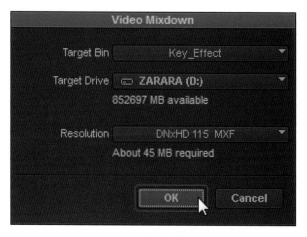

비디오 믹스다운 대화 상자

**❻ Data Mixdown...** 여러 개의 보조 데이터 클립을 결합하여 하나의 마스터 클립으로 만듭니다.

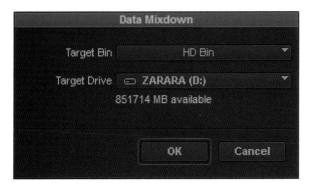

데이터 믹스다운 대화 상자

타임라인의 트랙 셀렉터 패널에서 데이터 트랙이 있을 경우에만 데이터 믹스다운 대화 상자가 열립니다. 여러 개의 보조 데이터 클립으로 이루어진 시퀀스를 최종 편집한 후 하나의 데이터 트랙으로 만들 때 사용합니다.

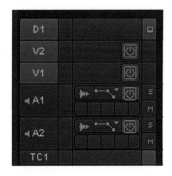

트랙 셀렉터 패널의 데이터 트랙 D1

데이터 트랙은 트랙 셀렉터 패널에서 D1으로 표시되어 나타납니다.

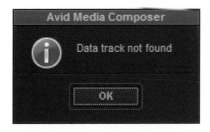

데이터 트랙 - 정보 대화 상자

데이터 트랙이 없는 시퀀스를 선택하고 메뉴 바에서 Special ▶ Data Mixdown 을 클릭하면 '데이터 트랙을 찾을 수 없습니다.'는 정보 대화 상자가 나타납니다.

**❼ Read Audio Timecode** 빈에서 클립을 선택하고 실행하면 리드 오디오 타임코드 대화 상자가 열립니다. 오디오에 보조 타임코드 트랙을 만드는 명령입니다.

리드 오디오 타임코드 대화 상자

반드시 LTC(Longitudinal Timecode) 정보가 포함된 테이프에서 캡처된 오디오 트랙이 있는 클립에서 적용됩니다. LTC 정보가 없는 클립에서는 이 명령을 사용할 수 없습니다.

오디오 타임코드 - 정보 대화 상자

테이프로 캡처된 소스가 아닌 파일 소스나 LTC 정보가 없는 클립에서는 '클립의 시작 부분에 오디오 타임코드가 감지되지 않았습니다.'라는 정보 대화 상자가 나타납니다. Continue 버튼을 클릭하면 프로세스를 계속 실행하고, Abort 버튼을 누르면 중단됩니다.

오디오 타임코드 - 정보 대화 상자

Continue 버튼을 클릭 실행한 후 LTC 오디오 타임 코드가 없으면, '클립에 오류 발생 : 오디오 타임 코드를 찾을 수 없습니다.'라는 정보 대화 상자가 나타납니다.

❽ **Restore Default Patch** 타임라인 트랙 셀렉터 패널에서 소스 트랙과 레코드 트랙의 연결을 기본 설정 상태로 복원합니다.

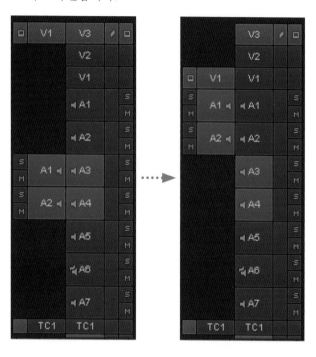

**트랙 셀렉터 패널의 패치 복원 전/후**

타임라인의 트랙 셀렉터 패널에서 다중 비디오 트랙이나 다중 오디오 트랙의 시퀀스 편집을 위해 변경된 소스 트랙과 레코드 트랙의 패치를 기본 값으로 복원합니다.

❾ **Sync Point Editing** 컴포저 창을 선택하면 Sync Point Editing 메뉴가 나타납니다. 메뉴를 체크하면 싱크 포인트 편집 모드가 실행됩니다.

**기본 편집 모드**　　**싱크 포인트 편집 모드**

싱크 포인트 편집 모드가 실행되면 컴포저 창 편집패널에서 오버라이트 버튼의 아이콘에 레드 컬러가 표시됩니다. 싱크 포인트 편집 모드에서는 소스 모니터의 포지션 인디케이터 위치에 있는 특정 지점의 싱크 프레임을 인식하여 레코드 모니터에 싱크 프레임을 만들어 오디오와 비디오 소스의 싱크가 일치하도록 오버라이트 (Overwrite)편집을 실행합니다.

❿ **Show Phantom Marks** 컴포저 창을 선택하면 메뉴가 활성되고, 체크하면 팬텀 마크 보기를 실행합니다.

✓ Show Phantom Marks

**팬텀 마크 보기 체크 메뉴**

메뉴 바에서 Special ▶ Show Phantom Marks 를 클릭하여 팬텀 마크 보기 옵션이 체크되어 있으면, 소스 모니터 포지션 바 또는 레코드 모니터 포지션 바의 한 쪽 모니터에 마크 인 버튼(단축키 I) 또는 마크 아웃 버튼(단축키 O)을 클릭하면 자동적으로 다른 쪽 모니터 포지션 바에서 마크 인/아웃 길이를 자동 계산하여 파란색 팬텀 마크를 표시합니다. 마크 인/아웃에 따라 팬텀 마크의 수가 변경됩니다. 특정 편집 지점을 사운드와 맞추어 수정하는 경우, 영상 소스를 일치해야 하는 이펙트 편집의 경우 편리하게 편집 작업을 할 수 있습니다.

**마크 인/아웃 없는 경우 - 포지션 바의 팬텀 마크**

마크 인/아웃을 적용하지 않고 포지션 인디케이터만 이동하는 경우 파란색 팬텀 마크 4개가 표시됩니다.

**하나의 마크 인 적용 - 포지션 바의 팬텀 마크**

마크 인 포인트 하나를 표시하면 포지션 바에 파란색 팬텀 마크 3개가 표시됩니다.

**마크 인/아웃 적용 - 포지션 바의 팬텀 마크**

마크 인/아웃 포인트 2개를 표시하면 포지션 바에 파란색 팬텀 마크 2개가 표시됩니다.

**⓫ Render On-the-Fly** 메뉴가 체크되어 있으면 시퀀스의 세그먼트 트랙에 적용된 이펙트가 실시간 렌더링으로 레코드 모니터에 보입니다.

**이펙트가 적용된 다중 비디오 트랙**

**Render On the Fly 메뉴 체크**

타임라인의 세그먼트에 적용된 실시간 이펙트가 레코드 모니터 정지상태에서 표시됩니다. 만일 이펙트를 적용하였는데 레코드 모니터에서 보이지 않는다면 이 옵션을 반드시 체크 합니다. 기본 값은 체크되어 있습니다.

**Render On the Fly 메뉴 해제**

타임라인의 세그먼트에 적용된 실시간 이펙트가 레코드 모니터 정지상태에서 나타나지 않습니다. 랜더링이 완료된 렌더 이펙트는 옵션을 해제하여도 모니터에서 표시됩니다.

**⓬ MultiCamera Mode** 메뉴를 선택하여 체크하면 멀티카메라 모드가 실행됩니다. 멀티카메라 모드에 대해 자세히 알고 싶으면 '아비드 에디딩 바이블-니시털 영상 편집' 멀티카메라 편집(p352~p359)을 참고하시기 바랍니다.

**멀티카메라 모드 메뉴**

**멀티카메라 모드 메뉴 체크**

그룹클립으로 만든 시퀀스에서 멀티카메라 모드 메뉴를 체크하면 그룹클립이 분할되어 디스플레이되는 멀티카메라 모니터로 전환됩니다. 멀티카메라 모드 편집방법은 첫째, 포지션 인디케이터를 드래그하여 편집점을 잡습니다. 둘째, 멀티카메라 모니터에서 원하는 장면을 클릭하면 타임라인에 그룹클립이 교체되며 자동 편집됩니다. 화면을 클릭할 때 마다 포지션 인디케이터 위치에 편집됩니다.

**멀티카메라 모드 메뉴 해제**

멀티카메라 모니터 하단 컨트롤을 클릭하여 해제하면 그룹클립으로 만든 시퀀스에서도 멀티카메라 모니터가 사라지고, 소스 모니터가 디스플레이 됩니다.

**⓭ Remote Play and Capture** 메뉴를 체크하면 시리얼 포트를 사용하여 VTR을 원격조정하고 캡처를 받을 수 있습니다.

**리모트 플레이 앤 캡처 메뉴 비활성**

프로젝트 세팅 창에서 시리얼 포트를 선택해야 메뉴를 을 활성화 할 수 있습니다.

**프로젝트 세팅에서 시리얼 포트 선택**

메뉴 바에서 Edit ▶ Preferences...를 선택하여 프로젝트 세팅 창에서 Communition(Serial) Ports를 클릭합니다.

**커뮤니케이션 시리얼 포트 대화 상자 – no port**

커뮤니케이션 (시리얼)포트 대화 상자에서 메뉴 버튼을 클릭하여 연결된 COM 포트를 선택합니다.

**커뮤니케이션 시리얼 포트 대화 상자 – COM1**

COM 포트가 선택되면 선택합니다. Remote Play and Capture 메뉴가 활성화 되어 체크할 수 있습니다.

**리모트 플레이 앤 캡처 메뉴 활성 체크**

**⓮ Device** 디바이스 선택 서브메뉴에서 연결된 입출력 장치를 선택할 수 있습니다.

**IEEE 1394** 입출력 디바이스를 1394 포트로 선택합니다. 아비드 미디어 컴포저 소프트웨어 버전에서는 고정되어 해제하거나 선택할 수 없습니다.

**⓯ Full Screen Playback** 메뉴를 체크하면 소스 모니터와 레코드 모니터의 화면이 컴퓨터 모니터의 전체 화면으로 재생할 수 있습니다.

듀얼 모니터 환경은 보조 모니터에서 '전체 화면 재생'되므로 아비드 미디어 컴포저 인터페이스가 사라지는 단점이 없지만, 이동을 하는 랩톱 컴퓨터의 단일 모니터 환경에서는 '전체 화면 재생'은 아비드 미디어 컴포저 인터페이스가 모두 사라지는 단점이 있습니다. 이러한 경우에는 조그 셔틀 단축키 JKL를 사용합니다.

**키보드 JKL키 사용 조정**

키보드 스페이스 바를 누르면 재생(Play)되고, 다시 누르면 정지(Stop)됩니다. Esc키를 누르면 미디어컴포저 소스 모니터에서 레코드 모니터로 또는 레코드 모니터에서 소스 모니터로 전환하며 재생할 수 있습니다. JKL 키를 사용 조그 셔틀기능으로 사용할 수 있습니다. 메뉴 바에서 Windows ▶ Workspaces ▶ Full Screen Playback 메뉴도 동일합니다.

❶ **Show Single Monitor** 메뉴를 선택하면 싱글 모니터 보기로 전환됩니다. 단일 모니터를 사용하는 컴퓨터나 이펙트 편집 작업할 때 편리합니다.

**레코드 싱글 모니터**

**소스 싱글 모니터**

 **토글 소스/레코드 버튼**

토글 소스/레코드 버튼을 클릭하여 소스 싱글 모니터와 레코드 싱글 모니터로 전환할 수 있습니다.

❶ **Deactivate Software License ...** 등록된 소프트웨어 라이센스 비활성화합니다. 소프트웨어를 양도하여 소유자를 변경하거나 새 컴퓨터에 소프트웨어를 설치하여 등록정보를 변경할 때 등록된 라이센스를 비활성화하여 다시 등록할 수 있도록 합니다.

❶ **Floating License** 인터넷으로 소프트웨어 등록합니다. 소프트웨어 라이센스가 아비드 제품등록 사이트에 자동으로 접속되어 정품여부를 확인하고 등록됩니다. 시험판 버전은 등록할 필요가 없습니다.

도구 메뉴에서 아비드 미디어 컴포저에서 사용하는 작업 도구 창을 열 수 있습니다.

## 도구 메뉴

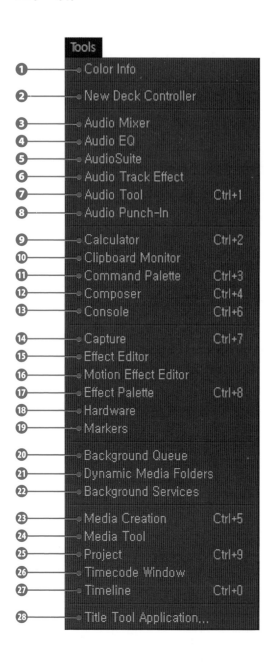

**❶ Color Info** 메뉴를 선택하면 컬러 정보 도구 창이 열립니다. 8.3 이전 버전에는 없던 도구입니다.

**컬러 정보 도구 창**

컬러 정보 도구를 사용하면 화면에서 마우스 포인터 아래에 있는 픽셀의 RGB 값을 볼 수 있습니다. 컬러 커렉션 모드를 사용하지 않고 색상의 값을 보고자 할 때 도움이 됩니다.

**컬러 정보 옵션 메뉴**

컬러 정보 도구를 마우스 오른쪽 클릭하면 옵션 메뉴가 나타납니다. Active only for video monitors 옵션을 체크하면 비디오 모니터의 컬러 정보만, 옵션을 해제하면 모든 컴퓨터 화면의 컬러 정보를 볼 수 있습니다.

**Active only for video monitors 옵션 해제**

❷ **New Deck Controller** 메뉴를 선택하면 데크 컨트롤러 창이 열립니다.

**데크 컨트롤러 창**

테이프 기반 편집에서 시스템 연결된 DV 데크나 카메라를 원격 조정합니다. 편집 도중 일부분의 소스를 찾아야 할 때 사용하면 편리합니다. 데크 컨트롤러에서 적용된 마크 IN/OUT 타임코드는 캡처 도구 창(Capture Tool)에 자동적으로 저장됩니다. 디바이스가 연결되어 있지 않으면 타임코드 디스플레이에 NO DECK로 표시됩니다.

❸ **Audio Mixer** 메뉴를 선택하면 오디오 믹서 도구 창이 열립니다.

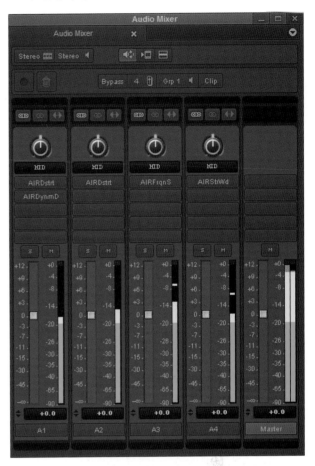

**오디오 믹서 도구 창**

오디오 트랙의 높낮이를 실시간으로 조절할 수 있습니다. 하드웨어 믹서 디바이스와 연결하면 보다 빠르고 정확한 오디오 믹싱작업을 수행할 수 있습니다. 각 트랙에 입력된 대사, 배경음악, 효과음등 전체적인 음의 균형을 잡을때 사용합니다. 믹서 패널의 수는 디스플레이하는 오니오 트랙에 따리 4 트랙, 8 트랙, 16 트랙을 선택할 수 있습니다.

**오디오 믹서 16 트랙 디스플레이**

**❹ Audio EQ** 메뉴를 선택하면 오디오 이퀄라이저 도구 창이 열립니다.

**오디오 이퀄라이저 도구 창**

소리를 변조하고자 하는 오디오 트랙을 선택하여 소리 주파수 특성을 실시간으로 변조할 수 있습니다. 저음, 중음, 고음을 부분적으로 조절할 수 있습니다. 조정한 오디오 EQ 이펙트는 오디오 이펙트 탬플릿으로 저장하여 다른 오디오에 이펙트를 적용할 수 있습니다.

조정한 오디오 EQ 이펙트는 오디오 이펙트 탬플릿으로 저장하여 다른 오디오에 이펙트를 적용할 수 있습니다.

**❺ AudioSuite** 메뉴를 선택하면 오디오 스위트 도구 창이 열립니다.

## 오디오 스위트 플러그-인 이펙트 적용 과정

**1** 타임라인에서 오디오 이펙트를 적용할 오디오 트랙을 선택합니다. 메뉴 바에서 Tools ▶ AudioSuite 을 클릭하면 오디오 스위트 도구 창이 열립니다. 플러그-인 선택 메뉴를 클릭합니다. 메뉴에서 오디오 플러그-인을 선택합니다.

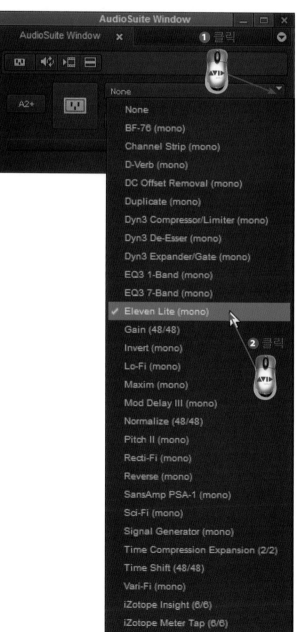

2  오디오스위트 플러그-인 선택 메뉴에  플러
그-인 이름이 표시됩니다. 현재 플러그-인 활
성화 버튼을 클릭합니다.

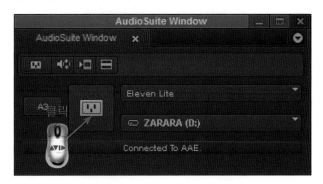

3  오디오 스위트 이펙트 대화 상자가 나타납니다.
Preview 버튼을 클릭합니다. 사운드를 들으면
서 오디오 이펙트를 조절합니다.

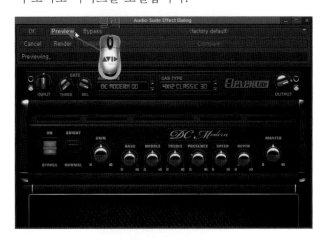

4  오디오 이펙트를 저장하려면 오디오 스위트 이
펙트 대화 상자에서 OK 버튼을 클릭합니다. 대
화 상자가 닫아집니다.

❻ Audio Track Effect 메뉴를 선택하면 오디오 트랙 이
펙트 도구가 열립니다.

## 오디오 트랙 이펙트 도구

오디오 트랙 이펙트 도구는 타임라인에서 선택한 트랙
에 오디오 트랙 이펙트를 삽입합니다. 오디오 트랙 이
펙트는 렌더링 없이 실시간으로 이펙트를 재생할 수 있
습니다.

### 오디오 트랙 이펙트 적용 과정

1  타임라인에서 오디오 이펙트를 적용할 오디
오 트랙을 선택합니다. 메뉴 바에서 Tools ▶
Audio Track Effect 을 클릭하거나 타임라인 트랙 컨
트롤 패널에서 오디오 이펙트 인서트 버튼을 클릭합니
다. 오디오 트랙 이펙트 도구가 열립니다. 이펙트 선택
버튼을 클릭합니다. 오디오 트랙 이펙트 플러그-인를
선택하여 트랙에 삽입합니다.

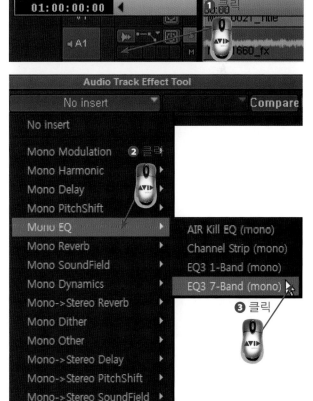

**2** 프로 툴스에서 사용되는 EQ3 7-Band 열립니다. factory default 메뉴를 클릭합니다.

**3** 프리셋 효과를 적용하기 위해 메뉴에서 Plug-in setting ▶ Special Effects ▶ Cell Phone - 7 Band를 선택하여 클릭합니다.

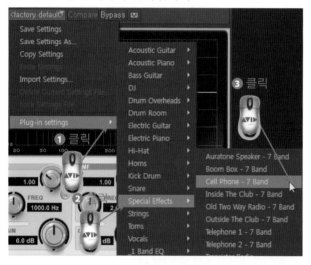

**4** 재생하여 이펙트의 결과가 실시간으로 적용되는 것을 확인할 수 있습니다.

❼ **Audio Tool** 메뉴를 선택하면 오디오 도구 창이 열립니다.

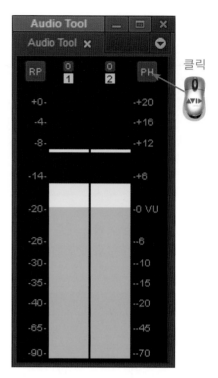

**오디오 도구 창**

실시간으로 오디오의 높낮이를 확인하여 오디오 출력을 모니터링할 때 사용합니다. PH 피크 홀드 메뉴 버튼을 클릭하면 오디오 세팅 메뉴가 열립니다.

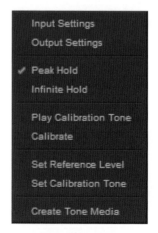

**피크 홀드 메뉴**

Input Settings 또는 Output Settings을 클릭하면 오디오 입력/출력 설정을 하는 오디오 세팅 창이 열립니다. Play Calibration Tone 옵션을 체크 하면, 켈리브레이션 톤으로 재생됩니다.

❽ **Audio Punch-In** 메뉴를 선택하면 오디오 펀치-인 노구가 열립니다. 오디오 펀치-인 도구는 타임라인의 새로운 오디오 트랙에 보이스오버, 내레이션, 인물의 대사를 녹음하는 기능입니다.

**오디오 펀치-인 도구**

시스템에 마이크가 연결되어 있으면 편집 시퀀스에 맞추어 비디오를 보면서 실시간으로 보이스오버, 내레이션, 대사 등의 녹음을 진행할 수 있습니다. Input Soure에서 연결된 마이크를 선택합니다. 마이크를 컴퓨터에 연결한 다음 아비드 미디어 컴포저를 실행합니다.

**오디오 펀치-인 보이스오버 녹음 결과**

윈도우에 마이크를 연결하여 대사 녹음을 합니다. 녹음이 완료되면 오디오 클립은 프로젝트 이름 뒤에 Voice Over.01 순으로 오디오 펀치-인 도구에서 채널1 입력에서 선택한 A4 트랙에 저장됩니다.

❾ **Calculator** 선택하면 아비드 계산기가 열립니다.

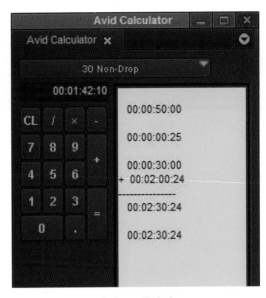

**아비드 계산기**

비디오 타임코드 또는 필름 피트(Feet)의 길이를 계산에 사용합니다. 비디오와 필름의 포맷에 따라 달라지는 프레임의 길이를 계산할 때 사용하면 편리합니다.

❿ **Clipboard Monitor** 메뉴를 선택하면 클립보드 모니터창이 열립니다.

**클립보드 모니터**

레코드 모니터 컨트롤 패널에서 ▨ 클립보드 복사 버튼을 클릭하면 클립보드 모니터로 임시 저장됩니다. 자르기(Cut), 복사(Copy), 붙이기(Paste)를 위한 편집 아비드 초기 부터 사용하는 기본적인 편집 기능입니다.

**⓫ Command Palette** 메뉴를 선택하면 모든 명령 버튼이 있는 커맨드 팔레트가 열립니다.

### 커맨드 팔레트

커맨드 팔레트에는 아비드 미디어 컴포저에서 사용하는 모든 명령 버튼이 13개 작업 항목으로 구분되어 있습니다. 컴포저 모니터 컨트롤 패널이나 타임라인 툴 바의 명령 버튼 변경하거나 추가할 수 있습니다. Active Palette 옵션을 체크하면 커맨드 팔레트에서 직접 명령을 사용하며 편집할 수 있습니다.

**1** 커맨드 팔레트에서 'Button to Button' 재지정 옵션을 클릭합니다. MCam 탭을 클릭하여 퀴드 스플릿 버튼을 소스 모니터 컨트롤 패널의 공백 버튼으로 드래그 합니다.

**2** 소스 모니터 컨트롤 패널에 멀티 카메라 편집에서 사용하는 퀴드 스플릿 버튼이 지정됩니다.

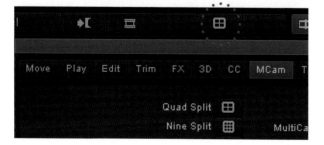

**⓬ Composer** 메뉴를 선택하면 컴포저 창을 맨 앞으로 위치합니다.

### 컴포저 - 소스 레코드 모드

아비드 미디어 컴포저에서 모든 편집과 이펙트 작업이 이루어지는 가장 중요한 창입니다. 작업의 특성에 따라 소스 레코드 모드, 트림 모드, 이펙트 모드, 멀티카메라 모드로 변화되는 컴포저 창을 이해하시면 고급 편집 기능에 쉽게 접근할 수 있습니다.

### 컴포저 - 트림 모드

트림 모드에서 시퀀스의 편집을 자세하게 분석하여 마무리하고 장면 전환 효과까지 적용할 수 있습니다. 고급 편집을 위해서는 반드시 트림 모드의 이해와 기술을 알고 있어야 합니다. '아비드 에디팅 바이블 - 디지털 영상 편집' 7장 아비드 미디어 컴포저 고급 편집 (p324~p341)을 참고하시면 도움이 됩니다,

### 컴포저 - 트림 모드

이펙트 모드로 전환되면 레코드 모니터는 이펙트 프리뷰 모니터로 전환됩니다. 이펙트 프리뷰 모니터에서는 애니메이션을 위한 키프레임, 화면 확대와 축소 등 이펙트 작업에 맞게 컴포저 창이 변화합니다.

**⑬ Console** 메뉴를 선택하면 콘솔 창이 열립니다. 중요
작업 성보 및 경고 메시지를 볼 수 있습니다.

**콘솔 창**

콘솔 창에서 아비드 미디어 컴포저의 중요한 작업 정보
가 기록됩니다. 콘솔 창에 있는 패스트 메뉴에서 정보를
텍스트 파일로 저장할 수 있습니다.

**⑭ Capture** 메뉴를 선택하면 캡처 도구가 열립니다.

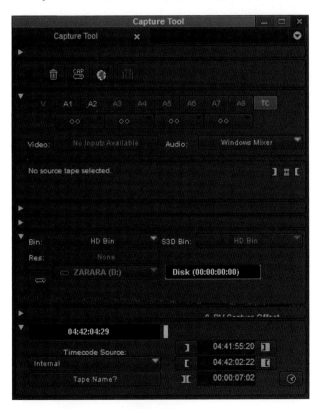

**캡처 도구**

Host-1394에 연결된 DV캠코더나 HDV캠코더, 데크,
VTR를 이용하여 비디오를 캡처 받을 수 있습니다. 아
비드 Open IO의 개방 정책으로 예전과 같은 제약이 이
제는 없어졌습니다.

**⑮ Effect Editor** 메뉴를 선택하면 이펙트 에디터 창이
열립니다. 타임라인 트랙에 추가한 비디오 이펙트를
수정하고 조정할 수 있습니다.

**이펙트 에디터**

이펙트 에디터는 이펙트의 종류에 따라 사용할 수 있는
다르게 나타납니다. 크게 기본적인 이펙트의 속성을 조
정하는 카테고리와 이펙트를 조정하고 이동하는 이펙트
도구 버튼으로 구성되어 있습니다.

⓰ **Motion Effect Editor** 메뉴를 선택하면 모션 이펙트 에디터가 열립니다.

**모션 이펙트 에디터**

모션 이펙트 에디터를 사용하여 시간에 따라 동작의 속도가 변형되는 타임워프 이펙트를 만들 수 있습니다. 시퀀스의 속도를 변형할 장면에서 프로모트 버튼을 클릭하며 스피드 그래프와 포지션 그래프가 나타납니다.

**모션 이펙트 에디터의 타임워프 이펙트**

타임워프 이펙트는 시간과 거리에 따라 속도를 조절할 수 있는 실시간 모션 이펙트 입니다.

⓱ **Effect Palette** 메뉴를 선택하면 이펙트 팔레트가 열립니다.

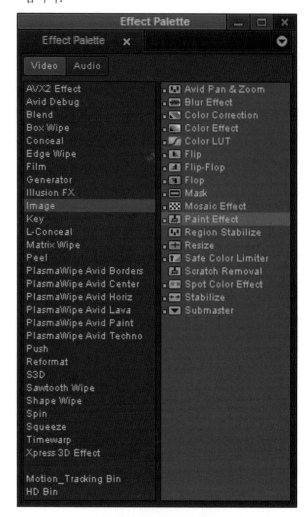

**비디오 이펙트 팔레트**

이펙트 팔레트의 Video 탭을 클릭하면 비디오 이펙트 플러그-인이 있습니다. 이펙트 아이콘을 드래그 하여 트랙 위로 올리면 적용됩니다.

**사용자 이펙트 템플릿**

이펙트 에디터에서 이펙트 아이콘을 빈 창으로 드래그 하면 이펙트 팔레트에 나타납니다. 사용자 이펙트 템플릿을 이펙트 팔레트에 구축할 수 있습니다.

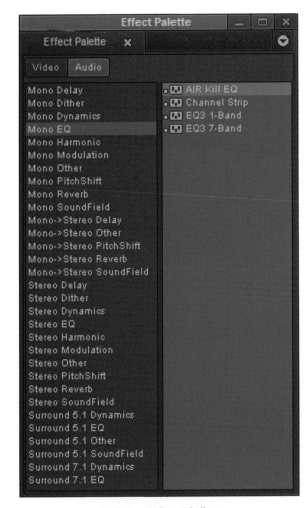

**오디오 이펙트 팔레트**

이펙트 팔레트의 Audio 탭을 클릭하면 오디오 트랙 이펙트 플러그-인이 있습니다.

❶ **Hardware** 선택하면 하드웨어 도구가 열립니다.

드라이브의 사용량과 시스템 정보를 알 수 있습니다.

❶ **Markers** 메뉴를 선택하면 마커 창이 열립니다. 장면에 표시를 하는 중요한 편집 기능입니다.

**마커 창**

마커 창을 열면 시퀀스에 있는 모든 마커가 있는 장면이 나타납니다. 마커 창에서 마커를 클릭하면 컴포저 창에 장면이 나타납니다. 마커를 수정하거나 편집할 수 있습니다.

1   마커 창에서 장면의 마커를 더블 클릭합니다.

2   컴포저 창에 마커가 표시된 장면이 나타납니다.

❷⓪ **Background Queue** 메뉴를 선택하면 백그라운드 큐 창이 열립니다.

**백그라운드 큐 창**

파일 통합이나 변환을 위해 컨솔리데이트 또는 트랜스코드 작업을 할 때, Run in background 옵션을 체크하면 백그라운드로 실행합니다. 또한 렌더링 할 때 백그라운드 실행 옵션을 체크하면 백그라운드 렌더를 합니다.

❷① **Dynamic Media Folders** 메뉴를 선택하면 다이나믹 미디어 폴더 창이 열립니다.

**다이나믹 미디어 폴더**

폴더를 다이나믹 미디어 폴더로 지정하여 동영상 파일을 넣으면 아비드 미디어 컴포저는 트랜스코드 작업, 컨솔리데이트 작업, 또는 사용자가 지정한 폴더로 복사 작업을 자동으로 백그라운드 실행하는 도구입니다.

**1** 다이나믹 미디어 폴더 창에서 ❶ + 버튼을 클릭하여 폴더를 지정합니다. ❷ 프로파일 에디터를 클릭합니다.

**2** 커맨드 팔레트에서 Actions에서 + 버튼을 클릭하면 Copy, Transcode, Consolidate 액션이 추가 됩니다. 트랜스코드 설정을 하고 저장합니다.

**㉒ Background Services** 메뉴를 선택하면 백그라운드 서비스 창이 열립니다.

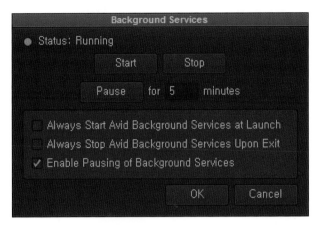

**백그라운드 서비스 창**

백그라운드 서비스 창에서 백그라운드 트랜스코드 서비스, 백그라운드 렌더 서비스, 그리고 백그라운드 다이나믹 미디어 서비스를 중지할 수 있습니다. 이 서비스는 기본은 off 되어 있습니다. 백그라운드 서비스를 시작하려면 Start 버튼을 클릭합니다.

**㉓ Media Creation** 메뉴를 선택하면 미디어 크리에이션 창이 열립니다.

**미디어 크리에이션 창**

아비드 미디어 컴포저의 비디오 해상도를 설정하고 미디어 제작을 위한 데이터 저장 위치를 지정하는 미디어 만들기 설정 창입니다. 탭을 클릭하여 캡처, 타이틀, 가져오기, 믹스다운과 트랜스코드, 모션 이펙트, 렌더 작업의 비디오 해생도와 저장 미디어 드라이브를 지정할 수 있습니다. 프로젝트에 따라 사전에 저장 드라이브와 비디오 해상도를 설정해 놓으면 안정적이고 신속한 작업 환경을 구축할 수 있습니다.

**㉔ Media Tool** 메뉴를 선택하면 미디어 도구 창이 열립니다.

**미디어 도구 창**

서로 다른 프로젝트의 미디어 드라이브에 저장된 마스터 클립을 선택하여 가져올 수 있습니다.

**㉕ Project** 메뉴를 선택하면 프로젝트 창을 맨 앞으로 위치합니다. 이 명령은 프로젝트 창이 다른 창에 가려져 보이지 않을 때 사용하면 편리합니다.

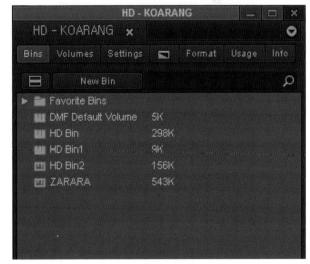

**프로젝트 창**

프로젝트 창은 빈(Bins), 볼륨(Volumes), 세팅(Setting), 이펙트(Effect), 포맷(Format), 사용량(Usage), 정보(Info) 6개 탭으로 구성되어 있습니다.

**㉖ Timecode Windows** 메뉴를 선택하면 타임코드 창이 열립니다.

**타임코드 창**

타임코드를 모니터링하는 창입니다. 글자 크기를 조정하여 사용자 설정을 할 수 있습니다. 라인을 추가하여 인/아웃 길이 등을 추가로 표시하여 편집 작업을 위한 타임코드 정보를 볼 수 있습니다.

타임코드 창을 클릭하면 메뉴가 나옵니다. Size를 클릭하고 글자 크기를 선택하면 타임코드 크기가 변경됩니다. Add Line 메뉴를 클릭하면 라인이 추가됩니다.

**㉗ Timeline** 메뉴를 선택하면 타임라인 창을 맨 앞으로 위치합니다. 이 명령은 다른 작업의 창에 타임라인이 가려 있거나 사라졌을 때 사용합니다.

**타임라인 창**

타임라인 창은 비디오 편집과 오디오 편집 작업이 이루어지는 아비드 미디어 컴포저의 독창적인 수평 편집 창입니다.

**㉘ Title Tool** 메뉴를 선택하면 타이틀 도구 선택 창이 열립니다. 이 명령은 Clip ▶ New Title... 명령과 동일합니다.

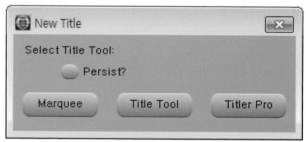

**타이틀 도구 선택 창**

마키(Marquee), 타이틀 도구(Title Tool), 타이틀러 프로(Titler Pro)에서 원하는 타이틀 도구를 선택하여 타이틀 작업을 할 수 있습니다.

타이틀 도구는 아비드 초기부터 있던 사용하기 아주 간단한 아비드 타이틀 도구입니다. 아비드 마키는 3D 타이틀, 라이팅, 애니메이션 등 전문적인 타이틀을 만드는 도구입니다. 타이틀러 프로(Titler Pro)는 서드파티 개발사 뉴 블루(New Blue)에서 만든 타이틀 도구입니다.

**GUIDE** 윈도우 메뉴(Windows Menu) 살펴보기

윈도우 메뉴에는 아비드의 작업 공간을 설정하고 저장한 설정을 선택하여 필요에 따라 신속히 작업 공간을 바꾸는 워크스페이스(Workspaces) 메뉴, 작업 공간의 빈 창을 독립적으로 구성하는 빈 레이아웃(Bin Layout) 메뉴, 모든 빈 창을 닫는 클로즈 올 빈(Close All Bins), 창을 기본 값으로 되돌리는 홈(Home) 명령이 있습니다.

## 윈도우 메뉴

미디어 컴포저 초기 구동시 기본 윈도우 메뉴입니다.

## 윈도우 메뉴의 변화

빈 창을 열면 윈도우 메뉴에 빈의 목록이 나타납니다. 목록에서 빈의 이름을 선택하면 해당 빈으로 이동합니다.

❶ **Workspaces** 워크스페이스 메뉴에서 아비드 미디어 컴포저의 작업 공간을 선택하여 변경합니다.

**워크스페이스 메뉴**

워크스페이스 메뉴에서 작업 공간을 사용자에 맞게 작업 과정별로 설정하여 저장할 수 있습니다.

Ⓐ **Single View Editings** 싱글 모니터 작업 공간으로 전환됩니다.

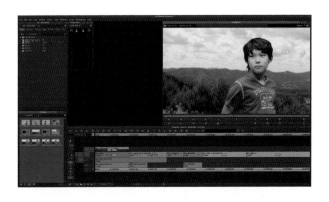

Ⓑ **Source/Record Editing** 선택하면 소스 레코드 편집 작업 공간 설정으로 변경됩니다. 컬러 커렉션이나 이펙트 편집 작업 후에 사용합니다.

Ⓒ **Full Screen Playback** 선택하면 전체 화면 보기로 전환됩니다. 단일모니터를 사용 시에서는 큰변화가 없으나 듀얼모니터를 사용하면 풀 스크린 상태를 보며 편집할 수 있는 환경을 제공합니다.

Ⓓ **Effects Editing** 선택하면 이펙트 편집 모드로 전환됩니다. 작업창의 크기와 위치로 조정하여 효과편집 환경을 만들어 작업 화면을 저장할 수 있습니다.

Ⓔ **Color Correction** 선택하면 컬러 커렉션 모드로 전환됩니다. 색보정 작업을 할 때 사용합니다. 실시간으로 색상을 조정하는 리얼타임 이펙트입니다.

Ⓕ **Audio Editing** 선택하면 오디오 편집 모드로 전환됩니다. 사용자가 오디오 편집작업에 적합한 화면을 사전에 저장해두면 오디오편집시 신속하게 오디오편집 모드로 전환 할 수 있습니다.

Ⓖ **Capture** 선택하면 캡처 모드로 전환됩니다. 테이프 방식의 캡처작업시 미리 저장된 작업화면을 사용하면 편리합니다.

**H** **Save Current** 선택하면 현재의 워크스페이스를 저장합니다.

**I** **Restore Current To Default** 선택하면 작업중 변경된 도구 창을 워크스페이스에서 기본값으로 복구하여 위치와 크기를 변경합니다. 기존에 저장된 워크스페이스 세팅이 사라지므로 신중하게 사용합니다.

**J** **New Workspace...** 선택하면 새로운 워크스페이스를 만듭니다.

**K** **Delete Workspace...** 선택하면 저장된 워크스페이스를 삭제합니다.

**L** **Properties** 선택하면 빈 레이아웃과 연결할 수 있는 링크 창이 나타납니다.

**❸** **Close All Bins** 열려 있는 모든 빈창을 닫습니다.

**❹** **Home** 사이즈나 위치가 변경된 도구창을 시스템 디폴트 값의 크기와 기본 위치로 정렬합니다. 듀얼모니터 환경에서 작업시 사라진 도구 창을 찾을 때 유용한 기능을 제공합니다. 만일 도구창이 보이지 않는다면 메인메뉴의 [Tool]에서 사라진 도구창을 선택하고 이명령를 실행하면 시스템 기본설정 위치에 나타납니다.

**❷** **Bin Layout** 사용자가 원하는 빈을 작업환경을 설정할 수 있습니다. 빈 레이아웃에는 3가지 서브 메뉴가 있습니다.

**A** **Save Current** 선택하면 현재 빈 레이아웃의 설정을 저장합니다.

**B** **New Bin Layout...** 선택하면 새로운 빈 레이아웃을 만듭니다.

**C** **Delete Bin Layout...** 선택하면 저장된 빈 레이아웃을 삭제합니다.

스크립트 메뉴는 스크립 싱크 편집에 사용하는 메뉴입니다. 스크립 싱크는 대본 및 시나리오 텍스트 파일을 가져와 편집 작업을 하는 시나리오 기반의 고급 편집 기능입니다. 대본에 맞추어 촬영된 소스를 편집할 수 있습니다. 가져 오는 시나리오는 ASCII 텍스트 포맷으로 저장되어 있어야 합니다.

## 스크립트 메뉴

❶ **Delete Take** 테이크를 삭제합니다.

❷ **Color** 스크립트 창으로 가져온 클립에 지정된 컬러 를 선택합니다.

❸ **Go To Scene...** 스크립트 창에서 지정된 시나리오의 장면 번호로 이동합니다.

❹ **Add Scene...** 가져온 시나리오를 스크립트 창에서 장면 번호을 지정합니다.

❺ **Go To Page...** 스크립 창에서 지정된 페이지로 이동 합니다.

❻ **Add Page...** 가져온 시나리오를 스크립트 창의 페이 지로 지정합니다.

❼ **Show Frames** 스크립트 창으로 가져온 모든 클립에 첫 프레임을 보여줍니다.

❽ **Show All Takes** 모든 테이크 장면을 보여줍니다.

❾ **Left Margins...** 스크립트 창에서 텍스트의 좌측에 여백을 줍니다.

❿ **Interpolate Position** 위치를 보정합니다.

⓫ **Hold Slates Onscreen** 슬레이트 온스크린 잠그기

⓬ **Text Encoding** 서브 메뉴에서 텍스트를 다른 인코딩 형식으로 지정합니다.

**텍스트 엔코딩 메뉴**

맥에서 사용하는 MacRaman과 윈도우에서 사용하는 Latin-1, 유니코드 부호화한 UTF-8의 텍스트 인코딩 을 선택할 수 있습니다.

마켓플레이스 메뉴는 아비드 미디어 컴포저 관련 제품을 판매하는 사이트로 연결되는 마케팅 메뉴입니다. AMA 플러그-인 메뉴를 클릭하면 아비드 미디어 컴포저에서 지원하는 AMA 플러그-인 다운로드 사이트로 연결됩니다.

### 마켓플레이스 메뉴

**❶ Audio Plug-ins** 아비드 미디어 컴포저 오디오 플러그-인 마켓플레이스 사이트로 접속합니다.

**오디오 플러그-인 마켓플레이스**

**❷ Video Plug-ins** 아비드 미디어 컴포저 비디오 플러그-인 마켓플레이스 사이트로 접속합니다.

**비디오 플러그-인 마켓플레이스**

**❸ Media Libraries** 미디어 라이브러리 마켓플레이스 사이트로 접속합니다.

**미디어 라이브러리 마켓플레이스**

**❹ Other Products** 아비드 미디어 컴포저의 다른 옵션 제품군 마켓플레이스 사이트로 접속합니다.

**옵션 제품군 마켓플레이스**

**❺ Support and Training** 아비드 미디어 컴포저의 교육과 지원 관련 사이트로 접속합니다.

**교육과 지원 관련**

❻ **AMA Plug-ins** 아비드 미디어 컴포저 AMA 플러그-인 다운로드 사이트로 접속합니다. 마켓플레이스 메뉴에서 AMA 플러그-인 메뉴는 정말 좋은 메뉴입니다. AMA 플러그-인 모두 무료이며 파일 기반 편집 환경에서는 반드시 필요한 플러그-인 입니다.

**AMA 플러그-인 다운로드 사이트**

도움 메뉴(Help Menu)를 사용하여 간단하게 아비드 미디어 컴포저의 도움 정보에 접속할 수 있습니다. 기술 자료 검색 기능과 아비드 미디어 컴포저 사용 설명서 PDF 문서는 사용자에게 많은 도움이 됩니다.

## 도움 메뉴

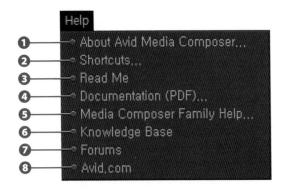

❶ **About Avid Media Composer...** 메뉴를 선택하면 현재 사용하고 있는 아비드 미디어 컴포저의 버전 정보를 알 수 있습니다.

❷ **Shortcuts...** 아비드 미디어 컴포저의 모든 단축키가 있는 도움말 창으로 이동합니다. 원하는 단축키 항목의 글자를 클릭하면 이동합니다.

단축키 도움말

❸ **Read me...** 메뉴를 선택하면 아비드 기술 자료(Avid Knowledge Base)에 연결되어 사용자가 찾고자 하는 최신 정보를 찾을 수 있습니다.

아비드 기술 자료 온라인 사이트

❹ **Documentation (PDF)...** 메뉴를 선택하면 아비드 미디어 컴포저 사용 설명서 PDF 시작 페이지가 나옵니다.

❺ **Media Composer Family Help...** 메뉴를 선택하면 아비드 미디어 컴포저 제품군 도움말이 열립니다. 도움말 창에서 키워드를 입력하여 미디어 컴포저의 모든 정보를 찾을 수 있습니다.

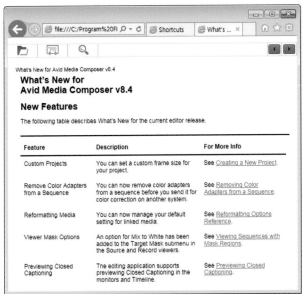

**미디어 컴포저 제품군 도움말**

❻ **Knowledge Base** 메뉴를 선택하면 기술 자료 검색 창이 열립니다. 구글 기반의 검색 엔진으로 기술 자료를 찾을 수 있습니다.

**기술 자료 검색 창**

❼ **Forums** 메뉴를 선택하면 아비드 커뮤니티의 포럼 사이트로 접속합니다.

**아비드 커뮤니티 - 포럼**

❽ **Avid.com** 아비드 홈페이지로 접속합니다.

**아비드 홈페이지**

# AVID EFFECTS BIBLE

# 3장. 디지털 장면전환 효과
# 마스터하기

이 장은 디지털 장면전환 효과의 기본 지식을 이해할 수 있도록 구성하였습니다. 아비드 미디어 컴포저의 디지털 장면전환 효과는 플러그인으로 작동합니다. 아비드 플러그인 기반은 서드파티 개발사의 장면전환 이펙트를 간단하게 확장할 수 있게 합니다. 서드파티 디지털이펙트 플러그인을 살펴보면 아비드 미디어 컴포저의 서드파티 디지털 이펙트의 종류를 알 수 있습니다.

# 07 디지털 장면전환 효과 기본기 익히기

디지털 영상 언어를 처음 배우는 이들에게 가장 어려운 것이 전문용어 입니다. 디지털 장면전환 효과는 그 수가 많습니다. 이펙트의 용어도 개발사마다 다르기 때문에 정말 난해합니다. 사실 복잡하고 난해할수록 그 기본 시작은 단순합니다. 전통적으로 장면전환 효과란 컷과 컷 사이, 장면과 장면 사이를 연결해주는 효과였습니다. 한걸음, 한걸음 디지털 장면전환 효과의 기본에 대해 알아봅시다.

## GUIDE 디지털 장면전환 효과 이해

지금은 사라진 아날로그 필름시절, 움직이는 영상을 편집하는 일은 정말 어렵고, 필름을 가위로 잘라 테이프를 사용하여 한 프레임(사진 한 장)씩 이어 붙이는 정말 단순한 방법을 반복하면서 편집하였습니다. 이때 무비올라 (moviola)나 스텐벡(Steenbeck)으로 재생하면서 나타나는 장면이 튀는 것 같은 느낌을 자연스럽게 연결되도록 하는 광학적 노출을 이용한 영화 편집 기법의 하나였습니다. 또한 지금은 간단한 장면전환 효과인 페이드아웃이나 페이드인 같은 장면전환 효과를 만들기 위해서는 필름현상이나 방송용 비디오이펙터를 사용해야 했습니다. 편집을 하면서 동시에 장면전환 효과를 만드는 것은 쉬운 일이 아니었습니다. 오랜 시간과 복잡한 과정을 거쳐야 가능하였습니다. 역사적으로 볼 때, 쉬운 일이 아니라면 인간은 누구나 어렵게 다가갈 수밖에 없거나 그 일을 포기해야 했습니다. 그러나 컴퓨터를 이용한 디지털시대가 오면서, 영상편집을 하면서도 차츰 장면전환 효과를 사용하게 되었습니다. 지금처럼 노트북이나 심지어 조그만 애플의 아이폰 같은 스마트폰에서도 의지만 있다면 누구나 HD, 그리고 4K 영상까지 촬영하여 편집할 수 있는 시대가 오는 데는 정말 다양한 사람들의 수많은 노력과 시간의 결과입니다.

위와 같은 내용을 이제는 알게 된 여러분의 이해를 좀 더 돕기 위해 고전적 '장면전환 효과'의 기본 구조를 다음과 같이 간단한 그래픽 노드로 설명할 수 있습니다.

이것이 디지털 이펙트 작업에서 가장 기본적인 기법으로 사용되는 장면전환 효과입니다. 크게 와이프와 디졸브로 구분할 수 있습니다. 페이드인이나 페이드아웃도 디졸브와 같은 원리로 만들어지는 효과입니다.

장면전환 효과는 A라는 장면에서 B라는 장면을 컷으로 연결하지 않고, A장면과 B장면을 이중 노출 시켜 A장면에서 B 장면으로 서서히 나타나도록 하는 영상의 전통적인 장면 효과입니다.

### 와이프 (Wipe)

화면 한쪽 구석에서 상하좌우 방향으로 원형, 삼각형, 다이아몬드형, 자유형 등에 의해 원래의 화면과 다음 화면을 닦아내면서 화면을 전환하는 영상 기술입니다. 닦아내린다는 의미에서 와이프(Wipe)라고 부릅니다. 여러가지 규칙적인 매트를 이용한 와이프 패턴이 있습니다.

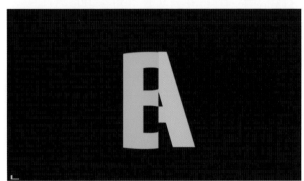

### 디졸브(Dissolve)

하나의 이미지가 다른 이미지로 전환하는 효과입니다. 다른 말로 오버랩(Over-Lap), 줄어서 O.L이라고도 합니다.

### 페이드인 (fade-in)

빈 이미지(블랙이나 화이트)에서 하나의 이미지로 전환하는 효과입니다.

### 페이드 아웃 (fade-out)

하나의 이미지에서 빈 이미지(블랙이나 화이트)로 전환하는 효과입니다.

# 프로페셔널 트랜지션 이펙트

아비드 미디어 컴포저는 수많은 종류의 프로페셔널 트랜지션 이펙트 템플릿과 더불어 이펙트 편집을 하면서 신속하게 장면 전환 효과를 줄 수 있는 퀵 트랜지션 이펙트가 있습니다. 퀵 트랜지션 이펙트에서 디졸브와 페이드를 아주 빠른 속도로 효과를 적용하며 프로페셔널 이펙트 작업을 할 수 있습니다. 퀵 트랜지션 이펙트는 렌더링 프로세스 없이 실시간으로 적용되는 리얼타임 이펙트입니다.

---

**GUIDE** 퀵 트랜지션 대화 상자(Quick Transition Dialog Box)

'퀵 트랜지션'(Quick Transition)기능을 잘 이해하면 신속하게 장면전환 효과를 적용할 수 있습니다. '퀵트랜지션'의 이펙트 추가 메뉴(Add)에서 디졸브와 페이드인 효과와 같은 Fade from Color, 페이드아웃 효과와 같은 Fade to Color를 선택하여 적용할 수 있습니다.

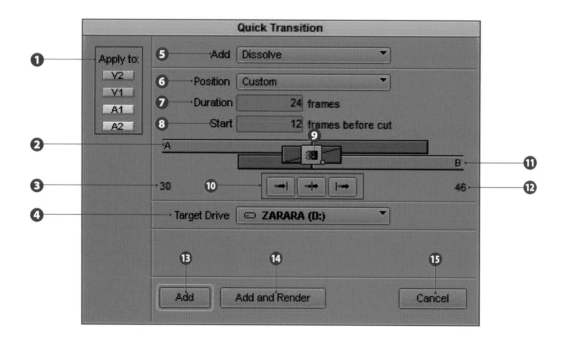

❶ **Track Selection buttons** 트랙 선택 버튼입니다. 장면전환효과를 적용할 비디오 트랙과 오디오 트랙을 선택하여 적용할 수 있습니다. 선택된 트랙은 파란색으로, 선택되지 않은 트랙은 회색으로 나타납니다.

❷ **Outgoing media** 발신 미디어는 장면전환 효과가 시작하는 클립이며, A 미디어라고 합니다.

❸ **Frames of outgoing media** 발신 미디어 프레임입니다. 표시되는 숫자는 효과를 적용할 수 있는 핸들 타임을 의미합니다. B 미디어의 프레임 수입니다. 핸들타임이 0 프레임이면, 효과를 적용할 수 없습니다.

❹ **Target drive** 타켓 드라이브는 렌더되는 이펙트의 데이타를 선택하여 저장하는 드라이브입니다.

❺ **Add effect menu** 이펙트 추가 메뉴에서 Dissolve, Film Dissolve, Film Fade, Fade to Color, Fade from Color, Dip to Color, 3D 입체 영상용 S3D Depth Transition 이펙트를 선택할 수 있습니다.

❻ **Position menu** 포지션 메뉴에서 장면전환 효과의 위치를 지정합니다. 컷의 끝 Ending at Cut, , 컷의 중앙 Centered on Cut, 컷의 시작 Starting at Cut, 사용자 지정 Custom에서 선택할 수 있습니다.

❼ **Duration** 트랜지션 이펙트의 길이를 프레임 단위로 입력할 수 있습니다.

❽ **Start n frames before cut** 장면전환 효과의 시작 n 프레임을 잘린 지점에서 지정할 수 있습니다.

❾ **Transition effect icon** 트랜지션 이펙트 아이콘은 효과의 길이와 위치를 보여주는 효과 아이콘입니다. 트랜지션 이펙트 아이콘을 드래그하여 효과의 위치와 시작 n 프레임의 길이를 조정할 수 있습니다.

❿ **Alignment buttons** 정렬 버튼을 클릭하여 장면전환 효과의 위치를 지정하는 버튼입니다. 버튼의 모양에 따라 ▣ 버튼을 클릭하면 컷의 끝 Ending at Cut, ▣ 버튼을 클릭하면 컷의 중앙 Centered on Cut, ▣ 버튼을 클릭하면 컷의 시작 Starting at Cut 지점으로 이펙트의 위치를 지정할 수 있습니다. ❻ 포지션 메뉴와 동일한 기능입니다. 포지션 메뉴의 Custom에서만 활성화되어 나타나는 버튼입니다.

⓫ **Handle on outgoing media** A미디어에서 시작하여 B미디어로 전환하는 것이 장면전환 효과입니다. 클립 그래픽에서 어두운 영역이 전환효과가 시작되어 적용되는 부분입니다. 발신 미디어의 핸들타임이라고 합니다.

⓬ **Frames of incoming media** 착신 미디어 프레임입니다. 표시되는 숫자는 효과를 적용할 수 있는 핸들타임을 의미합니다. A 미디어의 프레임 수입니다. 핸들타임이 0 프레임이면, 효과를 적용할 수 없습니다.

⓭ **Add button** 추가 버튼을 클릭하면 렌더링을 하지 않고, 실시간으로 선택된 트랙 시퀀스에 효과를 추가합니다.

⓮ **Add and Render button** 이펙트를 추가하고 렌더링하는 버튼입니다. 이 버튼을 클릭하면, 시퀀스에 효과를 추가하고, 트랙 선택 버튼에서 선택 적용된 모든 트랙의 장면전환 효과를 렌더링합니다.

⓯ **Cancel button** 취소 버튼을 클릭하면, 어떠한 장면전환 효과도 적용하지 않고, 퀵 트랜지션 대화 상자를 닫습니다.

화면 한쪽 구석에서 상하좌우 방향으로 원형, 삼각형, 다이아몬드형, 자유형 등에 의해 원래의 화면과 다음 화면을 닦아내면서 화면을 전환하는 영상 기술입니다. 닦아내린다는 의미에서 와이프(Wipe)라고 부릅니다. 여러가지 규칙적인 매트를 이용한 와이프 패턴이 있습니다. 가장 기본적인 장면전환 효과를 직접 적용하면서 차근 차근 이해하도록 합시다. 예제에서는 좀 더 쉬운 이해를 위해, 밝은 낮의 장면과 어두운 밤의 장면 사이에 와이프를 적용해 봅니다.

**1** 타임라인에서 와이프를 적용할 클립의 사이에 Ctrl + 마우스를 클릭하여 포지션인디케이터를 이동합니다. 단축키 Ctrl키를 사용하면 클립 사이로 신속하고 정확하게 이동할 수 있습니다.

**2** 프로젝트 창의 🔲 이펙트 탭을 클릭하여 와이프 이펙트 플러그인이 있는 이펙트 팔레트를 엽니다.

**3** 비디오 이펙트 팔레트창의 이펙트 카테고리에 있는 박스 와이프(Box Wipe)를 클릭하면, 다음과 같은 박스 와이프의 이펙트 템플릿이 나타납니다.

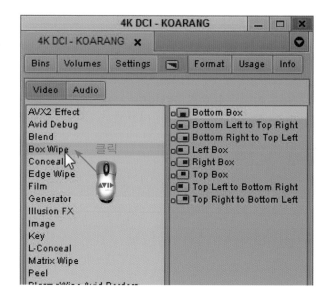

**4** 박스 와이프의 이펙트 템플릿에서 Top Box를 클릭하여 선택하고, 그림과 같이 타임라인 비디오 트랙의 클립 사이로 드래그 합니다.

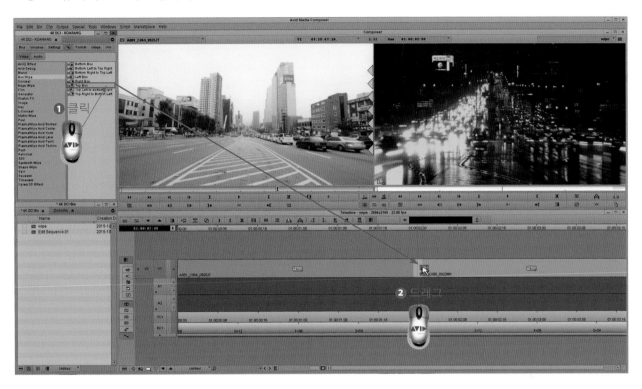

**5** 타임라인 비디오 트랙의 클립 사이에 Top Box 이펙트 아이콘이 표시되고, 레코드 모니터에 Top Box 형태의 와이프 이펙트가 나타납니다. 이제 실시간으로 와이프를 확인할 수 있습니다. 재생 버튼을 클릭합니다.

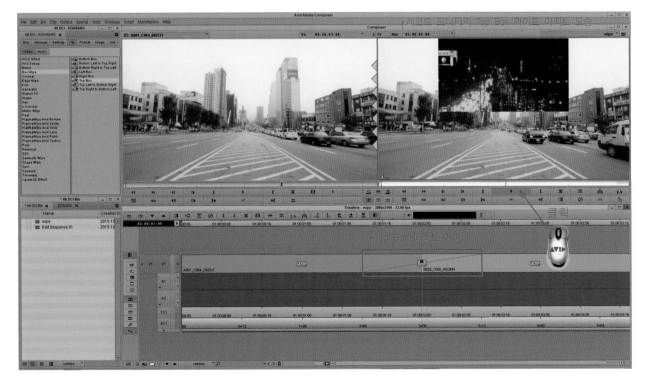

편집 시퀀스를 간단한 방법으로 복제하여 새로운 이펙트 시퀀스를 만들수 있습니다. 클립 네임 메뉴(Clip Name Menu)를 이용하면, 신속하게 이펙트 시퀀스의 복사본을 만들 수 있습니다.

**1** 레코드 모니터의 상단 클립 이름을 클릭하여, 클립 네임 메뉴에서 Duplicate를 클릭합니다.

**2** 화면 중앙에 선택(Select)창이 나타납니다. 시퀀스를 저장할 빈을 선택하거나 새로운 빈을 만드는 창입니다. 4K DCI Bin을 클릭하여 선택하고, OK 버튼을 클릭합니다.

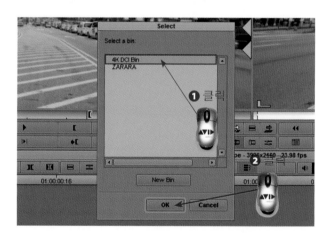

**3** 선택한 4K DCI Bin 창에 wipe.Copy.01이라는 복제 시퀀스가 생성되고, 예제 그림과 같이 이름을 입력할 수 있도록 이름 항목이 자동 활성화됩니다. 복제 시퀀스의 이름을 Dissolve 라고 입력합니다.

**4** 복제 시퀀스의 이름이 Dissolve라고 변경됩니다. 복제된 Dissolve 시퀀스는 복제 전 wipe 시퀀스에 어떠한 영향을 주지 않는 복사본입니다. 이제 다른 이펙트를 자유롭게 적용할 새로운 이펙트 시퀀스가 만들어졌습니다.

이펙트 제거(Remove Effect) 버튼을 사용하여 복제 시퀀스의 이펙트를 간단하게 제거할 수 있습니다.

1 4K DCI Bin 창에서 마우스를 복제하여 만든 Dissolve 시퀀스 아이콘 █ 위로 이동하면 🖐 아이콘이 나타납니다. 현재 Dissolve 시퀀스에는 Top Box 이펙트 와이프가 적용되어 있습니다. 마우스를 더블클릭합니다.

2 Dissolve 시퀀스가 레코드 모니터와 타임라인에 나타납니다. 레코드 모니터의 클립 네임 메뉴를 확인하면, Dissolve 시퀀스의 이름이 있습니다.

3 타임라인에서 제거할 Top Box 이펙트가 있는 비디오 트랙의 클립을 Ctrl + 마우스를 클릭하면 포지션인디케이터가 이펙트가 있는 위치로 이동합니다.

4 타임라인에 있는 이펙트 세서 버튼을 클릭합니다.

5 타임라인에서 이펙트가 제거되고 비디오 트랙에서 Top Box 이펙트 아이콘이 사라집니다.

하나의 이미지가 다른 이미지로 전환하는 효과입니다. 장면전환 기호로 DISS라고 사용하기도 합니다. 다른 말로 오버랩(Over-Lap), 줄어서 O.L이라고도 합니다. 아비드 미디어 컴포저에는 신속하게 장면전환 효과를 적용하는 '퀵 트랜지션'(Quick Transition)기능이 있습니다. '퀵트랜지션' 기능에 디졸브와 페이드를 편집자가 선택하여 적용할 수 있는 옵션이 있습니다.

1 타임라인의 비디오 트랙에서 디졸브를 적용할 장면사이로 Ctrl + 마우스 클릭하면, 포지션인디케이터가 장면사이에 위치합니다. 타임라인의 퀵 트랜지션 버튼 █ 을 클릭합니다.

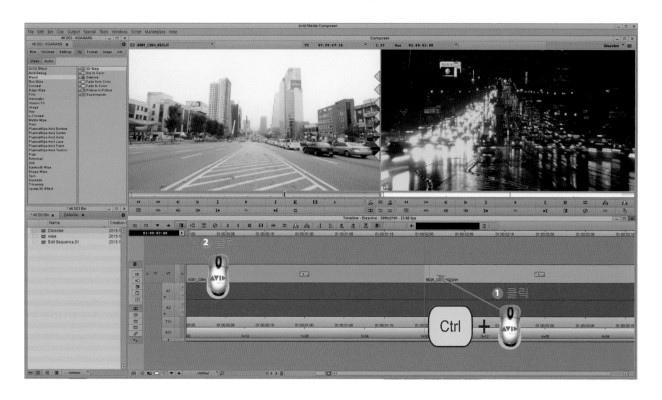

2 미디어 컴포저 화면 중앙에 퀵트랜지션 대화 상자가 나타납니다. 첫째, 장면전환 이펙트 추가 메뉴 Add에서 Dissolve를 선택합니다. 둘째, 장면전환 위치 를 지정하는 Position 메뉴에서 Centerd on Cut을 체크합니다. 셋째, 디졸브가 적용되는 길이를 지정하는 Duration 메뉴에서 48프레임으로 입력합니다. 가이드와 같이 옵션 지정이 되었으면, Add 버튼을 클릭합니다.

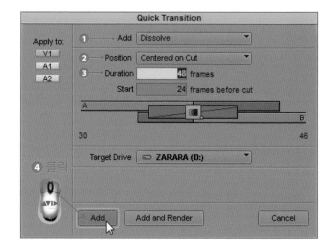

**3** 타임라인 비디오 트랙의 클립 사이에 퀵 트랜지션 이펙트 아이콘이 표시되고, 실시간으로 레코드 모니터
에 디졸브가 적용된 영상효과가 나타납니다. 재생 버튼 ▶ 을 클릭하여 확인합니다.

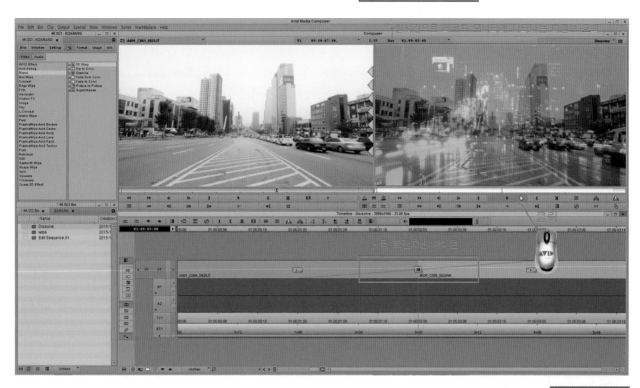

## 디졸브(Dissolve) 이펙트 템플릿

이펙트 팔레트에도 디졸브 이펙트 템플릿이 있어 드래그 앤 드롭으로 쉽게 이펙트를 적용할 수 있습니다. 이펙트 카테고리에
서 Blend를 선택하면, 두 장면을 혼합하는 이펙트 템플릿이 있습니다. Dip to Color, Dissolve, Fade from Color, Fade from
Color 이펙트 템플릿은 퀵 트랜지션 버튼을 누르면 나타나는 Add 메뉴에 있는 것과 동일합니다. 퀵 트랜지션 대화 상자의 Add
메뉴에 있는 Film Dissolve와 Flim Fade 이펙트는 이펙트 팔레트의 Film 이펙트 카테고리에 있습니다. 3D 입체 영상을 위한
S3D Depth Transition 이펙트는 이펙트 팔레트의 S3D 이펙트 카테고리에 있습니다.

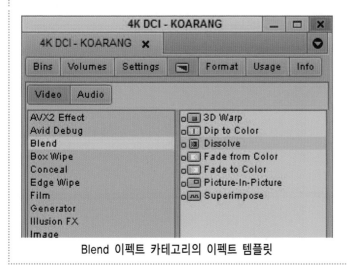

Blend 이펙트 카테고리의 이펙트 템플릿

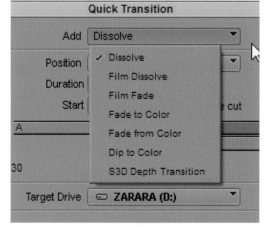

퀵 트랜지션 대화 상자의 이펙트 추가 메뉴

빈 이미지(블랙이나 화이트)에서 하나의 이미지로 전환하는 효과를 페이드인(fade-in)이라하고, 시나리오에서는 F.I.라고 기록합니다. 원하는 지점에서 비디오, 텍스트, 이미지를 나타나게 할 때 페이드인를 사용합니다 하나의 이미지에서 빈 이미지(블랙이나 화이트)로 전환하는 효과가 페이드아웃(fade-out) 입니다. 줄여서 F.O.라고 합니다. 원하는 지점에서 비디오, 텍스트, 이미지를 사라지게 할 때 페이드아웃을 사용합니다. 이 간단한 효과들을 잘 사용하면 영상에서 관객의 집중을 높일 수 있습니다. 페이드 이펙트를 적용하는 기본 방법은 디졸브와 동일하므로 퀵 트랜지션 대화 상자에서 효과의 위치와 길이를 세부 조정하는 방법을 설명합니다.

1 페이드를 적용할 이펙트 시퀀스 장면 사이에 Ctrl + 마우스 클릭하여, 포지션인디케이터를 위치합니다. 이번 가이드에서는 타임라인의 퀵 트랜지션 버튼 ▩ 을 클릭하지 않고, 키보드 단축키를 사용하겠습니다. 키보드에서 W 키를 누릅니다.

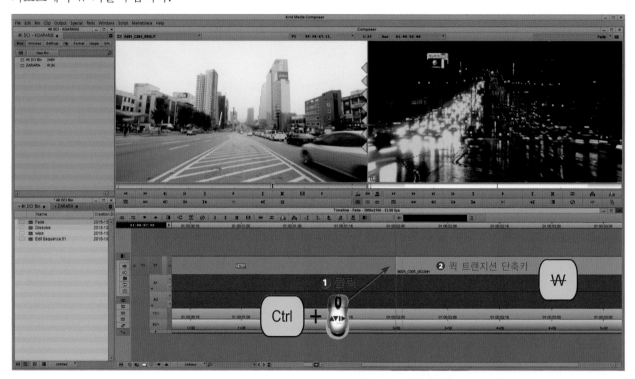

2 미디어 컴포저 화면 중앙에 퀵트랜지션 대화 상자가 나타나면, 첫째 장면전환 이펙트 추가 메뉴 Add를 클릭합니다. 이펙트 추가 메뉴가 열리면, 장면전환 효과에서 Dip to Color를 클릭하여 선택합니다. Dip to Color 이펙트는 두 장면 컷 지점에 페이드아웃과 페이드인을 동시에 적용할 수 있는 이펙트 템플릿입니다.

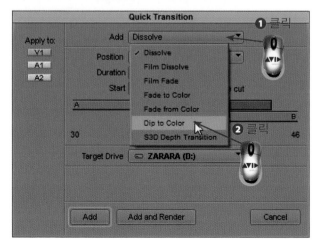

**2** 퀵 트랜지션 대화 상자에서 페이드아웃과 페이드인을 동시에 적용할 수 있는 Dip to Color 트랜지션 이펙트 아이콘 이 표시되어 나타납니다. 컷의 시작지점으로 이펙트를 위치하기 위해 Starting at Cut 버튼을 클릭합니다. 만일 버튼이 나타나지 않는다면, Position 메뉴에서 반드시 Custom을 선택해야 정렬 버튼이 나타납니다.

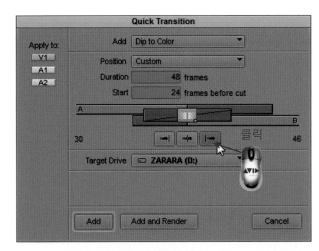

**3** 트랜지션 이펙트가 컷의 시작지점으로 이동합니다. 그러나 지금은 B 미디어의 핸들타임이 46프레임으로 2 프레임 부족하여 정확한 위치로 이동되지 않은 상태입니다. 이유는 트랜지션의 길이가 48 프레임이기 때문입니다. 장면전환의 위치를 조정하도록 하겠습니다. 첫째, Duration 48 프레임을 클릭하여 핸들타임에 맞추어 46 프레임으로 변경합니다. 둘째 다시 Starting at Cut 버튼을 클릭합니다.

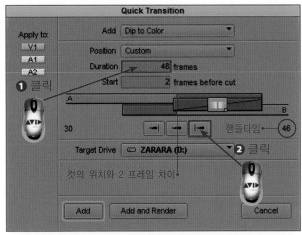

**4** 트랜지션 이펙트의 길이가 변경되어 컷의 위치와 정확하게 일치하게 됩니다. Add 버튼을 클릭하면 비디오 트랙의 시퀀스에 페이드 이펙트가 추가됩니다.

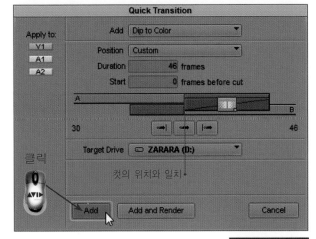

아비드멘토링

---

### 페이드 이펙트 아이콘 살펴보기

**Fade to Color** 장면전환 효과 페이드아웃과 동일한 트랜지션 이펙트 아이콘입니다.

**Fade from Color** 장면전환 효과 페이드인과 동일한 트랜지션 이펙트 아이콘입니다.

**Dip to Color** 페이드아웃에서 페이드인으로 장면전환할 때 사용하는 트랜지션 이펙트 아이콘입니다.

**점프 컷을 자연스럽게 연결하는 플루이드 모프(Fluid Morph)**

영상 편집을 하다 보면 장면의 중간을 잘라내고 연결해야 하는 경우가 있습니다. 이러한 경우는 배경은 고정되어 있어도 컷은 튀는 현상이 일어 납니다. 물론 점프 컷은 공간과 시간을 뛰어 넘는 영화 편집 기법의 하나입니다. 그러나 다큐멘터리나 뉴스 인터뷰 같은 장면이나 그린 스크린 촬영 장면에서 중간을 불필요한 부분을 걷어내고 자연스럽게 연결해야 할 경우가 있습니다. 일루전 FX의 플루이드 모프는 이 문제를 해결하는 이펙트입니다.

**1** 레코드 모니터의 시퀀스에는 배우가 불필요하게 눈을 감는 동작이 있습니다. 특히 아역 배우 같은 경우에는 이러한 문제가 많이 발생합니다. 이런 상황에서 아비드 플루이드 모프를 활용하여 편집하면 좋은 결과를 만들 수 있습니다. 타임라인을 드래그하여 눈을 감기 시작하는 지점에 위치합니다.

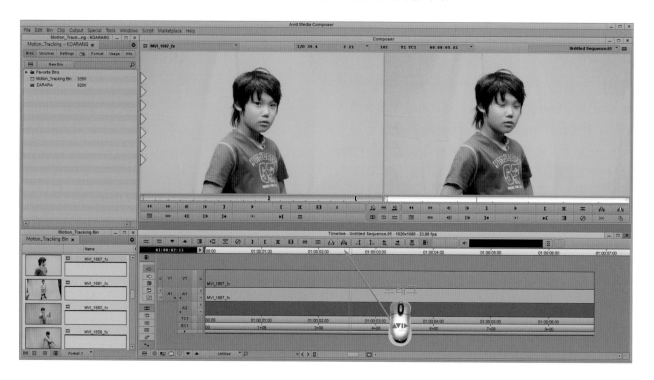

**2** 편집 지점이 결정되면 키보드에서 단축키 I 를 눌러 마크-인 점을 지정합니다. 포지션 바에 마크-인 점이 표시됩니다.

**단축키를 사용시 한/영 키에서 반드시 영문선택** ⬜ I

3   포지션 인디케이터를 드래그하여 편집 아웃 지
    점을 정합니다. 키보드에서 단축키 O 를 눌러
마크-아웃 점을 표시합니다.

4   마크-인 점과 마크- 아웃 점을 잡았으면 키
    보드에서 단축키 X를 눌러 눈 감는 동작을 잘
라 냅니다.

5   같은 방법으로 포지션 바의 포지션 인디케이터
    를 드래그하여 다른 부분의 잘라 낼 시작 지점
을 정합니다.

6 키보드에서 단축키 I 를 눌러 마크-인 점을 지정합니다. 포지션 바에 마크-인 점이 표시됩니다.

7 레코드 모니터 컨트롤 패널에서 ❶ ▐▶ 1 프레임 앞으로 가기 버튼을 클릭합니다. 한번씩 클릭할 때 마다 정확하게 1프레임 앞으로 이동합니다. 편집 지점이 결정되었으면 ❷ [ 마크-아웃 버튼을 클릭하여 편집 아웃 점을 표시합니다.

8 마크-인 점과 마크-아웃 점이 표시되었으면 키보드에서 단축키 X를 누릅니다. 두 번째 부분이 편집되었습니다.

**9** 세 번째 삭제할 부분을 타임라인에서 포지션 인디케이터로 드래그하여 편집 지점을 결정하고 키보드에서 단축키 I를 눌러 마크-인 점을 표시합니다.

**10** 포지션 인디케이터를 드래그하여 편집 아웃 지점을 정하고 키보드에서 단축키 O를 눌러 마크-아웃 점을 표시합니다.

**11** 세 번째 삭제할 부분의 마크-인 점과 마크-아웃 점이 표시되었으면 키보드에서 단축키 X를 누릅니다. 모두 세 부분을 삭제하였습니다.

**12** 레코드 모니터 컨트롤 패널에서 ▶ 재생
버튼을 클릭합니다. 편집 시퀀스를 재생하여 확
인하면 편집된 부분에서 튀는 현상이 나타납니다.

**13** 프로젝트 창에서 🖾 이펙트 탭 ▶ Illusion
FX ▶ FluidMorph를 클릭하여 선택합니다.

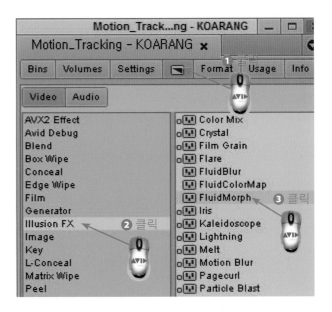

**14** FluidMorph 이펙트 템플릿을 드래그하여 첫
번째 편집 라인 위에 올려 놓습니다.

**15** 이펙트가 적용되면 비디오 트랙에  이펙트 아이콘이 표시됩니다. 파란색 표시가 있는 이펙트는 리얼타임 이펙트가 아닙니다. 렌더링을 걸어야 하는 재생되는 이펙트입니다. 이펙트 설정을 위해 타임라인 툴바의 이펙트 모드 버튼을 클릭하여 이펙트 편집 모드로 전환합니다.

**16** 이펙트 에디터가 열리고 이펙트 편집 모드로 전환됩니다. 이펙트 에디터에서 플루이드 모프(Fluid Morph) 이펙트 소스 메뉴를 클릭합니다.

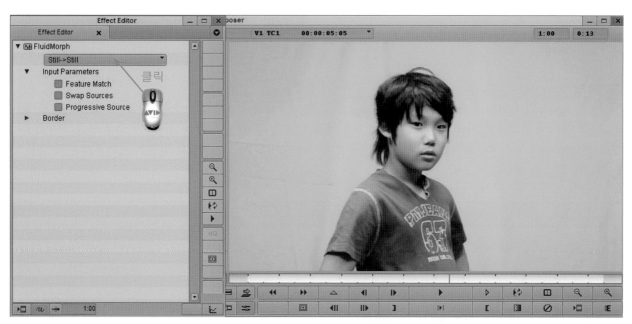

**17** 이펙트 소스를 선택하는 메뉴입니다. 현재 이펙트 소스는 비디오 영상이므로 Stream→Stream 을 선택하여 클릭합니다.

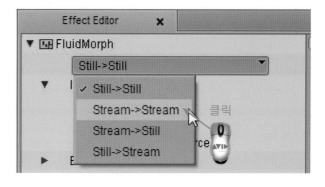

**18** 장면전환 효과의 길이를 입력하기 위해 이펙트 에디터 하단에 있는 ❶트랜지션 이펙트 길이 상자를 클릭합니다. 4 프레임으로 하기 위해 키보드에서 4을 입력하고 엔터 키를 누릅니다. ❷  렌더 이펙트 버튼을 클릭합니다.

**19** 화면 중앙에 렌더 이펙트 창이 열립니다. 데이터 저장 드라이브를 선택하고 OK 버튼을 누르면 빠른 속도로 렌더링이 됩니다.

**20** 렌더링이 끝나면 이펙터 에디터의 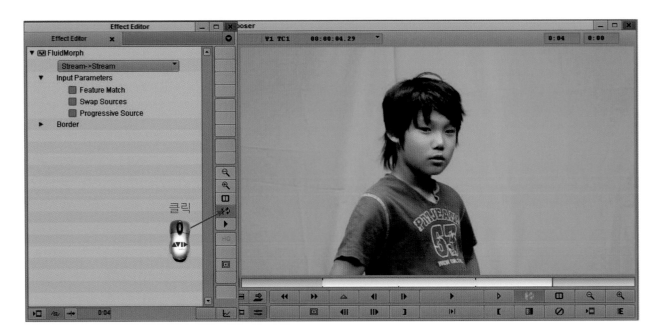 재생 반복 버튼을 클릭하여 플루이드 모프의 상태를 구간 반복하며 확인합니다. 키보드에서 스페이스 바를 누르면 중지 됩니다. 첫 번째 플루이드 모프 이펙트가 적용되었습니다. 두 번째 편집 라인과 세 번째 편집 라인은 첫 번째 플루이드 모프 이펙트의 설정을 반복 사용하여 편집 구간 렌더링 작업을 하는 것이 좋습니다.

21 이펙트 에디터에서 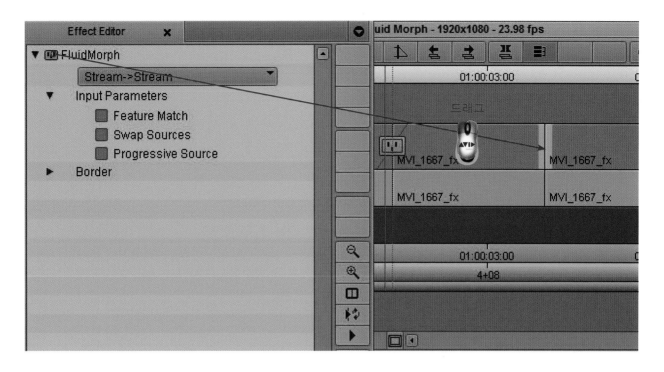 FluidMorph 아이콘을 드래그하여 타임라인에 있는 두 번째 편집 라인 위에 올려 놓습니다.

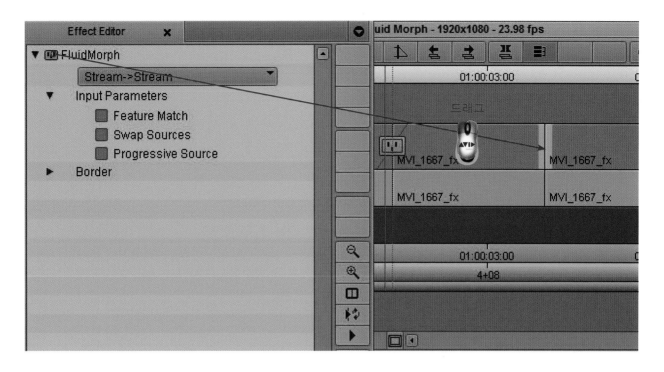

22 첫 번째 플루이드 모프 이펙트 템플릿이 복제되어 적용됩니다. 같은 방법으로 세 번째 편집 라인에도 첫 번째 플루이드 모프 이펙트 템플릿을 복제합니다.

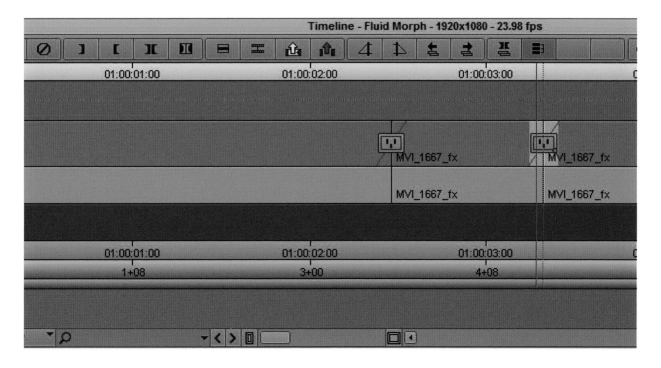

**23** 이펙트 에디터에서 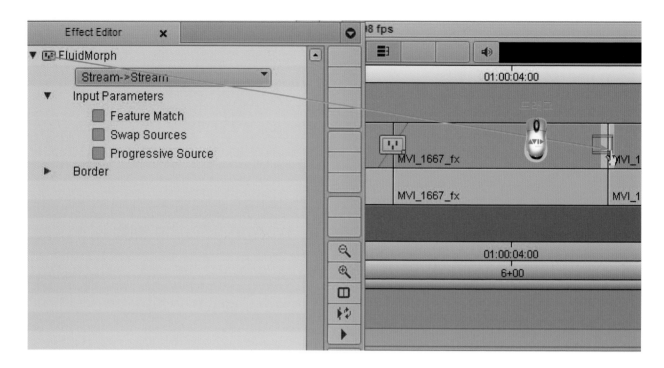FluidMorph 아이콘을 드래그하여 타임라인에 있는 세 번째 편집 라인 위에 올려 놓습니다. 모두 두 개의 플루이드 모프 이펙트 템플릿을 복제하였습니다.

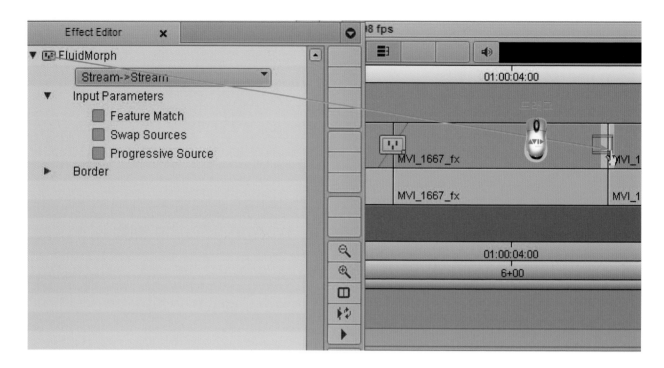

**24** 타임라인에서 🔌 렌더링이 완료된 이펙트 1개를 제외하고, 🔌 렌더링이 완료되지 않은 이펙트 2개 사이에 마크-인 점과 마크-아웃 점을 표시하도록 합니다. 이제 렌더링 인 점을 정하기 위해 포지션 인디케이터를 클릭합니다. 키보드에서 단축키 I 를 눌러 마크-인 점을 표시합니다.

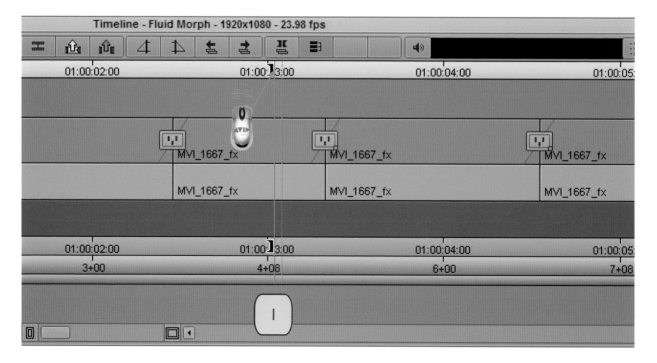

**25** 렌더링 아웃 점을 정하기 위해 타임라인 바를 클릭합니다. 포지션 인디케이터가 아웃 지점에 위치하면 키보드에서 단축키 O 를 눌러 마크-아웃 점을 표시합니다. 렌더 인-아웃 점이 지정되면 비디오 트랙은 파란색으로 표시됩니다. 렌더링을 시작하기 위해 아비드 미디어 컴포저 메뉴 바에서 Clip ▶ Render In/Out... 메뉴를 클릭합니다.

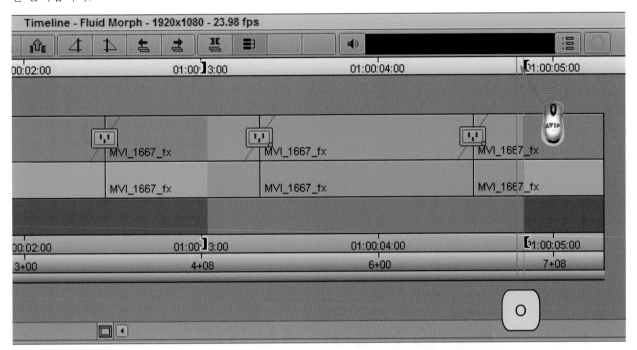

**26** 화면 중앙에 렌더 이펙트 창이 열리고, 렌더 할 이펙트가 2개 있음을 보여줍니다. 데이터 저장 드라이브를 선택하고 OK 버튼을 누릅니다. 2개 모두 렌더링 됩니다.

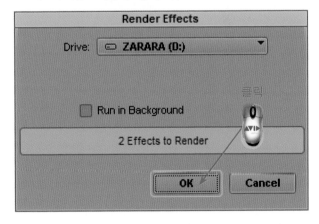

**27** 레코드 모니터 컨트롤 패널에서 ▶ 재생 버튼을 클릭합니다. 확인해보면 편집한 부분이 자연스럽게 연결되어 점프 컷 현상이 없어졌습니다. 플루이드 모프 이펙트를 잘 사용하면 여러분의 이펙트 편집 능력을 향상시킬 수 있습니다.

# AVID EFFECTS BIBLE

# 4장. 기본 디지털 영상 효과 편집

이 장은 디지털 영상 효과의 기본 지식을 이해할 수 있도록 구성하였습니다. 미디어 컴
포저의 디지털 이펙트를 적재적소에 원활하게 적용할 수 있는 능력을 갖추기 위해서는
알고 있어야 할 기본적인 지식이 있습니다. 90년대 초창기 아비드 미디어 컴포저에는
페인팅이나 특수 효과 같은 이펙트 기능이 없었습니다. 넌-리니어 편집 시스템으로 편
집에 필요한 기능만을 가진 시스템이었습니다. 90년 후반부터 디지털 영상 효과를 만
들 수 있는 이펙트를 추가하면서 발전해 왔습니다. 가이드를 통해 디지털 이펙트의 기
본 지식을 익힐 수 있도록 구성하였습니다.

# 디지털 이펙트 적용하기

아비드 미디어 컴포저에서 디지털 이펙트를 사용하기 위해 기본적인 지식이 필요합니다. 영상의 특정한 부분에 특수 효과를 적용하는 것을 세그먼트 이펙트(Segment Effect)라고 합니다. 아비드 미디어 컴포저에서 디지털 이펙트는 3가지 방법으로 적용합니다. 하나의 비디오 트랙에 적용하는 '원 비디오 트랙 세그먼트 이펙트', 두 개의 비디오 트랙이 있어야 적용되는 '투 비디오 트랙 세그먼트 이펙트', 반드시 세 개의 비디오 트랙이 있어야 효과가 적용되는 '쓰리 비디오트랙 세그먼트 이펙트'로 구분됩니다.

## GUIDE | 원 비디오 트랙 세그먼트 이펙트

'원 비디오 트랙 세그먼트 이펙트'는 하나의 비디오 트랙 세그먼트에 적용되는 디지털 이펙트입니다. 하나의 입력 소스 클립만 있으면 효과가 적용됩니다. Blur Effect, Flip, Flop, Color Effect 등이 단일 레이어 세그먼트에 적용되는 '원 비디오 트랙 세그먼트 이펙트'입니다.

**비디오 트랙 입력 소스 클립**          **블러 이펙트 적용 결과**

**원 비디오 트랙 세그먼트 이펙트 적용**

디지털 이펙트 적용 방법은 이펙트 팔레트의 이펙트 템플릿을 단일 레이어 세그먼트 위로 드래그 앤 드롭 합니다.

**1** 빈 창에서 이펙트를 적용할 클립을 타임라인으로 드래그합니다. 시퀀스가 만들어집니다.

2 키보드에서 ❶ Crtl + 8을 누르어 이펙트 팔레트를 엽니다. 이펙트 팔레트의 ❷ Image 카테코리를 클릭하여 ❸ Blur Effect를 비디오 트랙 V1 위로 드래그합니다.

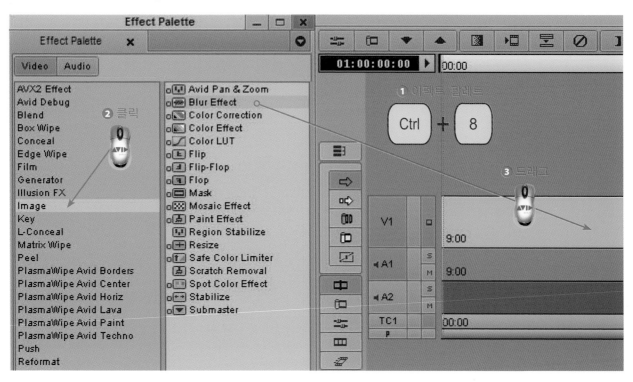

3 타임라인에 블러 이펙트 아이콘이 나타납니다. 블러 이펙트를 조정하기 위해 타임라인 툴바의 이펙트 모드 버튼을 클릭합니다.

4 이펙트 에디터가 열리고 레코드 모니터는 이펙트 프리뷰 모니터로 전환됩니다. 이펙트 프리뷰 모니터 컨트롤 패널에서 가장자리를 보기 위해 🔍 축소 버튼을 클릭합니다.

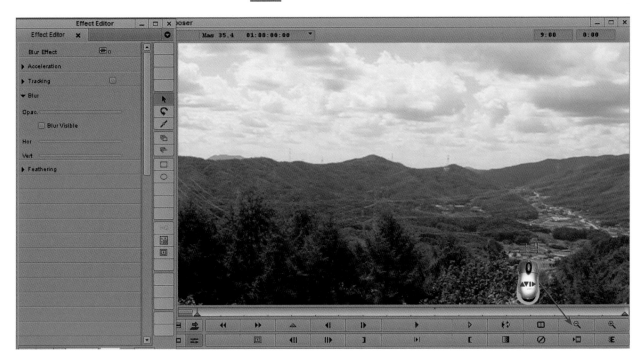

5 이펙트 에디터에서 ❶ ☐ 사각형 도구를 클릭합니다. 사각형도구로 이펙트 프리뷰 모니터의 ❷ 화면 전체를 드래그 합니다.

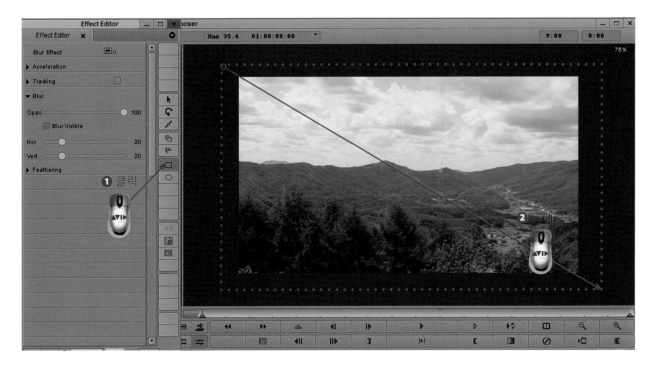

6 화면 전체에 블러 이펙트가 적용되어 흐림 효과가 나타납니다. 이펙트 편집 모드를 사용 하다 보면 이펙드 에디터가 컴포저 창 소스 모니터 뒤로 가려지는 상황이 발생합니다. 싱글 모니터를 사용하면 이 현상을 해결할 수 있습니다. 가려진 이펙트 에디터를 클릭하거나 메뉴 바에서 Tools ▶ Effect Editor 를 클릭합니다.

7 이펙트 에디터의 Blur 파라미터에서. ❶ Opac. 슬라이더를 드래그하여 흐림의 강약을 조절합니다. 이펙트 결과 확인을 위해 ❷ 반복 재생 버튼을 클릭합니다.

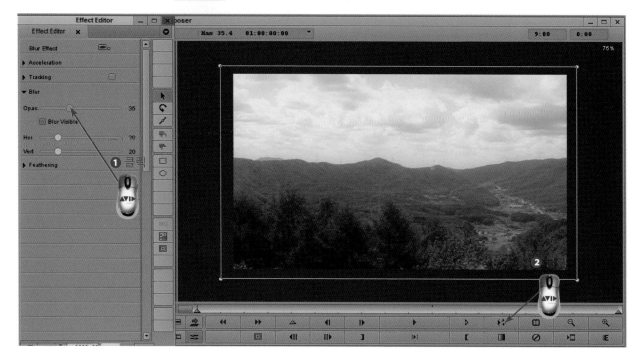

'투 비디오 트랙 세그먼트 이펙트'(Two Video Track Segment Effect)는 두 개의 비디오 레이어 세그먼트에 적용되는 멀티 레이어 세그먼트 이펙트입니다. '투 비디오 트랙 세그먼트 이펙트'는 두 개의 입력 소스 클립을 있어야 제대로 효과를 적용할 수 있습니다. Picture-in-Picture, Superimpose, Chroma Key, RGB Key, Animatte, SpectraMatte 등은 투 트랙의 멀티 레이어 세그먼트에 적용되는 '투 비디오 트랙 세그먼트 이펙트'입니다.

**비디오 트랙 V2 - 전경(foreground)**

**비디오 트랙 V1 - 배경(background)**

**스펙트라매트 이펙트 결과**

| | | | | |
|---|---|---|---|---|
| V2 | □ | 8:24 | 🔑 | 이펙트 아이콘 - SpectraMatte |
| V1 | | | ▨ | 이펙트 아이콘 - Blur Effect |
| | | 8:24 | | |

**투 비디오 트랙 세그먼트 이펙트 적용**

디지털 이펙트 적용 방법은 배경으로 사용될 소스 클립을 하단 트랙에 이펙트 소스를 편집하고, 단축키 Ctrl +Y를 눌러 비디오 트랙 V2을 추가하여, 전경으로 사용할 블루 또는 그린 스크린 소스 클립을 편집, 이펙트 팔레트의 이펙트 템플릿을 상단 비디오 레이어 세그먼트 위로 드래그 앤 드롭하여 적용합니다.

1 이전 예제에서 만든 블러 이펙트를 적용한 배경 시퀀스를 레코드 모니터에 가져옵니다. 키보드에서 단축키 Crtl + Y 를 누르어 새로운 비디오 트랙 V2를 추가합니다.

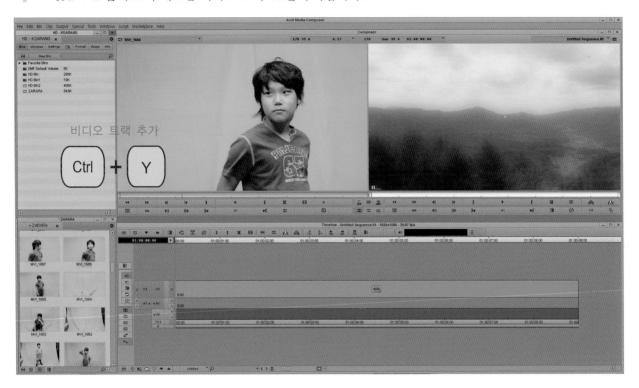

2 타임라인에 비디오 트랙 V2가 생성됩니다. 스마트 도구의 ⇨ 리프트/오버라이트 버튼이 켜져 있는지 확인합니다. 빈 창에서 그린 스크린에서 촬영한 클립을 드래그하여 비디오 트랙 V2 위로 가져옵니다.

3 타임라인에서 비디오 트랙 V2의 ❶ 레코드 트랙 모니터 버튼을 클릭합니다. 비디오 트랙 V2의 클립이 레코드 모니터에 나타납니다. 키보드에서 단축키 ❷ Crtl + 8 을 누르어 이펙트 팔레트를 엽니다.

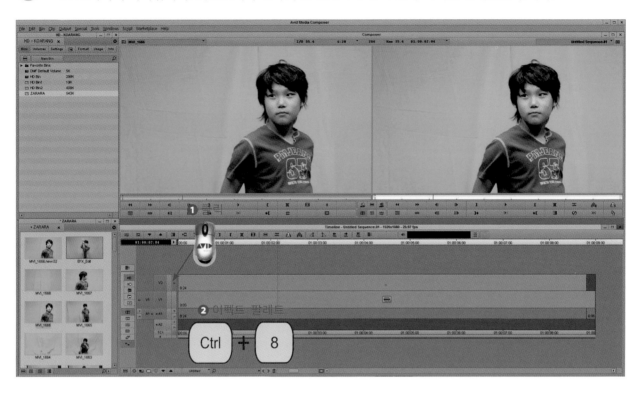

4 이펙트 팔레트를 열리면, ❶ Key 카테코리를 클릭합니다. ❷ SpectraMatte 이펙트 템플릿을 선택하여 타임라인의 비디오 트랙 V2 위로 드래그합니다.

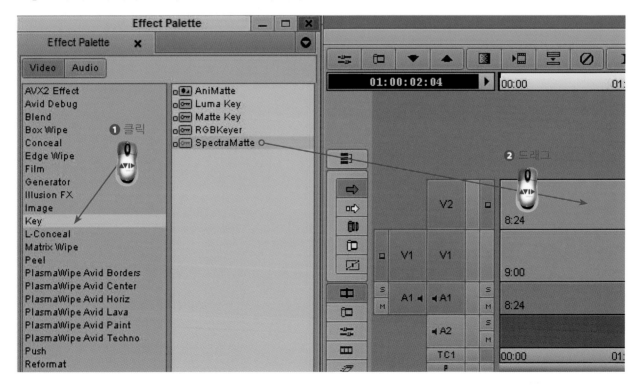

5 스펙트라매트 이펙트가 적용됩니다. 이제 그린 컬러를 Key로 사용하기 위해, 컴포저 창 편집 패널에 있는
이펙트 모드 버튼을 클릭합니다.

6 이펙트 에디터가 열립니다. 스펙트라매트의 ❶ Key Color 파라미터에서 컬러 박스를 클릭합니다. 스포이
드가 표시됩니다. 이펙트 프리뷰 모니터에서 키 컬러 스포이드로 ❷ 그린 스크린을 클릭하여 키 컬러를 선
택합니다.

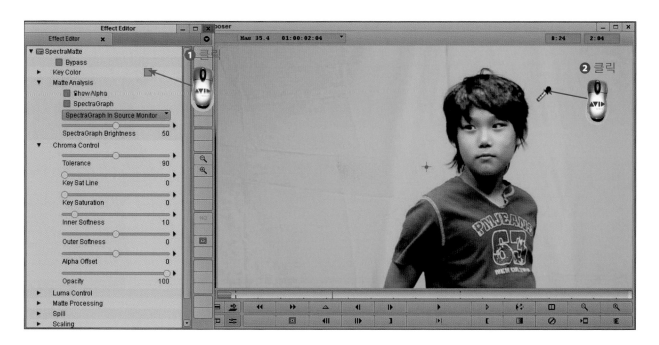

**7** 키 컬러가 제거되면 실시간으로 배경과 합성되어 나타납니다. 이펙트 결과 확인을 위해  반복 재생 버튼을 클릭합니다. 확인이 끝나고 중지하려면 키보드에서 스페이스 바를 누릅니다.

**8** 자세히 관찰해보면, 인물 가장자리의 경계 부분에 그린 컬러가 반사되어 아직 자연스럽지 않은 상태입니다. 매트 분석을 위해 Matte Analysis 파라미터에서 Show Alpha 옵션 박스를 클릭하여 체크합니다. 현재 매트 키 상태를 보입니다. 아직 완전하게 키 컬러가 빠진 상태가 아닙니다. 화이트 영역에 회색 얼룩이 남아있습니다.

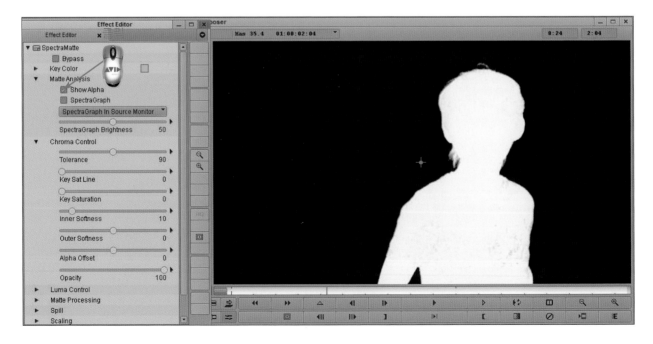

**9** 화이트 영역에 회색 얼룩이 제거하기 위해 스펙트라매트의 Chroma Control 파라미터에서 ❶ Alpha Offset 슬라이더를 드래그하여 알파 오프셋의 값을 11로 조정합니다. 매트 조정이 끝났으면, ❷ Show Alpha 옵션 박스를 클릭하여 체크를 해제합니다.

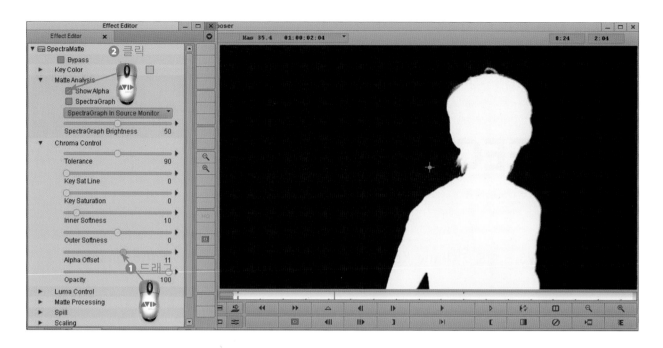

**10** 크로마를 조정하여 매트 키를 수정하였으면, 이제 가장자리의 경계 부분에 보이는 그린 컬러 반사를 제거 합니다. Spill 파라미터에서 ❶ Spill Angle Offset 슬라이더를 드래그하여 스필 앵글 오프셋 값을 19로 조 정합니다. 이펙트 결과 확인을 위해 ❷ 반복 재생 버튼을 클릭합니다.

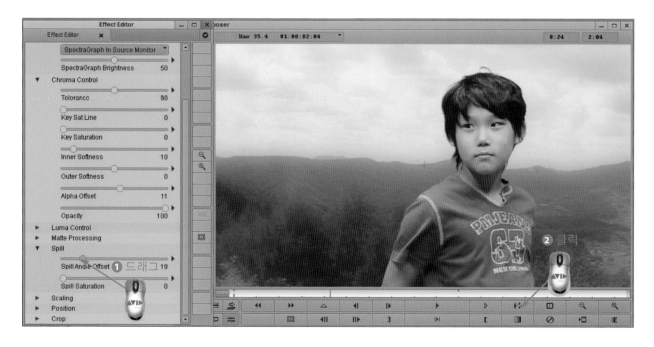

'쓰리 비디오 트랙 세그먼트 이펙트'는 세 개의 비디오 트랙 세그먼트를 매트, 전경, 배경으로 이펙트 위치를 편집해야 적용되는 디지털 이펙트입니다. 매트 키(Matte Key)는 세 개의 입력 소스 클립을 필요로 하는 대표적인 '쓰리 비디오 트랙 세그먼트 이펙트' 입니다.

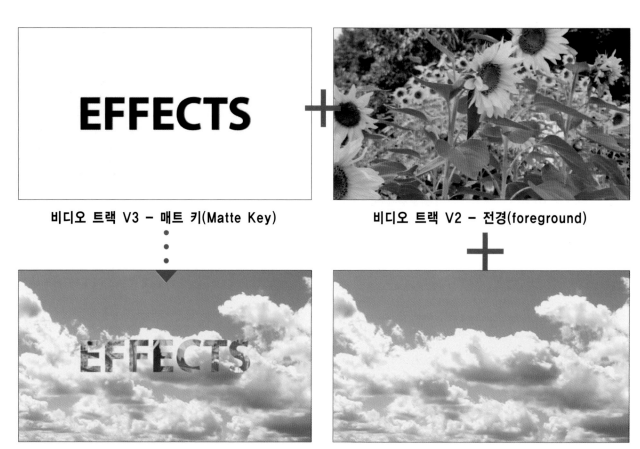

비디오 트랙 V3 - 매트 키(Matte Key)

비디오 트랙 V2 - 전경(foreground)

매트 키 이펙트 결과

비디오 트랙 V1 - 배경(Background)

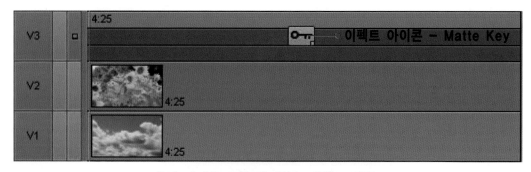

쓰리 비디오 트랙 세그먼트 이펙트 적용

디지털 이펙트 적용 방법은 타임라인에서 세 개의 비디오 트랙을 만들어, 배경으로 사용될 소스 클립을 첫번째 비디오 트랙 V1에 편집하고, 전경으로 사용할 소스 클립을 두번째 비디오 트랙 V2에 편집하고, 세번째 비디오 트랙 V3에 매트 이미지를 편집하여 세번째 비디오 레이어 세그먼트 위에 이펙트 템플릿을 드래그 앤 드롭하여 적용합니다.

**1** '쓰리 비디오 트랙 세그먼트 이펙트'적용할 시퀀스를 만들어 봅시다. 빈 창에서 배경으로 사용할 하늘을 촬영한 영상 클립을 타임라인으로 드래그하여 가져옵니다.

**2** 타임라인에 비디오 트랙 V1가 만들어지고, 빈 창에 시퀀스가 저장됩니다. 빈 창에 초록 테두리가 있는 프레임이 클립이고, 빨간 테두리가 있는 프레임은 현재 만들어진 시퀀스 입니다. 시퀀스의 텍스트 박스에 이름을 입력합니다. 간단하게 효과를 의미하는 EFX 라고 입력하겠습니다.

3 키보드에서 ❶ 단축키 Crtl + Y 를 눌러 타임라인에 비디오 트랙 V2를 추가합니다. 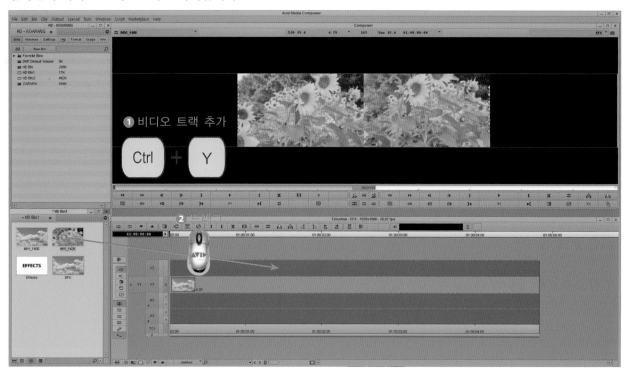 리프트/오버라이트 버튼이 켜져 있는지 확인합니다. 빈 창에서 전경으로 사용할 해바라기 영상 클립을 드래그하여 타임라인의 비디오 트랙 V2 위로 가져옵니다.

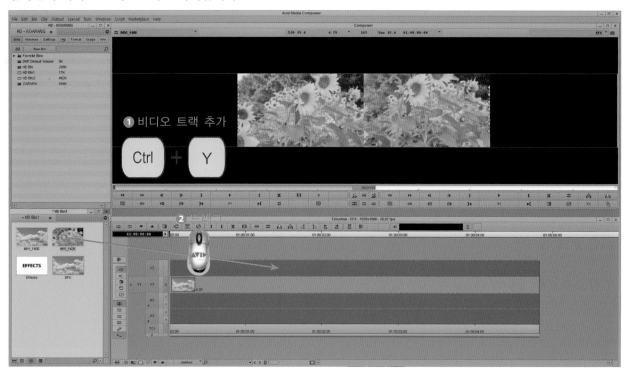

4 타임라인에서 비디오 트랙 V2의 ❶ 레코드 트랙 모니터 버튼을 클릭합니다. 비디오 트랙 V2 클립이 레코드 모니터에 나타납니다. 키보드에서 ❷ Crtl + Y 를 눌러 타임라인에 비디오 트랙 V3를 추가합니다.

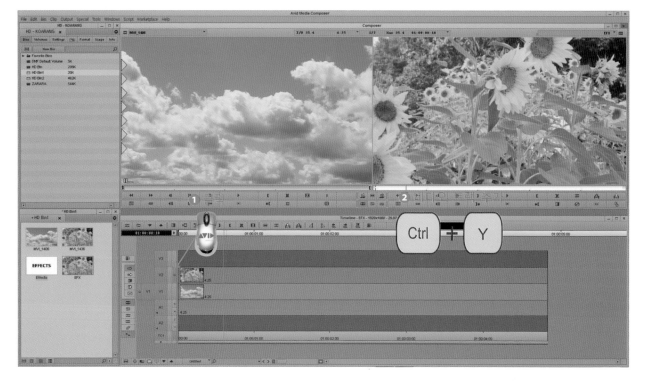

5 포토샵에서 만든 블랙 앤 화이트 이미지를 빈 창으로 메뉴 바에서 File ▶ Import를 클릭하여 가져오기 합니다. 빈 창에서 매트 키로 사용할 클립을 드래그하여 타임라인의 비디오 트랙 V3 위로 가져옵니다.

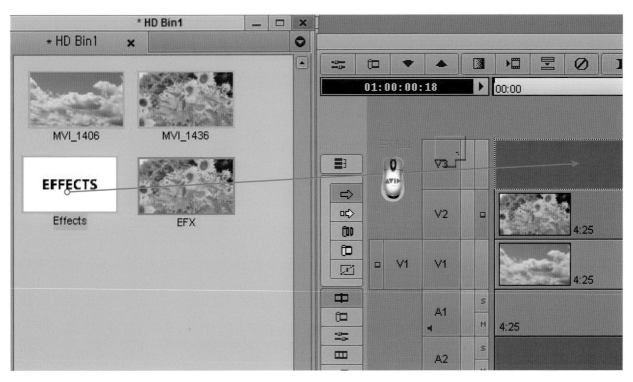

6 타임라인에서 비디오 트랙 V3의 ❶ 레코드 트랙 모니터 버튼을 클릭하여 비디오 트랙 V3의 매트 클립이 레코드 모니터에 보이도록 합니다. 키보드에서 단축키 ❷ Crtl + 8 을 누르어 이펙트 팔레트를 엽니다.

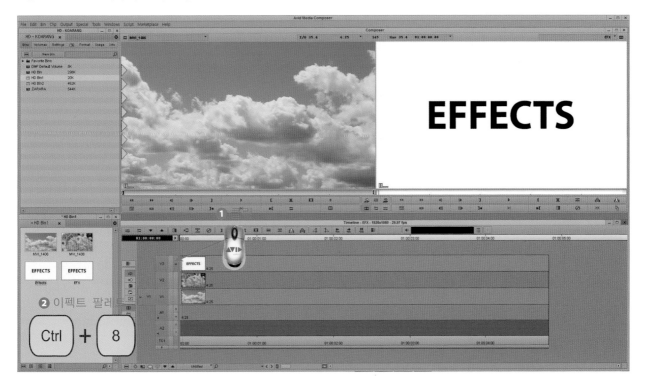

7 이펙트 팔레트에서 ❶ Key 카테고리를 클릭합니다. ❷ Matte Key 이펙트 템플릿을 선택하여 타임라인의
비디오 트랙 V3 위로 드래그 앤 드롭 합니다.

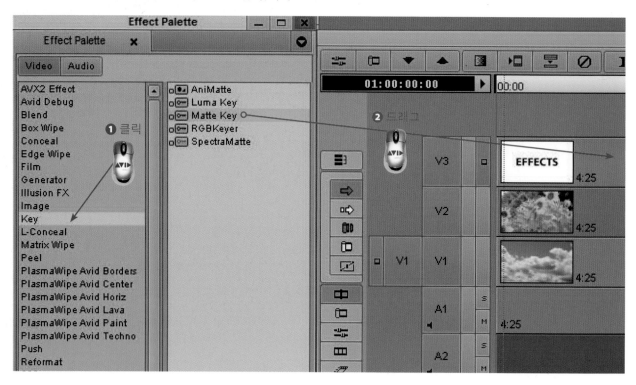

8 매트 키 이펙트 템플릿이 적용되어 레코드 모니터에 이펙트의 결과가 실시간으로 나타납니다. 매트 키 이펙
트 조정을 위해, 메뉴 바에서 Tools ▶ Effect Editor를 클릭하여 이펙트 에디터를 엽니다.

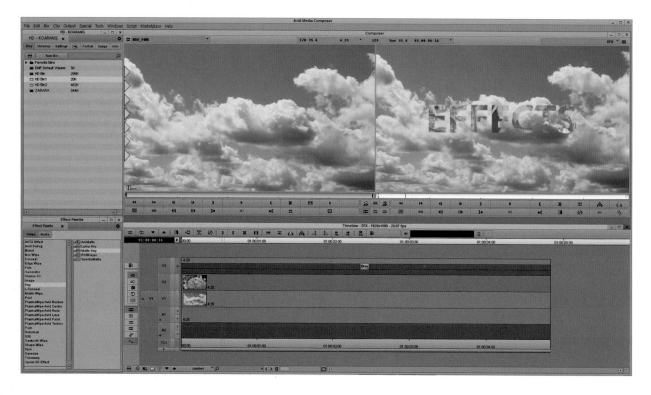

**9** 이펙트 에디터가 열립니다. 때때로 이펙트 작업을 하면서 전경과 배경의 위치를 변경해야 하는 경우도 있습니다. 매트 키의 Foreground 파라미터에서 Swap Source 옵션 박스를 클릭하여 체크합니다.

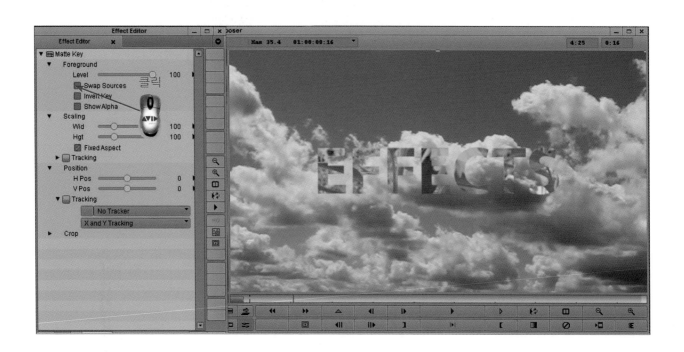

**10** 이펙트 에디터의 Swap Source 옵션 박스를 클릭하여 체크되어 있으면, 매트 키 이펙트 입력 소스의 위치가 서로 교체됩니다. 이제 전경과 배경의 소스 영상의 색상을 조정합니다.

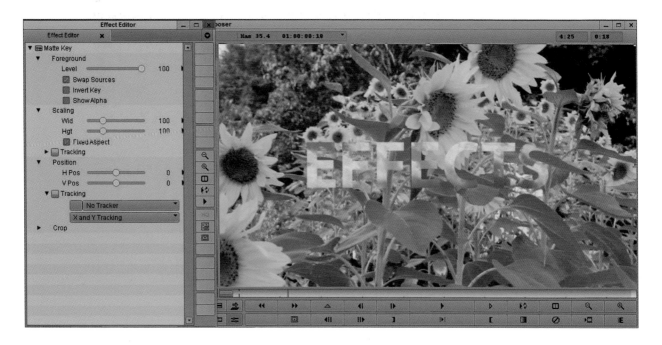

**11** 소스 클립의 색상을 조정하기 위해, 이펙트 팔레트에서 **①** Image 카테코리를 클릭합니다. **②** Color Effect 이펙트 템플릿을 선택하여 타임라인의 비디오 트랙 V2 위로 드래그 앤 드롭 합니다.

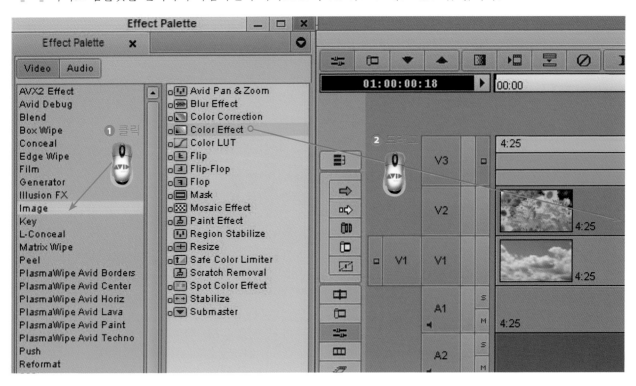

**12** 비디오 트랙 V2에 컬러 이펙트 템플릿이 적용되면, 이펙트 에디터에 Color Effect 조정 파라미터가 나타납니다. 컬러 이펙트의 Luma Adjust 파라미터에서 Cont 슬라이더를 드래그하여 콘트라스트를 21로 조정하여 루마 레벨의 대비를 조절합니다.

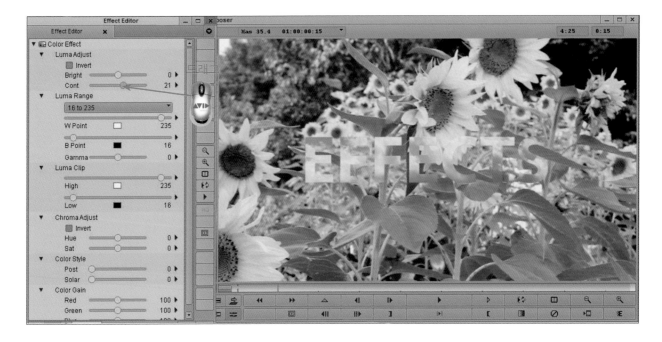

**13** 이펙트 에디터에서 비디오 트랙 V2에 적용된 Color Effect 템플릿의 이펙트 아이콘을 타임라인의 비디오 트랙 V1 하늘 배경으로 드래그 앤 드롭 합니다.

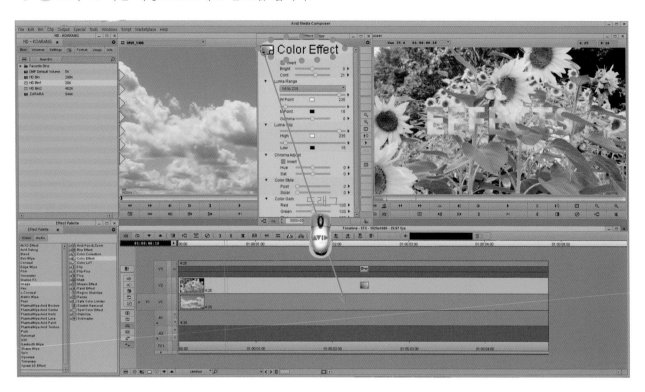

**14** 비디오 트랙 V1 하늘 배경에 Color Effect 템플릿이 그대로 복사되어 적용됩니다. 하늘을 조금 선명하게 보이기 위해서 Luma Adjust 파라미터의 Bright 슬라이더를 드래그 하여 38로 밝기 값을 조정합니다.

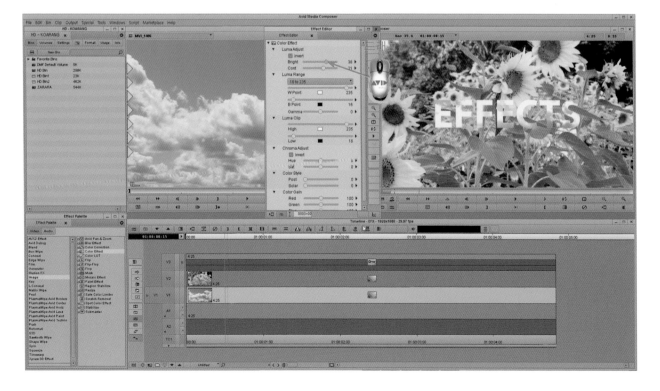

# 디지털 이펙트 템플릿 만들기

아비드 미디어 컴포저는 사용자가 설정한 이펙트를 빈 창에 저장하여 사용자 이펙트 템플릿을 만들 수 있습니다. 동일한 이펙트를 매 번 설정하는 것은 불필요한 과정일 수 있습니다. 사용자 이펙트 템블릿을 저장하면 이러한 과정을 쉽게 해결할 수 있습니다. 사용자 설정 이펙트 템플릿은 이펙트 팔레트에 표시되므로 편리하게 가져와 다른 클립이나 시퀀스에 똑같은 이펙트를 적용할 수 있습니다.

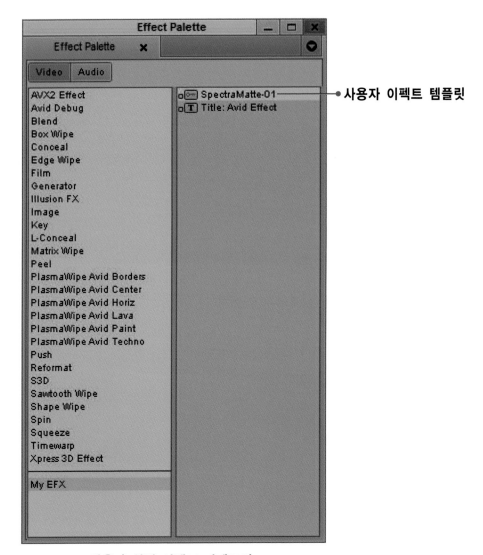

사용자 설정 이펙트 카테고리

사용자 설정 이펙트 템플릿을 저장한 빈은 이펙트 팔레트에서 자동적으로 사용자 설정 이펙트 카테고리로 표시됩니다. 이렇게 저장된 사용자 이펙트 템플릿은 드래그 앤 드롭 하여 다른 클립이나 시퀀스에 이펙트와 똑같이 적용됩니다. 사용자 이펙트 템플릿을 만드는 방법은 이펙트 에디터에서 조정한 이펙트의 아이콘을 사용자 빈으로 드래그 앤 드롭 하여 저장합니다. 자막 같은 타이틀 이펙트도 이펙트 템플릿을 만들어 편리하게 타이틀 작업을 할 수 있습니다.

1 동일한 이펙트를 처음부터 적용하는 것은 불필요한 과정입니다. 사용자 이펙트 템블릿을 저장하면 복잡한 과정을 드래그 앤 드롭으로 이펙트를 적용할 수 있습니다. 타임라인의 ❶ ⇨ 리프트/오버라이트 버튼으로 이펙트가 적용된 비디오 트랙 V2를 클릭합니다. ❷ 이펙트 모드 버튼을 클릭합니다.

2 이펙트 에디터가 열립니다. 이제 스펙트라매트 이펙트 템플릿을 저장할 빈을 만듭니다. 프로젝트에서 New Bin 버튼을 클릭하거나 메뉴 바에서 File ▶ New Bin을 클릭합니다.

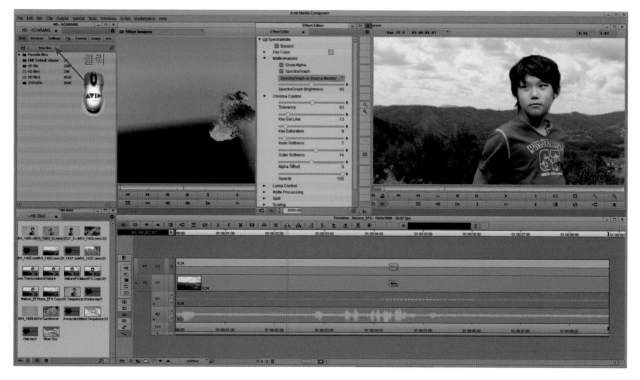

3 프로젝트 창에 새로운 빈이 만들어집니다. ❶ 빈의 텍스트 박스를 클릭하여 My EFX 라고 이름을 입력합니다. My EFX 빈이 생성됩니다. My EFX 빈 창에서 ❷ 프레임 보기 탭을 클릭합니다.

4 이제 사용자가 조정한 스펙트라매트 이펙트 템플릿을 저장하기 위해, 이펙트 에디터에서 SpectraMatte 이 펙트 아이콘을 My EFX 빈으로 드래그 앤 드롭 합니다.

**5** My EFX 빈에 스펙트라매트 이펙트 템플릿이
생성됩니다. 사용자가 기억하기 좋은 이름을 텍
스트 박스에 입력합니다. SpectraMatte-01이라고 하
겠습니다.

**6** 키보드 단축키 Ctrl +8을 클릭하여 이펙트 팔
레트를 엽니다. 이펙트 팔레트의 하단 항목에
My EFX 라는 이펙트 카테고리가 클릭합니다. 사용자
가 만든 Spectra Matte-01 이펙트 템플릿이 나타납니
다. 이렇게 만든 사용자 이펙트 템플릿은 다른 플러그 인
이펙트 처럼 드래그 앤 드롭하여 다른 클립이나 시퀀스
에 사용할 수 있습니다.

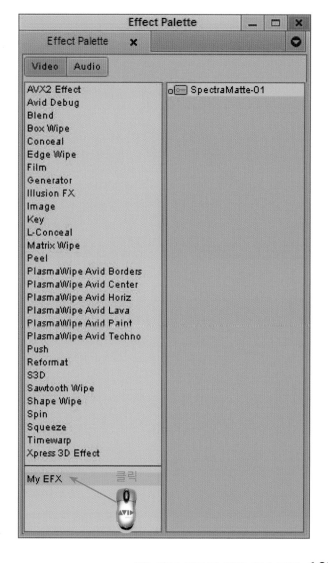

# 디지털 이펙트 템플릿 활용

사용자 디지털 이펙트 템플릿은 시퀀스의 비디오 트랙 위로 드래그 앤 드롭하여 동일하게 적용됩니다. 이펙트 템플릿은 2개 이상 중복으로 적용할 수 있으며, 언제나 사용자가 원하면 간단하게 이펙트 제거 버튼을 클릭하여 제거할 수 도 있습니다.

**GUIDE** 사용자 이펙트 템플릿 복제 시퀀스 만들기

사용자 이펙트 템플릿을 활용하면 디지털 이펙트 템플릿이 적용된 시퀀스를 복제하여 신속하게 동일한 이펙트를 다른 영상 클립에 적용할 수 있습니다.

**1** 동일한 이펙트를 처음부터 적용하는 것은 불필요한 과정입니다. 이펙트 템플릿을 저장하면 과정을 단축할 수 있습니다. 레코드 모니터에서 시퀀스의 이름이 나타나는 클립 네임 메뉴를 클릭합니다.

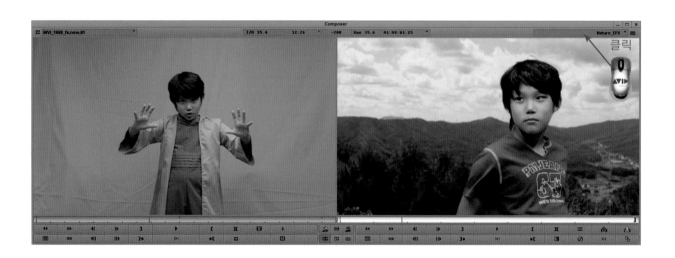

**2** 클립 네임 메뉴에서 현재 시퀀스를 복제하기 위 해서 Duplicate 를 클릭합니다.

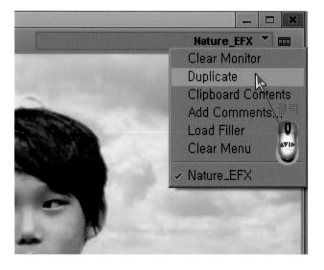

3 선택 창이 나타납니다. 저장할 빈을 선택합니다. **①** HD Bin1을 클릭하여 선택합니다. **②** OK 버튼을 클릭합니다. 만일 새로운 빈을 만들고 싶나면 New Bin 버튼을 클릭합니다.

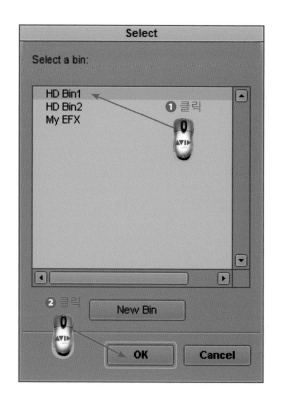

4 HD Bin1에 Nature_EFX 시퀀스의 복제본이 Nature_EFX.Copy.01라는 이름의 시퀀스로 저장되고, 레코드 모니터의 클립 네임 메뉴에 나타납니다.

5 타임라인에서 소스 트랙 V1과 레코드 트랙 V2가 일치하도록 드래그하여 패지합니다.

6 레코드 모니터 컨트롤 패널에서 ❶ ![mark] 마크 클립 버튼을 클릭합니다. 소스 모니터 컨트롤 패널에서 ❷ ![mark in] 마크 인 버튼을 클릭합니다. 편집패널에서 ❸ ![overwrite] 오버라이트 버튼을 클릭합니다.

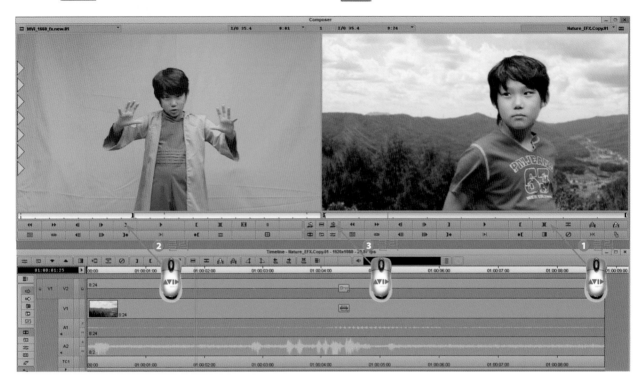

7 타임라인의 비디오 트랙 V2의 영상 클립이 교체됩니다. 사용자 이펙트 템플릿을 사용하기 위해 키보드에서 단축키 Crtl + 8 을 누러 이펙트 팔레트를 엽니다.

**8** 이펙트 팔레트에서 사용자 이펙트 템플릿이 있는 ❶ My EFX 카테고리를 클릭합니다. ❷ SpectraMatte-01 이펙트 템플릿을 선택하여 타임라인의 비디오 트랙 V2 위로 드래그 앤 드롭 합니다.

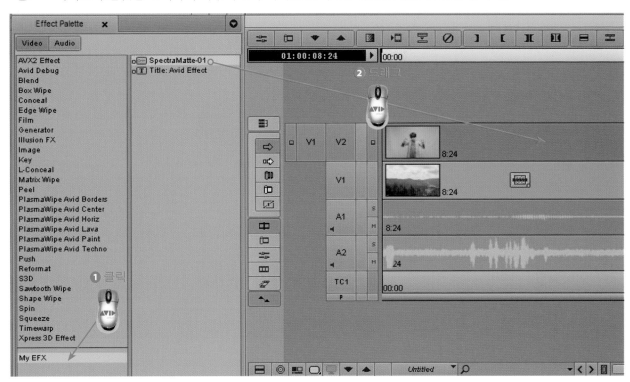

**9** 사용자 이펙트 템플릿이 적용되어 레코드 모니터에 이펙트의 결과가 실시간으로 나타납니다. 같은 그린 스크린이라도 촬영 시간에 따라 이펙트를 적용하면 결과가 다르게 나타납니다. 이펙트의 경계 부분을 수정하기 위해 이펙트 에디터에서 조정합니다. 이펙트 모드 버튼을 클릭합니다.

**10** 그린 스크린의 이펙트 경계 부분을 분석하기 위해 Matte Analysis 파라미터에서 Show Alpha 옵션 박스를 클릭하여 체크합니다.

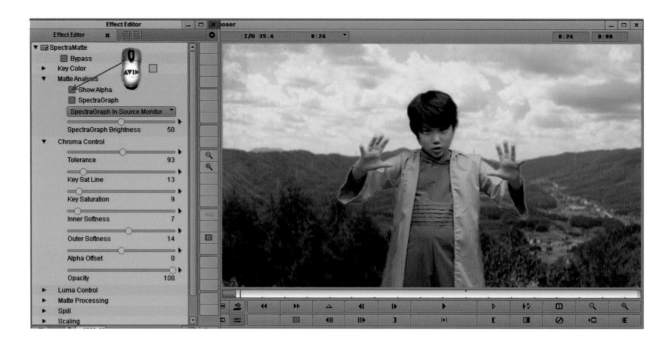

**11** 알파 보기에서 매트의 상태가 완전한 블랙 상태가 아닌 것은 사용자 이펙트 템플릿의 그린 키의 색상과 현재 이펙트를 적용한 장면의 그린 키의 색상이 다르기 때문에 나타나는 현상입니다. 그린 키를 다시 설정하기 위해 Bypass 옵션 박스를 체크합니다.

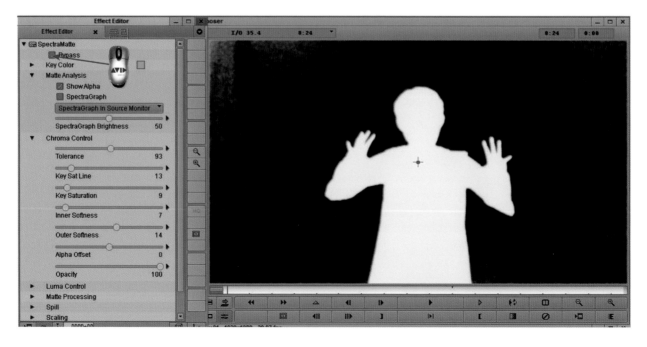

**12** 스펙트라매트의 ❶ Key Color 파라미터에서 컬러 박스를 클릭합니다. Color 정보 창이 열리고 키 컬러 스포이드가 나타납니다. 이펙트 프리뷰 모니터에서 키 컬러 스포이드로 ❷ 그린 스크린을 클릭하여 키 컬러를 선택합니다. 키 컬러를 선택할 때에는 인물의 옆에 있는 컬러를 선택하는 것이 좋습니다.

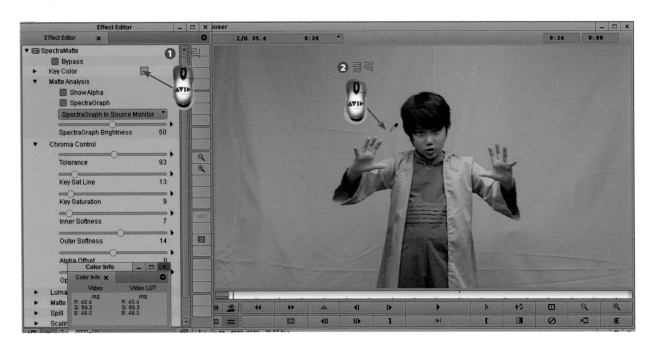

**13** 이펙트 에디터에서 키 컬러를 다시 지정하였으면, Bypass 옵션 박스를 클릭하여 체크를 해제합니다. 키 컬러를 다시 지정하는 것으로 매트는 결과가 좋은 상태가 됩니다. 11번 예제의 매트와 비교하여 관찰해 보시기 바랍니다.

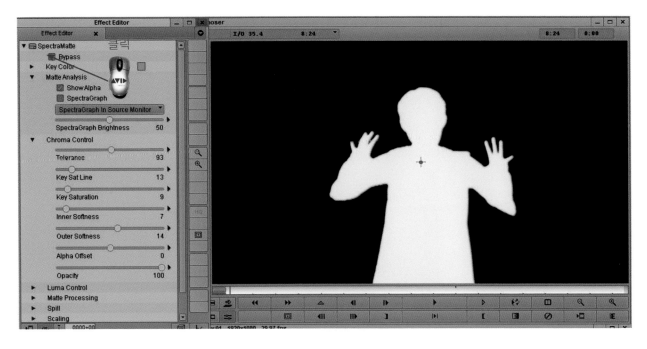

**14** 이펙트 프리뷰 모니터에서 화면 전체 상태를 보기 위해 ❶ 축소 버튼을 클릭합니다. 프레임 가장자리에 노이즈가 있음을 알 수 있습니다. 이 부분을 제거하기 위해서 Crop 파라미터를 조정합니다. 좌측 가장자리를 조정하기 위해 ❷ L 슬라이더를 드래그 합니다. 우측 가장자리도 R 슬라이더를 드래그 조정합니다. 매트의 불필요한 부분을 잘라내는 크롭 작업을 정밀한 합성을 위해 중요한 과정이므로 반드시 체크하시는 것이 좋습니다.

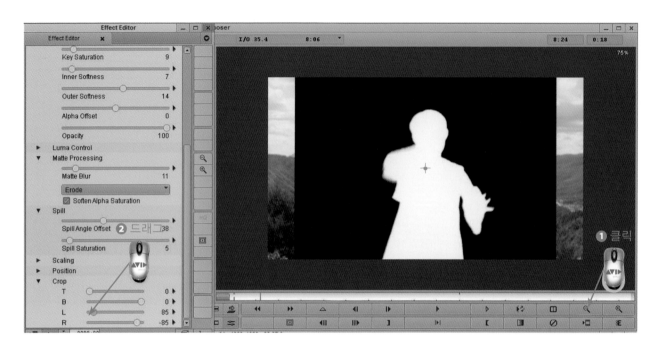

**15** 알파 매트 조정이 끝났으면 Matte Analysis 파라미터에서 Show Alpha 옵션 박스를 클릭하여 체크를 해제합니다. 영상 합성은 포토샵 처럼 한 프레임의 사진을 합성하는 것이 아닌 연속적인 이미지를 합성하는 과정입니다. 그러므로 꼭 동영상을 반복 재생하여 결과를 확인하는 것이 중요합니다. 이펙트 결과 확인을 위해 ❷ 반복 재생 버튼을 클릭합니다.

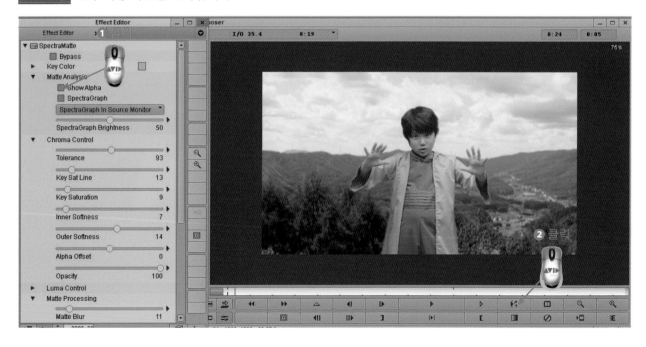

디지털 이펙트 작업을 하다보면 여러가지 이펙트를 적용하여, 수정하는 과정을 거치게 됩니다. 이러한 경우에는 이미 적용된 이펙트를 완전히 제거해야 하는 경우도 있습니다. 아비드 미디어 컴포저는 간단한 방법으로 이펙트를 제거할 수 있으며, 새로운 이펙트 템플릿을 적용하면 기존에 적용된 이펙트 템플릿은 사라집니다. 때로는 이펙트 템플릿을 중복으로 적용해야 하는 경우도 있습니다. Alt 키를 누르고 이펙트 템플릿을 드래그 앤 드롭 하면 중복 적용됩니다.

1 타임라인에서 제거할 이펙트가 있는 레코드 트랙 버튼을 클릭하여 선택합니다. 배경의 거리감을 위해 사용한 블러 이펙트를 제거합니다.

2 타임라인 툴바에서 이펙트 제거 버튼을 클릭합니다. 선택된 비디오 트랙 V1에 있는 이펙트 템플릿이 제거됩니다.

# 12 디지털 이펙트 렌더링 기초

아비드 미디어 컴포저는 2014년 10월 V8.2 부터 백그라운드 렌더링을 지원합니다. 렌더링을 해야 하는 디지털 이펙트 또는 트랜스코딩이나 파일 통합작업에 백그라운드 서비스 기능을 이용하면 아비드 미디어 컴포저에서 계속 편집 작업이나 이펙트 작업을 할 수 있습니다. 이전에는 고가의 네트워크 시스템에 연결된 아비드에서만 가능했던 고급 기능입니다.

## GUIDE  ExpertRender와 Render의 차이점 살펴보기

교육현장이나 산업 현장에서 일을 하다보면 많은 사람들이 어려워하고 가장 많이 이해하지 못하는 것이 렌더 프로세스입니다. 렌더 프로세스는 개념을 확실하게 가지고 있지 않고 추측이나 상상으로 생각하는 분야가 아니기 때문입니다. 렌더 프로세스는 과학적 개념을 확실하게 가지고 있어야 합니다. 과학은 그냥 되는 것이 아니라 이유가 있기 때문에 과정이 존재합니다. 간단하게 정리하였으니 도움이 되시기를 바랍니다.

1 타임라인에서 ❶ ] 마크 인 버튼과 ❷ [ 마크 아웃 버튼을 클릭하여 렌더 프로세스를 실행 할 영역을 선택합니다. 메뉴 바에서 Clip ▶ ExpertRender In/Out...를 클릭합니다.

ExpertRender 명령을 실행하면 마스터 출력과 실시간 재생에 필요한 렌더링만 자동 감지하여 렌더링됩니다. 모든 이펙트를 렌더링하는 것이 아닙니다. 마스터 출력과 실시간 재생에 문제가 없는 리얼타임 이펙트는 렌더링하지 않습니다.

출력에 영향이 없는 리얼타임 이펙트는 렌더링되지 않습니다.

2 타임라인에서 ❶ ] 마크 인 버튼과 ❷ [ 마크 아웃 버튼을 클릭하여 렌더 프로세스를 실행 할 영역을 선택합니다. 메뉴 바에서 Clip ▶ Render In/Out...를 클릭합니다.

Render명령을 실행하면 선택된 모든 이펙트가 렌더링됩니다. 녹색 점이 표시된 리얼타임 이펙트도 렌더링됩니다.

리얼타임 이펙트도 렌더링됩니다.

아비드 미디어 컴포저 V8.4는 파일 통합이나 변환을 위해 컨솔리데이트 또는 트랜스코드 작업을 힐 때, Run in background 옵션을 체크하면 백그라운드 프로세스를 실행합니다. 또한 렌더링 할 때 백그라운드 실행 옵션을 체크하면 백그라운드 렌더를 합니다. 반드시 백그라운드 서비스 창에서 스타트 버튼을 클릭해야 합니다.

**1** 타임라인에서 ⬤ 녹색 원 버튼을 오른쪽 마우스 버튼으로 클릭합니다.

**2** 메뉴가 나타나면 Open Background Services Dialog... 클릭하여 백그라운드 서비스 창을 엽니다.

**3** 백그라운드 서비스를 시작하려면 Start 버튼을 클릭합니다. 백그라운드 서비스 창에서 백그라운드 트랜스코드 서비스, 백그라운드 렌더 서비스, 그리고 백그라운드 다이나믹 미디어 서비스를 중지할 수 있습니다. 이 서비스는 기본은 off 되어 있습니다.

<div align="right">아비드멘토링</div>

## 백그라운드 서비스 옵션

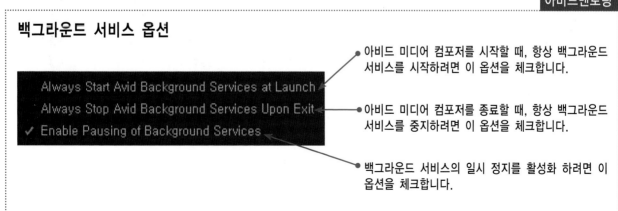

아비드 미디어 컴포저를 시작할 때, 항상 백그라운드 서비스를 시작하려면 이 옵션을 체크합니다.

아비드 미디어 컴포저를 종료할 때, 항상 백그라운드 서비스를 중지하려면 이 옵션을 체크합니다.

백그라운드 서비스의 일시 정지를 활성화 하려면 이 옵션을 체크합니다.

# 13 디지털 이펙트 데이터 관리

수많은 클립을 가지고 영상편집을 하다보면 불필요한 클립으로 인해 저장공간이 부족하게 되는 상황과 때로는 편집이 완결된 시퀀스의 클립만 남기고 삭제할 경우도 있습니다. 이러한 경우 하나의 클립으로 만드는 비디오 믹스다운과 오디오 믹스다운 기능을 사용하는 것이 좋습니다. 링크 미디어 편집을 위한 Consolidate/Transcode 명령도 파일 기반 워크플로우에서 유용하게 사용하는 명령입니다.

## GUIDE 비디오 믹스다운(Video Mixdown)

비디오 믹스다운은 비디오 이펙트가 적용된 다중 비디오 트랙을 믹스다운하여 하나의 마스터 클립으로 만들어 빈 창에 저장합니다. 타임라인에서 원하는 구간에 Mark In/Out을 적용하여 실행하면 인/아웃 길이만 비디오 믹스다운됩니다. 포토샵에서 레이어를 합치는 Flatten Image기능과 개념이 유사합니다. 합성을 위한 매트키를 만들 때도 자주 사용하는 유용한 기능입니다. 또한 최종 합성 후 마스터 비디오를 만들 때도 많이 사용됩니다.

1 타임라인에서 비디오 믹스다운할 구간을 마크 인/아웃 합니다. 마크 클립 버튼을 클릭합니다. 메뉴 바에서 Special ▶ Video Mixdown을 클릭합니다.

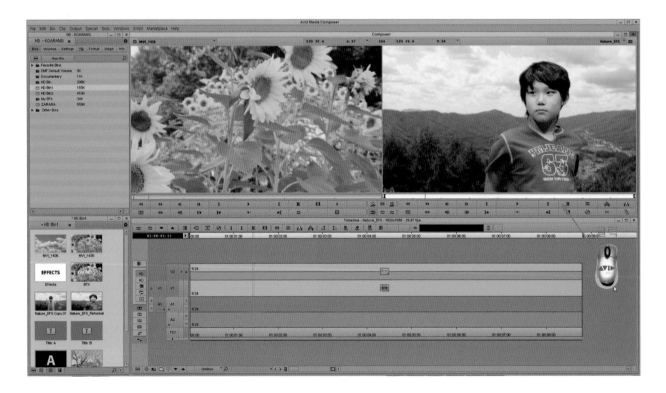

**2** 비디오 믹스다운 창이 나타납니다. 저장 빈과 드
라이브를 선택하고 OK 버튼을 클릭합니다.

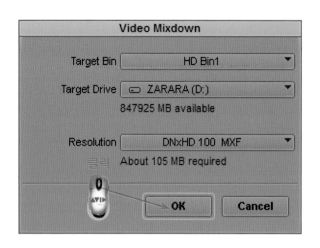

**3** 비디오 믹스다운 프로세스가 진행됩니다. 렌더
링하는 시간이 다소 소요됩니다.

**4** 믹스다운이 완료되면 지정한 타켓 빈 창에 마스
터 클립이 만들어 집니다. 트랙 선택 여부와 관
계 없이 마크 인/아웃 표시를 한 구간에 있는 모든 비디
오 트랙을 하나의 트랙으로 믹스다운합니다. 시퀀스 이
름 뒤에 Video Mixdown,1로 표시됩니다.

오디오 믹스다운(Audio Mixdown)

사운드 이펙트를 적용하며 오디오 효과 편집을 하다 보면 수많은 트랙을 사용하여야 합니다. 트랙이 많아지면 그만큼 효과 편집하는 데 불편하며, 다중 트랙에 사운드 효과를 적용하지 못하는 경우가 종종 발생하게 됩니다. 이런 경우에는 여러 개의 오디오 트랙을 하나의 믹스다운된 오디오 클립으로 만들어야 합니다. 또한 최종 편집후 오디오믹싱이 완료된 마스터 오디오를 만들 때도 자주 사용됩니다.

1 타임라인에서 오디오 믹스다운할 구간을 마크 인/아웃 합니다. 마크 클립 버튼을 클릭합니다. 메뉴 바에서 Special ▶ Audio Mixdown ▶ To Sequece을 클릭합니다.

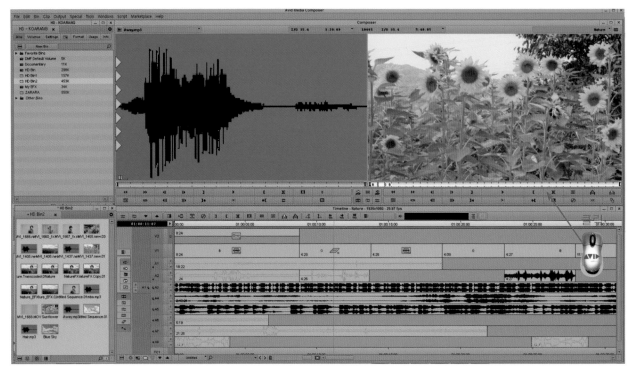

2 타임라인 시퀀스에서 선택한 소스 트랙은 A1, A2, A3, A4, A5, A6, A7, A8입니다. ❶ 스테레오 옵션 버튼을 클릭합니다. 오디오 믹스다운이 될 타켓 트랙은 새로운 스테레오 트랙으로 A9에 생성됩니다. 저장 빈과 드라이브를 선택하였으면, ❷ OK 버튼을 클릭합니다.

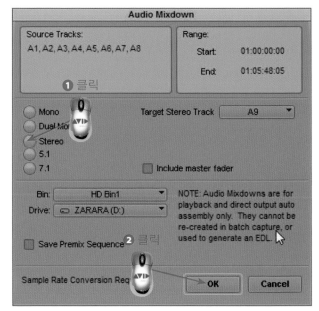

3 오디오 믹스다운 프로세스가 진행됩니다. 오디
오 트랙에 따라 렌더링하는 시간이 다소 소요됩
니다..

4 타임라인에서 오디오 믹스다운이 완료되면 Tarket Track에서 지정한 A9 오디오 트랙에 하나의 스테레오
오디오 트랙으로 만들어 집니다.

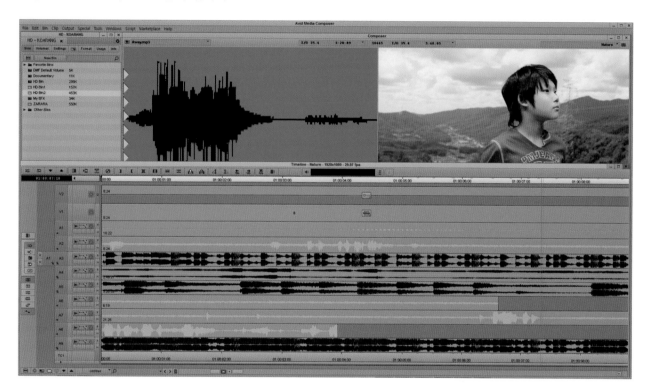

Consolidate 옵션을 체크하면 선택된 클립이나 시퀀스에 사용된 클립을 복사하는 명령 창으로 전환됩니다. Bin창에서 선택된 클립과 시퀀스에 따라 옵션창이 다르게 나타나며 타겟 드라이브의 Avid MediaFiles폴더(저장파일형태가 SD, HD포맷 MXF파일)에 복사되고 저장됩니다. 백그라운드 렌더 서비스를 실행하려면 반드시 ❸ Run in background 옵션을 체크합니다.

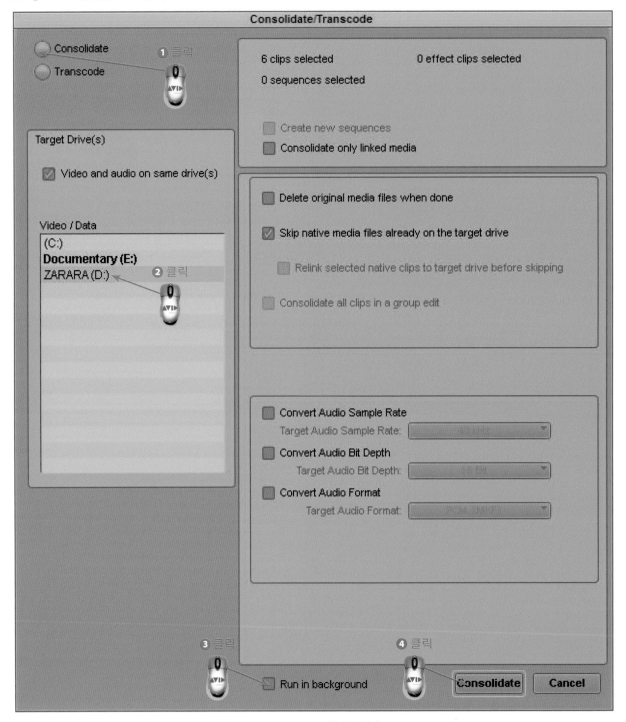

**Consolidate 옵션 선택**

Transcode 옵션을 체크하면 선택된 클립이나 시퀀스에 사용된 클립의 해상도를 변환하는 명령창으로 전환됩니다. Bin창에서 클립과 시퀀스의 선택에 따라 옵션창이 다르게 나타납니다. 트랜스코드에서 중요한 것은 타켓 비디오 해상도(Target Video Resolution)을 선택하는 일입니다. 고해상도 변환을 하려면 DNxHD 100 MXF 이상을 사용할 것을 추천합니다.

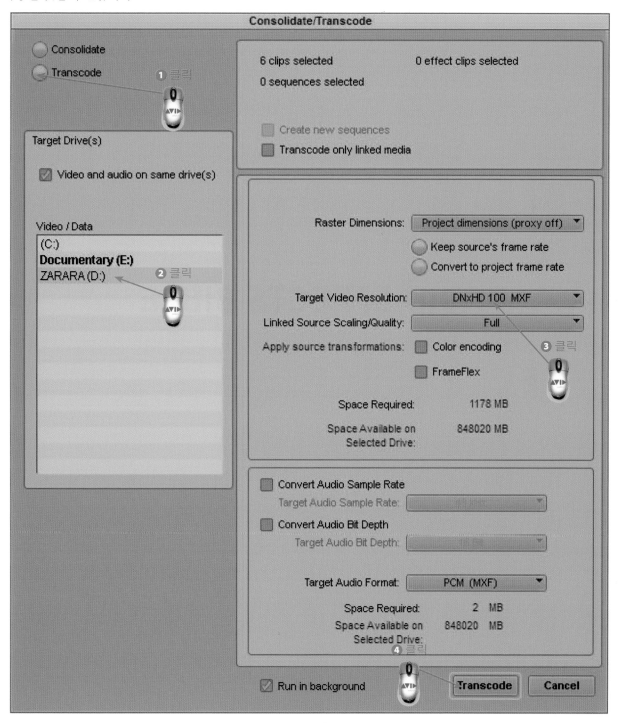

Transcode 옵션 선택

# AVID EFFECTS BIBLE

# 5장. 이펙트 에디터

이 장은 이펙트 에디터와 이펙트 프리뷰 모니터를 이해할 수 있도록 구성하였습니다. 아비드 미디어 컴포저의 이펙트 에디터는 사용하기 쉬운 사용자 인터페이스를 가지고 있습니다. 수많은 이펙트 템플릿들은 이펙트 에디터에서 일관성 있게 조정하도록 디자인 되어있습니다. 이펙트 프리뷰 모니터는 이펙트 편집에 필요한 기능을 가진 메뉴 버튼이 컨트롤 패널에 있어 직관적으로 사용하기 편리합니다. 사용자 작업공간을 저장하는 '맞춤형 디지털 이펙트 작업공간 만들기'를 직접 해보시면 도움이 됩니다.

# 14 이펙트 에디터 사용하기

아비드 미디어 컴포저 V8.4의 이펙트 에디터(Effect Editor)의 기본적인 사용방법을 익히면, 효과 작업 능력을 향상 시킬 수 있습니다. 이펙트 에디터의 기본 구성을 이해하며 차근차근 기본기를 익혀 봅시다.

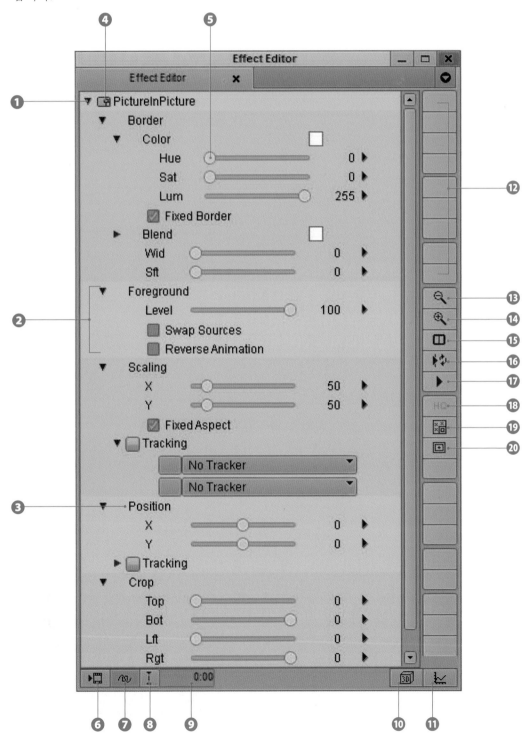

❶ **삼각형 오프너(Triangular opener)** 이펙트 파라미터를 여는 삼각형 오프너입니다. ▶ 삼각형 오프너 아이콘 클릭하면 파라미터가 열리고 아이콘이 변경됩니다. ▼ 삼각형 오프너 아이콘을 클릭하면 닫힙니다.

❷ **파라미터 그룹(Parameter group)** ▶ 삼각형 오프너 아이콘을 클릭하면, 파라미디 가대고리기 열려 효과의 필요한 매개 변수를 입력하거나 변경할 수 있습니다.

❸ **파라미터 이름(Parameter name)** 이펙트 매개 변수의 이름입니다. Position 매개 변수로 이펙트가 적용된 프레임의 위치를 지정할 수 있습니다.

❹ **이펙트 아이콘(Effect icon)** 이펙트 아이콘 이름입니다. 현재 적용된 효과는 뉴스 방송이나, 다큐멘터리에서 장면 속의 장면을 넣기 위해 많이 사용하는 Picture-in-Picture 이펙트입니다.

❺ **파라미터 조정 슬라이더(Parameter adjustment slider)** 이펙트의 매개 변수를 조정하는 슬라이더 입니다. 프로젝트 창의 Setting 탭 ▶ Effect Editor를 클릭하여 이펙트 에디터 설정 창을 열어, Thumbwheels 옵션을 체크하여 슬라이더 모양을 섬휠, 우리말로 말하면 손바퀴 형태로 변경할 수 있습니다.

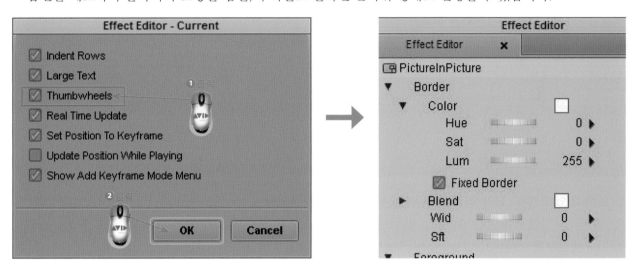

❻ **렌더 이펙트 버튼(Render Effect button)** 렌더 이펙트 버튼을 클릭하면 이펙트를 렌더링합니다.

❼ **윤곽/경로 버튼(Outline/Path button)** 이펙트 이동 경로의 전체 윤곽을 볼 때 사용합니다. 윤곽/경로 버튼이 파란색으로 활성화되어 있으면, 이펙트 프리뷰 모니터에서 키 프레임의 경로가 표시됩니다. 시작 키 프레임과 끝 키프레임에 이펙트 위치와 움직임을 상태를 보기 위한 와이어-프레임 경로가 나타납니다. 와이어-프레임 경로의 시작 점과 끝 점을 드래그하여 이펙트 프레임의 위치를 이동할 수 있습니다.

윤곽/경로 버튼 Off, 이펙트 프리뷰 모니터

윤곽/경로 버튼 On, 이펙트 프리뷰 모니터

❽ **트랜지션 이펙트 정렬 버튼(Transition Effect Alignment button)** 클릭하면 트랜지션 이펙트 정렬 메뉴가 열립니다. 장면전환 효과에서만 트랜지션 이펙트 정렬 메뉴가 활성화되어 나타납니다. 메뉴에서 Custom Start... 를 클릭하면, 커스텀 스타트 창이 열립니다. 커스텀 스타트 창에서 트랜지션 이펙트 위치를 조정하여 사용자가 원하는 장면전환 효과의 위치를 조정할 수 있습니다.

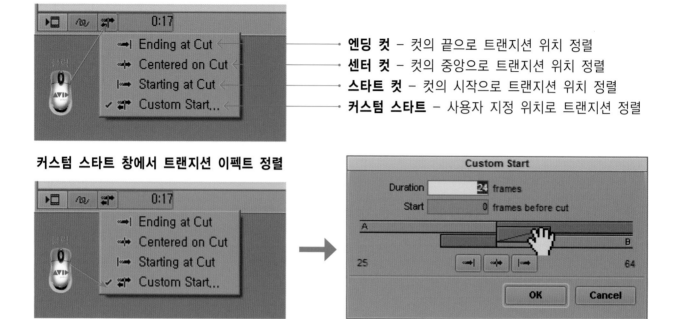

**엔딩 컷** – 컷의 끝으로 트랜지션 위치 정렬
**센터 컷** – 컷의 중앙으로 트랜지션 위치 정렬
**스타트 컷** – 컷의 시작으로 트랜지션 위치 정렬
**커스텀 스타트** – 사용자 지정 위치로 트랜지션 정렬

**커스텀 스타트 창에서 트랜지션 이펙트 정렬**

❾ **트랜지션 이펙트 길이 상자(Transition Effect Duration box)** 트랜지션 이펙트 길이를 정하는 상자입니다. 장면전환 효과가 지속되는 시간을 입력합니다.

❿ **3D 프로모트 버튼(3D Promote button)** 3D 이펙트를 사용하기 위한 효과 전환 버튼입니다. title, Picture-in-Picture, matte keys 등과 같은 3D 이펙트를 사용할 수 있는 이펙트 템플릿에서만 버튼이 나타납니다. 3D 프로모트 버튼 █ 를 클릭하면 3DWarp 이펙트로 전환되어 X, Y, Z 축으로 프레임을 이동하거나 회전, 또는 사이즈를 조정하여 보다 더 세밀한 효과를 적용할 수 있습니다. 3DWarp 이펙트는 이펙트 팔레트의 Blend ▶ 3D Warp 이펙트 템플릿을 드래그하여 적용할 경우와 동일한 이펙트입니다.

⓫ **키프레임 그래프 보기/가리기 버튼 (Show/Hide Keyframe Graph button)** █ 버튼을 클릭하여 이펙트를 세밀하게 조정할 수 있는 키프레임 그래프를 보거나 가릴 수 있습니다. 어드밴스 키프레임(Advanced Keyframes)이라고도 합니다.

**키프레임 그래프 보기 버튼**(Show Keyframe Graph button)
**키프레임 그래프 가리기 버튼**(Hide Keyframe Graph button)

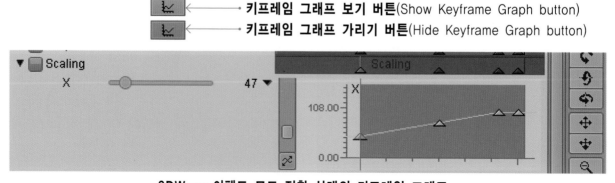

**3DWarp 이펙트 모드 전환 상태의 키프레임 그래프**

⓬ **추가 버튼(Additional buttons)** 이펙트 편집을 위해 추가되는 버튼입니다. 각 추가 버튼의 정확한 설정은 이펙트의 종류에 따라 변경되어 다르게 나타납니다. 예를 들면 Picture-in-Picture를 적용한 이펙트 에디터에서 3D 프로모트 버튼 〔3D〕를 클릭하면 3DWarp 이펙트로 전환됩니다. 3DWarp 이펙드는 추가 버튼에 프레임을 X, Y, Z 축으로 3D 컨트롤할 수 있는 버튼이 나타납니다.

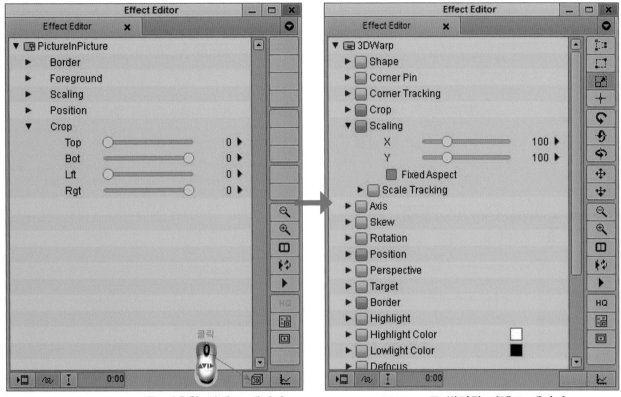

**Picture-in-Picture를 적용한 이펙트 에디터**　　　　**3DWarp로 변경된 이펙트 에디터**

⓭ **축소(Reduce)** 이펙트 프리뷰 모니터의 이미지를 축소하는 버튼입니다.

⓮ **확대(Enlarge)** 이펙트 프리뷰 모니터의 이미지를 확대하는 버튼입니다.

⓯ **이중 분할(Dual Split)** 이펙트 적용 전과 적용 후를 비교하기 위해, 이펙트 프리뷰 모니터를 절반으로 분할하는 버튼입니다. 이펙트 프리뷰 모니터의 컨트롤 패널에 있는 이중 분할 버튼 〔▥〕을 클릭해도 됩니다. 같은 버튼입니다. 이펙트 편집에 사용하기 편한 위치에 있는 이중 분할 버튼을 선택하여 사용하세요.

이중 분할 버튼 Off, 이펙트 프리뷰 모니터　　　　이중 분할 버튼 On, 이펙트 프리뷰 모니터

⓰ **반복 재생(Play Loop)** 반복 재생 버튼을 클릭하면, 적용된 트랜지션 이펙트 또는 세그먼트 이펙트를 반복 재생합니다. 이펙트를 적용한 결과를 반복하여 확인할 때 사용합니다. 이펙트가 적용된 구간을 반복하여 보여줍니다.

⓱ **재생(Play)** 재생 버튼은 대부분의 2D 이펙트나 3D 이펙트의 현재 위치에서 효과의 위치까지 재생합니다. 이펙트 적용의 처음부터 재생을 하려면 반복 재생 버튼을 사용하는 것이 좋습니다.

⓲ **HQ button** HQ 버튼은 3D 이펙트에서 HQ(Highest Quality)렌더링 옵션이 나타납니다. 3D 프로모트 버튼을 클릭하여 3D Warp 이펙트로 전환하면 HQ 버튼을 사용할 수 있습니다. HQ 버튼을 클릭하면, 최고 품질로 현재 이펙트의 적용 상태를 보여줍니다.

**2D 이펙트의 HQ 버튼** - 2D 이펙트에서는 버튼이 활성화되지 않습니다.

**3D 이펙트의 HQ 버튼** - 3D 이펙트에서 버튼이 활성화되어 나타납니다.

**켜진 상태의 HQ 버튼** - HQ 버튼이 켜지면 HQ 문자가 녹색으로 나타납니다.

⓳ **트래킹 도구(Tracking Tool)** 버튼을 클릭하면, 트래킹 창이 열립니다. 트래킹 도구 버튼은 모션 트래킹 데이터를 사용할 수 있는 이펙트에서 활성화되어 나타납니다.

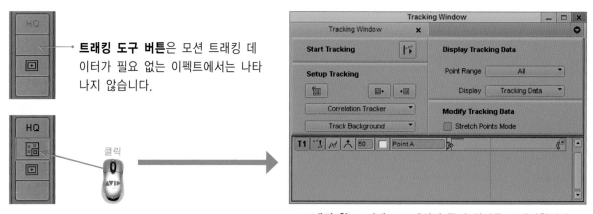

**트래킹 도구 버튼**은 모션 트래킹 데이터가 필요 없는 이펙트에서는 나타나지 않습니다.

트래킹 창 - 이펙트 프레임의 특정 위치를 트래킹합니다.

⓴ **그리드(Grid)** 버튼을 클릭하면 액션 안전 가이드 라인과 타이틀 안전 가이드 라인을 보여줍니다. Alt키 (Mac에서는 Option 키)를 누르고 그리드 버튼을 클릭하면 실선 또는 점선의 가이드 라인으로 변경됩니다.

이펙트 프리뷰 모니터의 실선으로 표시되는 안전 가이드 라인     이펙트 프리뷰 모니터의 점선으로 표시되는 안전 가이드 라인

이펙트 모드(Effect Mode) 들어가기

아비드 미디어 컴포저의 이펙트 모드를 들어가는 방법은 컴포저 편집패널에 있는 [버튼] 이펙트 모드 버튼으로 들어가는 방법과 타임라인 툴 바의 [버튼] 이펙트 모드 버튼에서 들어가는 방법 두 가지가 있습니다.

**1** 편집 모드에서 이펙트 작업을 위해 이펙트 모드로 전환하려면, [버튼] 이펙트 모드 버튼을 클릭하면 됩니다. 이펙트 모드 버튼은 컴포저 창 중앙과 타임라인 좌측 상단, 두 곳에 있습니다.

**2** 이펙트 모드로 전환되면 이펙트 에디터가 열리고, 레코드 모니터는 이펙트 프리뷰 모니터로 전환됩니다. 이펙트 모드에서 편집 모드로 돌아가려면 타임라인에서 타임코드 트랙을 클릭합니다.

# 15 이펙트 프리뷰 모니터 이해하기

이펙트 모드 버튼을 클릭하면 레코드 모니터는 이펙트 프리뷰 모니터로 전환됩니다. 이펙트 프리뷰 모니터의 기본적인 컨트롤 패널의 버튼 기능은 레코드 모니터와 동일하나 이펙트 작업을 위한 확대, 축소 버튼 등이 나타납니다.

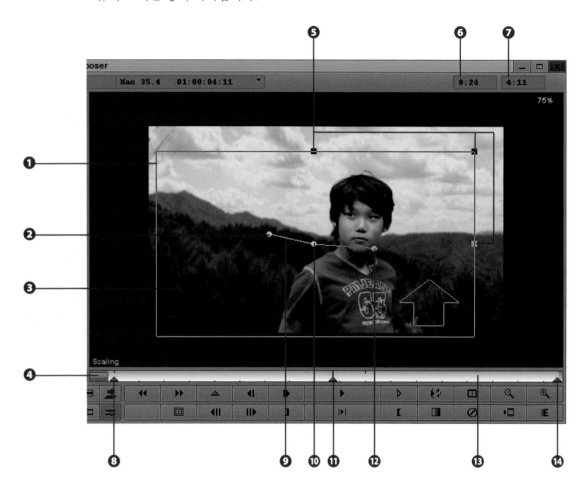

❶ **와이어 프레임** 비디오 트랙 V2에 있는 장면이 전경 이미지로 표시되어 나타납니다.
❷ **센터 핸들** 전경 이미지 중심에 표시되며 센터 핸들을 마우스로 드래그하여 위치를 이동할 수 있습니다.
❸ **배경 이미지** 비디오 트랙 V1에 있는 장면이 배경 이미지로 표시됩니다.
❹ **키프레임 스케일 바** 적용된 키프레임이 많을 경우 키프레임 스케일 바를 우측으로 드래그하면 포지션 바가 확대되어 자세하게 키프레임을 보면서 이펙트 애니메이션 작업을 할 수 있습니다.

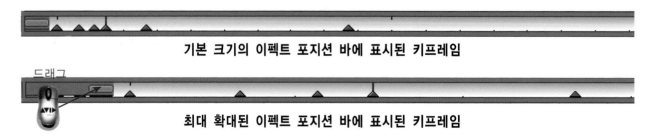

기본 크기의 이펙트 포지션 바에 표시된 키프레임

드래그

최대 확대된 이펙트 포지션 바에 표시된 키프레임

❺ **리사이즈 핸들** 전경 이미지의 크기를 조정하는 핸들입니다. 3개의 리사이즈 핸들에 따라 이미지의 크기가 X좌표와 Y좌표의 중심축을 기준으로 다르게 변형됩니다.

**XY 좌표의 개념에 따라 위치와 크기가 조정됩니다.**

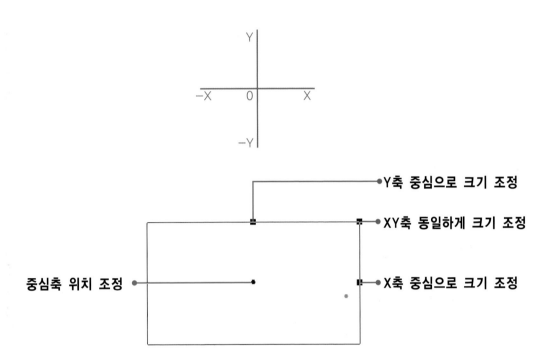

❻ **이펙트 길이** 현재 이펙트가 적용된 장면의 전체 프레임 길이를 표시합니다. 현재 이펙트의 총프레임수가 8초 24 프레임을 나타냅니다.

❼ **현재 이펙트 포지션** 현재 이펙트 프레임의 위치를 나타냅니다. 타임코드 4:11은 4초 11 프레임에 포지션 인디케이터가 있음을 의미합니다.

❽ **시작 키프레임 인디케이터** 이펙트의 시작 키프레임을 나타내는 표시입니다.

❾ **모션 경로선** 이펙트의 위치를 나타내는 이동 경로선입니다.

❿ **추가 키프레임 센터 핸들** 이펙트 포지션 바에서 추가된 키프레임의 센터 핸들이 표시되어 나타납니다. 추가 키프레임 센터 핸들을 클릭하면 포지션 인디케이터가 이동되고 해당 프레임의 전경이미지와 배경이미지의 프레임이 이펙트모니터에 나타나 신속하고 정확하게 이펙트 애니메이션 작업을 할 수 있습니다.

⓫ **추가 키프레임 인디케이터** 이펙트의 중간 프레임에 추가된 키프레임 표시입니다.

⓬ **끝 키프레임 센터 핸들** 이펙트 끝 프레임의 센터 핸들입니다.

⓭ **이펙트 포지션바** 이펙트 키프레임이 표시되고 프레임을 이동하는 곳입니다.

⓮ **끝 키프레임 인디케이터** 이펙트의 끝 키프레임 표시입니다.

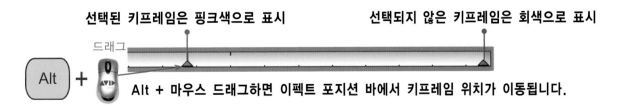

# 이펙트 프리뷰 모니터 컨트롤 패널

이펙트 프리뷰 모니터 컨트롤 패널은 그리드, 듀얼 스플릿, 렌더 이펙트, 이펙트 제거, 페이드 이펙트 등 주로 이펙트 편집에 필요한 기능으로 구성되어있습니다.

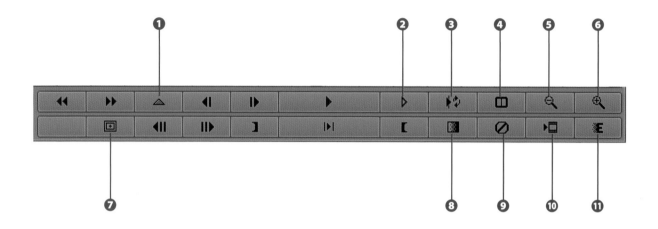

❶ **키프레임 추가(Add Key Frame)** 이펙트 프리뷰 모니터 포지션 바의 포지션 인디케이터 위치에 키프레임을 추가하는 버튼입니다. 키프레임을 추가하여 애니메이션을 적용할 수 있습니다. 추가된 키프레임을 선택하고 키보드에서 Delete 키를 누르면 삭제됩니다.

❷ **미리보기 재생(Play Previw)** 렌더링이 되지 않은 이펙트를 와이어 프레임으로 미리보기 재생을 합니다.

❸ **반복 재생(Play Loop)** 이펙트를 반복적으로 재생하여 보여줍니다.

❹ **듀얼 스플릿(Dual Split)** 버튼을 클릭하여 이펙트 프리뷰 모니터에서 이펙트 이미지를 분할하여 볼 수 있습니다. 이펙트 적용 전 후의 이미지를 비교하기 위해 사용합니다. 다시 클릭하면 사라집니다

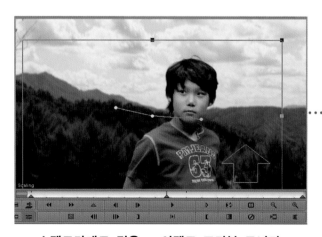

**스펙트라매트 적용 – 이펙트 프리뷰 모니터**

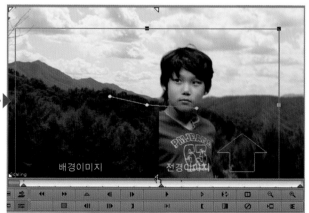

**듀얼 스플릿 – 이펙트 프리뷰 모니터**

전경 이미지의 4개 가장자리에 표시되는 삼각형 핸들을 드래그하여 듀얼 스플릿의 크기를 조정하며 배경과 비교할 수 있습니다.

❺ **축소(Reduce)** 이펙트 프리뷰 모니터에서 이미지의 화면 크기를 축소하는 버튼입니다. 단축키는 Ctrl +K입니다. 이펙트 프리뷰 모니터 우측 상단에 축소 비율이 표시됩니다.

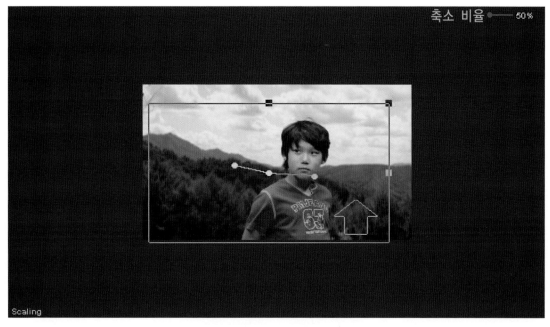

**이펙트 프리뷰 모니터 - 축소**

❻ **확대(Enlarge)** 이펙트 프리뷰 모니터에서 이미지의 화면 크기를 확대하는 버튼입니다. 단축키는 Ctrl +L입니다. 이펙트 프리뷰 모니터 우측 상단에 확대비율이 표시됩니다.

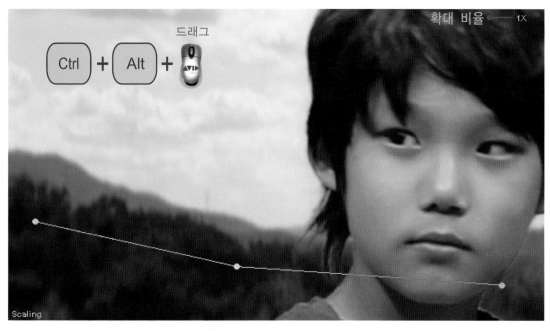

**이펙트 프리뷰 모니터 - 확대**

이펙트 프리뷰 모니터를 확대 할 때, Ctrl + Atl + 마우스 드래그 하면, 화면 이동 도구로 사용할 수 있습니다.

**❼ 그리드(Grid)** 이펙트 프리뷰 모니터 화면에 안전 윤곽선을 표시하는 명령 버튼입니다. 타이틀 안전선과 액션 안전선이 기본으로 표시됩니다. 사용자가 원하는 색상의 윤곽선으로 설정할 수 있습니다.

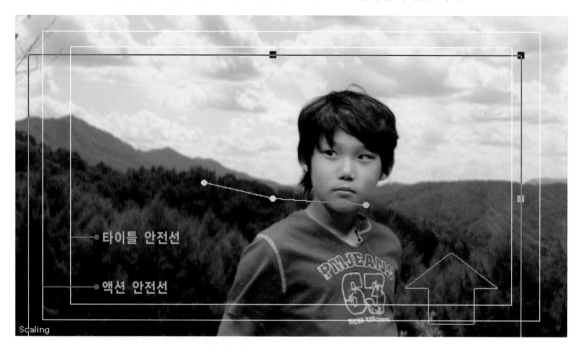

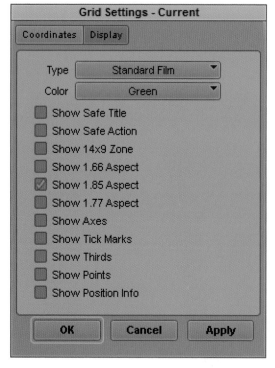

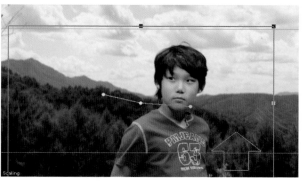

**스탠다드 필름 그리드 세팅**

메뉴 바 Edit ▶ Preferences에서 Grid를 더블 클릭하여 그리드 세팅에서 사용자 설정으로 극장용 영화 포맷에 맞는 그리드를 표시 할 수 있습니다.

**❽ 퀵 트랜지션 (Quick Transition)** 장면 전환 효과 버튼입니다.

**❾ 이펙트 제거(Remove Effect)** 타임라인 세그먼트에 적용된 이펙트를 제거하는 버튼입니다.

**❿ 렌더 이펙트(Render Effect)** 이펙트를 렌더링하는 버튼입니다.

**⓫ 페이드 이펙트(Fade Effect)** 타임라인 세그먼트에 페이드인/아웃 효과를 적용하는 버튼입니다.

**키프레임(Keyframe) 컨트롤 기초**

아비드 미디어 컴포저 키프레임의 원리는 간단합니다. 키프레임 컨트롤을 위한 키보드 단축키와 기본 원리를 이해
하여 이펙트 능력을 향상 시킬 수 있습니다.

1 비디오 트랙에 페인트 이펙트 탬플릿을 적용하면, 이펙트 프리뷰 모니터의 포지션 바는 시작 키프레임과 끝
키프레임이 핑크색으로 선택됩니다. 포지션 바에서 ❶ 파란색 포지션 인디케이터를 드래그합니다. 컨트롤
패널에서 ❷ ▲ 키프레임 추가 버튼을 클릭합니다.

2 이펙트 프리뷰 모니터 포지션 바에 키프레임이 추가되고 핑크색으로 선택됩니다. ❶ 오브젝트를 아래로 드
래그하여 이동합니다. 자동으로 위치 값이 변경되어 키프레임 애니메이션 됩니다. ❷ ⬌ 반복 재생
버튼을 클릭합니다. 확인하면 위 아래로 바운스 애니메이션이 됩니다.

3 이펙트 프리뷰 모니터 포지션 바의 첫 회색 키프레임을 키보드에서 ❶ Shift 키를 누른 채 마우스 클릭하면 동시에 선택됩니다. 다시 끝 회색 키프레임을 ❷ Shift 키를 누른 채 마우스 클릭하면 첫 번째 키프레임은 해제됩니다.

4 이펙트 프리뷰 모니터 포지션 바의 회색 키프레임을 키보드에서 Ctrl 키를 누른 채 마우스 클릭하면 핑크색 키프레임으로 모두 선택됩니다.

5  키보드에서 Alt 키를 누르고 이펙트 프리뷰 모니터 포지션 바의 중간 핑크색 키프레임 위에 마우스를 올리면 손 모양의 도구가 나타납니다. 마우스로 드래그하면 핑크색 키프레임이 이동합니다.

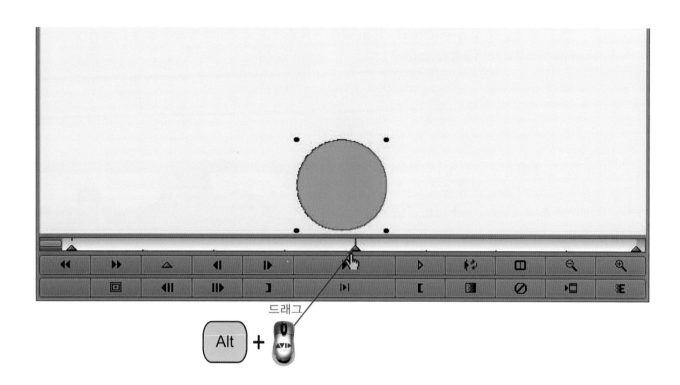

6  이펙트 프리뷰 모니터 포지션 바에서 핑크색 키프레임이 이동되었습니다. 핑크색 키프레임과 회색 키프레임의 차이를 잘 이해하시기를 바랍니다.

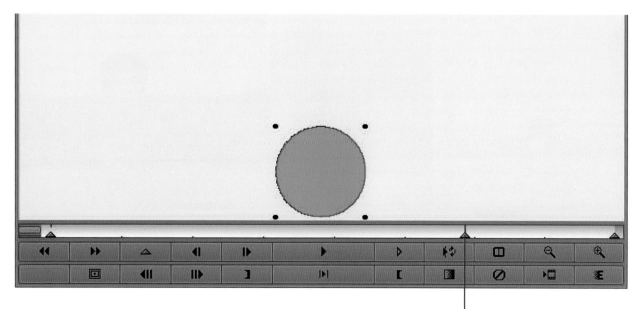

**Alt + 마우스 드래그로 이동된 키프레임**

# 17 맞춤형 디지털 이펙트 작업공간 만들기

아비드 미디어 컴포저는 사용자에 맞추어 디지털 이펙트 작업 공간을 저장하여 작업 상황에 맞게 신속하게 전환할 수 있습니다. 이펙트 편집, 컬러 커렉션, 오디오 편집에 맞게 작업 공간 레이아웃을 사용자가 설정하여 저장할 수 있습니다.

**1** 일반적인 영상 편집 작업을 하다가 특수한 이펙트 편집 작업 공간을 전환할 수 있습니다. 메뉴바에서 Windows ▶ Workspaces ▶ Effects Editing 을 클릭합니다.

**2** 이펙트 에디터가 열리고 컴포저 창의 듀얼 소스 모니터와 레코드 모니터는 싱글 이펙트 프리뷰 모니터로 전환됩니다. 이펙트 편집 모드는 이펙트 편집에 편리한 레이아웃을 가진 작업 공간이며 사용자가 레이아웃을 설정할 수 있습니다.

3 사용자 설정을 위해 키보드에서 Ctrl + 8를 누르어 이펙트 팔레트를 엽니다. ❶ 이펙트 팔레트를 사용
자가 원하는 공간으로 드래그히어 레이이잇 합니다. 메뉴 바에서 Windows ▶ Workspaces ▶ New
Workspaces 을 클릭합니다.

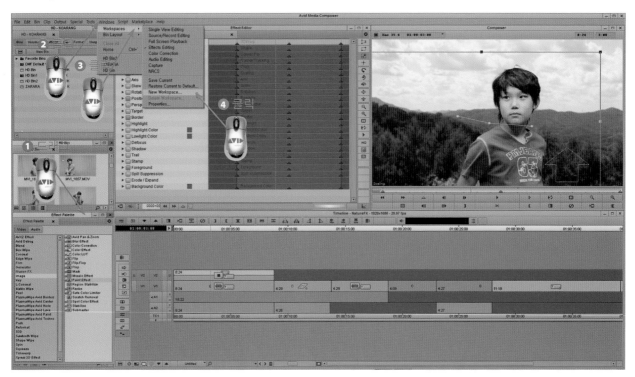

4 뉴 워크스페이스 세팅 창이 열립니다. 텍스트
상자에 저장할 워크스페이스 이름을 입력합니
다. Avid Effect 라고 입력하겠습니다. OK 버튼을 클
릭합니다.

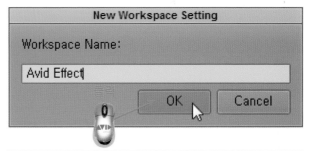

5 아비드 미디어 컴포저 메뉴 바에서 Windows
▶ Workspaces 클릭하면, Avid Effect라고 정
의한 새로운 사용자 작업공간이 만들어졌습니다.

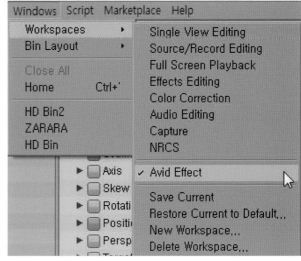

# AVID EFFECTS BIBLE

# 6장. 3D 이펙트를 활용한 모션 그래픽 디자인

Lesson 18  3D 이펙트 활용

이 장은 아비드 미디어 컴포저를 사용하여 3D 모션 그래픽 티이틀 제작을 직접 세험하면 서 자연스럽게 영상 기술을 익힐 수 있도록 구성하였습니다. 이 장에 수록된 가이드 예제 를 따라 하다보면 아비드 미디어 컴포저의 고급 타이틀 도구 아비드 마키와 3D 모션 그 래픽 타이틀 디자인을 쉽게 배울 수 있습니다.

# 3D 이펙트 활용

3D 모션그래픽 제작하기 위해서는 어도비 애프터 이펙트, 누크, 애플 모션, 블랙매직 퓨전 같은 비주얼 이펙트 프로그램이나 마야, 3ds 맥스, 시네마4D 같은 3D 프로그램이 필요합니다. 아비드 미디어 컴포저에서 이러한 프로그램의 도움 없이 내장된 타이틀 도구 아비드 마키를 이용하여 HD 방송용 3D 모션 그래픽 타이틀을 제작할 수 있습니다.

## 모션그래픽의 이해

- 글자나 상징, 기호 등 애니메이션기법으로 움직임을 표현하는 그래픽
- 영화나 광고에서 제품이나 회사의 이름을 알리기 위해 사용
- 영화에서는 작품의 성격과 특징을 알리는 효과가 있어 타이틀 시퀀스 라고도 함
- 광고에서도 모션그래픽을 활용하여 제작되는 경우가 많음
- 전시영상, 프로모션영상, 모바일영상, 뮤직비디오에서도 사용됨
- 영상이나 이미지 등을 3차원의 공간에 배치하여 기존 2차원적인 그래픽보다 더 다양하게 제작함
- 타이포그래피 디자인 능력이 중요

## 모션그래픽에서 사용되는 창작도구

1. Visual Effects 프로그램
- Adobe After Effects, Nuke, Apple Motion, Blackmagic Fusion

2. 3D 프로그램
- Maya, 3ds MAX, Cinema4D

## 모션그래픽 제작과정

1. 타이포그래피와 애니메이션 표현방법을 구상하며 간략한 스토리보드를 만듭니다.
2. Visual effects 프로그램으로 모션그래픽을 디자인합니다.
3. 구상한 표현방법에 따라 물체 또는 그림을 그려 글자를 하나씩 움직여 모션그래픽을 만듭니다.
4. 렌더링 하여 영상파일로 만듭니다.
5. 편집프로그램으로 가져와 사운드에 맞추어 편집합니다.
6. 마스터 동영상파일을 만듭니다.

아비드 마키는 편집자, 필름메이커, 스페셜 이펙트 아티스트, 게임 개발자, 애니메이터, 방송제작자 등을 위해 개발된 모션 그래픽 타이틀 디자인에 특화된 타이틀 두구입니다. 아비드 마키를 사용하여 3D 모션 그래픽 타이틀 디자인하고, 텍스쳐, 라이팅 이펙트, 키프레임 애니메이션을 적용하여 렌더링하는 3D 모션 그래픽 제작 전 과정을 가이드 예제로 초보자도 알기 쉽게 구성하였습니다.

**3D 모션 그래픽 타이틀 디자인**

## GUIDE 3D 모션 그래픽 타이틀 디자인 1

아비드 미디어 컴포저에 기본으로 내장되어 있는 고급 타이틀 도구 마키(Marquee)를 이용하여 3D 모션 그래픽 타이틀을 제작할 수 있습니다. 기본 3D 오브젝트를 디자인하여 타이틀을 만들고 텍스쳐와 라이팅을 설정하여 방송용 타이틀을 만들어 봅니다.

**1** 아비드 미디어 컴포저 메뉴 바에서 File ▶ New Bin을 클릭합니다. 단축키는 Ctrl + N 입니다. 새로운 빈의 이름을 Marquee라고 입력합니다.

**2** 타이틀 도구 마키를 실행하기 위해 아비드 미디어 컴포저 메뉴 바에서 Tools ▶ Title Tool Application... 을 클릭합니다.

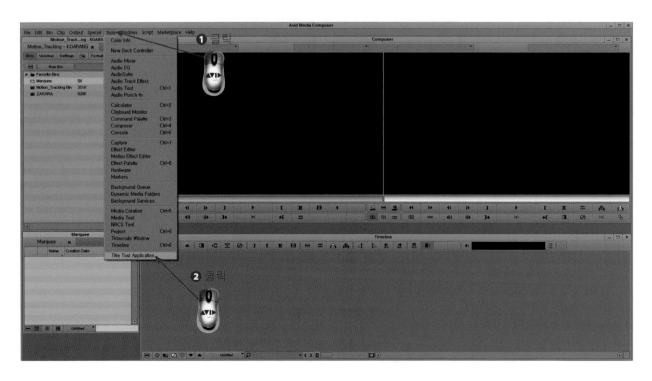

3 화면 중앙에 New Title 창이 나타납니다. Marquee를 선택하여 클릭합니다.

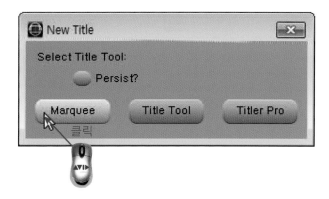

4 잠시 후, 아비드 마키가 실행되면 아비드 마키 메뉴 바에서 View ▶ All Toolbar Buttons 을 클릭하여 툴바 버튼 모두 보기를 합니다.

**아비드 마키 기본 툴바 버튼**

**아비드 마키 툴바 버튼 모두 보기**

5 마키 툴바에서 🔲 안전 액션/타이틀 버튼을 클릭합니다.

6 마키 모니터 창에 액션 안전 라인과 타이틀 안전 라인이 표시됩니다. 타이틀을 입력하기 위해 좌측 도구상자에서 🇹 문자도구 버튼을 클릭합니다.

7 문자도구를 선택하고 키보드에서 영문으로 VIDEO라고 입력합니다.

8 입력한 ❶ VIDEO 타이틀을 드래그하여 전체 선택합니다. 단축키는 Ctrl + A입니다. 폰트 메뉴를 클릭합니다. 타이틀 디자인에 적합한 서체를 찾아 선택합니다. 가이드 예제에서는 MyriadPro-Bold를 선택하여 클릭합니다.

9 툴바에서 폰트 크기 텍스트 상자를 더블 클릭합니다. 키보드에서 500을 입력합니다. 엔터 키를 누릅니다. 타이틀 크기가 증가합니다.

**10** 도구 상자에서 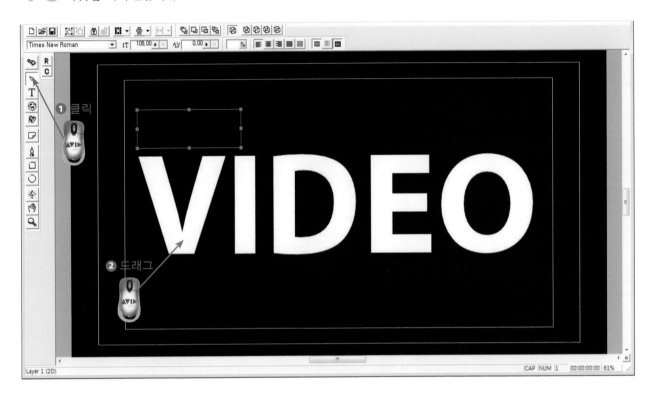 편집 도구를 클릭합니다. VIDEO 타이틀을 드래그하여 중앙으로 이동하고 화면 레이
아웃을 디자인합니다.

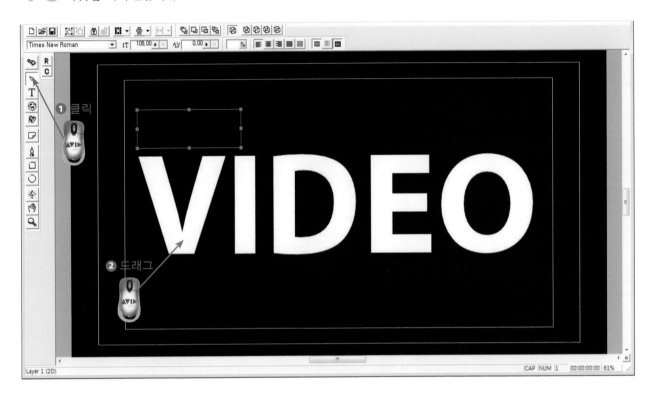

**11** 3D 지구 모델링을 위한 텍스쳐 맵 이미지를 가져옵니다. 마키 메뉴 바에서 File ▶ Import ▶ Image... 을
클릭합니다.

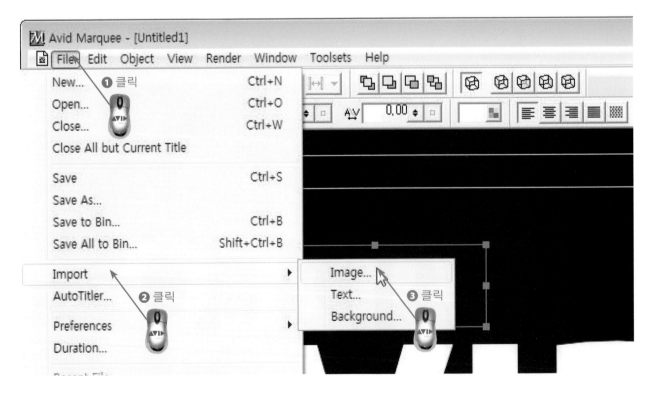

**12** 이미지 가져오기 창이 열립니다. 구글에서 Earth Map으로 검색하면 퍼블릭 도메인으로 제공되는 텍스쳐 맵이 있습니다. (참고자료 다운로드 주소 – http://www.shadedrelief.com/natural3/pages/textures.html )
다운로드 받은 텍스쳐 맵 이미지를 선택하고 열기 버튼을 클릭합니다.

**13** 아비드 마키 모니터 창에서 지구 텍스쳐 맵 이미지가 나타납니다. 키보드에서 단축키 Ctrl 키와 – 키를 누르어 화면을 축소 합니다.

**14** 아비드 마키 모니터 창의 전체 이미지가 축소됩니다. 이제 지구 텍스쳐 맵을 활용하여 3D 지구 오브젝트를 만들 수 있습니다. 메뉴 바에서 Object ▶ Create DVE를 클릭합니다.

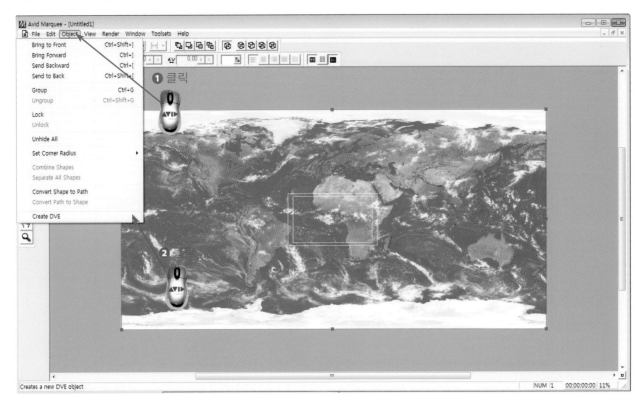

**15** 텍스쳐 맵이 프레임에 맞추어 DVE(Digital video effect) 오브젝트로 전환 복제됩니다. 크기가 큰 텍스쳐 맵을 클릭하여 선택합니다. 키보드에서 Delete 키를 누르어 삭제합니다.

**16** 텍스쳐 맵이 마키 모니터에서 삭제되었습니다. 이제 생성된 지구 DVE 오브젝트를 크게 보기 위해 Ctrl 키와 +키를 동시에 눌러 화면을 확대합니다.

**17** 아비드 마키 모니터 창에 지구 DVE 오브젝트가 확대되어 보입니다. 이제 DVE 설정을 위해 메뉴 바에서 Window ▶ Properties ▶ DVE 를 클릭합니다.

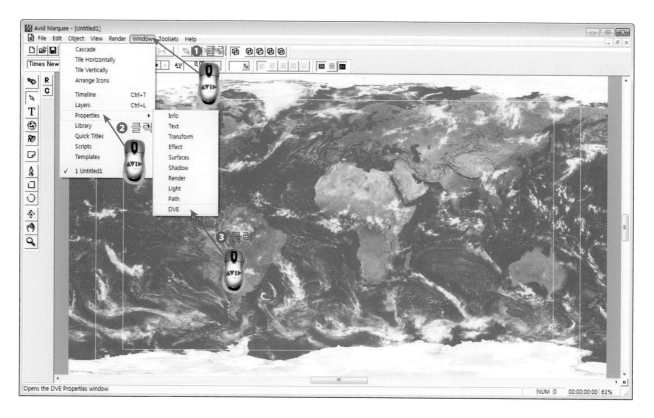

**18** DVE 속성 창이 열립니다. ❶ 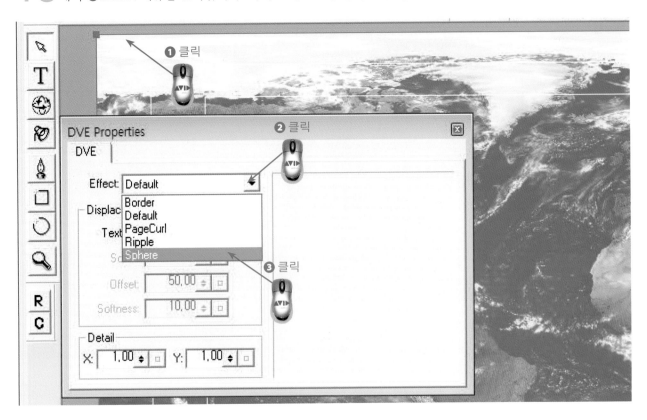 편집 도구로 지구 DVE 오브젝트를 클릭하여 선택합니다. DVE 속성 창에서 ❷ Effect 메뉴를 클릭합니다. 이펙트 리스트가 열리면 ❸ Sphere를 선택하여 클릭합니다.

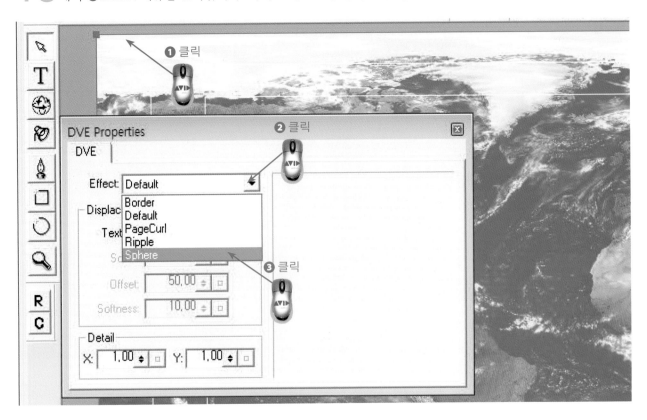

**19** 마키 모니터에 3D 지구 오브젝트가 생성됩니다. ❶ DVE 오브젝트를 드래그하여 3D 지구 오브젝트의 크기와 위치를 조정할 수 있습니다. ❷ DVE 속성 창의 닫기 버튼을 클릭하여 닫습니다.

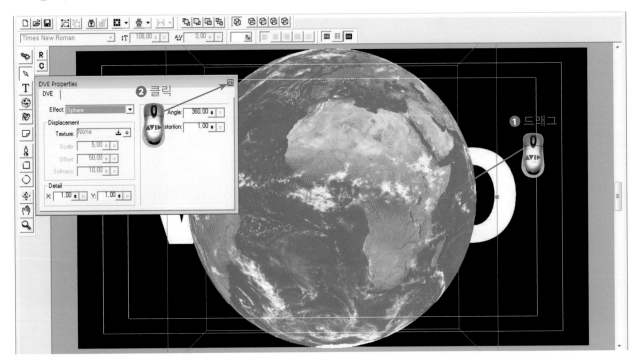

**20** 하단에 있는 트랜스폼(Transform) 속성 창을 드래그하여 마키 모니터 창 위로 가져옵니다. 만일 보이지 않는다면 메뉴 바에서 Window ▶ Properties ▶ Transform 을 클릭합니다.

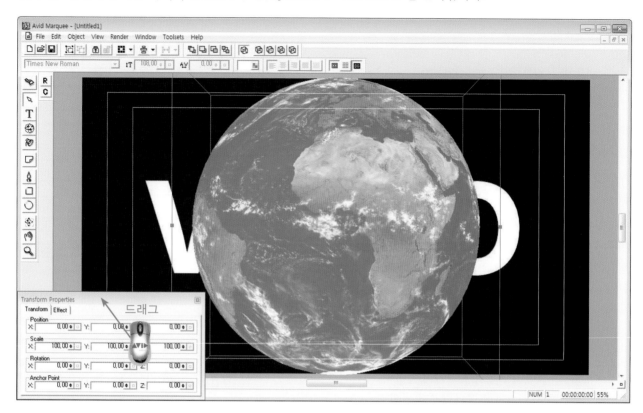

**21** 트랜스폼 속성 창에서 3D 지구의 크기, 위치를 조정할 수 있습니다. Y Rotation 의 ▲▼ 버튼을 드래그 하면 지구가 회전합니다. 테스트가 끝나면 Rotation의 기본값 0을 입력합니다.

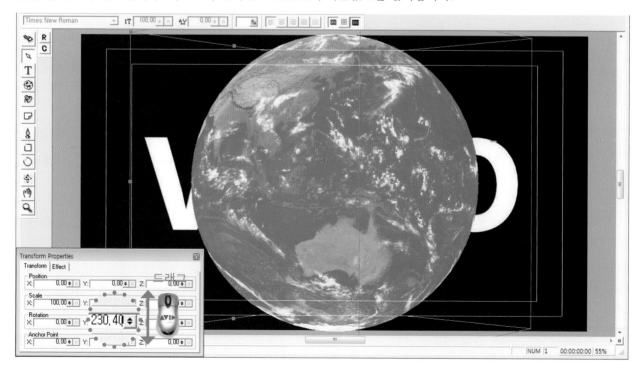

**22** 트랜스폼 속성 창에서 3D 지구의 크기를 조정하기 위해 ❶ X Scale 텍스트 박스를 클릭합니다. 키보드에서 35를 입력합니다. ❷ Y Scale 텍스트 박스를 클릭합니다. 키보드에서 35를 입력합니다. ❸ Z Scale 텍스트 박스를 클릭합니다. 키보드에서 35를 입력합니다. X, Y, Z 크기 모두 동일한 숫자를 입력합니다.

**23** 3D 지구 오브젝트의 크기가 축소됩니다. 타이틀 레이아웃 디자인을 위해 Shift 키를 누르고 3D 지구 오브젝트를 드래그하여 알파벳 O의 위치로 수평 이동합니다.

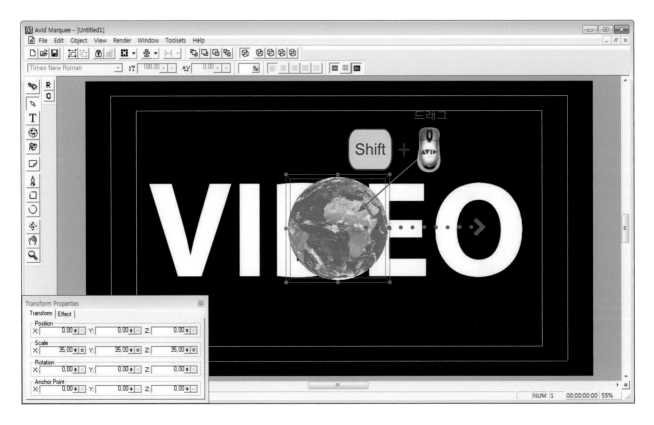

**24** 3D 지구 오브젝트의 위치를 이동하여 로고 타이틀 디자인의 기본 레이아웃 작업이 되었습니다. 이제 필요 없는 알파벳 O를 삭제하도록 합니다. 키보드에서 단축키 Ctrl + { 를 동시에 누릅니다.

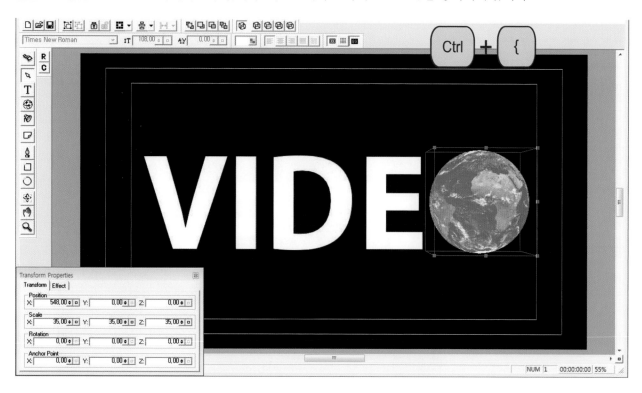

**25** VIDEO 로고 타이틀이 앞으로 이동됩니다. 도구상자에서 ❶ T 문자도구 버튼을 클릭합니다. ❷ 알파벳 O를 마우스로 드래그하여 선택합니다. 키보드에서 Delete 키를 누릅니다.

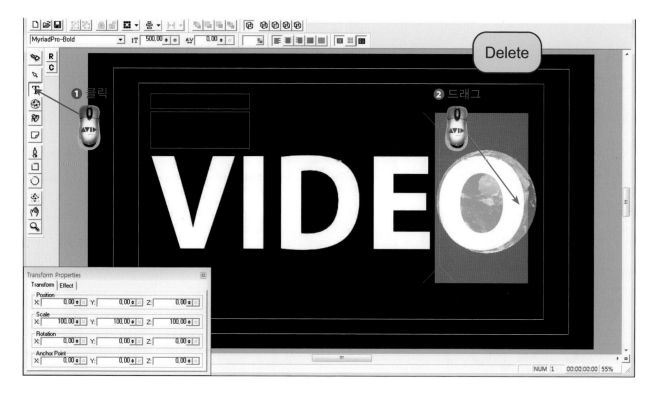

**26** 로고 타이틀 디자인 레이아웃이 완성되었습니다. 이제 2D 로고 타이틀 이미지도 3D 지구 오브젝트처럼 2D에서 3D 오브젝트로 만듭니다. 메뉴 바에서 Window ▶ Properties ▶ Effect 를 클릭합니다.

**27** Effect 속성 창이 열립니다. ❶ ✎ 편집 도구를 클릭합니다. 이펙트 속성 창에서 ❷ Extrude depth의 ◆ 버튼을 드래그하여 앞으로 돌출된 형태가 됩니다. Extrude depth 텍스트 박스에서 35를 입력합니다. 현재 에는 조명효과가 없기 때문에 표면이 하얗게 보입니다.

28 좌측의 Quick Titles 속성 창에서 Enable lighting 옵션을 클릭하여 체크 표시를 합니다. 퀵 타이틀 속성 창이 마키에 없으면 메뉴 바에서 Window ▶ Quick Titles 를 클릭하면 나타납니다.

29 라이팅에 의해 빛이 들어오면 오브젝트의 입체감이 나타납니다. 빛의 방향이나 위치를 조정할 수 있습니다. 이제 빛의 방향을 조정하기 위해 도구상자에서  라이팅 도구를 클릭합니다.

**30** 라이팅 아이콘이 모니터에 나타납니다. 마우스로 라이팅을 드래그하여 이동하면 실시간으로 빛의 방향이 라이팅의 위치에 따라 변경됩니다. 현재 로고 타이틀 오브젝트에는 조명효과가 나타나고 있지만, 3D 지구 오브젝트는 라이팅 효과가 없는 상태입니다.

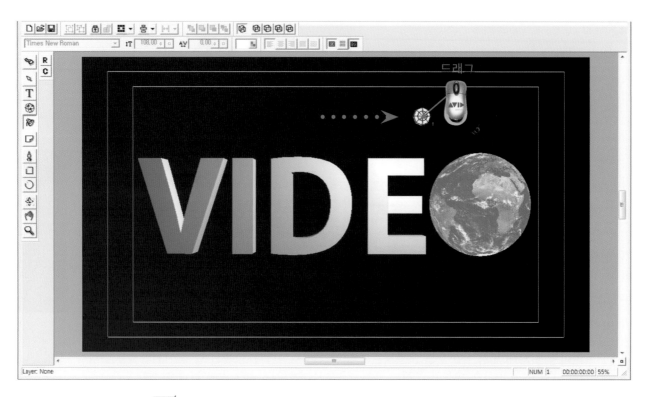

**31** 도구상자에서 ❶ 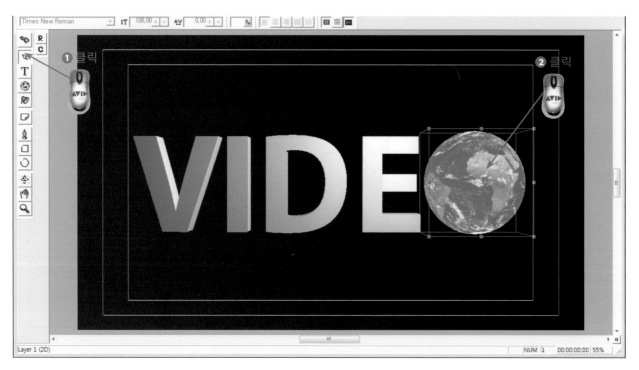 편집 도구를 클릭합니다. 조명을 켜기 위해서는 먼저 ❷ 3D 지구 오브젝트를 클릭하여 선택합니다.

32 Quick Titles 속성 창에서 3D 지구 오브젝트에 라이팅 효과가 들어오도록 ❶ Enable lighting 옵션을 클릭하여 체크 표시를 합니다. 이번에는 라이팅 컬러를 지정하도록합니다. ❷ ▣ Base 컬러 버튼을 클릭합니다. 64색의 컬러 팔레트가 열리면 ❸ 라이트 블루를 선택합니다.

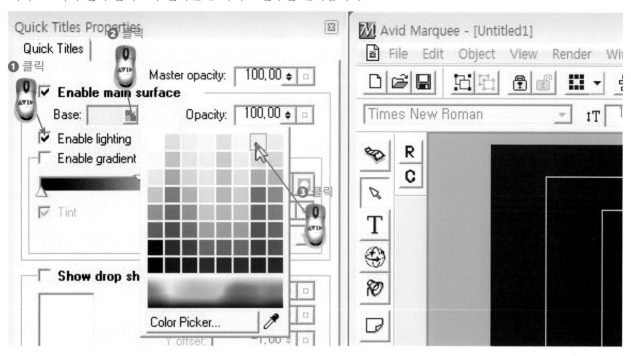

33 3D 지구 오브젝트에 라이팅 효과가 적용되어 오브젝트의 입체감이 나타납니다. 알파벳에도 라이팅 컬러를 적용하도록 하겠습니다. 알파벳 문자를 클릭합니다.

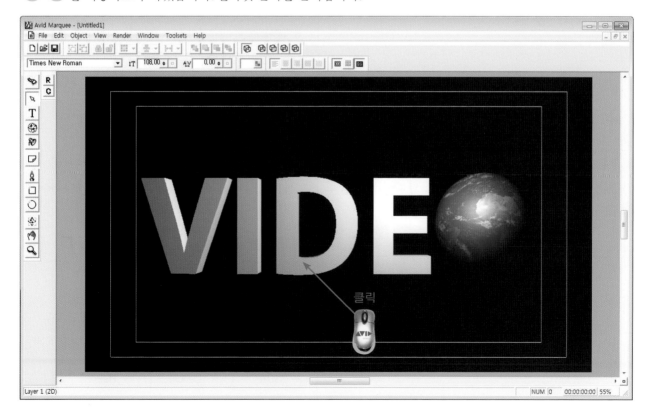

**34** 퀵 타이틀 속성 창에서 ❶ 🖿 Base 컬러 버튼을 클릭합니다. 이번 알파벳 문자에는 세부적인 색상을 선택하기 위해 ❷ 컬러 픽커를 클릭합니다.

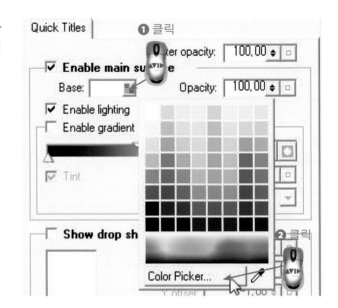

**35** 컬러 픽커 창이 열립니다. 컬러 휠에서 마우스를 드래그하여 원하는 색상을 선택합니다. 마키 모니터 창에서 알파벳 문자의 색상이 변경됩니다.

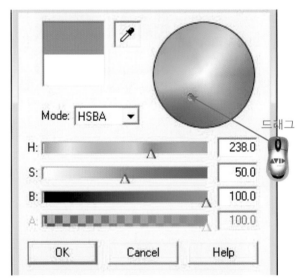

**36** 모드 ❶ 메뉴 버튼을 클릭하여 HSBA 또는 RGBA의 컬러 선택 방법을 변경하여 색상을 지정할 수 있습니다. 색상을 결정하였으면 ❷ OK 버튼을 클릭합니다.

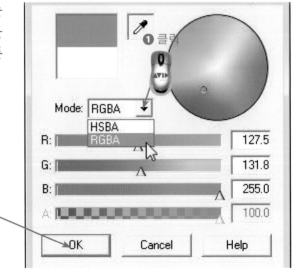

**37** 알파벳에 컬러가 첨가된 3D 타이틀 디자인이 완성되었습니다. 이제 제작된 3D 타이틀 디자인을 저장하도록 합니다. 아비드 마키 메뉴 바에서 File ▶ Save 를 클릭하거나 키보드에서 Ctrl + S 를 누릅니다.

**38** 다른 이름으로 저장 창이 열립니다. 저장 경로를 선택하고 파일 이름에 3D_VIDEO_Earth.mqp 입력합니다. 확장자 mqp파일은 마키 프로젝트 파일입니다. 저장 버튼을 클릭하면 마키 프로젝트가 저장됩니다.

마키(Marquee)를 사용하여 만든 3D 타이틀 디자인에 라이팅을 추가하면 보다 더 효과적인 그래픽 디자인을 할 수 있습니다. 이번 예제에서는 3D 오브젝트에 키프레임을 적용하여 애니메이션을 만들고, 라이트 소스를 추가하여 장면의 라이팅을 디자인하며 3D 모션 그래픽 타이틀을 제작합니다.

**1** 아비드 마키에서 제작한 3D 타이틀 디자인에 애니메이션을 추가를 위해 모션 그래픽 타이틀 영상의 시간를 지정합니다. 아비드 마키 메뉴 바에서 File ▶ Duration... 을 클릭합니다.

**2** 타이틀 설정 창이 열립니다. ❶ Format 메뉴를 클릭하여 원하는 프로젝트 포맷 템플릿을 선택합니다. 예제에서는 3D 애니메이션 제작을 위한 HD (1920×1080@23.976P)를 선택합니다. ❷ 프리뷰 지속시간 텍스트 상자를 클릭하여 키보드에서 00:00:15:00(시간 : 분 : 초 : 프레임)입력합니다. ❸ OK 버튼을 클릭합니다.

3 애니메이션 작업을 위해 타임라인 창을 가져옵니다. 아비드 마키 메뉴 바에서 Window ▶ Timeline 을 클릭합니다. 타임라인 단축키는 Ctrl + T 입니다.

4 아비드 마키 하단에 타임라인 창을 열립니다. 지구가 회전하는 애니메이션을 만들기 위해 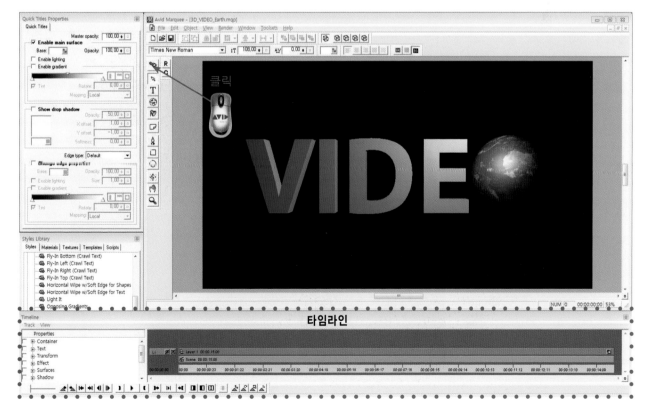 애니메이션 모드 버튼을 클릭합니다.

**5** 애니메이션 모드로 전환되면  애니메이션 모드 버튼에 레드 컬러가 표시됩니다. 지구의 회전을 조정하기 위해 메뉴 바에서 Window ▶ Properties ▶ Transform을 클릭하여 트랜스폼 창을 엽니다.

**6** 트랜스폼 속성 창이 나타나면 작업하기 편한 위치로 드래그하여 가져옵니다. 편집 도구로 3D 지구 오브젝트를 클릭하여 선택합니다.

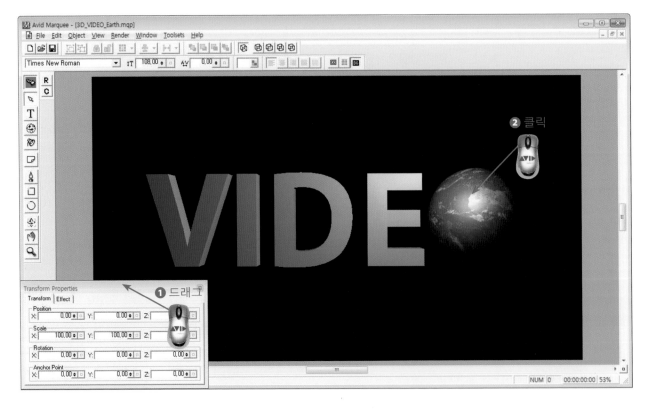

**6** 타임라인에서 애니메이션 시작 키프레임을 지정하기 위해 ⏮ 이전 편집으로 가기 버튼을 클릭하여 파란 색 포지션 인디케이터를 첫 지점에 위치하도록 합니다.

**7** 트랜스폼 속성 창에서 Y Rotation의 ⬍ 버튼을 상하로 드래그한 후, 다시 Y Rotation 기본값 0에 맞춥니다. 이렇게 하면 키프레임이 자동으로 추가됩니다.

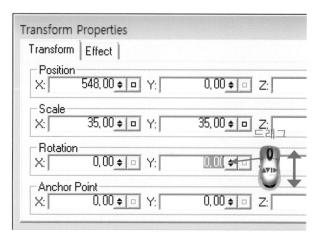

**8** 3D 지구 오브젝트의 시작 지점 00:00:00:00에 Y Rotation 키프레임이 적용되었습니다. 애니메이션 끝 키프레임을 지정하기 위해 타임라인에서 ⏭ 다음 편집으로 가기 버튼을 클릭합니다.

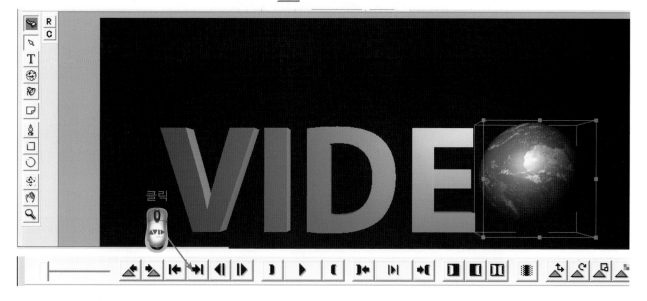

**9** 타임라인에서 포지션 인디케이터가 끝 지점에 위치하고 있는지 확인합니다.

**10** 트랜스폼 속성 창에서 Y Rotation의 ▲▼ 버튼을 드래그 또는 키보드 입력으로 -360.00 에 맞추고 엔터 키를 누릅니다.

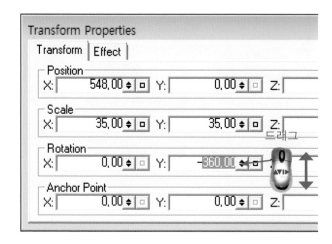

**11** 3D 지구 오브젝트에 회전 애니메이션이 적용되었습니다. 애니메이션을 확인하기 위해 타임라인에서 인-아웃 재생 버튼을 클릭합니다. 시작과 끝 구간을 반복하여 실시간으로 재생합니다. 스페이스 바를 다시 누르면 정지합니다.

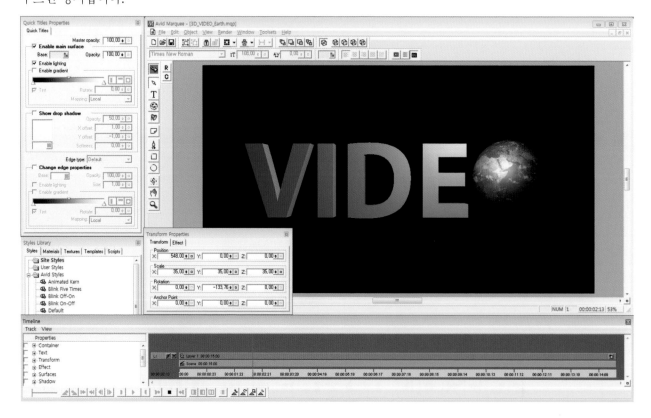

**12** 3D 지구 ㅇㅂ젝트의 애니메이션 키프레임 작업이 완료되었으면, 도구상자에서  애니메이션 모드 버튼을 클릭하여 해제합니다.

**13** 조명효과 조정을 위해 도구상자에서  라이팅 도구를 클릭합니다.

**14** 라이팅 도구를 선택하였으면 라이트 소스 2가 위치할 지점을 ❶ 마우스 오른쪽 버튼으로 클릭합니다. 라이트 옵션 메뉴가 열립니다. 라이트 옵션 메뉴에서 ❷ Add Light를 클릭하여 라이트를 추가합니다.

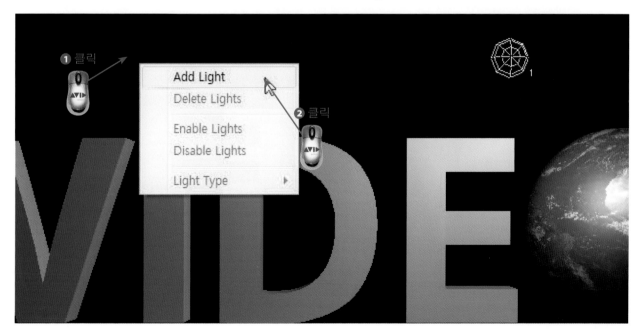

**14** 라이트 소스 2가 생성됩니다. 지구의 어두운 부분 역광을 위한 라이트 소스 3를 추가합니다. 지구 아래 부분을 ❶ 마우스 오른쪽 버튼으로 클릭합니다. 라이팅 옵션 메뉴에서 ❷ Add Light를 클릭합니다.

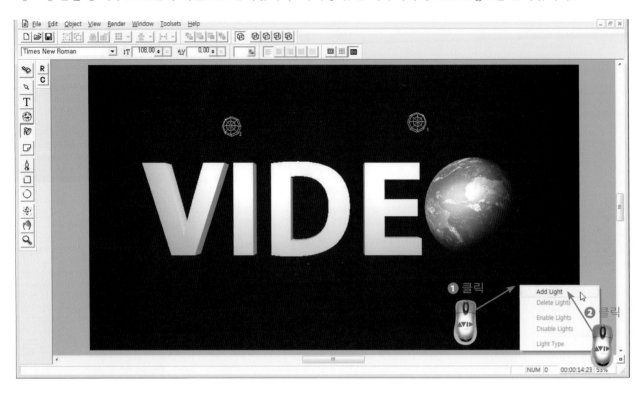

**15** 라이트 소스 3이 추가되면 지구의 어두운 부분이 밝아집니다. 조명 효과를 조절하기 위해 ⊞ 레이어 톱 뷰 버튼을 클릭합니다. 또는 메뉴 바에서 View ▶ Views ▶ Layer Top 을 클릭해도 됩니다.

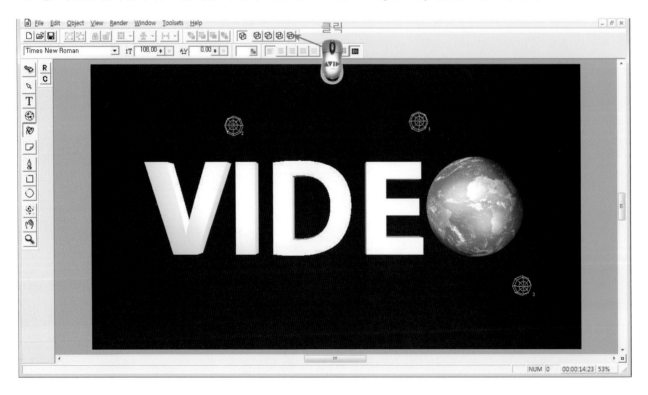

**16** 톱 카메라 앵글에서 오브젝트가 보입니다. 톱 뷰의 단축키는 Ctrl + Numpad 8 입니다. 라이트 소스가 화면에 모두 보이지 않는다면, 모니터 우측 하단 ❶ 줌 배율 버튼을 클릭합니다. ❷ 25% 선택하여 클릭합니다.

**17** 모니터 화면이 축소됩니다. 빛의 방향과 라이트 소스의 위치를 사전 레이아웃을 하면 조명효과에 도움이 됩니다. 라이트 소스 아이콘에는 숫자가 있습니다. 라이트 소스 3을 드래그하여 3 위치로 이동합니다.

**18** 라이트 소스 3이 지구 뒤로 위치하면 역광 효과를 나타냅니다. 같은 방법으로 라이트 소스 1을 드래그하여 1 위치로 이동하고, 라이트 소스 2는 드래그하여 3 위치로 이동합니다.

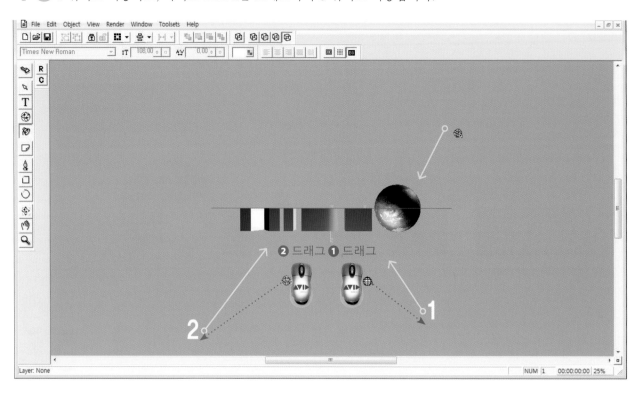

**19** 라이트 소스를 레이아웃 위치로 배치하였으면, 툴바에서 [아이콘] 신 뷰(Scene View) 버튼을 클릭합니다. 또는 메뉴 바에서 View ▶ Views ▶ Scene 을 클릭하거나 단축키 Ctrl + Numpad 5를 누릅니다.

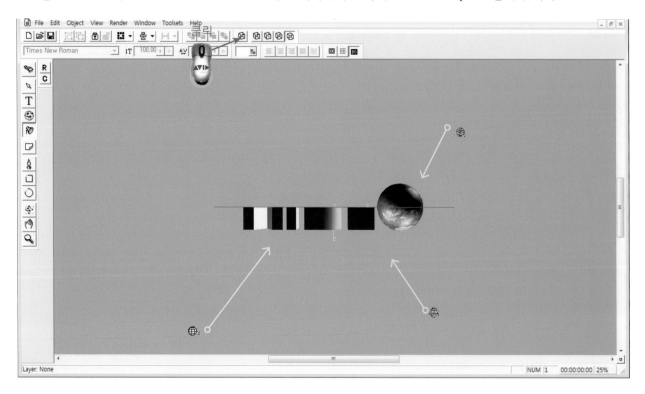

**20** 장면 카메라 앵글로 보입니다. 시 뷰의 라이팅 레이아웃을 구상합니다. ❶ 라이트 소스 1을 드래그하여 1번 위치로 이동하고, 좌측의 조명은 너무 밝으므로 ❷ 라이트 소스 2를 드래그하여 2번 위치로 이동합니다.

**21** 장면의 조명이 조정되었습니다. 아비드 마키는 라이트 소스를 이동하면 그 즉시 조명에 대한 결과를 볼 수 있습니다. 라이트 소스 3을 드래그하여 3번 레이아웃 위치로 조금 이동합니다.

**23** 장면의 라이팅을 배치하여 조금 더 자연스러운 조명효과를 연출하였습니다. 장면을 모니터에 맞추어 보기 위해서 마키 모니터 우측 하단 끝에 있는 ▣ 리셋 버튼을 클릭합니다.

**24** 모니터에 맞추어 장면의 크기가 재설정됩니다. 3D 지구 오브젝트의 위치를 조정하기 위해 ⊞ 레이어 톱 뷰 버튼을 클릭하거나 또는 단축키 Ctrl + Numpad 8 를 누릅니다.

**25** 톱 뷰 모드로 전환되면, 3D 지구 오브젝트를 선택하기 위해 도구상자에서 ❶ ✎ 편집 도구를 클릭합니다. 키보드에서 Shift 키를 누르고 ❷ 3D 지구 오브젝트를 Z 축 방향으로 드래그하여 이동합니다.

**26** 3D 지구 오브젝트의 위치를 레이아웃에 맞추어 정렬하고, 툴바에서 ⊞ 신 뷰(Scene View) 버튼을 클릭하거나 또는 단축키 Ctrl + Numpad 5를 누르어 장면 보기로 되돌아옵니다.

**27** 3D 지구 오브젝트와 문자 오브젝트를 정렬하면, 3D 조형의 원근감이 더욱 안정감있게 보입니다. ❶ 모니터 바탕을 클릭하여 오브젝트의 선택을 해제하고, ❷ 툴바에서 안전 액션/타이틀 버튼을 클릭합니다.

**28** 액션/타이틀 안전 라인이 표시되면 최종 레이아웃을 체크합니다. 이제 렌더링을 하여 방송에서 보여지는 상태를 프리뷰 합니다. 메뉴 바에서 Render ▶ Preview 를 클릭하거나 단축키 Crtl + W 를 누릅니다.

**29** 렌더링 프로세스를 거쳐 프리뷰 이미지 창이 열립니다. 방송에서 보여질 렌더의 품질 상태를 미리 보기로 체크하고 기획 디자인 시안용 이미지로 저장할 수 있습니다. 렌더 이미지 저장 방법은 다음 가이드를 참고합니다. 체크가 끝나면 ⊠ 닫기 버튼을 클릭하여 미리 보기 창을 닫습니다.

**30** 3D 지구 오브젝트에 애니메이션 추가된 모션 그래픽 타이틀 디자인 프로젝트를 다른 이름으로 저장합니다. 메뉴 바에서 File ▶ Save As 를 클릭합니다.

**31** 다른 이름으로 저장 창이 열립니다. Animation 이 추가된 파일이므로 파일 이름 뒤에 Anim을 추가하여 3D_VIDEO_Earth_Anim.mqp 라는 이름으로 프로젝트를 저장하시면 이전 작업 과정을 찾기가 편리합니다. 저장 버튼을 클릭하면 아비드 마키 프로젝트 파일로 저장됩니다.

아비드 마키는 편집자, 필름메이커, 스페셜 이펙트 아티스트, 게임 개발자, 애니메이터, 방송제작자 등을 위해 개발된 모션 그래픽 타이틀 디자인에 특화된 타이틀 도구입니다. 아비드 마키에서 타이틀을 디자인하고 렌더 이미지를 다양한 그래픽 파일로 저장할 수 있습니다.

**1** 아비드 마키에서 제작한 3D 그래픽 타이틀 디자인을 렌더링하여 이미지 파일로 저장할 수 있습니다. 메뉴 바에서 Render ▶ Options... 를 클릭합니다.

**2** 렌더 옵션 창이 열립니다. 렌더링을 위한 설정이 필요합니다. 기본 설정 파일은 PICT파일로 되어있습니다. 저장 파일 포맷 설정을 위해 Format 메뉴 버튼을 클릭합니다.

**3** 포맷 메뉴에 아비드에서 지원하는 그래픽 이미지 파일 리스트가 나타납니다. Photoshop 파일을 선택합니다.

4 렌더 출력 그래픽 파일을 Photoshop으로 포맷을 정하였으면 저장 디렉터리를 설정합니다. Directory... 버튼을 클릭합니다. 마키 기본 저장 디렉터리는  C:\Users\사용자이름\AppData\Local\Temp 으로 되어있습니다.

5 폴더 찾아보기 창이 열립니다. 저장할 디렉토리를 선택하고 확인 버튼을 클릭합니다.

6 사용자가 지정한 디렉터리 경로가 텍스트 상자에 나타납니다. 텍스트 상자에서 직접 디렉터리 경로를 입력하여도 됩니다. OK 버튼을 클릭합니다.

7 현재 마키 모니터에 보이는 이미지를 렌더링 합니다. 메뉴 바에서 Render ▶ Render Current Frame... 를 클릭합니다.

8 세이브 프레임 창이 열립니다. 저장 디렉터리 경로는 이전 렌더 옵션에서 설정한 디렉터리 경로와 Photoshop 파일 입니다. 파일 이름을 입력합니다. 예제에서는 3D_VIDEO_Earth_Title으로 입력합니다. 저장 버튼을 클릭하면 렌더 이미지 파일이 만들어 집니다.

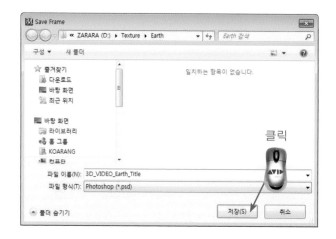

9 사용자가 지정한 디렉터리 경로에 포토샵 PSD 파일이 생성됩니다. 그래픽 디자인용 프로그램으로 포토샵 파일을 열어 확인합니다.

**포토샵 파일로 저장된 렌더 이미지**

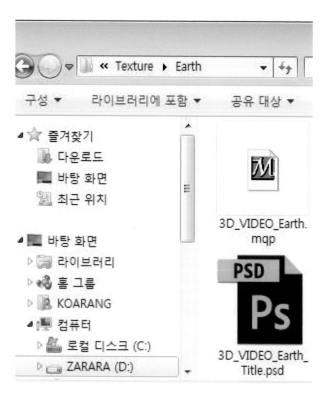

**3D 모션 그래픽 타이틀 디자인 3**

이번 가이드에서는 마키(Marquee)에서 만든 3D 모션 그래픽 타이틀에 라이팅 애니메이션을 추가한 버전을 만들어 아비드 미디어 컴포저로 애니메이션 타이틀을 가져오는 프로세스를 익혀봅니다.

1 타임라인에서 ❶ 포지션 인디케이터를 드래그하여 조그 셔틀로 지구 회전 애니메이션을 확인합니다. 빛의 움직임을 표현하면 애니메이션은 조금 더 극적인 표현력을 갖게 됩니다. 도구상자에서 라이팅 도구를 클릭합니다. 3D 모션 그래픽 타이틀에 라이팅 애니메이션을 추가하여 빛의 움직임을 표현할 수 있습니다. 메뉴 바에서 Window ▶ Properties ▶ Light을 클릭합니다.

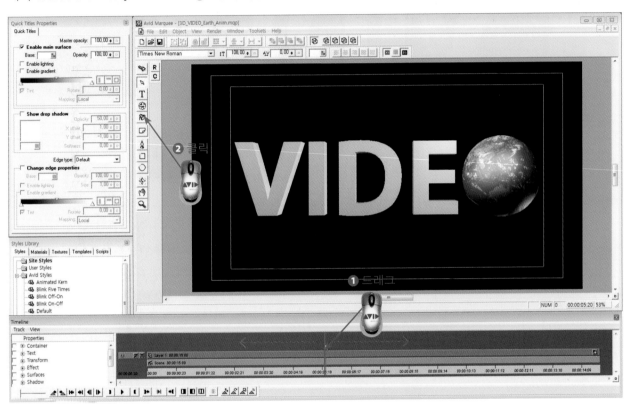

2 조명효과를 설정하는 라이트 설정 창이 열립니다. 라이트 설정 창에서는 빛의 컬러, 타입, 밝기, 위치, 크기 등 빛의 속성을 조정할 수 있습니다. 현재는 라이트가 선택되지 않은 상태입니다.

3　라이트 선택을 위해 ❶ 라이트 속성 창을 드래그하여 라이트 이펙트 작업하기 편한 위치로 배치합니다. 모
　니터 우측 하단 ❷ 줌 배율 버튼을 클릭합니다. ❸ 25% 선택하여 클릭합니다.

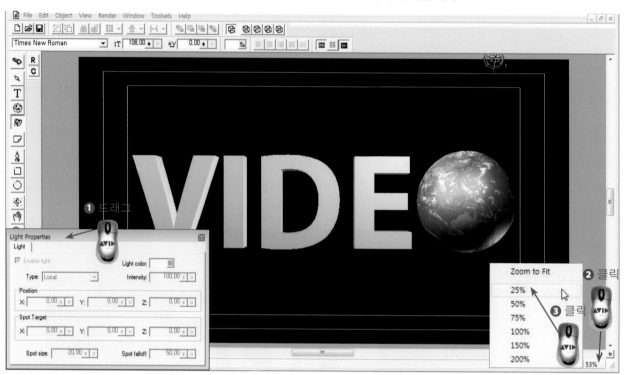

4　마키 모니터에서 화면이 축소됩니다. ❶ 라이트 소스 2를 클릭하여 선택합니다. 라이트 속성 창에 라이트
　소스 2의 현재 정보가 표시되어 나타납니다. 라이팅 애니메이션 시작 키프레임을 지정하기 위해 타임라인
　에서 ❷ 　 이전 편집으로 가기 버튼을 클릭합니다. ❸ 　 애니메이션 모드 버튼을 클릭합니다.

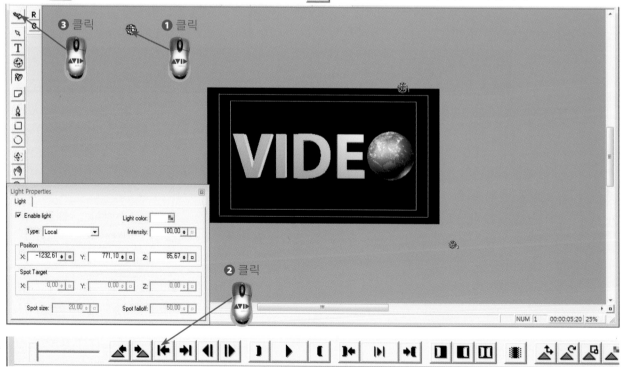

**5** 도구상자에서 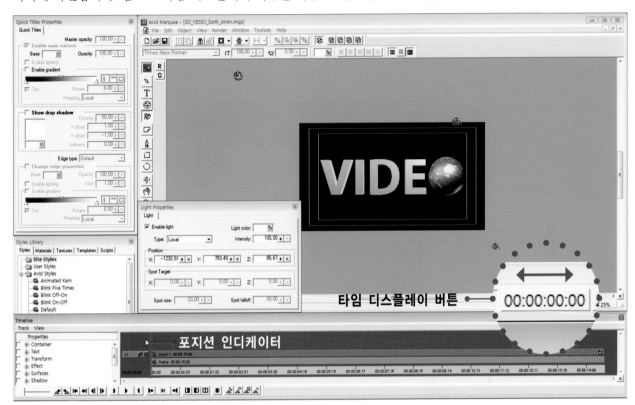 애니메이션 모드 비튼의 레드 컬러 표시 확인합니다. 타임라인에서 포지션 인디케이터의 위치를 확인합니다. 마키 모니터의 우측 하단 `00:00:00:00` 타임 디스플레이 버튼을 보고 시작 지점을 정확하게 확인합니다. 참고로 타임 디스플레이 버튼을 좌우 드래그하면 조그 셔틀 입니다.

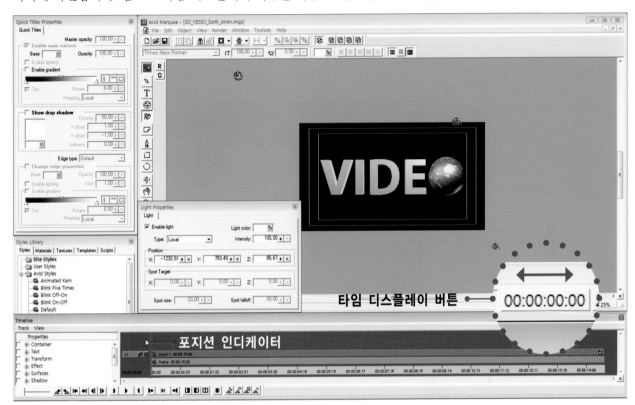

**6** 라이트 소스 2의 속성 창에서 ❶ Position X 의 버튼을 드래그하여 −1220에 위치합니다. 애니메이션 끝 키프레임을 지정하기 위해 타임라인에서 ❷ 다음 편집으로 가기 버튼을 클릭합니다.

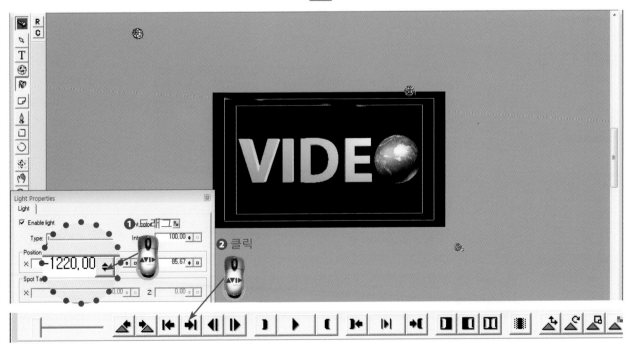

7 타임 디스플레이 버튼에서 끝 지점의 ❶ 위치를 정확하게 확인합니다. 라이트 위치의 수평을 유지하기 위해
❷ 키보드에서 Shift 키를 누르고 라이트 소스 2를 우측으로 드래그 합니다.

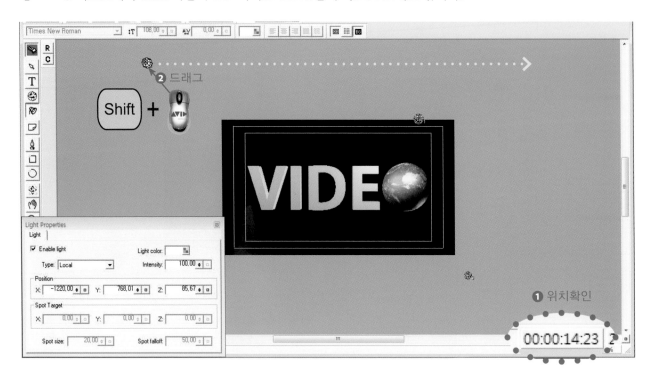

8 라이트 소스 2가 드래그하여 이동하면 빛의 방향이 변화합니다. 이제 라이팅 애니메이션을 눈으로 확인하
기 위해 타임라인에서 ▐◀▶▌ 인-아웃 재생 버튼을 클릭하여 실시간으로 재생합니다. 체크가 끝나면 스페
이스 바를 누르어 정지 합니다.

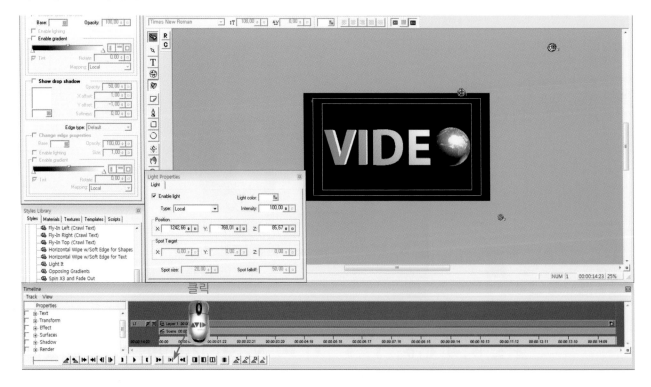

**9** 광도(Light Intensity)에도 키 애니메이션을 적용하면 모션 그래픽 타이틀의 퀄리티는 더 좋아집니다. 타임라인에서 ❶ ◀ 이전 편집으로 가기 버튼을 클릭합니다. ❷ 시작 위치를 다시 확인합니다.

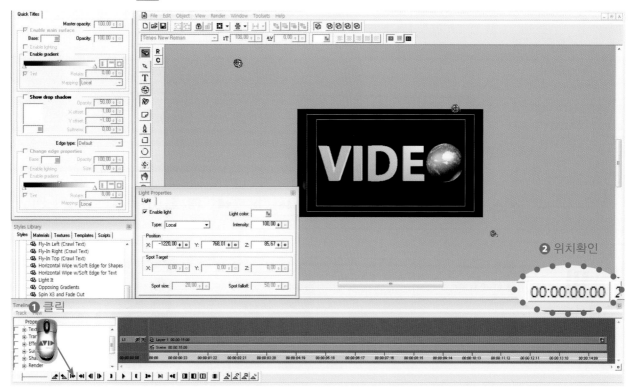

**10** Intensity 텍스트 상자를 클릭하여 키보드에서 −150으로 입력하고 엔터 키를 누르면 장면은 어두워집니다. 광도(Light Intensity)의 기본 값 100 보다 숫자가 크면 밝아지고, 숫자가 작으면 어두워집니다.

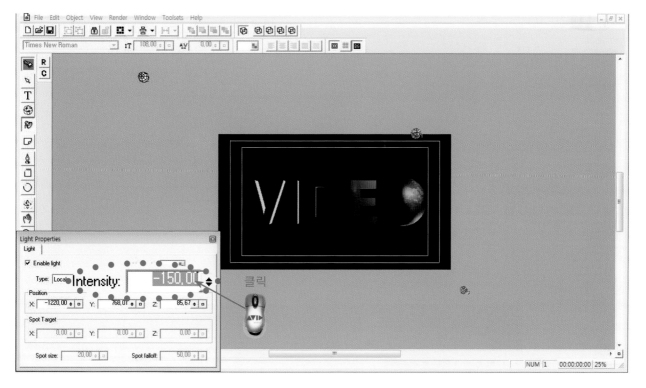

**11** 타임라인에서 다음 키프레임이 될 지점으로 ❶ 포지션 인디케이터를 드래그하여 이동합니다. 시작에서 2초가 지난 지점을 키프레임으로 합니다. ❷ 키프레임의 위치 00:00:02:00를 확인합니다.

**12** 라이트 속성 창에서 Intensity 텍스트 상자를 클릭합니다. 키보드에서 60으로 입력하고 엔터 키를 누릅니다.

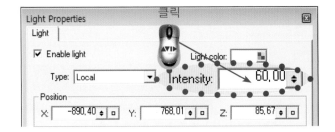

**13** 빛의 이동을 이용한 라이팅 애니메이션이 적용되었습니다. 포지션 인디케이터를 좌우로 드래그하면서 조그셔틀로 라이팅 애니메이션을 확인합니다.

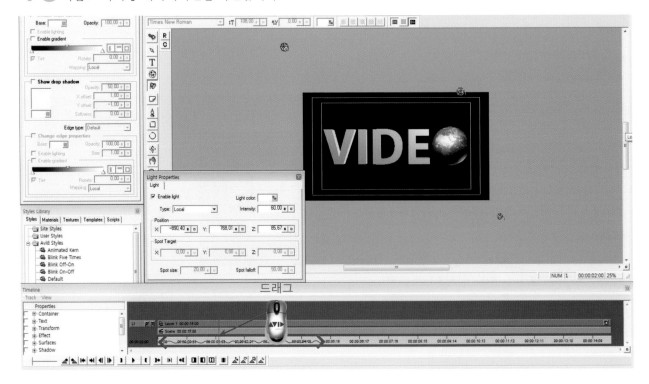

**14** 화면 프레임을 모니터에 맞추기 위해 마키 모니터 우측 하단 ❶ 줌 배율 버튼을 클릭합니다. ❷ Zoom to Fit 를 선택하여 클릭합니다. 프레임이 모니터 크기에 맞게 확대됩니다.

**15** 라이팅 애니메이션이 완성되었으면, 다른 이름 으로 마키 프로젝트를 저장합니다. 메뉴 바에서 File ▶ Save As 를 클릭합니다.

**16** 다른 이름으로 저장 창이 열립니다. 라이팅 애 니메이션이 추가된 파일이므로 키보드에서 3D_VIDEO_Earth_Anim_Light.mqp 라고 파일 이름 을 입력합니다. 저장 버튼을 클릭합니다.

**17** 이제 마키에서 제작한 3D 모션 그래픽 타이틀 애니메이션을 아비드 미디어 컴포저의 빈으로 보냅니다. 메뉴 바에서 File ▶ Save All to Bin 를 클릭합니다.

**18** 마키에서 렌더링이 시작합니다. 아비드 미디어 컴포저로 렌더 이미지를 보내기 위한 프로세스 중의 하나입니다. 렌더링이 끝날 때까지 기다립니다.

**19** 마키 타이틀 렌더링이 끝나면, 화면 중앙에 아비드 미디어 컴포저의 타이틀 저장 창이 열립니다. 타이틀 이름은 마키에서 저장한 프로젝트 이름 (3D_VIDEO_Earth_Anim_Light)이 자동으로 나타납니다. Bin은 미디어 컴포저에서 타이틀이 저장될 장소입니다. ❶ Resolution은 DNxHD 115 MXF로 선택합니다. ❷ Save 버튼을 클릭합니다.

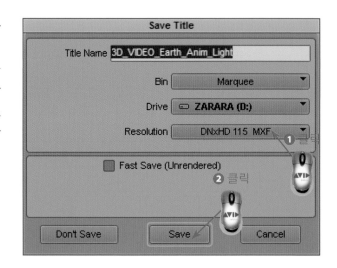

**20** 아비드 미디어 컴포저에 TIFF 시퀀스로 가져오기 위한 미디어 만들기 과정이 진행됩니다. 자동으로 끝날 때까지 기다립니다. 프로세스를 멈추고 싶다면 키보드에서 Ctrl + . 을 누르면 취소 됩니다.

**21** 미디어 만들기 과정이 끝나면 자동으로 알파 미디어 만들기 과정을 진행합니다. 프로세스가 끝날 때까지 기다립니다.

**22** 타이틀 알파 매트를 위한 무압축 알파 미디어 만들기 과정이 진행됩니다. 이 과정이 끝나면 아비드 미디어 컴포저에 3D 모션 그래픽 타이틀이 생성됩니다. 프로세스가 끝날 때까지 기다립니다.

**23** 타이틀 만들기 과정이 모두 끝나면 미디어 컴포저 Marquee빈 Animated Title: 3D_VIDEO_Earth_Anim_Light라는 이름으로 타이틀 클립이 생성됩니다.

**24** Animated Title: 3D_VIDEO_Earth_Anim_Light 타이틀 클립을 ❶ 타임라인으로 드래그합니다. 시퀀스가 생성되면 미디어 컴포저에서 ❷ ▶ 재생 버튼을 클릭하여 최종 확인합니다.

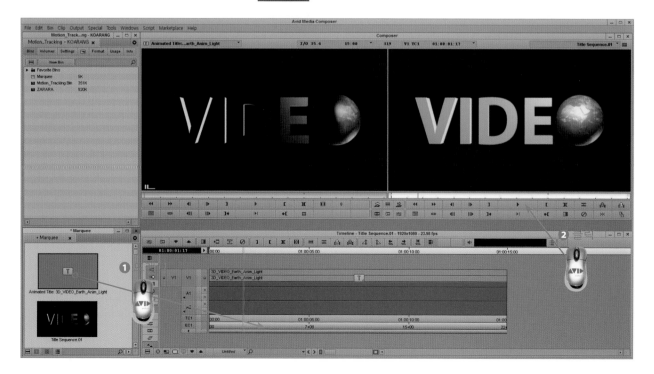

# AVID EFFECTS BIBLE

# 7장. 카메라 이펙트

이 장을 통해 카메라 화면비율을 이해하고, 카메라 이펙트를 이용하여 리포맷과 아비드 팬 앤 줌 이펙트를 사용하도록 구성하였습니다.

# 19 카메라 화면 비율 이해하기

아비드 미디어 컴포저 V8.4의 가장 큰 변화는 영상 프로젝트 프레임의 제약에서 벗어나 사용자 정의 프레임으로 화면 비율을 설정할 수 있도록 한 것입니다. V8.4 이전에는 아비드 미디어 컴포저의 화면 비율은 방송용 SD 4:3 프레임 사이즈 또는 HD 16:9 프레임 사이즈에서 프로젝트를 설정해야 하였습니다. 이제부터는 프레임의 제약 없이 최소 크기 256 × 128 픽셀에서 최대 크기 8192 × 8192 픽셀까지 사용자 정의 프레임으로 영상 제작을 할 수 있습니다. 이는 현재 최대 8K 프레임의 영상을 지원한다는 것을 의미합니다.

## GUIDE 화면 비율 4:3

TV 방송은 오랜 기간 동안 4:3 화면 비율을 표준으로 포맷을 잡아 발전해왔습니다. 2000년대부터 16:9 모니터를 표준으로 하는 HD 방송이 시험 방송되었고, 지금은 HD 방송 시대가 되었고, UHD 방송 시대로 발전하고 있습니다.

### 4:3 프레임 사이즈(4:3 Frame Size) - SD 방송

NTSC, PAL의 SD(Standard Definition) 방송 포맷에서 사용되는 픽셀의 규격에 대한 기본적인 지식을 가지고 있어야합니다. SD 프로젝트에서는 그래픽 이미지 가져오기를 할 때 스퀘어 픽셀(Square pixels)과 논-스퀘어 픽셀(non-square pixel)을 선택할 수 있습니다. SD 방송에서의 표준 픽셀은 NTSC D1 720×486기준으로 가로와 세로의 비율(1×0.91)이 다른 논-스퀘어 픽셀(non-square pixel)입니다. NTSC DV는 720×480입니다.

**HD 16:9 영상 소스를 아비드 프레임플렉스에서 SD 4:3으로 조정한 화면비율**

이펙트 작업을 위해 이미지 소스 또는 그래픽 파일을 스퀘어 픽셀로 사용할 경우 다음과 같은 사이즈로 가져오기를 할 수 있습니다. 648 x 486 (NTSC), 640 x480 (NTSC DV) 768 x 576 (PAL) 또한 NTSC와 PAL을 동시에 작업해야 하는 상황에서는 720 x 540의 화면 사이즈를 사용할 수 있습니다.

아비드 미디어 컴포저는 프로젝트 화면 비율을 실시간으로 자유롭게 변경할 수 있습니다. 이는 해상도의 제약 없이 자유롭게 영상 소스를 활용하여 이펙트 작업을 할 수 있다는 것을 의미합니다. 두가지 방법으로 화면 비율을 변경할 수 있습니다. 첫째, 프로젝트 설정 변경하는 방법, 둘째, 이펙트 템플릿을 비디오 트랙에 적용하여 변경하는 방법입니다.

1 현재 프로젝트는 16:9 HD 설정으로 되어있습니다. 4:3 SD 화면 비율로 변경하려면,프로젝트 설정을 변경해야 합니다. 프로젝트 창에서 포맷 탭을 클릭합니다.

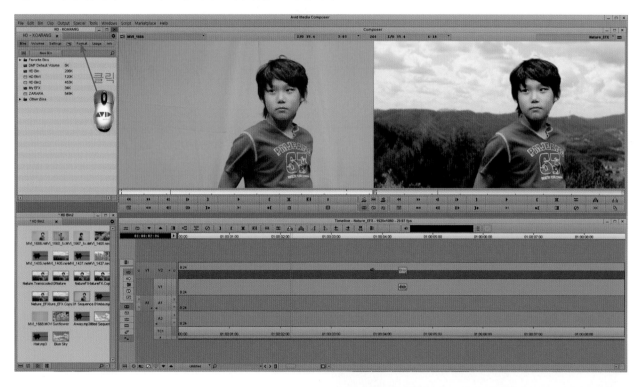

2 프리셋 메뉴 ❶ 1080p/29.97 를 클릭합니다. 프리셋 메뉴에서 ❷ NTSC ▶ ❸ 30i NTSC를 선택하여 클릭합니다.

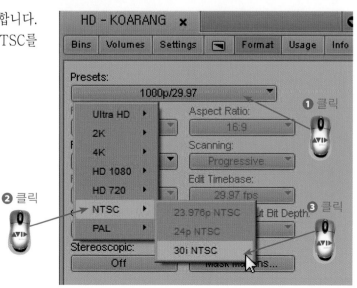

3 프리셋 메뉴가 30i NTSC로 변경됩니다. 30i NTSC 프리셋은 4:3 SD 화면 비율 입니다. 화면 비율을 변경하기 위해 Aspect Ratio ❶ 16:9 메뉴를 클릭합니다. 메뉴가 나타나면 ❷ 4:3 으로 선택하여 클릭합니다.

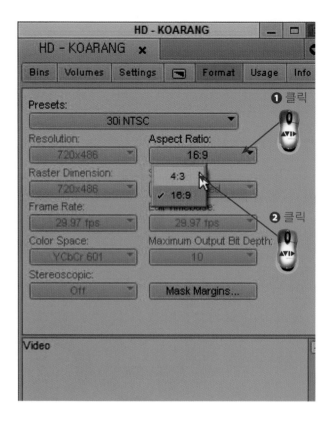

4 프로젝트의 컴포저 모니터 설정이 4:3 SD 카메라 포맷 설정으로 변경되었습니다. 16:9, 4:3 소스를 혼용하며 이펙트 편집을 하다가 컴포저 창의 패스트 메뉴에서 신속하게 화면 비율을 변경할 수도 있습니다. 컴포저 창을 오른쪽 마우스 버튼으로 클릭합니다.

5 컴포저 창의 패스트 메뉴가 나타나면 ❶
Project Aspect Ratio ▶ ❷ 16:9 를 선택하
여 클릭합니다.

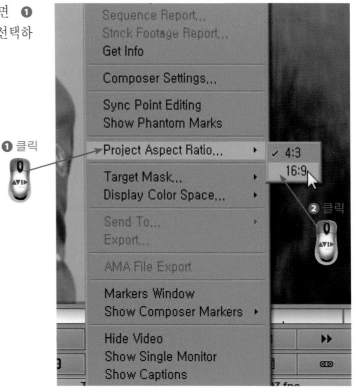

❶ 클릭

❷ 클릭

6 프로젝트의 컴포저 모니터 설정이 16:9 SD 카메라 포맷 설정으로 변경되었습니다. 이러한 방법으로 이펙
트 편집을 하다가 컴포저 창의 카메라 포맷 설정을 변경할 수 있습니다.

화면 비율 16:9는 HD 방송에서 사용하는 종횡비입니다. UHD에서도 HD와 동일한 화면 비율을 사용합니다. 아비드 미디어 컴포저 V8.4에서 지원하는 UHD, 2K, 4K 고해상도 포맷을 표로 정리하여 1장에 수록하였습니다.

## 16:9 프레임 사이즈(16:9 Frame Size) - HD 방송

HD 방송 디지털 영상 이펙트 제작을 위해서는 HD(High Definition) 방송 포맷에서 사용되는 픽셀의 규격에 대한 이해를 가지고 있어야 합니다. HD 방송에서의 표준 픽셀은 가로와 세로의 비율(1×1)이 동일한 정사각형의 픽셀인 스퀘어 픽셀(Square Pixel)입니다.

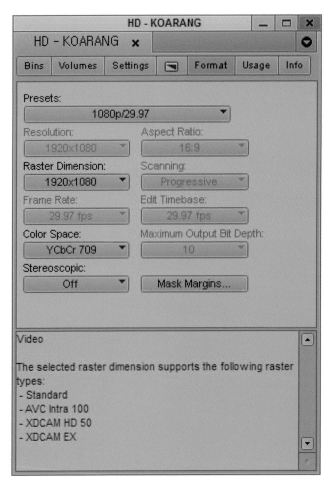

**16:9 HD 방송 프로젝트 프리셋**

아비드 미디어 컴포저의 장점은 프로젝트 프리셋이 전문가 규격에 맞추어 설정되어있는 점입니다. 화면 크기에 따라 방송용 카메라에서 사용되는 비디오 해상도 타입의 정보가 표시됩니다.

**HD 16:9 영상 소스를 아비드 프레임플렉스에서 SD 4:3으로 조정한 화면비율**

이펙트 작업을 위해 이미지 소스 또는 그래픽 파일을 스퀘어 픽셀로 사용할 경우 다음과 같은 사이즈로 가져오기를 할 수 있습니다. 864 x 486 NTSC 아나모픽(NTSC Anamorphic), 1024 x 576 (PAL Anamorphic), 1280 x 720 (HD), 1920 x 1080(HD), SD미디어는 미디어컴포저에서 논-스퀘어 픽셀(non-square pixel)로 저장됩니다.

**GUIDE** 화면 비율 2.39:1

화면 비율 2.39:1는 극장용 영화에서 사용하는 종횡비입니다.

## 2.39:1 시네마 스코프 – 디지털 시네마

영화에서 사용하는 화면 비율 2.39:1 시네마 스코프는 2K DCI Scope 은 화면크기 2048x858를 가지며, 4K DCI Scope는 화면 크기 4096x1716로 이미지를 저장합니다.

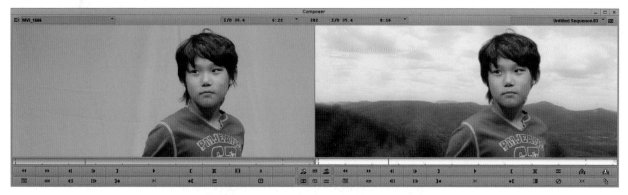

**HD 16:9 영상 소스를 아비드 프레임플렉스에서 시네마 스코프 2.39:1으로 조정한 화면비율**

아비드 미디어 컴포저에서 지원하는 디지털 시네마 표준 규격 사전설정포맷은 화면 비율 1.85:1(2K DCI Flat 1998x1080, 4K DCI Flat 3996x2160)과 화면 비율 1.90:1(2K DCI Full 2048x1080, 4K DCI Full 4096x2160) 그리고 화면 비율 1.32:1(2K Full Aperture 2048x1556, 4K Full Aperture 4096x3112)이 있습니다.

# 20 카메라 이펙트

아비드 미디어 컴포저의 카메라 이펙트 템플릿에는 카메라 비율에 맞게 화면 비율 조정하는 팬 앤 스캔(Pan & Scan), 포맷을 변경할 때 사용하는 리포맷(Reformat), 고해상도 스틸이미지로 카메라 모션을 만드는 아비드 팬 앤 줌(Avid Pan & Zoom)이 있습니다.

---

## GUIDE 리포맷(Reformat) – 4:3 사이드바(4:3 Sidebar)

화면 비율 16:9 HD 시퀀스를 아비드 전용 입출력장치인 Mojo DX, Nitris DX가 아닌 DV 캠코더나 데크로 녹화하기 위해서는 SD 4:3 화면 비율로 재조정해야 합니다. 아비드 전용 입출력장치를 사용하면 Video Output Tool이 활성화되어 다운컨버트을 지원하여 별도의 이펙트 적용없이 HD시퀀스를 레터박스(Letterbox), 아나모픽(Anamorphic), 센터 컷(Center Cut)으로 변환하여 실시간으로 SD 마스터링을 할 수 있습니다. 그러나, DV 캠코더나 데크를 녹화장비로 사용한다면 Video Output Tool을 사용할 수 없습니다. 이러한 환경에서는 이펙트 팔레트의 Reformat을 적용하여 실시간으로 화면 비율을 재조정할 수 있습니다. 이때 리포맷 이펙트 템플릿을 사용합니다.

**1** 싱글 모니터로 전환하기 위해 메뉴 바에서 Special ▶Show Single Monitor를 클릭합니다. 현재 프로젝트는 16:9 HD 화면 비율로 설정되어 있습니다. 리포맷을 적용할 시퀀스를 더블 클릭하거나 레코드 모니터를 드래그 앤 드롭 합니다.

2 타임라인과 레코드 모니터에 시퀀스가 나타납니다. 가이드 예제 설명을 위해 비디오 트랙으로 이펙트 작업을 하여 편집한 시퀀스로 설명합니다. 편집된 클립에 리포맷 이펙트를 적용하기 위해 키보드에서 단축키 Ctrl +Y를 눌러 이펙트 템플릿을 적용할 비디오 트랙을 추가합니다.

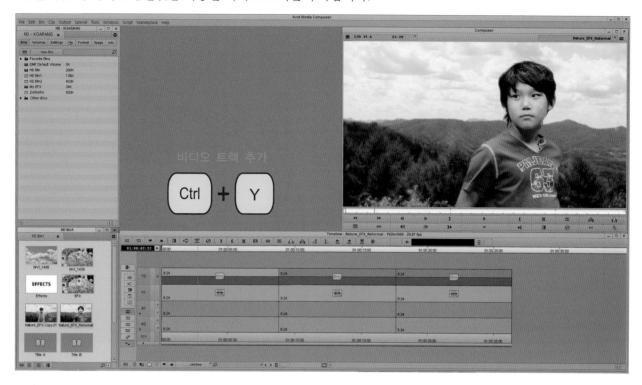

3 타임라인에 비디오 트랙 V3가 생성됩니다. 키보드에서 단축키 Ctrl +Y를 누르거나 메뉴 바에서 Tools ▶ Effect Palette를 클릭하여 이펙트 팔레트를 엽니다.

4 이펙트 팔레트가 열리면, ❶ 이펙트 카테고리에서 Reformat을 클릭합니다. Reformat 이펙트 목록에서 ❷ 4:3 Sidebar 이펙트 템플릿을 선택하여 타임라인의 V3 비디오 트랙으로 드래그 앤 드롭 합니다.

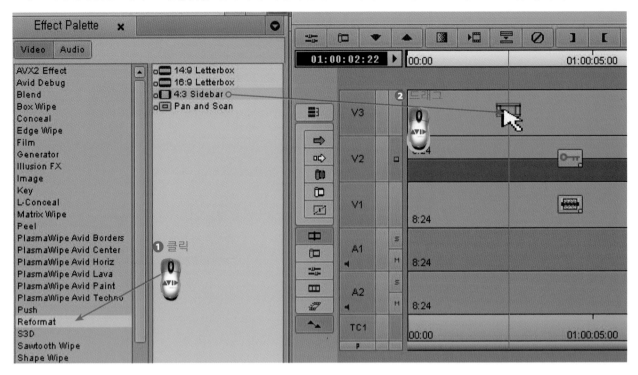

5 타임라인의 V3 비디오트랙에 4:3 Sidebar 이펙트가 적용되고 이펙트 아이콘이 표시됩니다. Reformat 이펙트는 실시간으로 결과를 보여주는 리얼타임 이펙트입니다. 이펙트 결과가 보이지 않는 이유는 타임라인에서 V3 비디오 트랙 옆에 있는 레코드 트랙 모니터 버튼을 선택하지 않았기 때문입니다. 아비드 미디어 컴포저 초보 사용자들이 많이 실수하는 것이니 주의를 기울이시기를 바랍니다. 레코드 트랙 모니터 버튼을 클릭합니다.

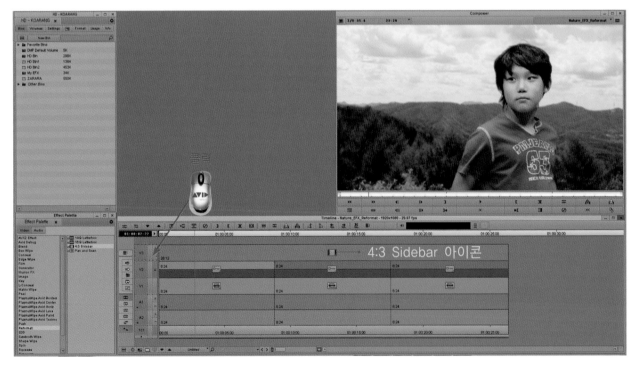

**6** 비디오 트랙 V3의 레코드 트랙 모니터 버튼이 선택되면 컴포저 창의 레코드 모니터에 SD 4:3 화면 비율에 맞추어 사이드 블랙 바를 적용된 화면이 나다닙니다. 현재 프로젝트의 컴포저 창이 16:9 비디오 모니터로 설정되어 있으므로 화면이 상하로 확대되어 왜곡된 형태로 보입니다. 리포맷 이펙트는 SD 방송 마스터링을 위해 만든 이펙트 입니다. 왜곡되지 않게 화면 비율을 자유롭게 조정하고 싶으면 프레임플렉스를 사용할 것을 권장합니다.

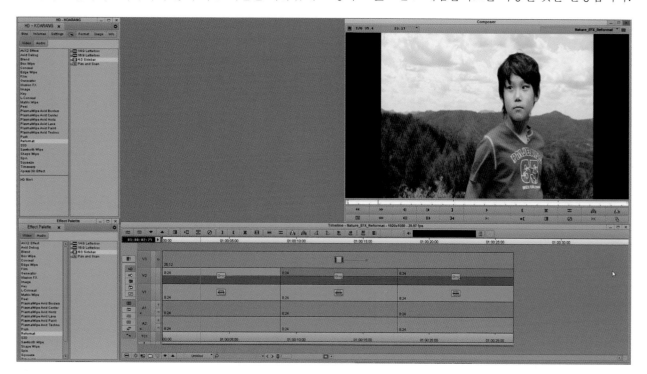

1 리포맷의 팬 앤 스캔(Pan and Scan) 이펙트 템플릿을 사용하면, 4:3 사이드 바와 다르게 화면 비율 16:9 HD
시퀀스를 블랙 레터 박스가 없는 4:3 SD 화면 비율에 맞추어 SD 마스터를 만들 수 있습니다.

2 이펙트 팔레트의 Reformat 카테고리에서 Pan and Scan 이펙트 템플릿을 선택하여 타임라인의 V3 비디오
트랙으로 드래그 앤 드롭 하여 이전 가이드 예제에서 적용하였던 4:3 사이드바 이펙트 템플릿을 교체합니다.

3 타임라인의 비디오 트랙 V3에 Pan and Scan 이펙트 템플릿으로 교체되어 적용됩니다. 팬 앤 스캔 이펙트를 조정하기 위해 타임라인 툴바의 이펙트 모드 버튼을 클릭하여 이펙트 에디터를 엽니다.

4 이펙트 에디터 창이 열리면, 화면 비율을 결정하는 Aspect Ratios 옵션 파라미터를 확인합니다. 현재 Source 옵션 화면 비율 기본값이 1.33(4:3)로 설정되어 있습니다. Source 옵션 메뉴를 클릭합니다.

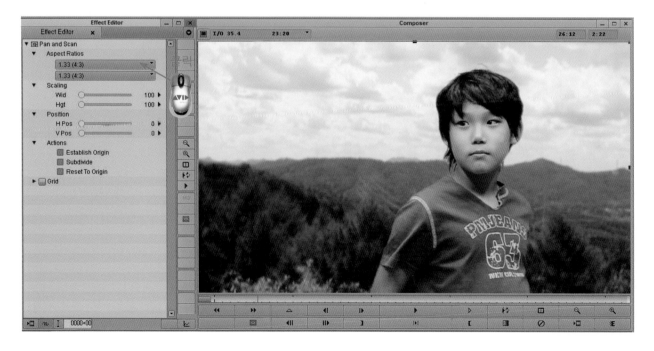

**5** 상단 옵션 메뉴가 나타나면 16:9 Anamorphic을 선택하여 클릭합니다. 하단 옵션은 기본 값인 1.33(4:3)으로 설정되어 있는지 확인합니다..

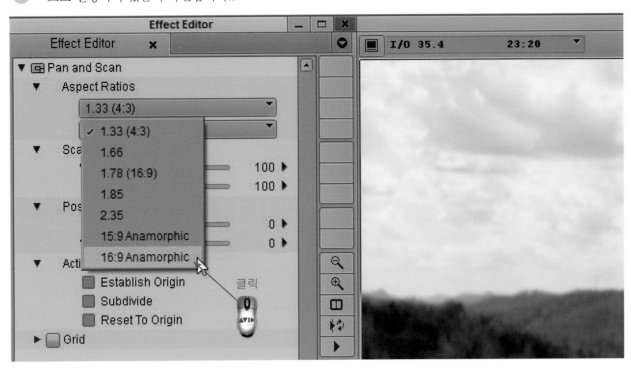

**6** 하단 옵션이 1.33(4:3)으로 설정되어 있으면 이펙트 모니터에 4:3 화면 비율로 변경될 화면 크기가 와이어 프레임으로 표시됩니다. 16:9 HD 시퀀스를 화면 중앙 기준으로 좌우 화면을 자르는 4:3 SD Center Cut이 적용되었습니다. 센터 컷(Center Cut)이란 화면 중심 기준으로 좌 우 화면을 잘라 4:3 화면 비율로 변경하는 포맷입니다. 타임라인 회색 타임코드 트랙을 클릭하여 이펙트 편집 모드에서 나옵니다.

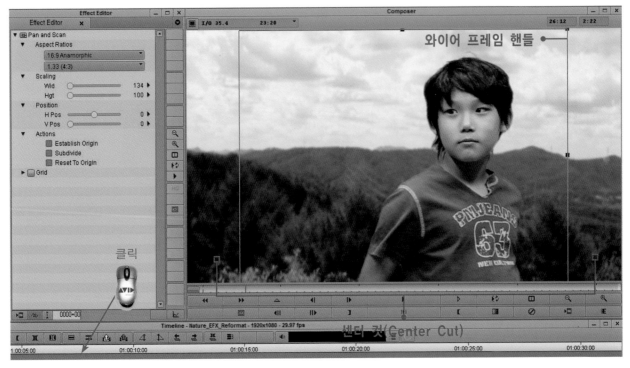

**7** 현재 컴포저창이 16:9 비디오 모니터로 설정되어 있으므로 화면이 상하로 축소되어 왜곡된 형태로 보입니다. 리포맷 이펙트는 SD 프로젝트 포맷 변경을 위한 이펙트 템플릿입니다. 반드시 프로젝트 포맷이 스탠다드 포맷 NTSC 또는 PAL에서 사용해야 합니다.

**1** 아비드 팬 앤 줌 이펙트 템플릿은 고해상도 이미지를 이용하여 카메라 팬(Pan)과 줌(Zoom)을 조절하며 카메라 움직임을 만드는 이펙트입니다. 타임라인을 선택하고 메뉴 바에서 File ▶ New Sequence를 클릭합니다.

**2** 시퀀스를 저장할 빈 선택창이 나타납니다. ❶HD Bin1을 클릭하여 선택하고, ❷ OK 버튼을 클릭합니다.

3 빈 창에 시퀀스가 생성됩니다. 시퀀스의 이름을 입력합니다. Pan and Zoom이라 입력하겠습니다. 소스 클립을 만들기 위해 메뉴 바에서 Clip ▶ New Title을 선택하여 클릭합니다.

4 타이틀 선택 창이 나타납니다. Title Tool 버튼을 클릭합니다.

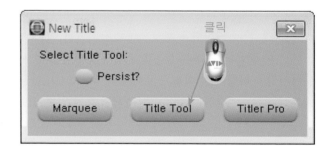

5 타이틀 도구 창이 나타납니다. ■ 사각형 도구 버튼을 클릭합니다.

6 사각형 도구로 ❶ 화면 크기로 드래그 하여 화이
트 상자를 그립니다. 화면 크기보다 크게 그리는
것이 좋습니다. ❷ ☒ 닫기 버튼을 클릭합니다.

7 저장 정보 대화 상자가 나타납니다. Save 버튼
을 클릭합니다.

8 타이틀 저장 창이 나타납니다. 키보드에서 텍스트 상자에 타이틀 이름을 입력합니다. W1이라 입력하겠습니
다. Bin 메뉴를 선택하여 저장하기를 원하는 빈을 선택합니다. 드라이브는 타이틀 데이터가 저장될 드라이
브 입니다. 저장 데이터를 프로그램이 설치되어 있는 C 드라이브 보다 동영상을 저장하는 드라이브를 별도로 사용
하는 것이 좋습니다. 빠른 성능을 원한다면 외장 레이드를 사용할 것을 권장합니다. 외장 레이드는 꼭 RAID 5를 사
용하시기를 바랍니다. 아비드 유니트 레이드도 RAID 5 설정으로 되어있습니다. 해상도를 결정하는 Resolution 메
뉴에서는 DNxHD 100MXF로 설정하면 화질 열화 없이 이펙트 작업을 할 수 있습니다. Save 버튼을 클릭합니다.

9 소스 모니터에 화이트 클립이 나타납니다. 소스 모니터 컨트롤 패널에서 ❶ [ ] 마크 인 버튼을 클릭합니다. 10초 이동한 후 ❷ [ 마크 아웃 버튼을 클릭합니다. 컴포저 중앙 편집 패널에서 오버라이트 버튼을 클릭합니다.

10 타임라인에 타이틀 세그먼트가 만들어지고, 레코드 모니터에 화이트가 나타납니다. 키보드에서 Ctrl + Y를 누르어 아비드 팬 앤 줌 이펙트 템플릿을 적용할 비디오 트랙을 추가합니다.

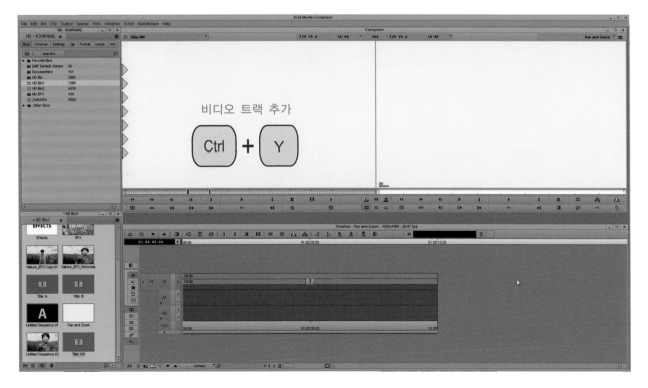

**11** 타임라인에 비디오 트랙 V2가 추가됩니다. ❶ V2 레코드 트랙 버튼을 클릭합니다. 키보드에서 ❷ Ctrl + 8
을 누르어 이펙트 팔레트를 엽니다.

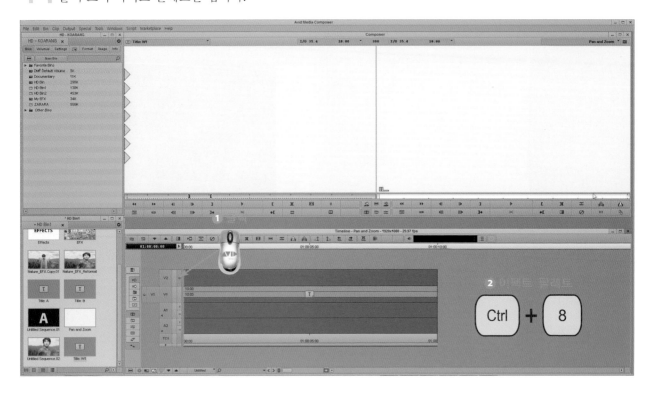

**12** 이펙트 팔레트가 열리면, 이펙트 카테고리에서 ❶ Image를 클릭합니다. 이미지 이펙트 목록에서 ❷ Avid
Pan & Zoom 이펙트 템플릿을 선택하여 타임라인의 V2 비디오 트랙으로 드래그 앤 드롭 합니다.

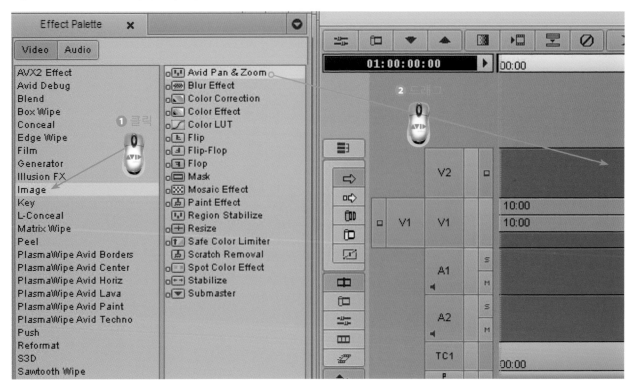

**13** 아비드 팬 앤 줌 이펙트 템플릿이 적용되면 비디오 트랙 V2 위에 플러그 인 이펙트 아이콘이 표시됩니다. 이제 카메라 팬과 줌을 조정하기 위해 타임라인 툴바의 ▦▦▦ 이펙트 모드 버튼을 클릭합니다.

**14** 이펙트 에디터 창이 열립니다. Avid Pan & Zoom 이펙트 파라미터에서 Import image 옵션 박스를 클릭하여 이미지 가져오기 합니다.

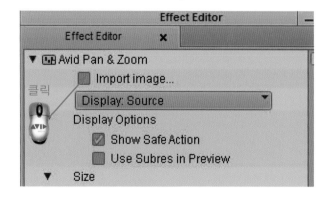

**15** 이미지 선택 창이 열리면 DSLR로 촬영한 사진 이미지를 선택합니다. 열기 버튼을 클릭합니다.

**16** 이펙트 프리뷰 모니터에 고해상도 이미지가 나타납니다. 이펙트 에디터의 Size 파라미터에서 Zoom Factor 슬라이더를 기본 값은 1에서 2.30으로 드래그하여 애니메이션을 적용할 시작 지점의 카메라 프레임의 크기를 조정합니다. 사이즈 파라미터의 줌 팩터 슬라이더는 카메라 줌 배율을 조정합니다. 기본 값은 1이며, 최대 값은 20, 최소 값은 0.1입니다. 최대 값으로 슬라이더를 이동하면 카메라 크기는 확대되며, 최소 값으로 이동하면 카메라 크기는 축소됩니다.

**17** 줌 팩터 슬라이더를 2.30으로 카메라 줌 배율을 확대 조정하였으면, 이제 애니메이션 키프레임을 적용합니다. 이펙트 프리뷰 모니터에서 ❶ 포지션 바의 앞 부분을 클릭하여 포지션 인디케이터를 첫 프레임 위치로 이동합니다. 이펙트 에디터에서 ❷ 📈 키프레임 그래프 보기 버튼을 클릭합니다.

**18** 이펙트 에디터에서 키프레임 그래프가 열리면, ❶ Position 파라미터에서 마우스 오른쪽 버튼을 클릭하여 서브 메뉴를 엽니다. 서브 메뉴에서 ❷ Add Keyframe 을 클릭하여 첫 지점의 키프레임을 추가합니다.

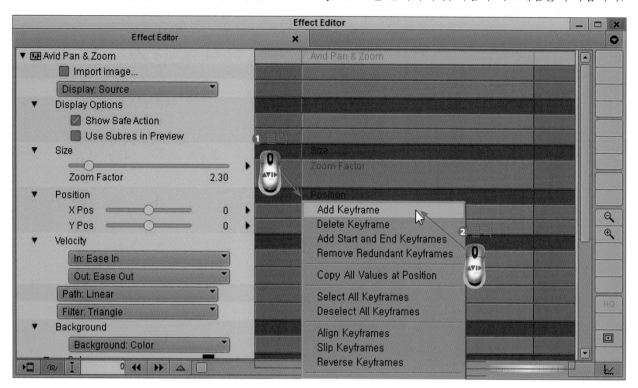

**19** 이펙트 에디터의 키프레임 그래프에 삼각형 키프레임이 추가됩니다. 카메라 이동 시작을 일정한 속도로 움직이기 위해 Velocity 파라미터에서 ❶ In 메뉴를 클릭하여, 메뉴가 열리면 ❷ In: Linear를 클릭합니다.

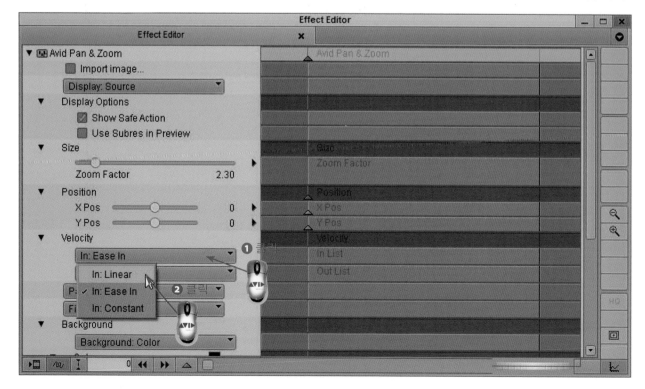

20 키프레임 그래프에 삼각형 키프레임이 추가됩니다. 카메라 끝 지점도 일정한 속도로 움직이기 위해
Velocity 파라미터에서 ❶ Out 메뉴를 클릭하여, 메뉴가 열리면 ❷ Out: Linear를 클릭합니다.

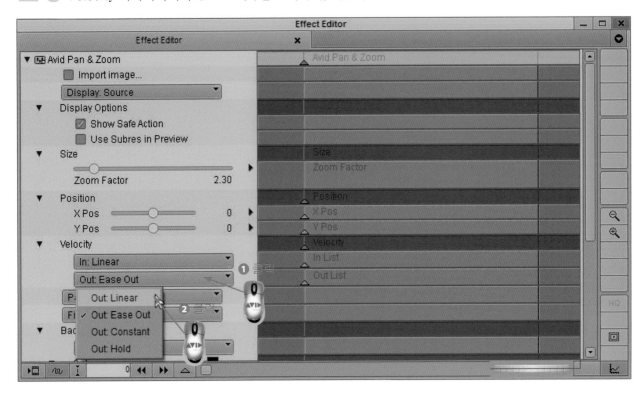

21 키프레임 그래프의 Position 파라미터에서 ❶ 포지션 인디케이터를 드래그하여 끝 지점으로 이동합니다.
❷ 마우스 오른쪽 버튼을 클릭하여 서브 메뉴를 엽니다. 서브 메뉴에서 ❸ Add Keyframe 을 클릭하여 끝
지점에 키프레임을 추가합니다.

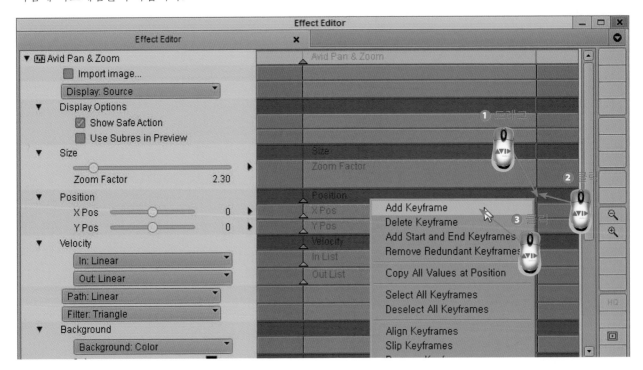

22 끝 지점 키프레임 그래프에 삼각형 키프레임이 추가됩니다. Velocity 파라미터에서 ❶ Path 메뉴를 클릭하면, Path: Linear 옵션과 Path: Spline 옵션이 있습니다. 경로의 일정한 속도 유지를 위해 ❷ Path: Linear 옵션을 클릭합니다. 만일 Path: Spline 옵션을 선택하면 보다 자연스러운 움직임을 만들기 위해 키프레임은 곡선으로 변경됩니다.

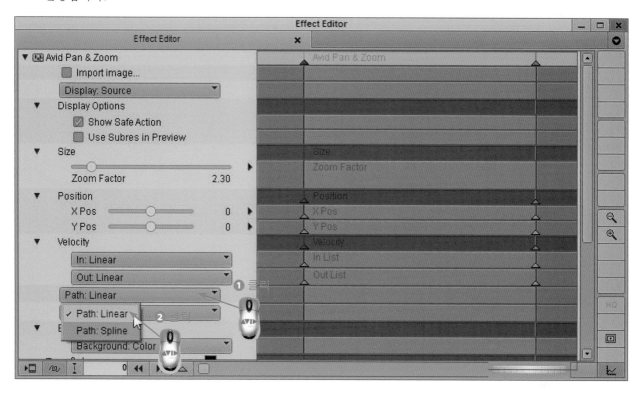

23 이펙트 프리뷰 모니터에서 안전 액션 라인의 ❶ 센터 마크를 드래그 하여 끝 지점 카메라 프레임의 위치를 레이아웃합니다. 카메라 팬 애니메이션을 확인을 위해 이펙트 프리뷰 모니터 컨트롤 패널에서 ❷ 재생 반복 버튼을 클릭하여 반복 재생하면서 확인합니다. 재생을 중지하려면 스페이스 바를 누릅니다.

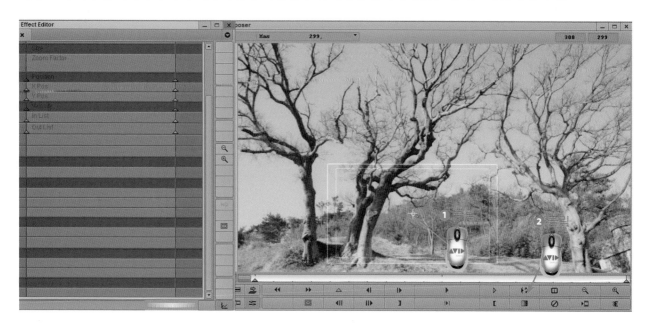

**24** 카메라 팬 애니메이션을 확인하였으면, 카메라 줌 애니메이션 적용을 위해 이펙트 프리뷰 모니터 컨트롤 패널에서 [◀◀] 리와인드 버튼을 클릭하여 포지션 인디케이터를 첫 키프레임으로 이동합니다.

**25** 이펙트 에디터에서 ❶ Zoom Factor 키프레임 그래프의 첫 지점을 마우스 오른쪽 버튼을 클릭합니다. 서브 메뉴를 열리면 ❷ Add Keyframe 을 클릭하여 줌 팩터 첫 지점에 키프레임을 추가합니다.

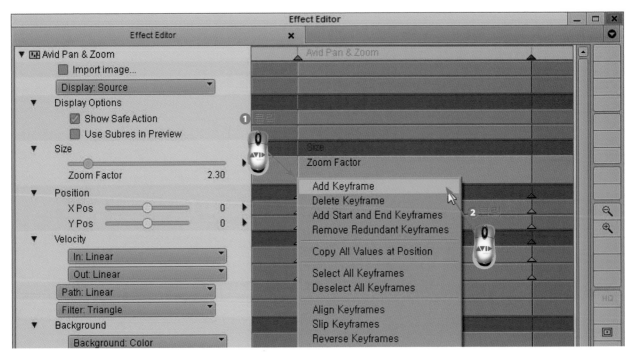

26 키프레임 그래프에서 ❶ 포지션 인디케이터를 드래그하여 끝 지점으로 이동합니다. 줌 팩터 키프레임 그래프에서 ❷ 마우스 오른쪽 버튼을 클릭하여 서브 메뉴를 엽니다. 서브 메뉴에서 ❸ Add Keyframe 을 클릭하여 줌 팩터 끝 지점에 키프레임을 추가합니다.

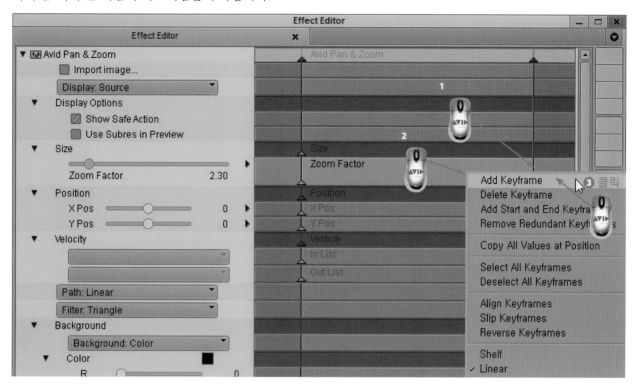

27 줌 팩터 키프레임 그래프 끝 지점에 삼각형 키프레임이 추가됩니다. 줌 팩터 키프레임 그래프에서 ❶ 첫 키프레임 아이콘을 클릭합니다. 분홍색으로 첫 키프레임이 선택되면, 줌 팩터 슬라이더를 드래그하여 1.25로 지정합니다.

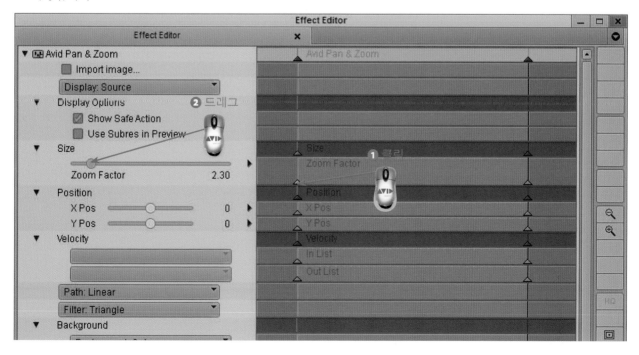

**28** 줌 배율을 1.25로 조정하면 첫 키프레임의 카메라 크기가 변경됩니다. 이펙트 프리뷰 모니터 컨트롤 패널에서 ▐▒ 재생 반복 버튼을 클릭하여 반복 재생하면서 카메라 줌 애니메이션을 확인합니다.

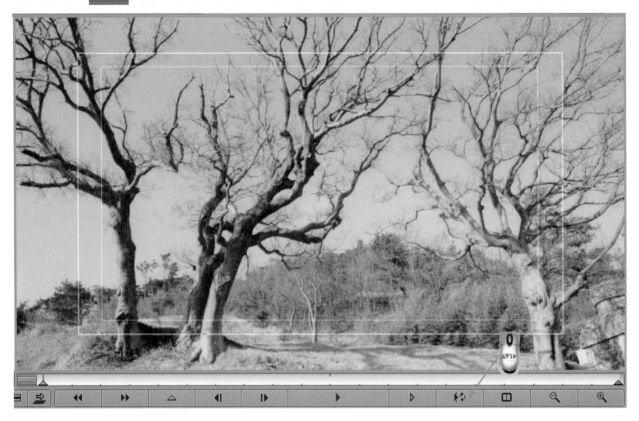

**29** 카메라 애니메이션을 확인 하였으면, 키보드에서 스페이스 바를 누릅니다. 이펙트 작업을 종료하기 전, 이 펙트 에디터에서 ❶ Render Mode 파라미터에서 Progressive 옵션 박스를 체크합니다. 디지털 시네마와 같은 프로그레시브 프로젝트에서는 꼭 체크합니다. ❷ ▐▟ 키프레임 그래프 가리기 버튼을 클릭합니다.

30 이펙트 에디터의 Avid Pan & Zoom 이펙트 파라미터에서 ❶ Display: Source 를 클릭합니다. 디스플레이 서브 메뉴가 열리면, ❷ Display: Target을 클릭합니다. 디스플레이 메뉴는 이펙트 프리뷰 모니터에 표시되는 이미지를 설정하는 메뉴입니다. Source를 선택하면 소스 이미지 전체 프레임을, Target을 선택하면 아비드 팬 앤 줌에서 조정하는 카메라 프레임으로 디스플레이 됩니다.

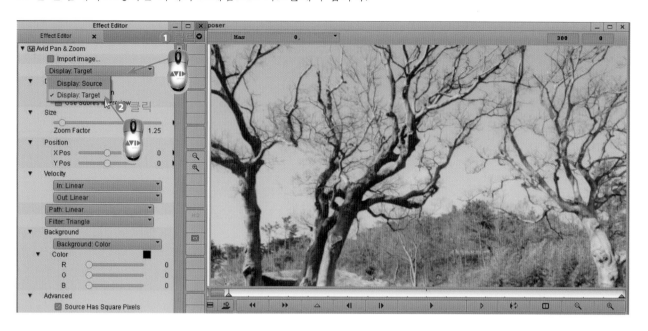

## 아비드 팬 앤 줌 필터링 메뉴 옵션

필터링 메뉴에서 이펙트 렌더링의 퀄리티를 조정합니다. 옵션 선택에 따라 이미지 품질이 결정됩니다.

❶ **리얼-타임** 가장 실시간 재생을 하지만 이미지 퀄리티가 필터링 옵션 중에서 가장 좋지 않습니다. 프리뷰 용도로 사용합니다.

❷ **트라이앵글** 매우 부드러운 이미지를 만듭니다. 기본 값입니다.

❸ **쿼드라틱** 트라이앵글 필터링보다 약간 선명한 이미지를 만듭니다.

❹ **큐빅** 쿼드라틱 필터링 보다 선명하고 매우 부드러운 이미지를 만듭니다.

❺ **B-스플라인 캣멀** 큰 영역에서 줌 아웃(이미지 축소)할 때, 큐빅 필터링과 유사한 결과를 만듭니다. 이미지의 오리지널 크기에 가깝게 조금씩 줌 인 하거나 줌 아웃 할 때, 또는 소스 이미지 해상도 가까이 줌 인 할 때, 큐빅 필터링 보다 좀 더 선명한 이미지를 만들기 위해 사용합니다.

❻ **가우시안** B-스플라인 캣멀 보다는 선명하지만 비교적 부드러운 이미지를 만듭니다.

❼ **아비드 하이 퀄리티** 줌 아웃 할 때, 선명한 이미지를 만듭니다.

❽ **아비드 울트라 퀄리티** 줌 아웃 할 때, 매우 선명한 이미지를 만듭니다. 그러나 가장 많은 렌더링 시간이 소요됩니다.

# AVID EFFECTS BIBLE

# 8장. 고급 디지털 영상 효과
# - 모션 트래킹

이 장에서는 디지털 이펙트의 고급 기술인 모션 트래킹 이펙트를 이해할 수 있도록 구성하였습니다. 아비드 미디어 컴포저의 모션 트래킹 이펙트는 실시간으로 동작을 추적하는 기능을 가지고 있습니다. 모션 트래킹 도구의 기본 지식을 잘 알고 활용한다면, 다른 서드파티 플러그-인이나, 전문 합성 소프트웨어의 도움 없이 디지털 영상 효과를 만들 수 있습니다. 또한 이 장에서 카메라가 흔들리는 장면을 보정하는 스태빌라이즈 이펙트를 사용하는 능력을 익힐 수 있습니다.

# 모션 트래킹 이펙트 이해하기

아비드 미디어 컴포저에서 모션 트래킹 이펙트는 영상 이미지의 일정한 영역 지점을 지정하여 특정한 동작을 추적하고, 모션 트래킹 데이터를 저장하고 편집할 수 있습니다. 이러한 모션 트래킹 데이터를 이용하여 다양한 이펙트에 움직임을 추가하거나, 손 떨림이나 카메라 팬으로 인하여 흔들리는 촬영 장면의 카메라 모션을 안정화하여 흔들림이 없는 장면으로 만들 수 있습니다. 모션 트래킹 이펙트는 고급 합성 작업을 위해 반드시 습득하고 있어야 할 디지털 영상 효과의 지식입니다.

## 모션 트래킹(Motion Tracking)

모션 트래킹이란 영상 프레임의 일정한 픽셀의 패턴을 추적하여 움직이는 위치의 패턴을 분석하는 프로세스입니다. 예를 들어 설명을 하면, 움직이는 사람이나 움직이는 물체의 일정한 동작 위치의 패턴을 추적 분석하여 트래킹 데이터를 만들어, 다른 물체에 이 트래킹 데이터를 적용하여 똑 같은 움직임을 적용하는 이펙트 프로세스의 중요한 과정입니다. 움직이는 특정한 사람의 얼굴에 블러 이펙트 또는 모자이크 효과로 가려야 할 경우, 모션 트래킹 데이터를 사용하면 보다 정확하고 편리하게 움직이는 효과를 적용할 수 있습니다.

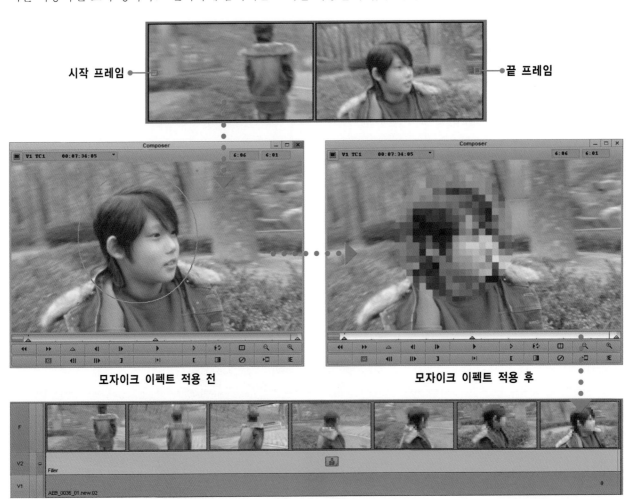

시작 프레임      끝 프레임

모자이크 이펙트 적용 전      모자이크 이펙트 적용 후

**움직이는 사람의 동작을 추적하여 모자이크 이펙트와 모션 트래킹 이펙트를 함께 적용한 결과**

## 모션 트래킹 데이터를 사용할 수 있는 이펙트 템플릿

모션 트래킹 이펙트를 적용할 수 있는 이펙트의 종류를 알고 있으면 디지털 영상 효과 제작에 도움이 됩니다. 모든 이펙트 템플릿에 모션 트래킹 데이터를 사용할 수 있는 것이 아닙니다. 아비드 미디어 컴포저에서 모션 트래킹 데이터를 사용할 수 있는 이펙트와 가능 파라미터를 도표로 정리하였습니다

| 이펙트 카테고리 | 이펙트 템플릿 이름 | 가능 파라미터 |
|---|---|---|
| Blend | 3D Warp | Position, Rotation, Scaling, Tracking |
| | Picture-in-Picture (2D) | Position, Scaling |
| Image | Blur Effect | Tracking |
| | Mosaic Effect | Tracking |
| | Paint Effect | Tracking |
| | Scratch Removal | Tracking |
| | Spot Color Effect | Tracking |
| | Stabilize | Position, Scaling, Tracking |
| Key | AniMatte | Tracking |
| | Matte Key | Position, Scaling |

## 모션 트래킹 데이터를 사용할 수 있는 기타 이펙트 형식

파일 가져오기를 통한 클립과 영상 자막을 위한 타이틀 이펙트에서 모션 트래킹 이펙트를 적용할 수 있습니다. 타이틀 이펙트에서 모션 트래킹을 사용하여 모션 그래픽 타이틀을 제작할 수 있습니다.

| 기타 이펙트 형식 | 가능 파라미터 |
|---|---|
| 가져오기 Matte Key 클립 이펙트 / File▶Import | Position, Scaling |
| 타이틀 이펙트 / Tools▶Title Tool Application | Position, Scaling |

트래킹 창은 이펙트 에디터에서 ⬚ 트래킹 도구 버튼을 클릭하면 나타나는 창입니다. 모션 트래킹 이펙트를 사용하면 보다 더 자연스러운 모션 그래픽을 제작할 수 있습니다. 모션 트래킹 데이터를 생성하고 추출하기 위해서는 트래킹 창을 컨트롤할 수 있는 지식을 이해하고 있어야 합니다. 천천히 모션 트래킹의 기본 지식을 익혀봅시다.

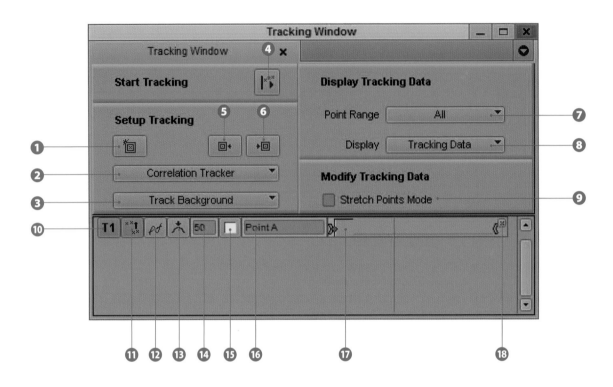

❶ **뉴 트래커(New Tracker)** ⬚ 뉴 트래커 버튼을 클릭하면, 이미지의 움직임을 추적하는 새로운 트래커를 생성합니다. 아비드 미디어 컴포저는 트래킹 창을 열었을 때, 이펙트 프리뷰 모니터에 자동적으로 기본 트래커를 생성합니다. 만일 추가적으로 모션 트래킹이 필요할 경우, 뉴 트래커 버튼을 클릭하여 추가 트래커를 생성할 수 있습니다.

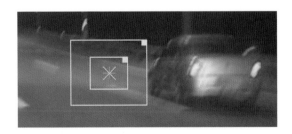

**기본 트래커** – 자동적으로 노란색의 기본 트래커가 생성됩니다. 트래커는 동작을 추적하는 추적기입니다.

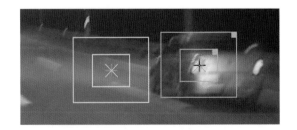

**추가 트래커** – 뉴 트래커 버튼을 클릭하면 추가 트래커가 생성됩니다. 추가 트래커는 녹색으로 표시됩니다.

❷ **트래킹 엔진(Tracking Engine)** 트래킹 데이터 계산을 위한 트래킹 엔진을 선택하는 메뉴입니다. 동작 추적 연산 방법에 따라 선택 가능한 트래킹 엔진은 코릴레이션 트래커(Correlation Tracker), 플루이드트래커(FluidTracker), 플루이드스태빌라이저(FluidStabilizer), 세가지 트래킹 엔진이 있습니다.

| 트래킹 엔진 | 트래킹 엔진 설명 |
|---|---|
| Correlation Tracker | 코릴레이션 트래커는 트래킹 도구를 클릭하면 나타나는 가장 기본적인 트래킹 엔진입니다. 일반적으로 코릴레이션 트래커는 정확한 트래킹 테이터를 생성하고 추출합니다. 검색하는 영역이 작은 경우에는 플루이드트래커보다 빠르게 트래킹 테이타를 추출하는 엔진입니다. 만일 보다 큰 영역을 검색해야 하는 경우에는 코릴레이션 트래커보다 플루이드트래커가 유용한 트래킹 엔진입니다. |
| FluidTracker | 플루이드트래커는 큰 영역을 검색해야 하는 경우, 코릴레이션 트래커보다 더 빨리 좋은 결과의 트래킹 테이터를 생성할 수 있는 트래킹 엔진입니다. 트래킹 지점을 프레임의 보이는 영역 밖에서 시작할 때, 이미지의 코너-핀닝(corner-pinning) 컨트롤로 4개의 트래커를 사용할 때, 플루이드트래커을 선택하는 것이 좋습니다. 모션 분석 방법으로 플루이드모션 타임워프(FluidMotion Timewarp)을 사용하는 트래킹 엔진입니다. |
| FluidStabilizer | 플루이드스태빌라이저는 카메라 모션을 분석하는 트래킹 엔진입니다. 카메라 흔들림을 보정하는 스태빌라이즈 이펙트에 사용하도록 개발된 기능입니다. 스테디글라이드 기능과 조합해서 사용할 때, 카메라 모션을 제거하는데 더 효과적인 결과를 얻을 수 있습니다. 플루이드스태빌라이저는 이미지를 그리드로 분할하여, 모션 분석 방법은 플루이드모션 타임워프(FluidMotion Timewarp)을 사용하여 자동으로 동작을 분석합니다. 모션 분석 포인트는 녹색 픽셀로 화면에 표시되어 나타납니다. |

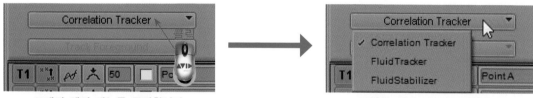

**트래킹 엔진 메뉴를 클릭합니다.**    **트래킹 엔진 메뉴를 열립니다.**

❸ **트랙 백그라운드/포어그라운드(Track Background/Foreground)** 모션 트래킹할 배경(Background) 장면과 전경(Foreground) 장면을 선택하는 메뉴입니다. 대부분 합성작업의 경우 배경 장면을 선택하여, 모션 트래킹을 하지만, 때때로 사용자가 배경 장면과 전경 장면을 선택해야 하는 경우가 있습니다.

**트랙 포어그라운드 메뉴를 클릭합니다.**    **트랙 백그라운드 메뉴를 클릭합니다.**

**트랙 포어그라운드 선택 메뉴 비활성**

**선택 메뉴 비활성** −타임라인에서 비디오 트랙 하나에 모션 트래킹을 적용하는 경우 트랙 포어그라운드 선택 메뉴는 비활성되어 선택할 수 없습니다. 비디오 트랙 두개 이상에서 나타납니다.

❹ **트래킹 시작(Start Tracking)** 트래킹 시작 버튼을 클릭하면 현재 포지션 인디케이터 위치에서 트래 킹 작업을 시작합니다. 기본적인 모션 트래킹 진행 과정을 간단하게 설명하면 다음과 같습니다.

**1** 이펙트 프리뷰 모니터에서 노란색 기본 트래커의 × 포인트를 드래그하여 움직임을 트래킹할 위치에 올려 놓습니다. 트래킹 창에서 트래킹 시작 버튼을 클릭합니다.

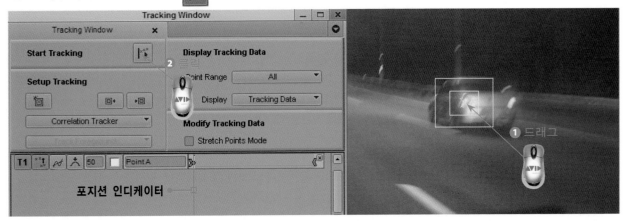

**2** 트래킹 프로세스가 시작됩니다. 이펙트 프리뷰 모니터에서 노란색 기본 트래커가 ＋ 포인트로 표시되어 지 정된 위치의 움직임을 따라 자동적으로 추적합니다.

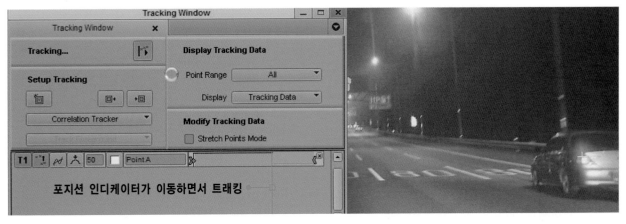

**3** 트래킹 과정이 끝나면, 모션 트래킹 데이터 생성됩니다. 모션 트래킹 데이터는 동영상 프레임의 수에 따라 포인트 라인으로 이펙트 프리뷰 모니터에 표시되어 나타납니다.

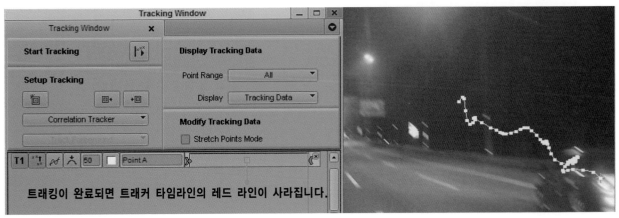

**❺ 이전 영역으로 가기(Go to Previous Region)** [버튼] 버튼을 클릭하면, 트래커 타임라인에서 포지션 인디케이터의 위치를 이전 영역으로 이동합니다. 트래킹 편집을 위해 필요한 버튼입니다.

**❻ 다음 영역으로 가기(Go to Next Region)** [버튼] 버튼을 클릭하면, 트래커 타임라인에서 포지션 인디케이터의 위치를 다음 영역으로 이동합니다. 적용 방법은 아래와 같습니다.

**1** 트래킹 과정이 끝나면, 모션 트래킹 데이터의 포인트 라인이 표시되어 나타납니다. 트래킹 창의 트래커 타임라인에서 포인트 인디케이터의 위치를 확인하고, [버튼] 이전 영역으로 가기 버튼을 클릭합니다.

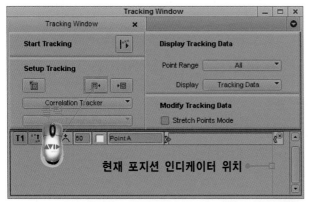

**2** 트래킹 창의 트래커 타임라인에서 포인트 인디케이터가 앞으로 이동되고, 이펙트 프리뷰 모니터에서 트래커도 앞으로 이동하여 위치합니다. 이제 [버튼] 다음 영역으로 가기 버튼을 클릭합니다.

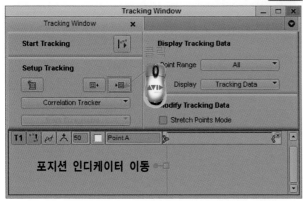

**3** 트래킹 창의 트래커 타임라인에서 포인트 인디케이터가 뒤으로 이동되고, 이펙트 프리뷰 모니터에서 트래커도 함께 뒤으로 이동됩니다.

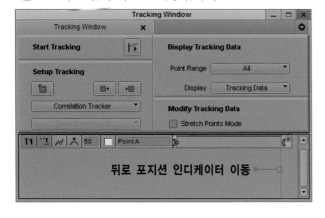

❼ **포인트 범위(Point Range)** 모션 트래킹 데이터의 포인트가 이펙트 프리뷰 모니터에 표시되는 방식을 선택하여 조정합니다. Current, In to Out, All 세가지 포인트 표시 방식에는 있습니다. 기본값은 All 입니다.

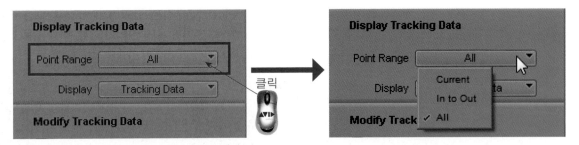

포인트 표시 방식은 All, Current, In to Out 선택에 따라 다음과 같이 이펙트 프리뷰 모니터에 나타납니다.

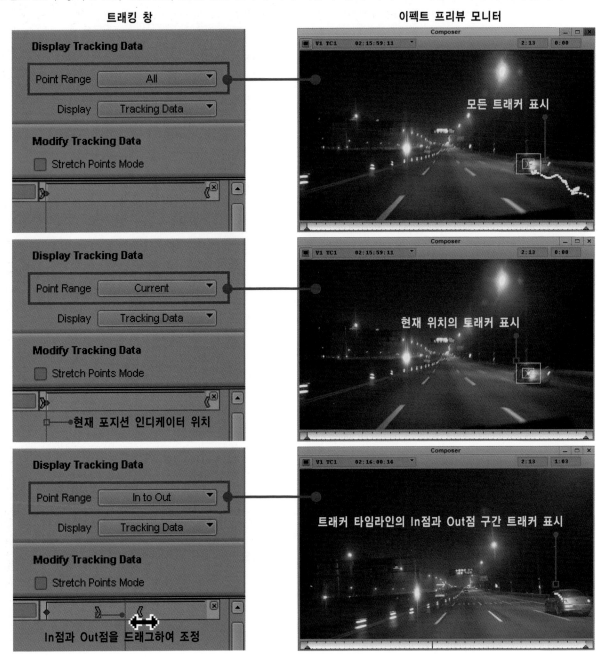

❽ **디스플레이(Display)** 모션 트래킹 데이터 또는 이펙트의 결과를 볼 수 있도록 이펙트 프리뷰 모니터의 디스플레이 방식을 선택합니다. 기본값은 Tracking Data 입니다.

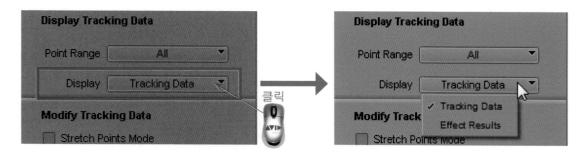

디스플레이 표시 방식은 모션 트래킹 데이터를 표시하는 트래킹 데이터(Tracking Data), 모션 트래킹 이펙트를 적용한 결과를 보여주는 이펙트 리절트(Effect Results)가 있습니다. 디스플레이 선택에 따라 이펙트 프리뷰 모니터에 결과 다르게 나타납니다.

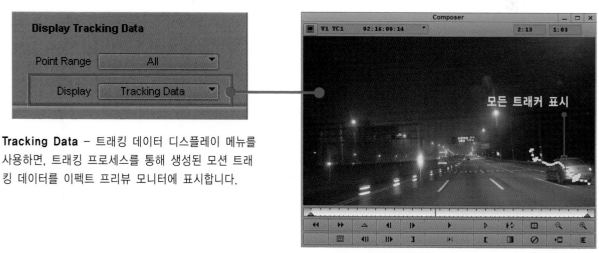

**Tracking Data** – 트래킹 데이터 디스플레이 메뉴를 사용하면, 트래킹 프로세스를 통해 생성된 모션 트래킹 데이터를 이펙트 프리뷰 모니터에 표시합니다.

이펙트 프리뷰 모니터에 표시된 모션 트래킹 데이터

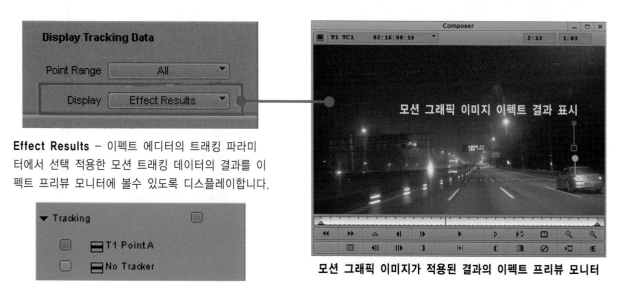

**Effect Results** – 이펙트 에디터의 트래킹 파라미터에서 선택 적용한 모션 트래킹 데이터의 결과를 이펙트 프리뷰 모니터에 볼수 있도록 디스플레이합니다.

모션 그래픽 이미지가 적용된 결과의 이펙트 프리뷰 모니터

❾ **스트레치 포인트 모드(Stretch Points Mode)** 트래킹 데이터 포인트의 범위를 선택하여 늘입니다. 스트레칭 과정은 하나의 이동 포인트 또는 두 개의 앵커 포인트를 사용하여 간단하게 포인트의 범위를 이동합니다. 이동 지점으로 선택한 트래킹 데이터 포인트 범위는 상대적으로 늘어나게 됩니다. 트래킹 데이터 포인트의 위치를 조금씩 수정하여 정확하게 동작을 트래킹 해야 할 경우에 스트래치 포인트 모드를 체크합니다. 트래킹 데이터 포인트 편집과정은 다음과 같습니다.

**1** 트래커 타임라인에서 트래커의 In점과 Out점을 드래그 하여 지정하고, ↖ 선택 도구 버튼으로 드래그 하여 트래킹 데이터 포인트를 선택합니다.

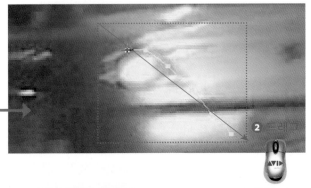

**2** 트래커의 포인트가 선택된 영역이 트래커 타임라인에서 화이트 라인으로 표시되고, 이펙트 프리뷰 모니터에서는 노란색 큰 원으로 표시됩니다.

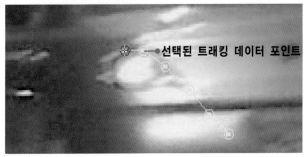

**3** 이펙트 프리뷰 모니터에서 선택된 트래킹 데이터 포인트를 드래그 하면, 선택한 트래킹 데이터 포인트가 모두 이동됩니다. 스트래치 포인트 모드의 기본값은 ■ 체크 옵션 off 상태입니다.

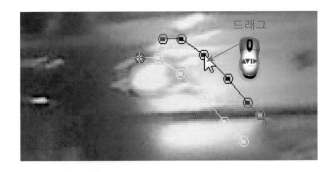

**4** 체크 박스를 클릭하여, 스트래치 포인트 모드 ☑ 체크 옵션 On 합니다. 선택된 트래킹 데이터 포인트를 드래그 하면, 데이터 포인트가 늘어납니다.

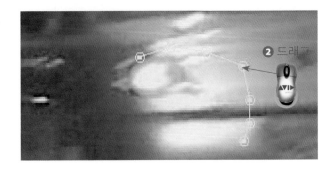

❿ **트래커 보기 버튼(Enable Tracker button)** 트래킹 데이터 포인트 보기 버튼 입니다. 트래커 보기 버튼이 **T1** On 되어 있으면 이펙드 프리뷰 모니터에서 트래킹 데이터 포인트가 보이고, 트래커 보기 버튼이 **T1** Off 되어 있으면 트래킹 데이터 포인트는 보이지 않습니다.

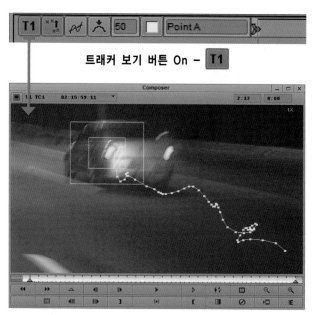

이펙트 프리뷰 모니터에서 트래킹 데이터 포인트 보임

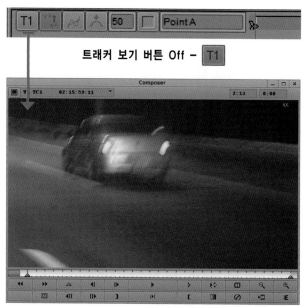

이펙트 프리뷰 모니터에서 트래킹 데이터 포인트 보이지 않음

⓫ **오프셋 트래킹(Offset Tracking)** 옵션이 선택되어 있으면, 트래커는 트래킹 데이터의 여러 영역을 지정하여 모션 이펙트를 만들기 위해 연속적인 움직임을 계산하는 오프셋 트래킹을 사용할 수 있습니다. 미디어 컴포저에서 오프셋 트래킹이란 일정한 영역을 지정하여 그 위치를 계산하여 트래킹 데이터를 부분적으로 생성하여, 연속적인 부드러운 이펙트의 모션을 만드는 기능입니다. 트래커를 지정된 영역이 프레임 안에 계속 존재하고 있을 때에는, 성공적으로 모션을 트래킹 할 수 있습니다. 그러나 트래커를 지정한 영역이 프레임 밖으로 벗어나는 경우에는 모션을 더 이상 트래킹 할 수 없는 경우가 나타납니다. 오브셋 트래킹은 이러한 경우에도 추가 트래킹 영역을 지정하여 연속적인 모션 트래킹 데이터를 만들어 주는 트래킹 데이터 포인트 편집 기능입니다. 기본값은 오브셋 트래킹이 선택되어 있는 상태입니다. 옵션을 선택한 상태로 사용하는 것이 좋습니다.

　오프셋 트래킹 옵션이 선택되어 있는 상태 – On　　　　　오프셋 트래킹 옵션이 선택되지 않는 상태 – Off

⓬ **스테디글라이드(SteadyGlide)** 옵션을 선택하면, 아비드 미디어 컴포저의 트래커는 카메라의 팬 또는 줌으로 인해 불필요하게 흔들리는 모션을 제거하기 위한 트래킹 데이터 프로세스를 처리합니다. 부드러운 동작은 유지하면서 흔들리는 모션을 제거해야 하는 장면에서 사용하면 효과적입니다. ⓮ 스무싱 밸류 텍스트 박스에서 원하는 스무딩 값을 입력하여 부드러움의 범위를 설정하여 프로세스를 제어할 수 있습니다. 기본값은 스테디글라이드 옵션이 선택되지 않는 상태입니다.

　스테디글라이드 옵션이 선택되지 않는 상태 – Off　　　　　스테디글라이드 옵션이 선택되어 있는 상태 – On

⓭ **스무딩(Smoothing)** ![스무딩 아이콘] 옵션을 선택하면, 트래킹 데이터 포인트 사이의 경로를 보다 더 부드럽게 하여 트래킹 데이터의 프로세스를 처리합니다. 스무싱 밸류 텍스트 박스에서 1에서 100까지 스무딩의 양을 입력하여 제어할 수 있습니다. 기본값은 옵션이 선택되지 않는 상태입니다.

![아이콘] 스무딩 옵션이 선택되지 않는 상태 - Off         ![아이콘] 스무딩 옵션이 선택되어 있는 상태 - On

⓮ **스무딩 밸류 텍스트 박스(Smoothing Value Text Box)** ![50] 스무딩 밸류 텍스트 박스에서 스테디글라이드 또는 스무딩 옵션에서 처리되는 데이터 스무딩의 범위를 설정합니다. 1에서 100까지의 값을 입력하여 스테디글라이드 또는 스무딩 프로세스를 설정할 수 있습니다. 입력하는 값이 클수록 보다 부드럽게 처리됩니다. 기본값은 50입니다.

![50] 기본값 50         ![80] 사용자가 1에서~100까지 값 입력

⓯ **트래커 컬러 박스(Tracker Color box)** ![아이콘] 이펙트 프리뷰 모니터에 디스플레이 되어 나타나는 트래커와 트래킹 데이터의 색상을 설정하는 박스입니다. 처음으로 표시되는 기본 트래커의 컬러는 노란색이지만, 때때로 영상 배경 이미지와 유사하여 트래커 또는 트래킹 데이터 포인트가 잘 보이지 않는 경우가 나타납니다. 이러한 경우, 트래커 컬러 박스에서 다른 색상으로 트래커와 트래킹 데이터의 컬러를 변경할 수 있습니다.

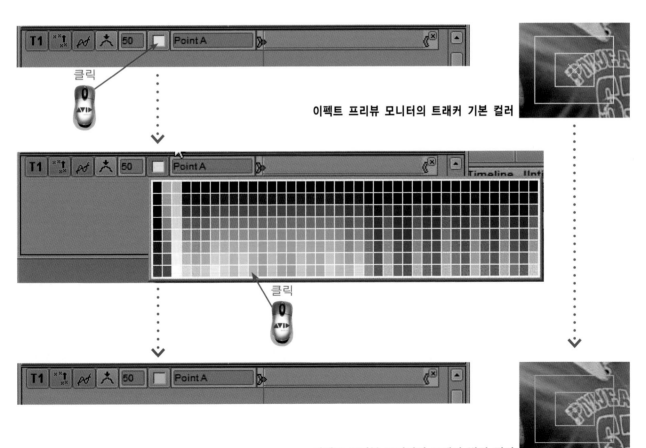

클릭

이펙트 프리뷰 모니터의 트래커 기본 컬러

클릭

이펙트 프리뷰 모니터의 트래커 변경 컬러

⓰ **트래커 네임 텍스트 박스(Tracker Name text box)**  트래커의 이름이 표시되는 바스입니다. 사용자 원하는 트래커의 이름으로 변경하여 입력할 수 있습니다. 기본값은 Point A이며, 트래커를 추가하면 Point B, Point C, Point D 순으로 나타납니다.

기본값

사용자 입력

⓱ **트래커 타임라인(Tracker timeline)** 트래커에 대한 트래킹 데이터의 다양한 정보를 순차적으로 표시하여 디스플레이 합니다. 트래킹 데이터의 시작 지점과 끝 지점, 기타 여러 정보를 보여주는 아이콘이 있습니다.

**오른쪽 마우스 버튼 클릭하여 트래커 타임라인 패스트 메뉴에서 트래커 구간을 추가하거나 삭제하여 트래커 편집을 할 수 있습니다.**

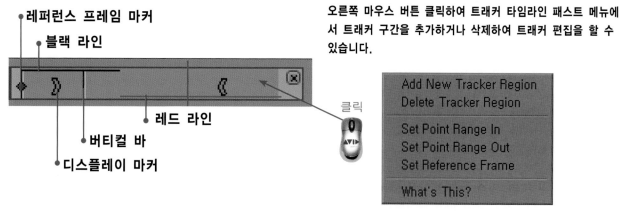

- **디스플레이 마커(Display Markers)** 시작과 끝 프레임의 범위를 설정하는 마커입니다. In 점과 Out 점 사이의 범위에 있는 트래킹 데이터 포인트만 이펙트 프리뷰 모니터에서 보입니다.
- **레퍼런스 프레임 마커(Reference Frame Marker)** 레퍼런스 프레임의 위치를 표시합니다.
- **블랙 라인(Black Line)** 트래킹 프로세스가 진행된 상태로 트래킹 데이터가 있는 상태입니다.
- **레드 라인(Red Line)** 트래킹 데이터가 없는 상태를 의미합니다.
- **버티컬 바(Vertical Bar)** 뉴 트래커의 시작 표시입니다. Add New Tracker Region을 클릭하면 타임라인에 버티컬 바가 표시됩니다.

⓲ **트래커 닫기 버튼(Tracker Close button)** ⊠ 버튼을 클릭하면 트래킹 창의 트래커 타임라인과 이펙트 프리뷰 모니터의 트래커가 모두 지워집니다. 트래커가 닫히면 모든 여러 정보는 삭제됩니다.

# 모션 트래킹을 이용한 동작 추적 효과 만들기

모션 트래킹을 이용하여 기획하고 디자인 할 수 있는 영상 장면으로 대표적인 것이 움직이는 동작 추적 효과입니다. 움직이는 사물은 정말 다양합니다. 자동차와 같이 이동을 위해 개발된 물체도 있으며, 돌과 같이 스스로 움직일 수는 없으나, 움직이는 존재에 의해 이동이 가능한 물체도 있습니다. 물체의 위치를 지정하여 모션 트래킹 데이터를 만들어 타이틀이나 그래픽으로 디자인하는 것을 모션 그래픽 이라고도 합니다. 모션 그래픽 디자인에도 모션 트래킹은 많이 사용되는 영상기술입니다. 지구에서 가장 빠른 이해 방법은 수많은 실수를 하며 직접 시도하는 방법입니다.

### GUIDE   모션 트래킹을 이용한 얼굴 모자이크 이펙트

뉴스나 다큐멘터리 같은 영상 미디어 제작에서 개인 '초상권'을 침해하지 않기 위해 움직이는 특정한 인물의 얼굴을 가려야 하는 경우가 나타나게 됩니다. 정지된 인물이면 간단하게 모자이크 효과를 적용할 수 있겠지만, 만일 인물이 움직이고 있는 경우라면, 동작을 따라주어야 하기 때문에 모자이크 효과를 적용하는 것이 쉬운 일은 아닙니다. 이때, 모션 트래킹 데이터를 만들어 이펙트 작업에 이용하면 움직이는 인물의 얼굴에 모자이크 효과를 쉽게 적용할 수 있습니다.

**1** 모자이크 효과를 적용할 촬영 영상을 빈 창으로 가져오기(FileFile▶Import 또는 File▶Link to Media)합니다. 가져온 클립을 더블 클릭합니다.

**2** 소스 모니터에 모자이크 효과를 적용할 영상 클립이 나타납니다. 포지션 바에서 적절한 마크인 점와 마크 아웃 점을 찾아 포지션 인디케이터를 ❶ 드래그 하며 이동합니다. [ ] 마크 인 버튼을 ❷ 클릭하여 편집 시작 지점을 지정합니다. [ 마크 아웃 버튼을 ❸ 클릭하여 편집 끝 지점을 지정합니다.

**3** 컴포저 창 중앙에 있는 편집 패널에서  오버라이트 버튼을 클릭합니다. 키보드 단축키는 B 입니다.

B

**4** 레코드 모니터에 마크 인과 마크 아웃을 지정한 클립의 길이만큼 편집되어 시퀀스가 나타납니다. 레코드 모니터 컨트롤 패널에서  파인드 빈 버튼을 클릭합니다.

클릭

**5** 레코드 모니터에 있는 시퀀스가 저장된 빈 창이 찾아 깜빡이며 점등됩니다. 푸른색으로 선택된 Untitled Sequence.01를 클릭하여 텍스트 박스에서 이름을 변경합니다.

**6** 시퀀스의 이름을 Face_Mosaic 라 입력하고 키보드에서 엔터 키를 누르면 이름이 변경됩니다.

Enter

**7** 타임라인에서 포지션 인디케이터를 클릭하여 앞으로 이동합니다. 밝은 회색 타임라인 바를 드래그 하거나 클릭하여 조그 셔틀 기능으로 사용할 수 있습니다.

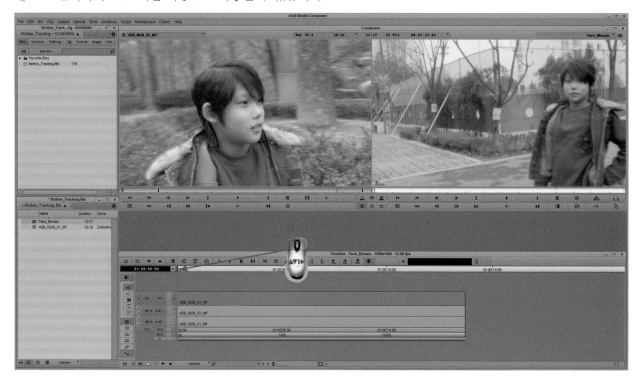

**8** 이제 얼굴 모자이크 이펙트를 추가하기 위해 키 보드에서 단축키 Ctrl + Y 로 비디오 트랙을 추 가합니다. 타임라인에 비디오 트랙 V2가 추가됩니다. 새로 만든 비디오 트랙 V2 에 모자이크 이펙트 템플릿 을 추가하면 효과가 적용됩니다.

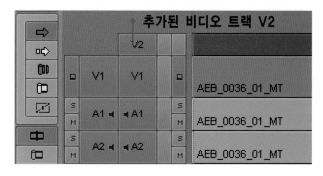

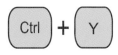

**9** 프로젝트 창에서 **①** 이펙트 탭 을 클릭합니 다. 이펙트 카테고리가 열리면 **②** Image 이펙트 카테고리를 클릭합니다. 얼굴 모자이크 효과를 위해 **③** Mosaic Effect 이펙트 템플릿을 타임라인으로 드래그 하여 비디오 트랙에 적용하도록 합니다.

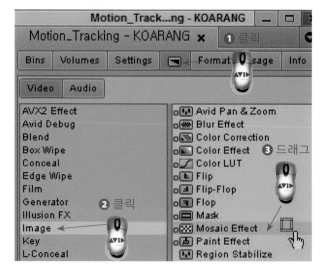

**10** 타임라인으로 Mosaic Effect 이펙트 탬플릿을 마우스 또는 태블릿으로 ❶ 드래그하여 비디오 트랙 V2 위에 올려 놓습니다. 비니오 트랙 V2에 ▦ 모자이크 이펙트 아이콘이 표시되어 이펙트가 적용되었음을 알려 줍니다. 이제 모자이크 이펙트 설정을 위해 컴포저 창 중앙에 있는 편집 패널 또는 타임라인 툴바에서 ▦ 이펙트 모드 버튼을 ❷ 클릭합니다.

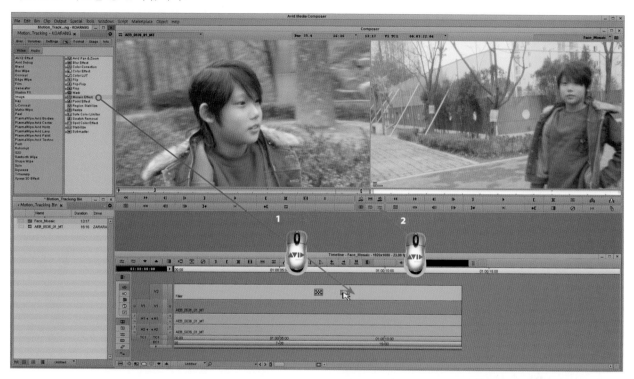

**11** 이펙트 에디터 창이 나타납니다. 이펙트 모드로 들어가면 레코드 모니터가 이펙트 프리뷰 모니터로 전환됩니다. 만일 이펙트 프리뷰 모니터를 가린다면, 이펙트 에디터의 상단 바를 잡고 ❶ 드래그하여 적당한 위치로 이동합니다. 이제 얼굴에 모자이크 이펙트를 적용하기 위해 ⬭ 타원형 도구를 ❷ 클릭합니다.

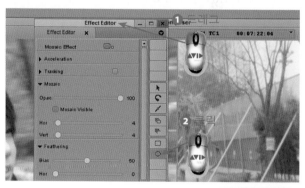

아비드멘토링

## 에디팅 모드와 이펙트 모드의 차이 비교

이펙트 모드로 전환되면, 레코드 모니터는 이펙트 프리뷰 모니터로 전환되고 이펙트 모니터 컨트롤 버튼이 나타납니다.

12 이펙트 프리뷰 모니터에서 ◯ 타원형 도구를 드래그하여 얼굴 모양의 타원을 그립니다.

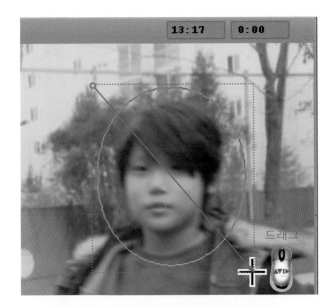

13 실시간으로 얼굴 모자이크 이펙트가 적용되어 이펙트 프리뷰 모니터에 나타납니다. 이제 모자이크 의 수평 크기와 수직 크기의 조절합니다.

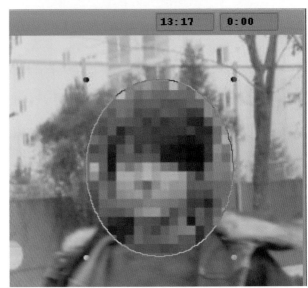

14 이펙트 에디터의 모자이크 파라미터에서 Hor 슬라이더를 7로 이동합니다. Vert 슬라이더도 동일한 숫자로 이동합니다.

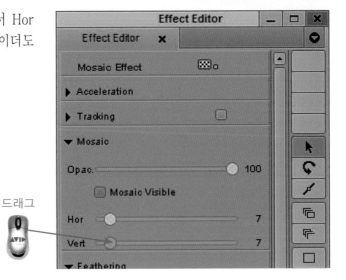

**15** 모자이크의 크기를 증가시켜 더욱 얼굴을 구분할 수 없는 상태가 되었습니다. 이제 이펙트 프리뷰 모니터 컨트롤 패널에서 ▷ 재생 프리뷰 버튼을 클릭하여 얼굴 모자이크 이펙트의 움직임을 확인합니다.

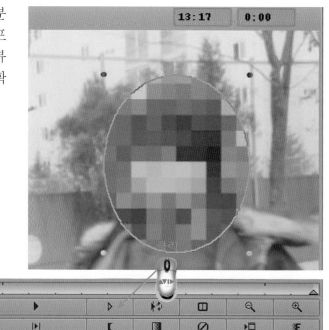

**16** 재생 프리뷰 기능으로 얼굴 모자이크 이펙트 영상을 실시간으로 확인하면, 모델이 움직이면서 얼굴에 적용한 모자이크 이펙트가 벗어나는 현상을 관찰할 수 있습니다. 이러한 오차를 수정하기 위해 키프레임 수작업으로 얼굴의 이동 경로를 추적하여 흔들림 없이 얼굴 모자이크 이펙트를 적용하는 것은 난이도가 높은 작업입니다. 이때 모션 트래킹 데이터를 생성하여 모자이크 이펙트에 적용하면 보다 빠르고 정확하게 원하는 이펙트를 만들 수 있습니다. 이펙트 프리뷰 모니터의 포지션 바에서 처음 위치로 클릭하여 포지션 인디케이터를 이동합니다.

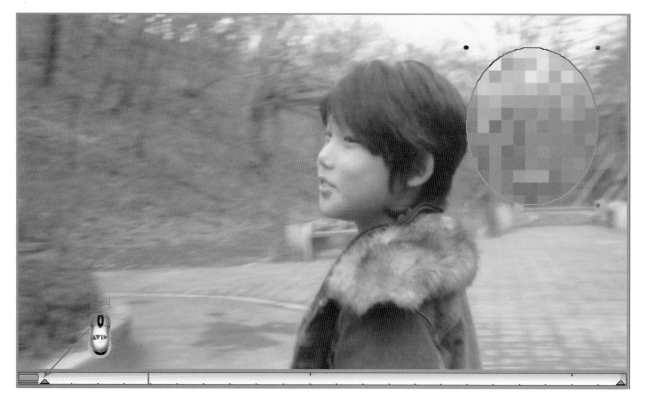

17 이펙트 에디터에서  트래킹 도구 버튼을
클릭합니다.

18 중앙에 트래킹 창이 나타납니다. 그리고 이펙트 프리뷰 모니터에는 노란색 기본 트래커가 표시됩니다. 이제
얼굴 움직임을 추적할 위치를 찾아 트래커를 드래그합니다.

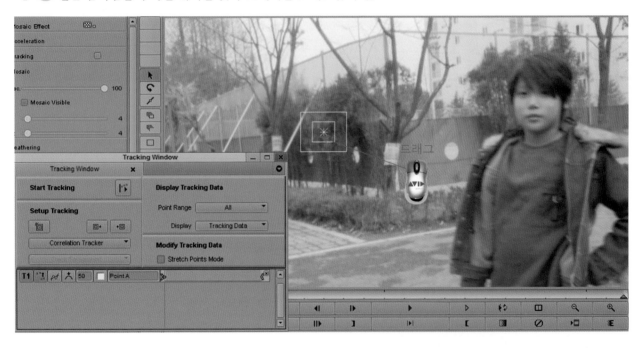

19 색상과 명도가 확실하게 구분되는 픽셀의 영역
이 모션 위치 추적 실패율을 줄이고 성공률을 높
일 수 있는 트래커를 지정할 위치입니다. 가이드 예제에
서는 왼쪽 귀를 트래킹 위치로 지정하겠습니다.

20 트래킹 창에서  트래킹 시작 버튼을 클릭합니다.

21 이펙트 프리뷰 모니터에서 노란색 트래커가 얼굴 왼쪽 귀를 따라 트래킹 합니다. 트래커 타임라인의 포지션 인디케이터가 이동하며 트래킹을 진행합니다. 트래커 타임라인의 상단 블랙 라인은 트래킹이 완료된 상황을 하단 레드 라인은 트래킹이 남아 있는 상황을 의미합니다.

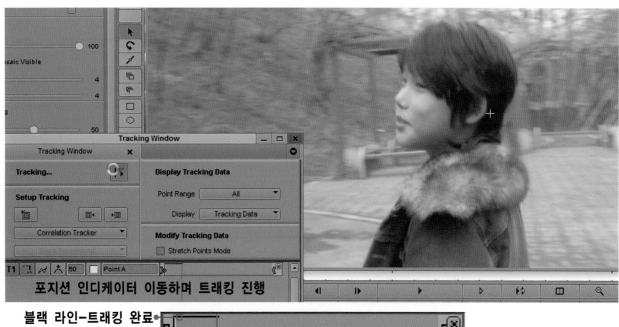

22 트래킹 프로세스가 모두 완료되면, 모션 트래킹 데이터 포인트가 모두 표시되어 나타납니다. 이펙트 프리뷰 모니터 컨트롤 패널에서 포지션 바를 클릭하여 포지션 인디케이터를 좌/우 드래그하면서 모션 트래킹 데이터 포인트의 위치를 확인합니다.

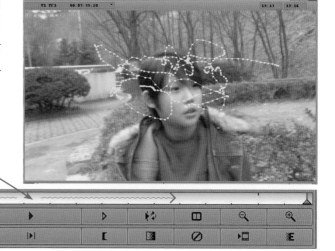

**23** 이펙트 프리뷰 모니터에서 포지션 인디케이터를 좌/우 드래그하면서 트래킹 데이터 포인트의 위치를 확인하다 보면, 포인트의 수가 많아 현재 프레임의 트래킹 데이터 포인트를 구분이 잘 되지 않는 경우가 있습니다. 그리고 듀얼 모니터 환경의 미디어 컴포저에서는 문제가 되지 않지만, 싱글 모니터를 사용하는 경우에는 트래킹 창 또는 이펙트 에디터 창이 컴포저 창에 가려지는 경우가 발생합니다. 이 두 가지 문제점은 간단하게 설정을 변경하여 해결할 수 있습니다. 먼저 소스 모니터 위를 마우스 ❶ 오른쪽 버튼으로 클릭하여 패스트 메뉴를 열어, Show Single Monitor(싱글 모니터 보기)를 클릭하여 싱글 모니터 환경으로 변경합니다.

**24** 이펙트 프리뷰 모니터가 싱글 모니터 환경으로 전환됩니다. 이펙트 프리뷰 모니터에 가려진 트래킹 창의 ❶ 상단 바를 드래그하여 사용자가 작업하기 편한 위치로 이동합니다. 이펙트 에디터에서 트래킹 파라미터를 열어 모션 트래킹 데이터를 적용하기 위해 ❷▶Tracking 삼각형 오프너를 클릭합니다.

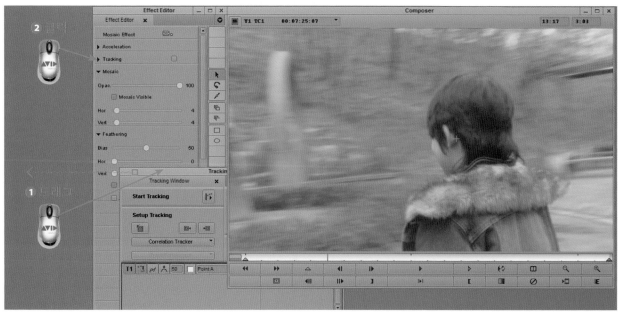

25 트래킹 파라미터가 열리면, ▬No Tracker 메뉴를 ❶ 클릭합니다. 메뉴에서 T1 Point A를 ❷ 클릭하여 선택합니다.

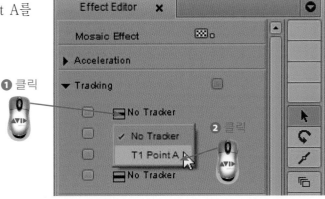

26 T1 Point A는 예제19에서 만든 모션 트래킹 데이터입니다. 트래킹 파라미터에서 그림과 같이 트래킹 데이터가 잘 선택되었다면, 다음 단계로 넘어갑니다.

27 트래킹 창에서 ❶ Tracking Data 디스플레이 메뉴를 클릭합니다. 메뉴에서 효과의 결과를 보기 위해 ❷ Effect Results를 선택하여 클릭합니다.

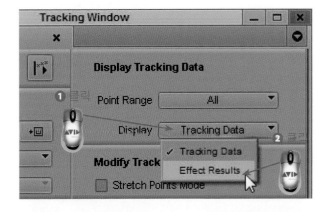

28 트래킹 창에서 그림과 같이 디스플레이 메뉴에 Effect Results를 선택되어 있으면, 이펙트 모니터에 얼굴 모자이크 이펙트가 나타납니다.

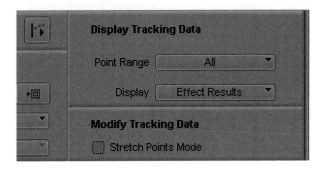

**29** 이펙트 프리뷰 모니터에 얼굴 모자이크 이펙트의 적용 결과가 실시간으로 보입니다. 이펙트 프리뷰 모니터 컨트롤 패널에서 ❶ [　🔁　] 재생 반복 버튼을 클릭하여 얼굴 모자이크 이펙트를 반복 재생하면서 확인합니다. 그러나 트래킹 데이터를 적용한 현재에도 앞부분을 일부 프레임을 제외하고, 대부분의 모자이크 이펙트와 얼굴의 크기, 위치가 정확하게 일치하지 않고 있습니다. 이유는 인물이 이동하면서 프레임에서 얼굴의 크기가 변경되고 있기 때문입니다. ❷ 포지션 바에서 삼각형 ▲ 끝 키프레임 인디케이터를 클릭합니다.

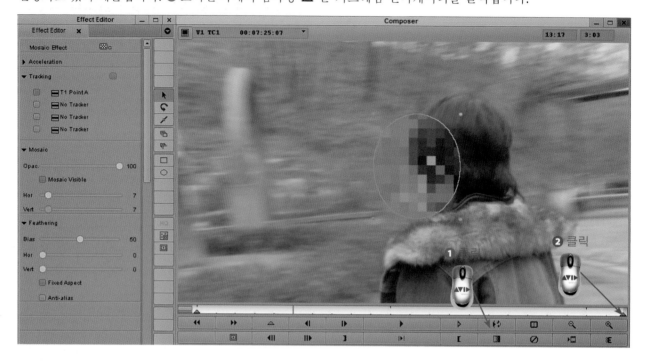

**30** 포지션 바의 끝 키프레임 인디케이터는 ▲ 핑크 색으로 선택되고, 시작 키프레임 인디케이터는 ▲ 회색으로 변경됩니다.(예제 그림 참조) 선택 도구로 모자이크의 타원을 드래그 하여 얼굴 위치로 이동합니다.

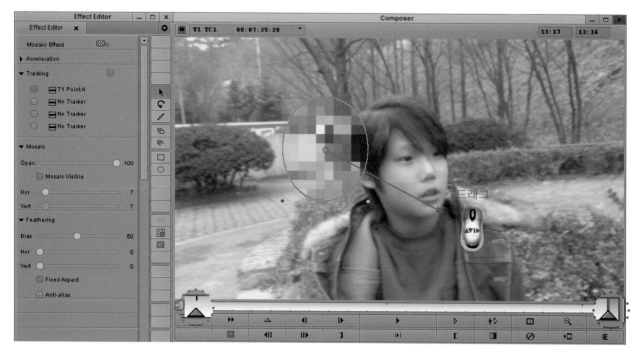

**31** 모자이크 이펙트 타원이 얼굴 위치로 이동되었다면, 이제 얼굴의 크기에 맞게 타원의 크기를 조절합니다. 4방향이 코너-핀을 소금씩 드래그하여 크기를 조정하면 보다 쉽게 디자인할 수 있습니다.

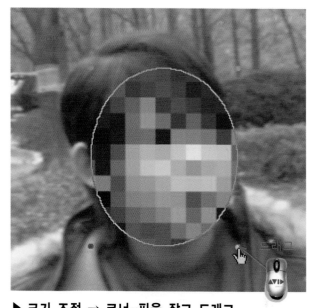

### 타원과 코너-핀의 작동 원리

**코너-핀** ●──●

▶ 크기 조절 → 코너-핀을 잡고 드래그
▶ 위치 이동 → 타원 내부를 잡고 드래그

**32** 코너-핀을 조정하여 모자이크 이펙트의 크기와 위치를 예제 그림과 같이 조절합니다. 타원의 크기는 모자이크 효과를 적용할 얼굴보다 조금 더 크게 형태를 만드는 것이 좋습니다. 이제 포지션 바에서 파란색 포지션 인디케이터를 드래그 하며 조그 셔틀 기능으로 얼굴 모자이크 이펙트 조정 결과를 확인합니다.

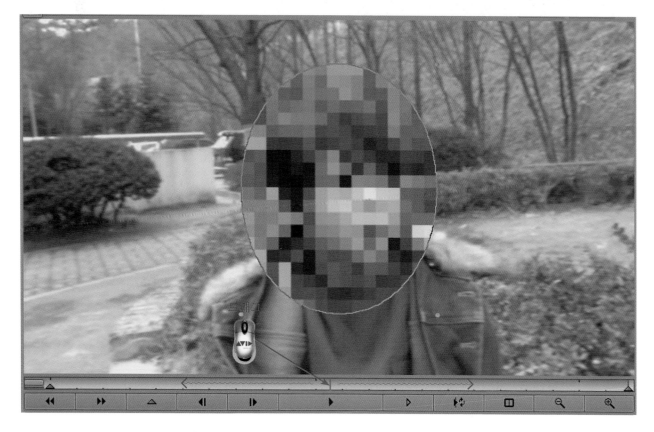

**33** 얼굴에서 모자이크 이펙트가 벗어나는 프레임
을 찾습니다. 얼굴 모자이크 이펙트의 위치와
크기를 수정하기 위해, 예제 31과 같이 타원의 코너-핀
을 드래그하여 크기와 위치를 조정합니다.

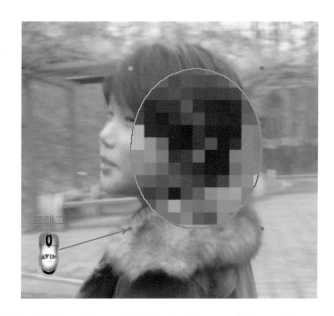

**34** 이펙트 프리뷰 모니터에서 모자이크 이펙트 타원의 위치와 크기를 조정하면, 자동적으로 이펙트 프리뷰 모
니터 포지션 바의 현재 위치에 ▲ 키프레임이 생성됩니다. 포지션 인디케이터를 드래그 하여 다른 프레임
의 얼굴 모자이크 이펙트 위치와 크기를 확인합니다.

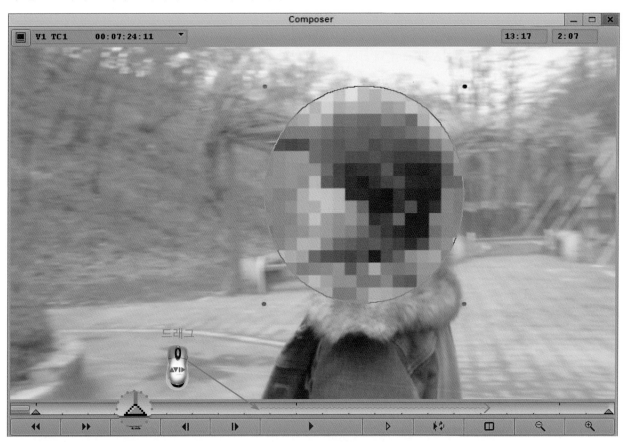

 **키프레임 선택 상태**     **키프레임 해제 상태**

**35** 예제 그림과 같이 얼굴 모자이크 이펙트의 타원이 이펙트 프리뷰 모니터 프레임 밖으로 벗어나면 타원의 코너-핀을 조정하기 어려운 상황이 발생하게 됩니다. 이러한 문제를 해결하기 위해 이펙트 프리뷰 모니터 컨트롤 패널에서 [ 🔍 ] 축소 버튼을 클릭합니다.

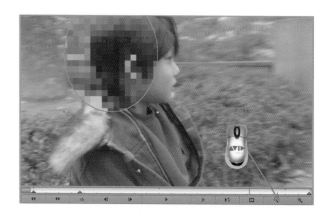

**36** 이펙트 프리뷰 모니터에서 프레임의 비율이 축소되어 나타납니다. 예제 31과 33 같이 타원의 코너-핀을 드래그 하여 얼굴 모자이크 크기와 위치를 조정합니다.

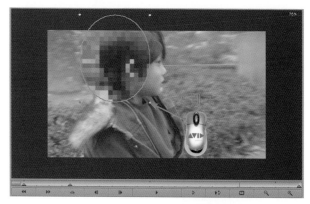

**37** 얼굴 모자이크 크기와 위치가 조정되었으면, 이펙트 프리뷰 모니터 컨트롤 패널에서 [ ▶↔ ] 재생 반복 버튼을 클릭하여 키프레임으로 조정한 얼굴 모자이크 이펙트를 반복 재생하면서 확인합니다.

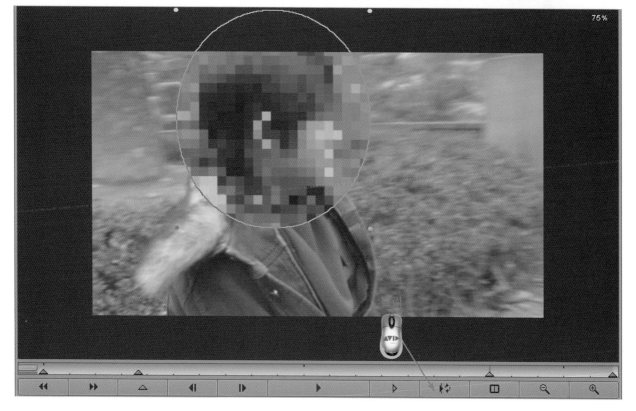

**38** 이펙트 프리뷰 모니터에서 이펙트를 조정할 프레임이 확인되면, 타원의 내부를 드래그 하여 위치를 조정합니다.

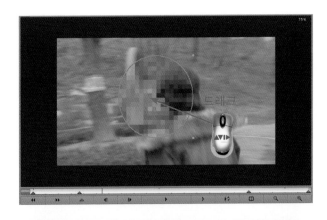

**39** 모자이크 이펙트의 위치가 조정되었습니다. 현재까지 키프레임 3개를 추가하여 모자이크 이펙트의 위치와 크기를 조정하였습니다. 포지션 바를 드래그 하며 조그 셔틀 기능으로 수정이 되어야 할 프레임을 확인하며 찾습니다.

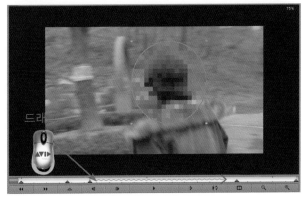

**40** 얼굴 모자이크 이펙트의 크기를 줄여야 하는 프레임도 있습니다. 코너-핀을 드래그 하여 얼굴 모자이크 이펙트의 위치와 크기를 조정합니다.

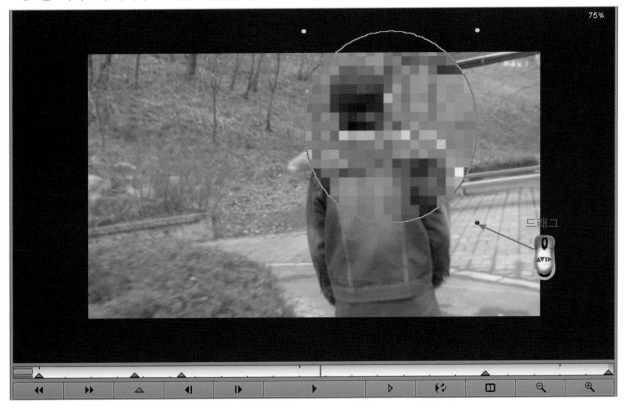

**41** 모자이크 이펙트의 위치가 조정되었습니다. 현재까지 키프레임 4개를 추가되어 모자이크 이펙트의 위치와 그기를 조정하였습니다. 포지션 바를 드래그 하며 수정이 되어야 할 프레임을 확인합니다.

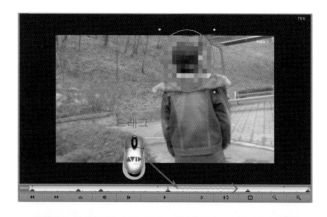

**42** 모자이크 이펙트의 수정할 프레임을 찾았으면, 이펙트 프리뷰 모니터 컨트롤 패널에서 확대 버튼을 클릭합니다.

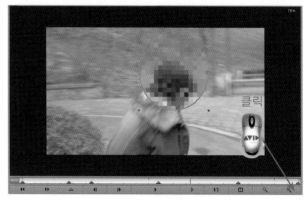

**43** 이펙트 프리뷰 모니터의 프레임이 기본 크기로 변경됩니다. 예제 그림과 같이 모자이크 이펙트의 위치를 아래로 내려야 하는 경우도 있습니다. 타원의 내부를 아래로 드래그 하여 위치를 조정합니다.

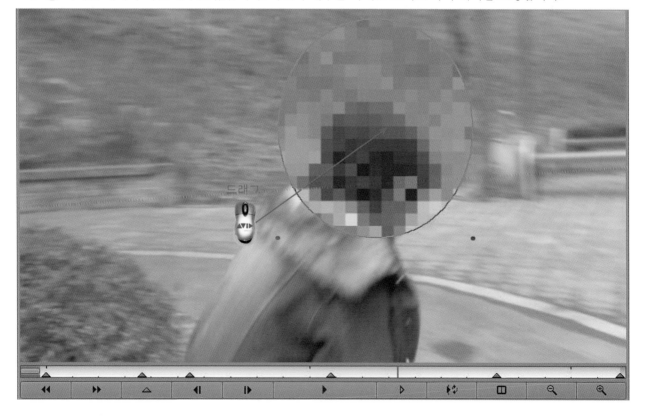

**44** 모자이크 이펙트의 위치가 조정되었습니다. 현재까지 키프레임 5개를 추가되어 모자이크 이펙트의 위치와 크기를 조정하였습니다. 포지션 바를 천천히 드래그 하며 수정이 되어야 할 프레임을 확인합니다.

**45** 예제 그림과 같이 얼굴 모자이크 이펙트의 위치를 조금 위로 올려야 하는 경우도 있습니다. 타원의 내부를 위로 드래그 하여 위치를 조정합니다.

**46** 얼굴 모자이크 이펙트의 위치가 조정되었습니다. 이펙트 프리뷰 모니터 컨트롤 패널에서 재생 반복 버튼을 클릭하여 키프레임으로 조정한 얼굴 모자이크 이펙트를 확인합니다.

**47** 얼굴 모자이크 이펙트의 위치를 조금 옆으로 이동헤야 하는 프레임을 발견하면, 타원의 내부를 옆으로 드래그 하여 위치를 조정합니다. .

**48** 이제 모자이크 이펙트의 위치가 모두 조정되었습니다. 이펙트 프리뷰 모니터 컨트롤 패널에서 재생 반복 버튼을 클릭하여 최종 확인합니다. 이펙트 프리뷰 모니터의 포지션 바에 7개의 키프레임을 추가하여 모자이크 이펙트의 위치와 크기를 조정하였습니다. 아비드 미디어 컴포저의 기본 키프레임 작업에 익숙해지면 예제 29에서 48까지의 작업을 실시간으로 작업을 하실 수가 있을 것입니다. 반복 연습만이 자신의 능력이 됩니다.

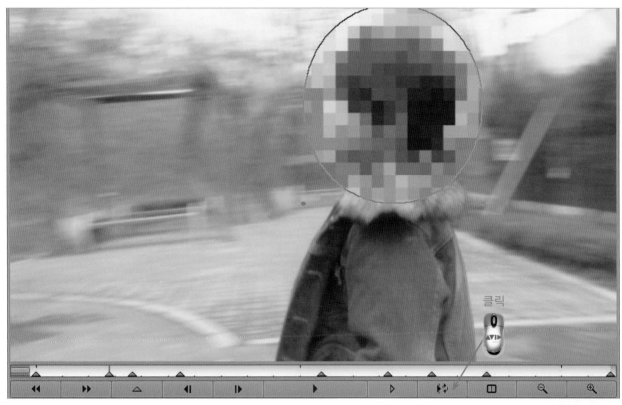

아비드멘토링

## 키프레임 키보드 단축키

키프레임 선택  **Shift** + 클릭

키프레임 이동  **Alt** + 드래그

키프레임 해제  **Ctrl** + 클릭

# 23 모션 트래킹 데이터 조정

모션 트래킹 작업을 하다 보면, 트래킹 데이터 포인트를 조정해야 하는 상황 발생하고, 또한 추적할 물체가 화면 밖으로 사라지는 경우도 있습니다. 이러한 상황이 발생되면 오프셋 트래킹(Offset tracking) 기법으로 해결할 수 있습니다. 오프셋 트래킹이란 B 지점의 영역을 트래킹하여, A 지점으로 트래킹 데이터를 대체하는 하는 것을 말합니다.

**GUIDE** **오프셋 트래킹(Offset tracking)**

프레임의 밖으로 사라지는 레드 컬러 자동차를 다른 컬러로 변경하고, 프레임 안에 있는 특정 영역의 움직임을 추적하여 트래킹 데이터를 생성하고 자동차에 대체할 수 있습니다. 직접 가이드를 따라 시도하면 이해할 수 있습니다.

1 빈에서 ▦ 스크립트 탭을 클릭하여 스크립트 보기 모드로 전환합니다.

클릭

2 스크립트 보기 모드는 클립의 프레임과 중요한 사항 기록할 수 있어 편집작업에 편리합니다. 오프셋 트래킹 작업을 할 레드 컬러 자동차가 있는 클립을 드래그 하여 타임라인으로 가져옵니다.

3 타임라인에 시퀀스가 만들어집니다. 빈에서 Untitled Sequence.01을 다른 이름으로 변경합니다.

4 키보드에서 Offset_tracking이라고 입력하고 엔터 키를 누릅니다. 시퀀스의 이름이 변경되었습니다.

Enter

5 타임라인에 클립의 비디오 트랙이 생성되고 레코드 모니터에 비디오가 보입니다. ❶ 이펙트 탭 🖼 을 클릭합니다. ❷ Image 이펙트 카테고리를 클릭하여, ❸ Paint Effect 탬플릿을 타임라인의 비디오 트랙 위로 드래그 하여 적용합니다.

6 타임라인에 붓 모양의  페인트 이펙트 아이콘이 표시됩니다. 타임라인 메뉴 바에 있는 이펙트 모드 버튼을 클릭하여 이펙트 에디팅 모드로 전환합니다.

7 모니터를 하나만 사용하는 작업환경에서 이펙트 작업을 할 때에는 싱글 모니터 보기로 전환하는 것이 좋습니다. 이펙트 프리뷰 모니터를 ❶마우스 오른쪽 버튼으로 클릭합니다. 컴포저 패스트 메뉴가 나오면 아래에 있는 ❷Show Single Monitor를 클릭합니다.

❶ 클릭

8 싱글 모니터 보기로 전환되었습니다. 이제 페인트 이펙트 작업을 하기 위해 이펙트 프리뷰 모니터 컨트롤 패널에서  축소 버튼을 클릭합니다.

**9** 이펙트 프리뷰 모니터의 프레임이 축소됩니다. 이펙트 에디터에서 ❶ 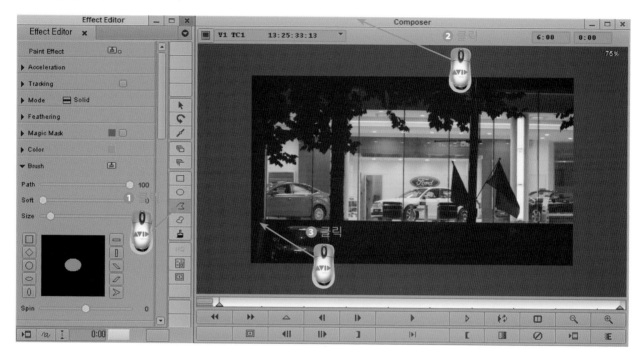 다각형 도구 버튼을 클릭합니다. 먼저 페인트 이펙트를 사용할 때에는 어플리케이션 지연 현상 해결을 위해 ❷ 컴포저 바를 클릭하는 것이 좋습니다. 다각형 도구로 ❸ 클릭(직선)과 드래그(이동) 그리고 Alt + 드래그(곡선)를 적절히 사용하여 레드 컬러의 자동차 아웃라인을 그립니다. 페인트 이펙트 도구에 대한 설명은 11장 고급 디지털 영상효과 – 인트라프레임 이펙트를 참고하시기 바랍니다.

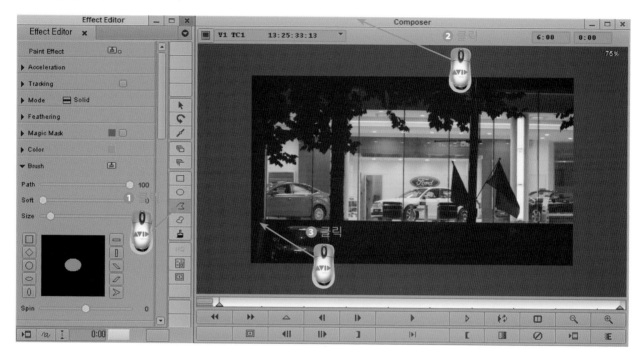

**10** 이펙트 프리뷰 모니터에서 자동차 아웃라인 오브젝트를 그리면 벡터 오브젝트가 생성됩니다. 이펙트 에디터의 Mode 파라미터에서 ❶ 메뉴를 클릭합니다. 메뉴가 열리면 ❷ Colorize를 선택하여 클릭합니다.

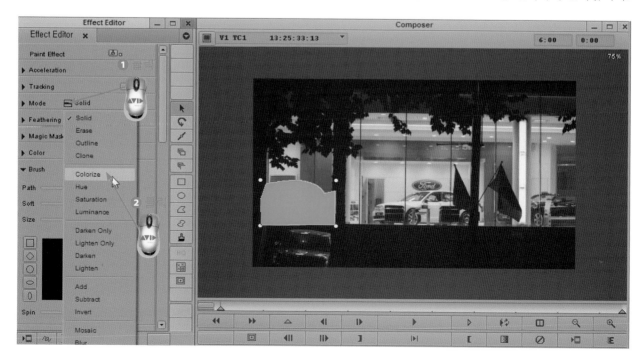

**11** 이펙트 프리뷰 모니터의 벡터 오브젝트가 컬러라이즈 모드로 변경됩니다. 이제 Magic Mask의 ❶▶ 삼각형 오프너를 클릭합니다. 매직 마스크 파라미터가 열리면 컬러 박스 위에 마우스를 올려 놓으면 스포이드가 나타납니다. ❷🖋 스포이드를 드래그 하여 ❸ 자동차의 레드 컬러를 클릭합니다. 참고로 매직 마스크의 스포이드를 드래그 하며 컬러 인포(Color Info) 창이 자동으로 열려 색상의 정보를 보면서 컬러를 선택할 수 있습니다.

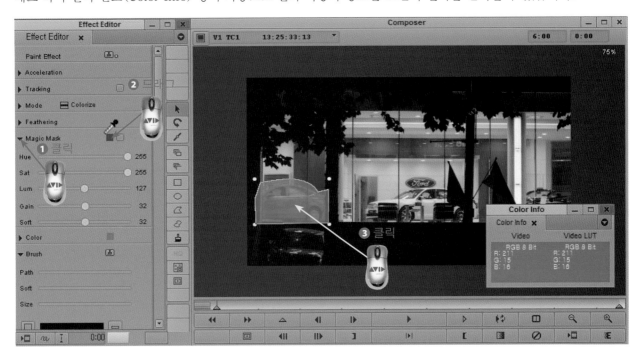

**12** 이펙트 프리뷰 모니터의 벡터 오브젝트에 선택된 색이 매직 마스크로 작동합니다. 이제 자동차의 컬러만 색상을 변경할 수 있습니다. Color의 ❶▶ 삼각형 오프너를 클릭합니다. 컬러 파라미터에서 Hue 슬라이더를 드래그 하여 원하는 컬러로 변경합니다.

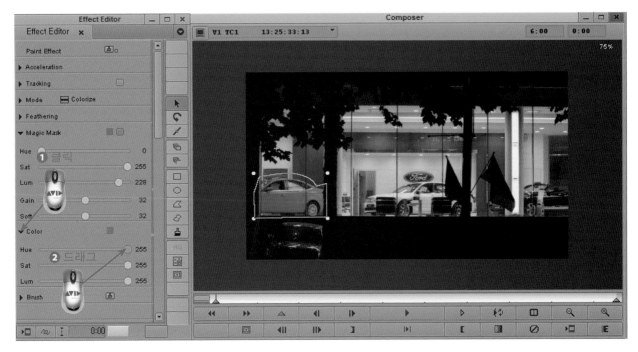

13 이펙트 에디터의 컬러 파라미터에서 색상 변경을 위해 ❶ Hue 슬라이더를 드래그 하여 149, 채도 조절을 위해 ❷ Sat 슬라이더를 드래그하여 238로 설정합니다. 실시간으로 이펙트 프리뷰 모니터에 변경되는 자동차의 색상이 나타나 원하는 컬러로 만들 수 있습니다. 블루 컬러의 자동차로 변경되었습니다. 이펙트 프리뷰 모니터 컨트롤 패널에서 ❸ [▶↔] 재생 반복 버튼을 클릭하여 전체 영상을 반복 재생하면서 확인합니다.

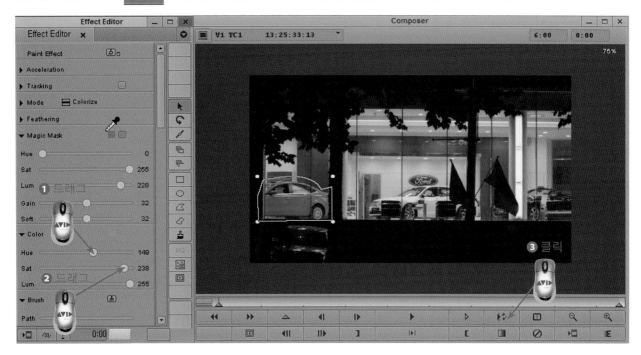

14 이펙트 프리뷰 모니터에서 재생 반복이 되기 시작하면 변경된 자동차의 블루 컬러가 레드 컬러의 자동차와 같이 움직이지 않기 때문에 벗어나는 것을 알 수 있습니다. ❶ 포지션 바를 클릭하여 정지합니다. 이펙트 에디터에서 ❷ [트래킹 도구] 트래킹 도구 버튼을 클릭합니다.

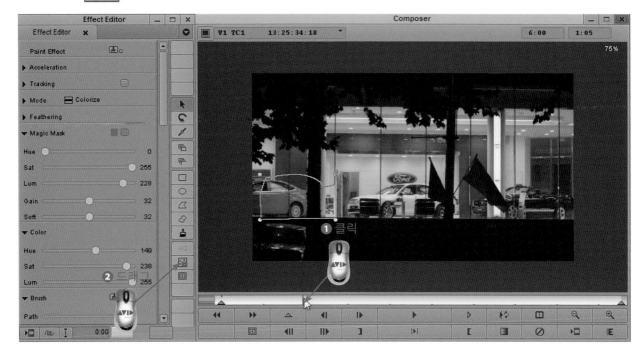

**15** 트래킹 창이 열리고 이펙트 프리뷰 모니터에 기본 노란색 트래커가 나타납니다. 레드 컬러의자동차는 프레임 밖으로 벗어나고 있기 때문에 트래킹 영역에서 벗어나 오류가 발생합니다. 이러한 상황을 해결하는 것이 오프셋 트래킹입니다. 프레임 안에 있는 화이트 컬러의 자동차를 트래킹 목표점으로 설정하고 오프셋 트래킹으로 대체하여 해결할 수 있습니다. 트래커의 정확한 목표점을 지정하기 위해 🔍 확대 버튼을 클릭합니다.

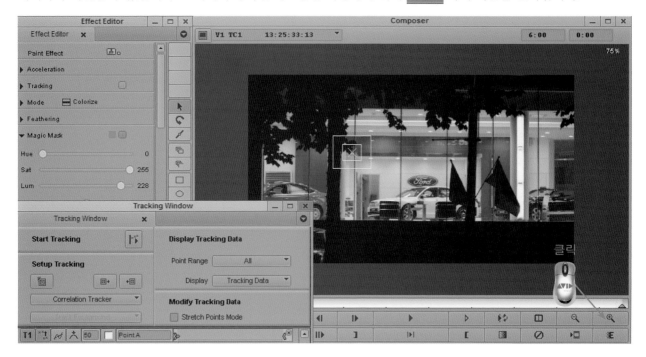

**16** 이펙트 프리뷰 모니터의 화면이 확대됩니다. 우측 상단에 확대비율이 표시됩니다. 가이드 예제에서는 컨트롤 패널에서 확대버튼을 두 번 클릭하였습니다. ❶ 키보드에서 Ctrl+Alt를 누르고 이동 도구를 드래그 하여 화면을 작업이 편리한 방향으로 이동합니다. ❷ 트래커 중심점을 드래그 하여 추적할 목표점으로 이동합니다.

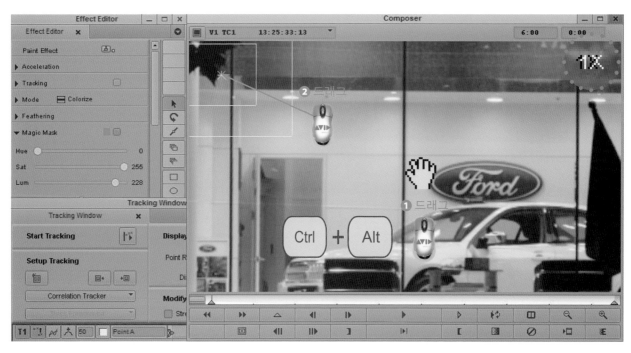

**17** 화이트 컬러 자동차에 적절한 목표점을 설정하고, 첫째 안에 있는 ❶ '타킷 트래킹 박스(Target tracking Box)'의 코너 조정핸들을 드래그합니다. 둘째, 밖의 사각형 ❷ '서치 트래킹 박스(Search tracking Box)'의 코너 조정핸들을 적절한 크기로 드래그합니다. 타킷 트래킹 박스는 목표점의 영역을 정하는 상자이며, 서치 트래킹 박스는 탐색 영역을 지정하는 상자입니다. 트래킹 창에서 ❸ ▮▶ 트래킹 시작 버튼을 클릭합니다.

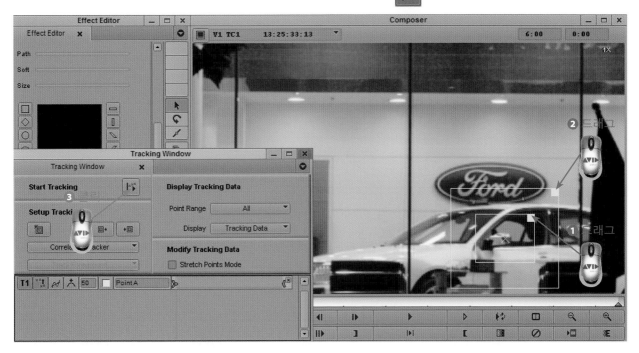

**18** 지정된 트래커가 목표점을 추적 분석하여 트래킹 데이터 포인트가 생성됩니다. 이펙트 프리뷰 모니터의 프레임 전체를 보기 위해 ❶ 🔍 축소 버튼을 클릭합니다. 이펙트 에디터에서 ❷ Tracking의 ▶ 삼각형 오프너를 클릭합니다. 트래킹 파라미터에서 ❸ ▬ 메뉴 버튼을 클릭합니다. 메뉴에서 트래킹 데이터 ❹ T1 PointA를 선택 클릭합니다.

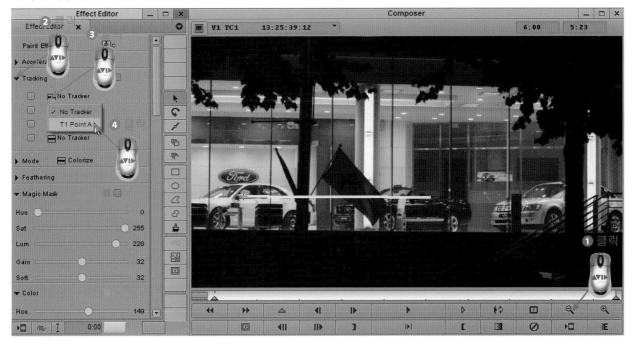

**19** 이제 이펙트 프리뷰 모니터에 트래킹 데이터가 적용된 효과를 보기 위해서 디스플레이 옵션을 설정합니다. 트래킹 창에서 디스플레이 메뉴의 ❶ Tracking Data 클릭합니다. 디스플레이 메뉴에서 ❷ Effect Results 를 선택하여 클릭합니다.

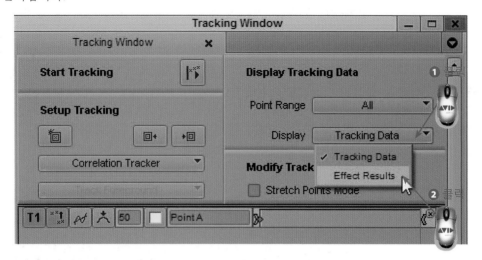

**20** 이제 오프셋 트래킹이 적용된 이펙트의 결과를 실시간으로 반복하여 보기 위해서 이펙트 프리뷰 모니터 의 컨트롤 패널에서　　　재생 반복 버튼을 클릭합니다. 자세히 체크해보면 벡터 오브젝트 가장자리의 디테일 수정이 필요합니다.

21 오브젝트를 자세하게 그리기 위해 ❶ 컨트롤 패널에서 🔍 확대 버튼을 클릭합니다. 이펙트 프리뷰 모니
터에서 ❷ 키보드 Ctrl + Alt를 누르고 이동 도구를 드래그하여 드로잉이 하기 좋은 방향으로 화면을 이동
합니다. 이펙트 에디터에서 ❸ 🖋 리쉐이프 버튼을 클릭합니다.

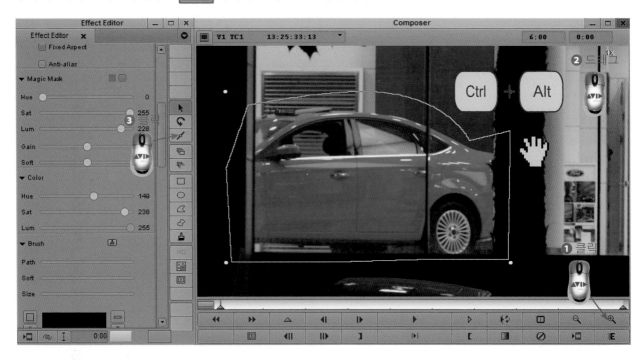

22 리쉐이프 버튼을 선택하였으면 원활한 페인트 동작을 위해 ❶ 컴포저 바를 클릭합니다.(중요) ❷ 키보드
Alt키를 누르고 드래그하면 베지어 곡선으로 드로잉을 할 수 있습니다. ❸ 오브젝트를 클릭하면 포인트가
추가되고, 포인트를 드래그하면 이동할 수 있습니다. ❷ 에서 ❸ 과정을 반복하여 아웃라인을 디테일 하게 드로잉 합
니다. 드로잉이 완료되었으면 컨트롤 패널에서 🔁 재생 반복 버튼을 클릭하여 최종 확인합니다.

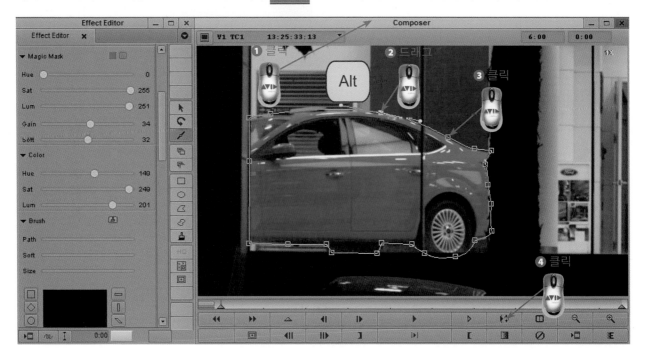

# 24 스태빌라이즈 이펙트 이해하기

스태빌라이즈(Stabilize) 이펙트는 카메라가 흔들리는 장면에서 흔들림을 제거하여 떨림이 없는 장면을 만들어 주는 이펙트입니다. 장면 세그먼트 트랙에 스태빌라이즈 이펙트 템플릿을 적용하면, 플루이드스태빌라이저(FluidStabilizer) 트래킹 엔진이 자동적으로 실행되어 카메라 모션을 분석하고 신속하게 좋은 결과의 트래킹 데이터를 생성하여 흔들림을 제거합니다.

---

## GUIDE  흔들림을 제거하는 스태빌라이즈 이펙트

이펙트 작업을 위해 편집을 하다 보면, 부득이하게 흔들림이 있는 촬영장면으로 사용해야 하는 경우가 있습니다. 스태빌라이즈 이펙트는 이러한 경우에 사용하는 흔들림 제거 모션 트래킹 이펙트입니다. 스태빌라이즈 이펙트는 싱글 레이어 트랙에 드래그하여 적용합니다. 가이드를 따라 직접 해보면 쉽게 이해할 수 있습니다.

**1** 빈에서 ⊞ 프레임 탭을 클릭하여 프레임 보기 모드로 전환합니다.

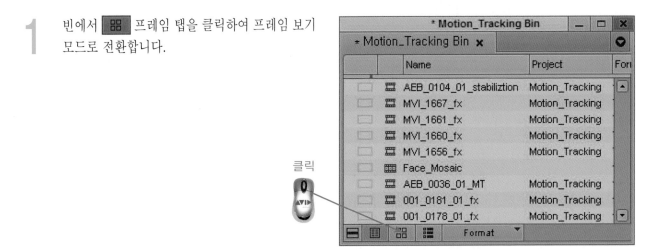

**2** 프레임 보기 모드는 클립의 프레임을 볼 수 있어 찾고자 하는 클립을 찾기 더 쉽습니다. 찾은 클립을 타임라인으로 드래그 하여 가져옵니다.

3 타임라인에 클립의 비디오 트랙과 오디오 트랙이 만들어지고 레코드 모니터에 나타납니다. ❶ 이펙트 탭 ▣
을 클릭합니다. ❷ Image 이펙트 카테고리를 클릭하여. ❸ Stabilize 이펙트 탬플릿을 타임라인으로 드래
그 하여 비디오 트랙에 적용합니다.

4 스태빌라이즈 이펙트를 비디오 트랙에 올려놓는 순간, 자동으로 플루이드스태빌라이저 트래킹 엔진이 실
행되어 모션 트래킹 분석이 시작됩니다. 분석이 끝날 때까지 기다립니다. 만일 트래킹 분석을 중지하고 싶
다면 키보드의 스페이스 바를 누르면 중지되고, 다시 계속 진행하고 싶다면 ▮▶ 트래킹 시작 버튼을 클릭합니다.

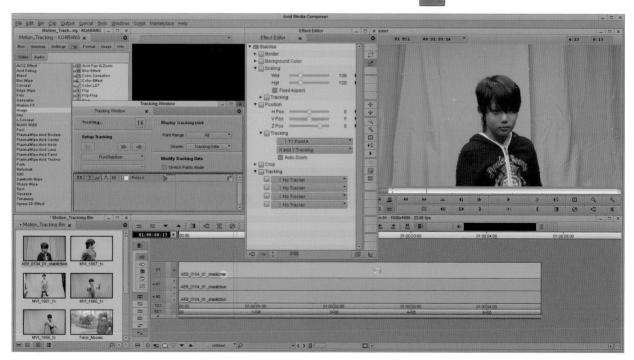

5 플루이드스태빌라이저 트래킹 엔진의 분석이 끝나면, 트래킹 창에 이펙트의 결과를 볼 수 있도록 디스플레이 메뉴의 이펙트 리절트(Effect Results)가 자동으로 선택되어 나타납니다. 스태빌라이즈 이펙트 탬플릿은 카메라의 팬 또는 줌으로 불필요하게 흔들리는 모션을 제거를 위해 스테디글라이드 옵션은 선택되어 나타납니다. 이펙트 에디터의 값도 자동으로 분석된 데이터에 맞게 설정됩니다. 간단하게 드래그 하여 이펙트를 적용하는 방법으로 촬영장면의 흔들림이 제거되었습니다.

6 자세한 확인을 위해 스태빌라이즈 이펙트적용 전 소스 클립을 소스 모니터로 ❶ 드래그 합니다. 레코드 모니터 컨트롤 패널에서 갱(Gang) 버튼을 ❷ 클릭합니다. 이제 갱 기능으로 레코드 모니터의 스태빌라이즈 이펙트 클립와 스스 모니터의 소스 클립을 동시에 비교하기 위해 포지션 바를 ❸ 드래그 하여 조그 셔틀할 수 있습니다. 불필요한 카메라의 팬과 줌을 제거하여 부드러운 영상이 생성되었음을 알 수 있습니다.

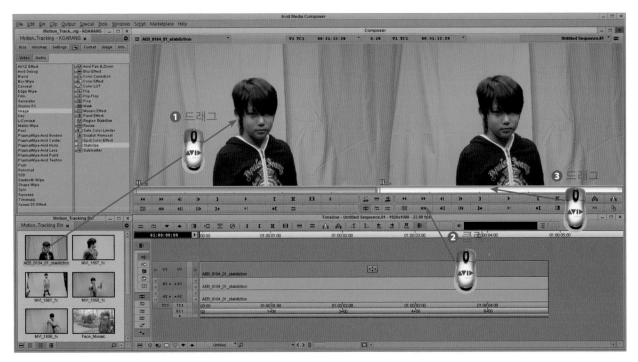

스테디글라이드 옵션 선택 여부에 따라 이펙트의 결과가 다르게 나타납니다. 본래의 부드러운 동작은 유지하면서 흔들림을 제거해야 하는 경우에 스테디글라이드 옵션을 사용하는 것이 좋습니다.

1 스테디글라이드 옵션을 끄면 조금 다른 이펙트의 결과를 얻을 수 있습니다. 트래킹 창에서 ☑ 스테디글라이드 옵션 클릭합니다.

2 ☑ 스테디글라이드의 색상이 변경됩니다. 이펙트 에디터의 Scaling과 Position값이 변경되고, 이펙트 프리뷰 모니터에서 크기가 변화됩니다.

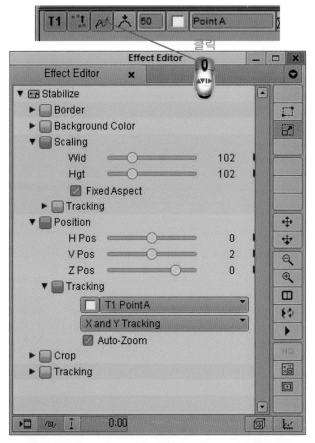

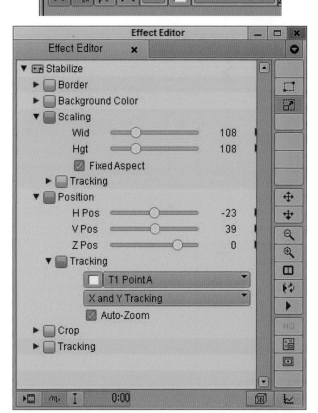

# 25  모션 트래킹 타이틀 이펙트

미디어 컴포저의 모션 트래킹 시스템은 다양한 이펙트에 적용할 수 있도록 디자인된 시스템입니다. 모션 트래킹 데이터를 이용하여 움직임이 있는 장면에도 보다 정확하게 타이틀을 합성할 수 있습니다. 타이틀을 배경과 합성할 때에는 코너 핀 기능을 활용하면 편리하게 작업할 수 있습니다.

## GUIDE  모션 트래킹 타이틀 이펙트 만들기

아비드 미디어 컴포저는 기본적으로 플러그-인 없이 특정한 로고 타이틀 또는 문자에 모션 트래킹 데이터를 적용하여 사실적인 타이틀 이펙트를 제작할 수 있습니다.

**1** 먼저 타임라인에 타이틀 이펙트 작업을 위한 시퀀스 비디오 트랙을 만듭니다. 아비드 미디어 컴포저 메뉴 바에서 Tools ▶ Title Tool Application... 을 클릭합니다.

**2** 화면 중앙에 New Title 창이 나타납니다. Title Tool을 클릭합니다.

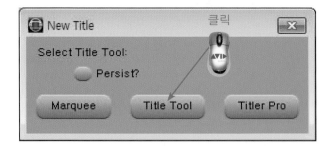

**3** 아비드 타이틀 도구(Avid Title Tool)가 나타납니다. ▮ 문자 도구 버튼을 클릭합니다.

4 키보드에서 한글로 '아비드 이펙트'라 입력하고, ❶ 서체 선택 메뉴를 클릭하여 HY울릉도M, ❷ 서체 크기 메뉴를 클릭하여 128을 선택합니다. 타이틀을 중앙에 위치하도록 합니다.(단축키 Shift+Ctrl+C) 타이틀 색상 적용을 위해 ❸ 선택면 색상적용 상자를 클릭합니다.

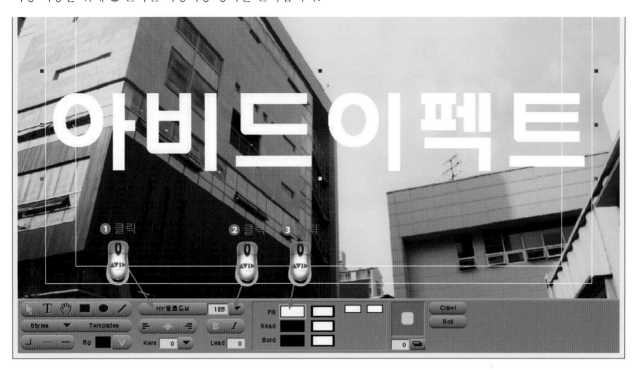

5 이제 ❶ 좌측 그라데이션 옵션 색상 상자를 클릭하여 컬러 픽커 창이 열리면 연한 보라 색상을 선택합니다. ❷ 우측 그라데이션 옵션 색상 상자를 클릭하여 컬러 픽커 창에서 조금 더 어두운 보라 색상을 선택합니다. ❸ 컬러 블랜드 도구를 드래그하여 원하는 방향으로 그라데이션을 설정합니다.

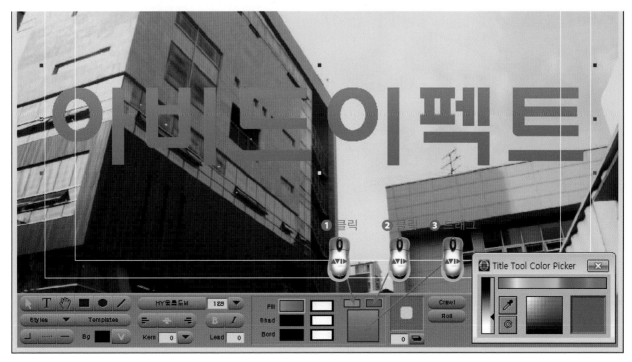

6 타이틀 테두리 조정을 위해 ❶ [····] 테두리 두께
도구 버튼을 클릭합니다. ❷ 메뉴가 열리면 적
절한 테두리 두께를 선택하여 클릭합니다.

7 간단한 방법으로 모션 트래킹 타이틀 이펙트를 위한 타이틀 디자인이 완료되었습니다. 이제 타이틀 작업을
저장하고 마무리하기 위해 [ X ] 닫기 버튼을 클릭합니다.

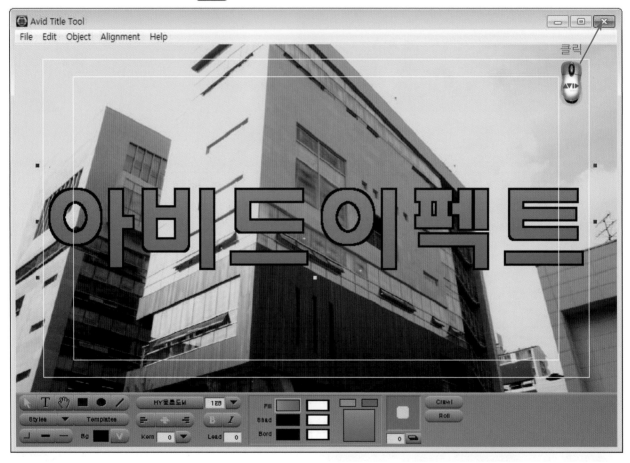

8 화면 중앙에 저장 정보 창이 나타납니다. 타이
틀 저장을 위해 Save 버튼을 클릭합니다.

9 타이틀 지장 창이 니디니먼 티이틀 이름을 Avid_Title로 입력합니다. 저장 버튼을 클릭합니다. 참고로 설명하면 Bin 메뉴에서 타이틀이 저장될 빈을 선택하고, Drive 메뉴에서 사용하는 하드 디스크 드라이브을 선택하고, Resolution 메뉴에서 저장되는 동영상 해상도를 선택합니다. 아비드 DNxHD를 사용하는 것이 좋습니다.

10 T 타이틀 매트 키(Matte Key)가 빈에 저장되고, 타이틀 편집을 위해 소스 모니터에 보입니다. 모션 트래킹 타이틀 이펙트 작업을 위해 단축키 Crtl + Y를 사용하여 새로운 비디오 트랙을 추가합니다.

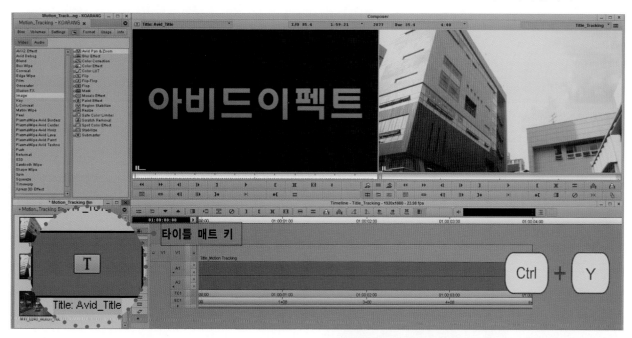

11 타임라인에 V2 비디오 트랙이 추가됩니다. 타임라인 툴바에서 ❶ 마크 클립 버튼을 클릭하여 편집점을 지정합니다. ❷ 소스 비디오 트랙 V1을 드래그하여 레코드 비디오 트랙 V2에 패치합니다.

**12** 타임라인의 V1 소스 비디오 트랙과 V2 레코드 비디오 트랙이 패치됩니다. 가운데 있는 편집 패널에서 오버라이트 버튼을 클릭합니다. 키보드 단축키는 B입니다.

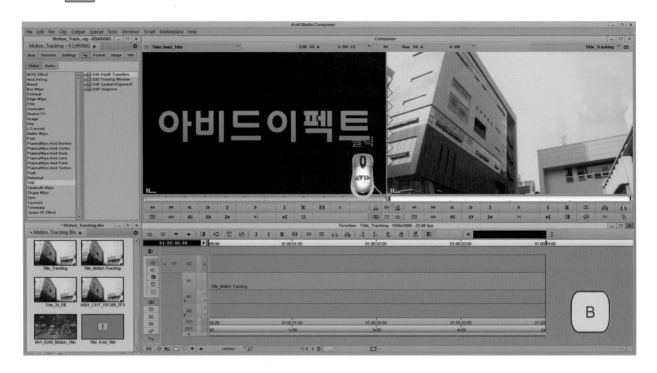

**13** 레코드 모니터의 영상에 타이틀이 합성됩니다. 아비드 미디어 컴포저의 자막은 렌더링없이 실시간으로 재생되는 리얼타임 매트 키 이펙트입니다. ❶ 레코드 모니터 포지션 바를 드래그하여 조그 셔틀로 확인합니다. 이제 타이틀의 크기와 위치를 변형하고 모션 트래킹 데이터를 생성하기 위해 편집패널에서 ❷ 이펙트 모드 버튼을 클릭하여 이펙트 편집 모드로 들어갑니다.

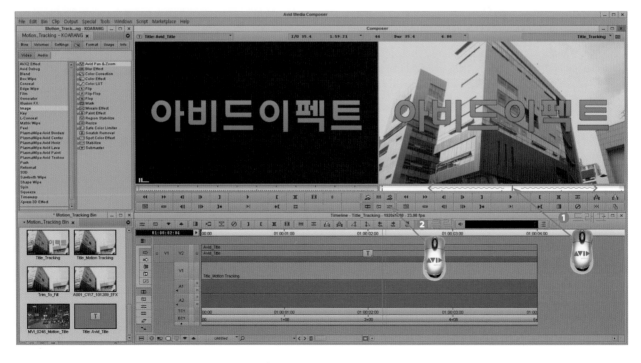

**14** 이펙트 편집 모드로 전환됩니다. 타이틀 이펙트의 기본 기능보다 3D 트랜스폼 기능을 사용하면 보다 섬세하게 고급 이펙트 작업을 할 수 있습니다. 아비드 미디어 컴포저 3D 워프 엔진을 사용하기 위해 이펙트 에디터에서 [3D] 3D 프로모터 버튼을 클릭합니다.

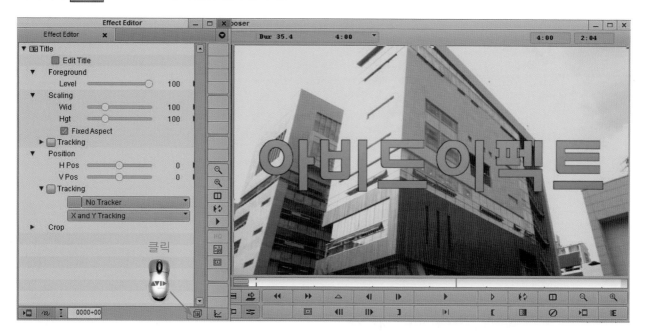

▼ [Tr] Title **2D 타이틀 이펙트 아이콘**    ▼ [Tr] 3D Title **3D 타이틀 이펙트 아이콘**

**15** 이펙트 에디터의 타이틀 이펙트가 3D 워프 엔진을 사용할 수 있는 3D 타이틀 이펙트로 전환됩니다. 이펙트 에디터에 X, Y, Z 축으로 프레임을 조정하는 3D 조정 버튼이 나타납니다. 빌딩의 외관에 타이틀을 배치하고 디자인하기 위해 ❶ [⋯] 코너 핀 버튼을 클릭합니다. 싱글 모니터 보기를 위해 이펙트 프리뷰 모니터를 ❷ 마우스 오른쪽 버튼으로 클릭합니다. 컴포저 패스트 메뉴에서 ❸ Show Single Monitor를 클릭합니다.

**16** 크기와 위치를 자유롭게 조정할 수 있는 코너 핀이 나타납니다. **①** ~ **③** 각 방향의 코너 핀을 조금씩 드래그하며 빌딩의 외관에 맞추어 디자인합니다. **④** 코너 핀을 드래그하다가 프레임 밖으로 나가면 조정할 수가 없게 됩니다. 이러한 경우에도 코너 핀을 볼 수 있게 **⑤** 축소 버튼을 클릭합니다.

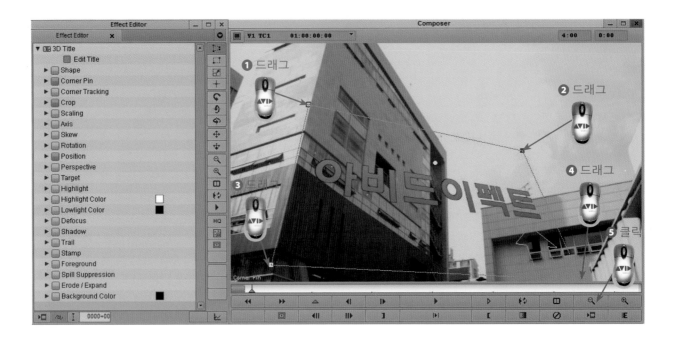

**17** 코너 핀의 **①** ~ **④** 각 방향을 조금씩 드래그하면서 타이틀이 빌딩에 자연스럽게 보이도록 디자인합니다. 어느 정도 레이아웃을 하였으면 프레임 밖으로 나가버린 코너 핀을 정렬하기 위해 이펙트 에디터에서 ▶ Crop의 삼각형 오프너를 클릭하여 파라미터를 엽니다.

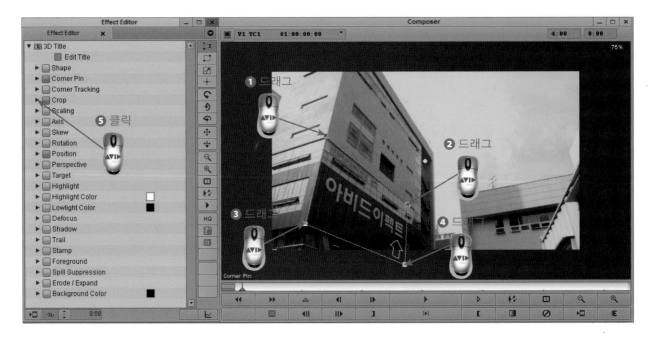

**18** 크롭(Crop) 파라미터가 열리면 ❶ Top 슬라이더를 드래그하여 트래킹 가이드 라인으로 사용할 코너 핀을 이동합니다. 가이드 예제에서는 370으로 이동하였습니다. 같은 방법으로 ❷ Bot(Bottom)슬라이더를 드래그하여 트래킹 가이드 라인으로 사용할 코너 핀을 이동합니다. 가이드 예제에서는 −386으로 이동하였습니다. 크롭 기능으로 코너 핀의 포인트를 이동하였습니다. ❸ 🔍 확대 버튼을 두번 클릭합니다.

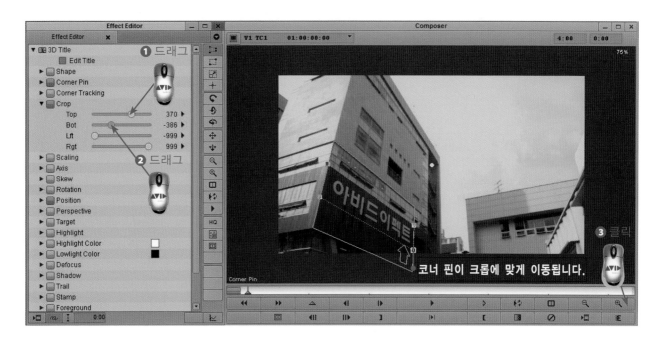

**19** 키보드에서 ❶ Ctrl + Alt를 누르고 이동 도구로 드래그하면서 타이틀의 각도와 라인 등의 조형 디자인 요소를 확인하며 최종 점검합니다. 수정할 곳이 눈에 보이면 바로잡습니다. 이제 타이틀 디자인이 완료되었다면 동영상의 모션 트래킹 테이터를 생성하기 위해 ❷ 🔳 트래킹 도구 버튼을 클릭합니다.

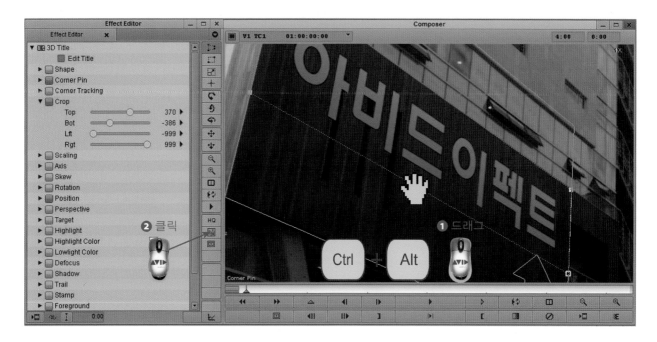

20 트래킹 창이 열립니다. 이펙트 프리뷰 모니터 컨트롤 패널의 ❶ 🔍 축소 버튼을 클릭하여 본래 화면 비율로 되돌아옵니다. 지금은 기본으로 트래커가 하나인 상태입니다. 4개의 코너 핀에 트래킹을 하기 위해서는 4개의 트래커가 필요합니다. ❷ ▶ Corner Tracking의 삼각형 오프너를 클릭합니다.

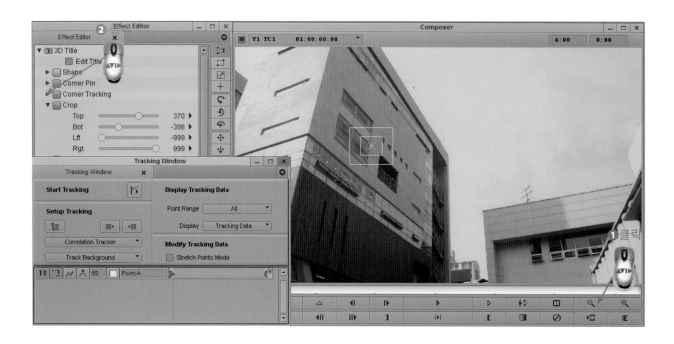

21 코너 트래킹 파라미터가 열리면 트래커 옵션 박스를 클릭합니다. 프레임 사각 코너의 움직임을 정확하게 추적하기 위해서는 4개의 트래커가 필요합니다. ❶ ~ ❹ 4개의 옵션 박스 모두 클릭하여 트래커 4개를 사용할 수 있도록 트래킹을 준비합니다.

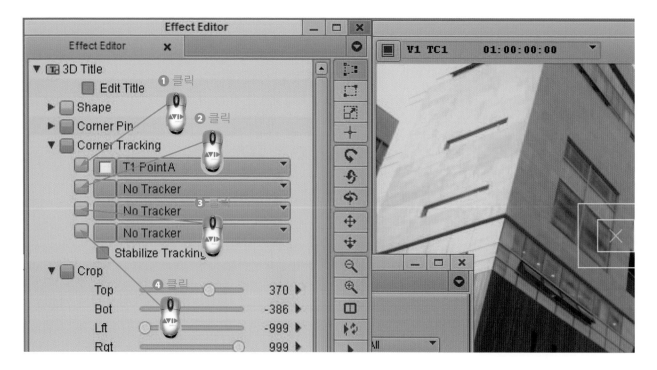

**22** 이펙트 에디터의 코너 트래킹 파라미터 옵션을 모두 선택하면 트래커 타임라인에 트래커 포인트 T1 Point A, T2 Point B, T3 Point C, T4 Point D, 4개가 생성되고, 이펙트 프리뷰 모니터에 4개의 트래커가 컬러로 구분하여 나타납니다. 트래커를 드래그하여 타이틀 디자인의 코너 위치와 동일한 위치로 이동하도록 합니다.

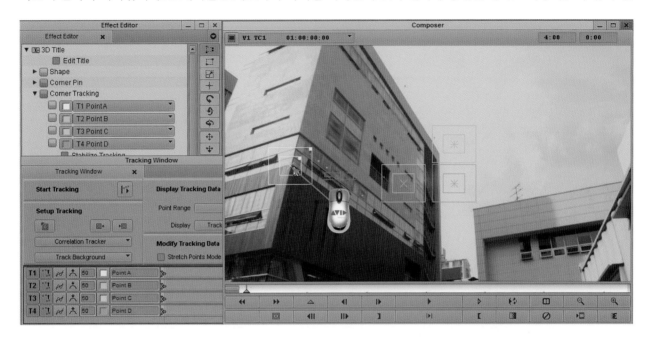

**23** 가이드 18의 타이틀 코너 핀 위치를 생각하면서 트래커 T3 Point C를 드래그하여 타이틀 좌측 하단 가장 자리 위치로 이동합니다. ❷ 트래커 T2 Point B를 드래그하여 타이틀 우측 상단 가장자리 위치로 이동합니다. ❸ 트래커 T4 Point D를 이동하여 타이틀 우측 하단 가장자리 위치로 이동합니다. 드문 경우이지만, 트래커 T2 Point B와 트래커 T4 Point D의 서치 트래킹 박스가 겹쳐있는 상태입니다. ❹ 타킷 트래킹 박스와 서치 트래킹 박스의 코너 조정핸들을 드래그하여 적절한 크기로 줄입니다.

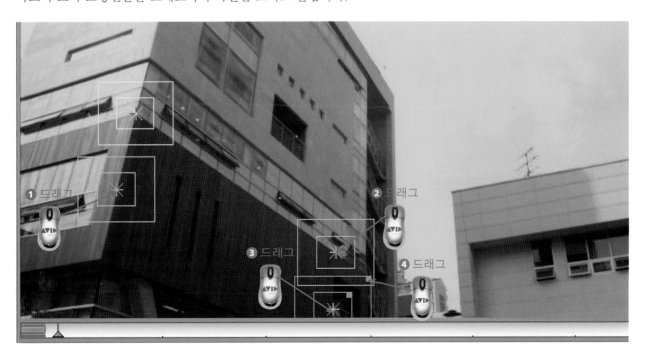

**24** 트래커를 정확하게 위치하려면 화면을 확대하는 것이 좋습니다. **❶** 🔍 확대 버튼을 클릭합니다. 트래커 T2 Point B의 서치 트래킹 박스와 타킷 트래킹 박스의 **❷** 코너 조정핸들을 드래그하여 적절한 크기로 줄입니다. 본래 화면 비율로 되돌아가기 위해 **❸** 🔍 축소 버튼을 클릭합니다.

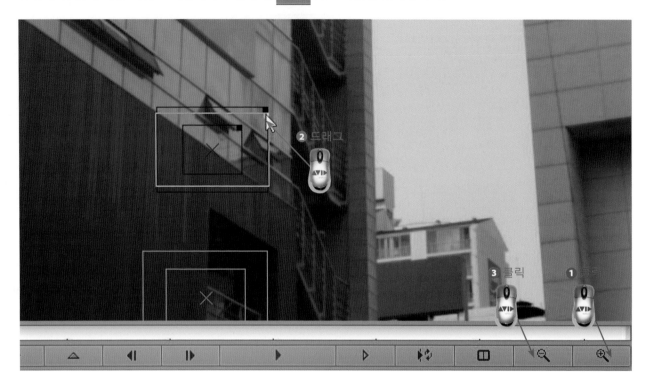

**25** 트래커 T3 Point C의 **❶** 타킷 트래킹 박스 코너 조정핸들의 크기를 드래그하여 조금 줄입니다. **❷** 서치 트래킹 박스 코너 조정핸들도 드래그하여 크기를 줄입니다. 같은 방법으로 트래커 T1 Point A의 **❸**~**❹** 타킷 트래킹 박스와 서치 트래킹 박스의 크기도 적절한 크기로 조정하여 트래킹 준비 작업을 마무리 합니다.

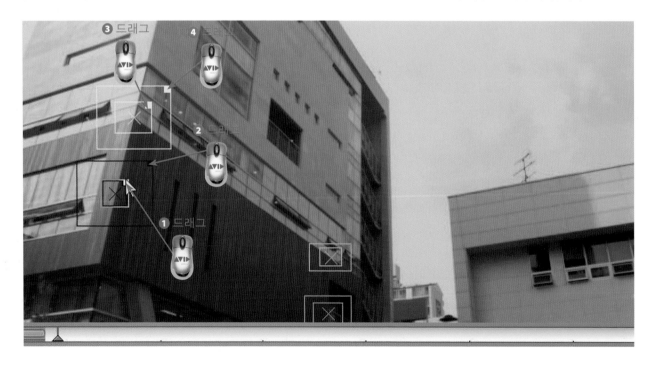

**26** 이펙트 프리뷰 모니터에서 타이틀 코너 핀의 위치에 맞추어 트래커 4개를 모두 배치하였다면, 트래커 창에 서 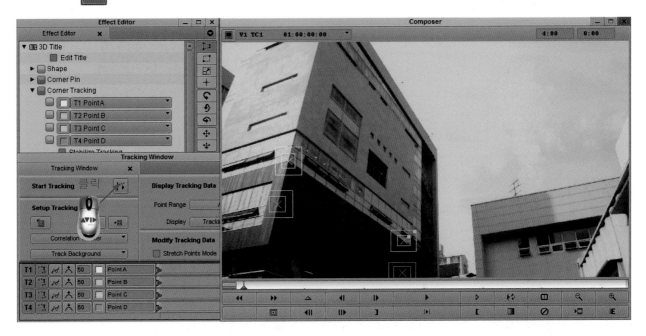 트래커 시작 버튼을 클릭합니다.

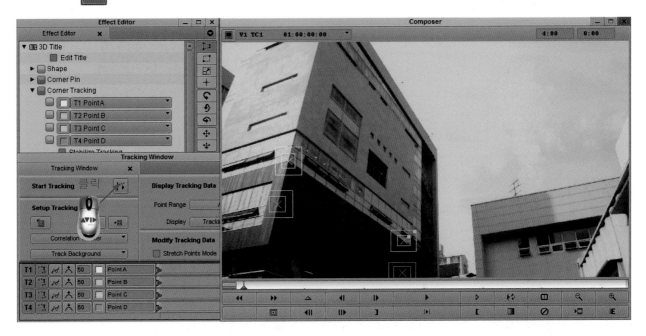

**27** 트래킹 프로세스가 시작되고 분석합니다. 아비드 미디어 컴포저의 모션 트래킹 시스템은 정확한추적과 빠른 분석을 수행하는 트래킹 엔진으로 작동합니다. 기본적인 코릴레이션 트래커는 정확한 트래킹 데이터를 생성하고 추출합니다. 모든 트래킹 과정이 마치면 트래킹 타임라인에 하단 레드 라인이 없어지고, 상단 블랙 라인이 표시됩니다. 이펙트 프리뷰 모니터에는 트래킹 데이터 포인트가 표시되어 나타납니다.

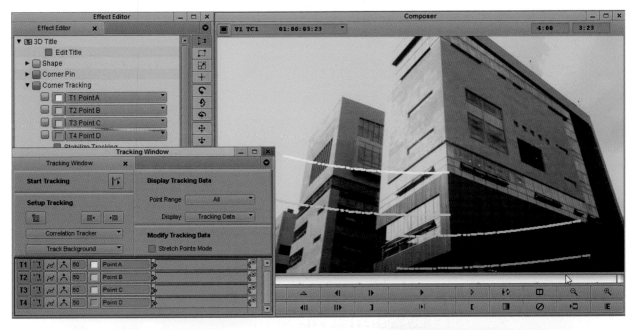

**트래킹 완료전 – 트래킹 타임라인의 하단 레드 라인**

**트래킹 완료후 – 트래킹 타임라인의 상단 블랙 라인**

**29** 이펙트 프리뷰 모니터에서 코너 트래킹이 적용된 결과를 보기 위해서 디스플레이 옵션을 설정합니다. 트래킹 창에서 디스플레이 메뉴의 ❶ Tracking Data 클릭합니다. 디스플레이 메뉴에서 ❷ Effect Results 를 선택하여 클릭합니다.

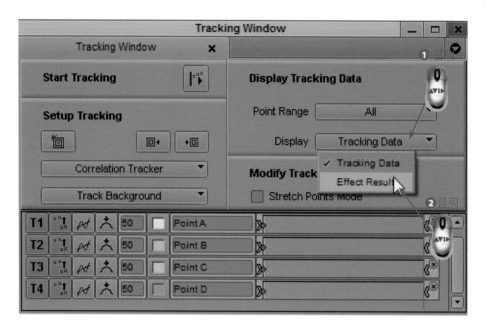

**30** 이펙트 프리뷰 모니터에 모션 트래킹 데이터가 적용된 이펙트 결과가 나타납니다. 컨트롤 패널에서 재생 반복 버튼을 클릭하여 최종 확인합니다.

# AVID EFFECTS BIBLE

# AVID EFFECTS BIBLE

# 9장. 고급 디지털 영상 효과
# - 인트라프레임 이펙트

이 장을 통해 디지털 페인트 이펙트의 기본기를 익히고, 인트라프레임 이펙트의 기본 지식을 습득할 수 있도록 구성하였습니다. 아비드 미디어컴포저의 페인트 이펙트는 다른 전문 이펙트 프로그램을 사용할 필요가 없을 만큼 성능이 우수하고 사용방법도 기본기만 익히면 쉽게 사용할 수 있습니다. 8장에서 배운 모션 트래킹 도구를 함께 사용하면 고급 합성 기법으로 디지털 페인팅을 할 수 있습니다. 아비드 미디어 컴포저는 Blackmagic Design Fusion과 연동하여 더 편리하고 디테일한 합성작업을 할 수 있도록 플러그인을 지원합니다.

# 인트라프레임 이펙트 이해하기

아비드 미디어 컴포저에서 클립 내부 프레임의 부분에 직접 효과를 주는 페인트 이펙트(Paint Effect), 애니매트 이펙트(AniMatte Effect), 스크래치 제거 이펙트(Scrach Removal Effect), 블러 이펙트(Blur Effect), 모자이크 이펙트(Mosaic Effect)를 통틀어 인트라프레임 이펙트(Intraframe Effects)라고 합니다. 인트라프레임 이펙트를 사용할 때, 어도비 일러스트레이터처럼 벡터-기반 (Vertor-based)의 오브젝트를 그릴 수 있어, 벡터 아트를 적용한 디지털 영상을 만들 수 있습니다.

## GUIDE 페인트 이펙트(Paint Effect)

페인트 이펙트로 영상 클립에 벡터 기반의 오브젝트로 그릴 수 있으며, 일정한 부분에 블러 이펙트, 모자이크 이펙트 를 적용한 영상을 만들 수 있습니다. 모션 트래킹 도구를 함께 사용하면 정확하게 오브젝트를 페인팅할 수 있습니다.

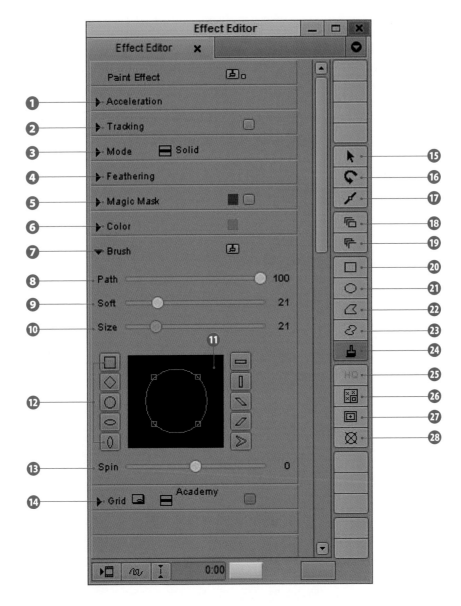

❶ **가속도(Acceleration)** 가속도 파라미터는 모든 키프레임에 가속(ease in)과 감속(ease out)을 주어 이 펙트 시간의 속도를 조절합니다. 가속도 파라미터는 미디어 컴포저 2D 이펙트에서 공통적으로 사용되는 파라미터입니다. 가속도 파라미터는 키프레임 애니메이션을 적용힐 수 없습니다. 전체 이펙트의 속도는 시 퀀스 클립의 길이에 따라 다르게 나타납니다. 슬라이더 조정하여 가속과 감속을 속도를 정할 수 있습니다.

**최소값 0** – 가속과 감속이 없는 상태로, 움 직임이 일정한 속도를 유지합니다.

**최대값 100** – 이펙트에 가속과 감속이 최대로 적용된 상태로 움직입니다.

❷ **트래킹(Tracking)** 이펙트를 조정하기 위한 트래킹 데이터를 선택하여 사용할 수 있습니다. 트래킹 파라미 터에서 트래킹 데이터를 사용하기 위해서는 반드시 트래킹 도구에서 분석한 트래킹 데이터가 있어야 합니 다. 분석하여 검출된 트래킹 데이터는 트래커 메뉴에서 선택하여 적용할 수 있습니다. 모션 트래킹 데이터 에 대한 자세한 내용은 8장의 Lesson 21 모션 트래킹 이펙트 이해하기를 참고하시기 바랍니다.

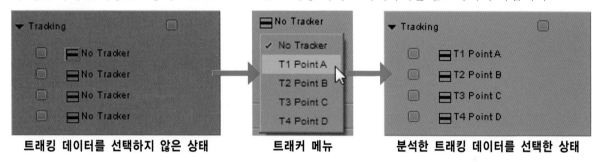

트래킹 데이터를 선택하지 않은 상태      트래커 메뉴      분석한 트래킹 데이터를 선택한 상태

❸ **모드(Mode)** 모드 파라미터에서 벡터 오브젝트의 투명도를 조정할 수 있습니다. 패스트 메뉴 버튼을 클 릭하면 벡터 오브젝트의 합성 상태를 지정하는 페인트 이펙트 모드 메뉴가 나타납니다. 기본 설정은 Solid 모드입니다. 페인트 이펙트 모드 메뉴의 자세한 내용은 다음 페이지를 있습니다.

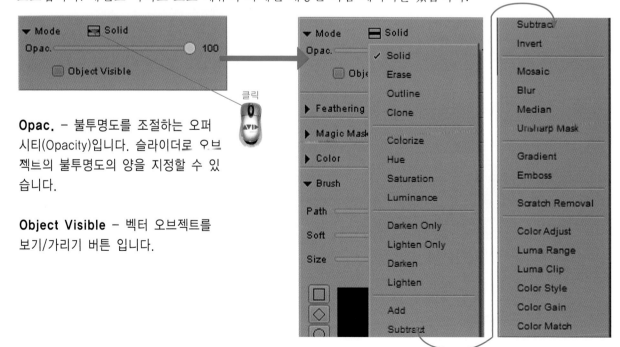

**Opac.** – 불투명도를 조절하는 오퍼 시티(Opacity)입니다. 슬라이더로 오브 젝트의 불투명도의 양을 지정할 수 있 습니다.

**Object Visible** – 벡터 오브젝트를 보기/가리기 버튼 입니다.

디지털 영상 이펙트에서 촬영 장면의 일정 부분을 지우거나, 모자이크 또는 흐리게 해야 할 경우가 있습니다. 미디어 컴포저의 페인트 이펙트 모드를 사용하면 여러가지 필터가 적용된 이펙트를 만들 수 있습니다. 컬러 파라미터와 모드의 필터를 적절하게 사용하면 다양한 합성 효과를 만들 수 있습니다.

촬영 장면에서 때때로 의상 위에 상표나 글자를 지우거나 가려야 하는 경우, 페인트 이펙트 모드를 사용합니다.

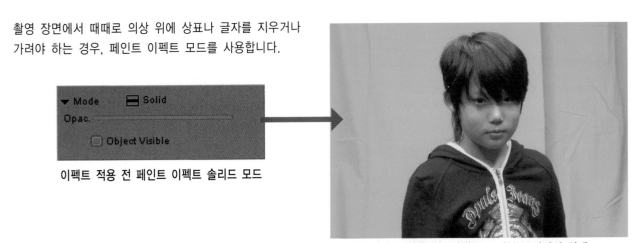

이펙트 적용 전 페인트 이펙트 솔리드 모드

이펙트 적용 전, 이펙트 프리뷰 모니터의 상태

**솔리드(Solid)** – 비디오 배경이나 영상 클립에 단색으로 페인트를 적용합니다.

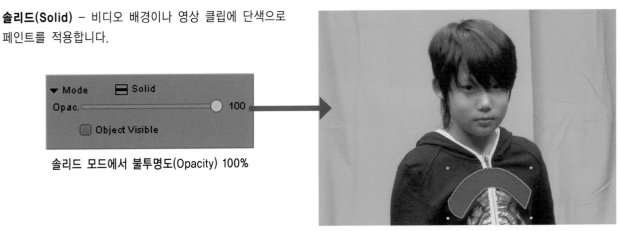

솔리드 모드에서 불투명도(Opacity) 100%

페인트 이펙트 Solid 모드 적용, 이펙트 프리뷰 모니터

**이레이즈(Erase)** – 프레임의 일정 부분을 페인트하여제거할 수 있습니다.

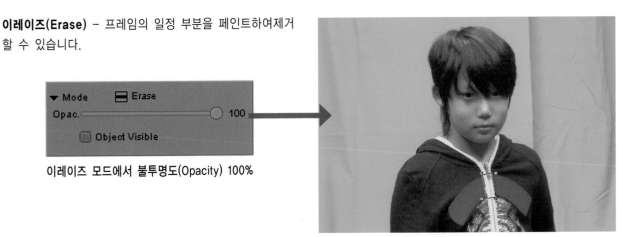

이레이즈 모드에서 불투명도(Opacity) 100%

페인트 이펙트 Erase 모드 적용, 이펙트 프리뷰 모니터

**아웃라인(Outline)** – 벡터 오브젝트에 이미지를 추적하는 데 유용한 실선을 만듭니다. 아웃라인 모드를 모션 트래킹에 이용하면 작업에 도움을 줍니다.

아웃라인 모드에서 불투명도(Opacity) 100%

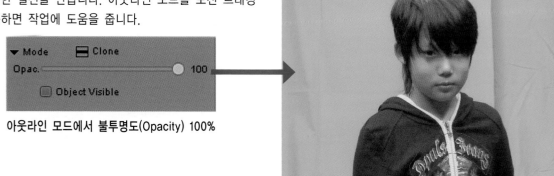

페인트 이펙트 Outline 모드 적용, 이펙트 프리뷰 모니터

**클론(Clone)** – 프레임에서 이미지의 다른 부분을 복제하고 수직이나 수평으로 이동하여, 클론 이미지를 만들 수 있습니다.

클론 모드 위치 이동 전, 이펙트 프리뷰 모니터의 상태

클론 모드에서 불투명도(Opacity) 100%

**Hor** – 벡터 오브젝트를 수평으로 좌우 이동하여 이미지를 복제합니다. 이동하지 않은 기본값은 0입니다.
**Vert** – 벡터 오브젝트를 수직으로 상하 이동하여 이미지를 복제합니다. 이동하지 않은 기본값은 0입니다.

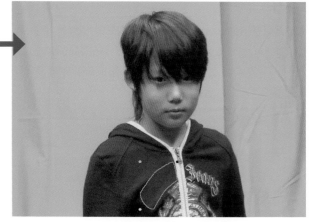

페인트 이펙트 Clone 모드 적용, 이펙트 프리뷰 모니터

**컬러라이즈(Colorize)** – 벡터 오브젝트의 영역을 색상화합니다. ❻ 컬러(Color) 파라미터에서 색상을 조정하여 원하는 색상으로 변경할 수 있습니다.

컬러라이즈 모드에서 불투명도(Opacity) 100%

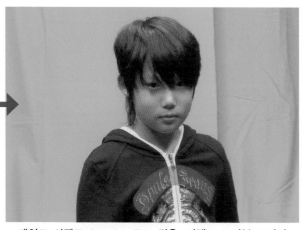

페인트 이펙트 Colorize 모드 적용, 이펙트 프리뷰 모니터

**휴(Hue)** – 채도와 휘도에 영향을 주지 않고, 선택된 영역을 ⑥ 컬러 파라미터의 색상(Hue) 슬라이더의 값을 조절하여 색상을 변경할 수 있습니다.

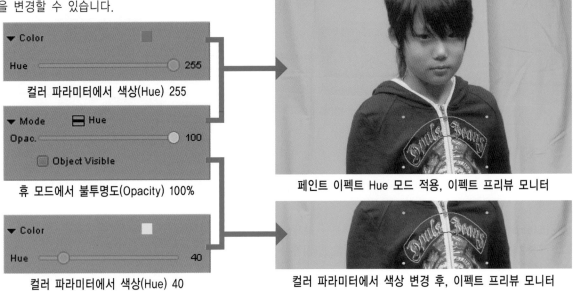

컬러 파라미터에서 색상(Hue) 255

휴 모드에서 불투명도(Opacity) 100%

컬러 파라미터에서 색상(Hue) 40

페인트 이펙트 Hue 모드 적용, 이펙트 프리뷰 모니터

컬러 파라미터에서 색상 변경 후, 이펙트 프리뷰 모니터

**세츄레이션(Saturation)** – 색상과 휘도에 영향을 주지 않고, 선택된 영역을 ⑥ 컬러 파라미터의 채도(Saturation) 슬라이더의 값을 조절하여 채도를 변경하여 이미지 색의 선명도를 조정할 수 있습니다.

세츄레이션 모드에서 불투명도(Opacity) 100%

페인트 이펙트 Saturation 모드 적용, 이펙트 프리뷰 모니터

세츄레이션 모드에서 불투명도(Opacity) 100%

컬러 파라미터에서 채도(Saturation) 0

컬러 파라미터에서 채도 변경 후, 이펙트 프리뷰 모니터

**루미넌스(Luminance)** – 색상과 채도에 영향을 주지 않고, 선택된 영역을 ❻ 컬러 파라미터의 Lum 슬라이더의 값을 조절하여 휘도를 변경할 수 있습니다. 슬라이더를 조정하여 벡터 이미지의 밝고 어둠을 표현할 수 있습니다.

루미넌스 모드에서 불투명도(Opacity) 100%

페인트 이펙트 Luminance 모드 적용, 이펙트 프리뷰 모니터

세츄레이션 모드에서 불투명도(Opacity) 100%

컬러 파라미터에서 채도(Saturation) 35

컬러 파라미터에서 채도 변경 후, 이펙트 프리뷰 모니터

**Darken Only** – 영상 소스의 선택된 영역의 밝은 루미넌스 부분만을 ❻ 컬러 파라미터의 Sat 슬라이더의 값을 조절하여 색상을 어둡게 할 수 있습니다.

컬러 파라미터에서 Sat 변경 전, 이펙트 프리뷰 모니터

Darken Only 모드에서 불투명도(Opacity) 100%

컬러 파라미터에서 채도(Saturation) 122

페인트 이펙트 Darken Only 모드 적용, 이펙트 프리뷰 모니터

**Lighten Only** – 영상 소스의 선택된 영역의 어두운 루미넌스 부분만을 ❻ 컬러 파라미터의 Sat 슬라이더를 조절하여 색상을 밝게 할 수 있습니다. Hue 슬라이더를 조정하여 색상을 변화시킬 수도 있습니다.

컬러 파라미터에서 Sat 변경 전, 이펙트 프리뷰 모니터

Lighten Only 모드에서 불투명도(Opacity) 100%

컬러 파라미터에서 채도(Saturation) 214

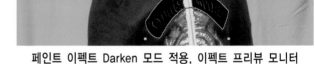

페인트 이펙트 Lighten Only 모드 적용, 이펙트 프리뷰 모니터

**어둡게 하기(Darken)** – 선택된 영역을 Amount 슬라이더의를 조절하여 루미넌스를 감소시켜 어둡게 합니다. Amt 슬라이더의 기본값 124는 50% 어둡게 한 결과입니다. Amt 값을 증가시켜 255로 조정하면 블랙으로 나타납니다.

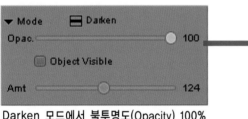

Darken 모드에서 불투명도(Opacity) 100%
양(Amount) 124

페인트 이펙트 Darken 모드 적용, 이펙트 프리뷰 모니터

**밝게 하기(Lighten)** – 선택된 영역을 Amount 슬라이더의를 조절하여 루미넌스를 증가시켜 밝게 합니다. Amt 슬라이더의 기본값 124는 50% 밝게 한 결과입니다. Amt 값을 증가시켜 255로 조정하면 화이트로 나타납니다.

Lighten 모드에서 불투명도(Opacity) 100%
양(Amount) 124

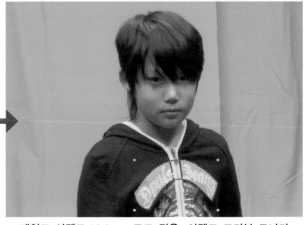

페인트 이펙트 Lighten 모드 적용, 이펙트 프리뷰 모니터

**추가(Add)** – 선택된 영역을 **❻** 컬러 파라미터의 슬라이더를 조절하여 색상을 추가합니다. Hue, Sat, Lum 슬라이더를 조정하여 벡터 이미지에 색상을 첨가할 수 있습니다.

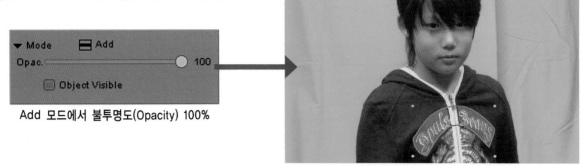

Add 모드에서 불투명도(Opacity) 100%

페인트 이펙트 Add 모드 적용, 이펙트 프리뷰 모니터

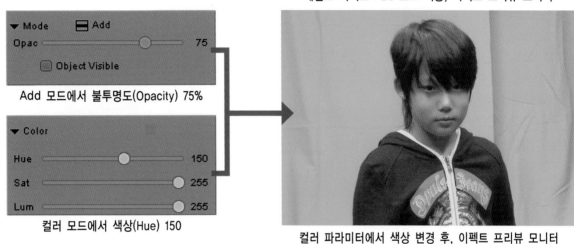

Add 모드에서 불투명도(Opacity) 75%

컬러 모드에서 색상(Hue) 150

컬러 파라미터에서 색상 변경 후, 이펙트 프리뷰 모니터

**빼기(Subtract)** – 선택된 영역을 **❻** 컬러 파라미터의 슬라이더를 조절하여 특정 색상을 제거합니다. Hue, Sat, Lum 슬라이더를 조정하여 제거할 수 있으며, 기본 값은 Hue 255, Sat 255, Lum 255 입니다.

컬러 파라미터에서 기본 값 적용, 이펙트 프리뷰 모니터

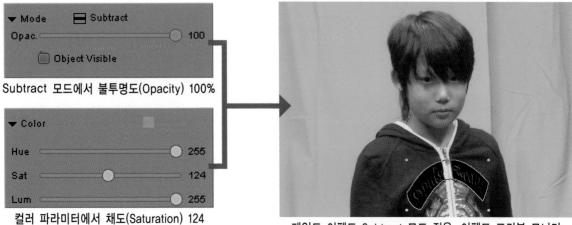

Subtract 모드에서 불투명도(Opacity) 100%

컬러 파라미터에서 채도(Saturation) 124

페인트 이펙트 Subtract 모드 적용, 이펙트 프리뷰 모니터

**반전(Invert)** – 선택된 영역의 RGB 정보 값을 반대로 바꿉니다. ⑥ 컬러 파라미터는 조정할 수 없는 모드입니다.

Invert 모드에서 불투명도(Opacity) 100%

페인트 이펙트 Invert 모드 적용, 이펙트 프리뷰 모니터

**모자이크(Mosaic)** – 선택된 영역에 일정한 크기의 타일 효과를 만듭니다. 타일의 크기는 수평과 수직으로 조정할 수 있습니다. 장면에서 특정 문자나 특정인의 얼굴을 가리기 위해 많이 사용하는 이펙트입니다.

Mosaic 모드에서 수평(Hor) 4, 수직(Vert) 4

페인트 이펙트 Mosaic 모드 적용, 이펙트 프리뷰 모니터

**블러(Blur)** – 선택된 영역에 흐림 효과를 만듭니다. 흐림의 범위는 수평과 수직으로 조절할 수 있습니다. 모자이크 효과와 같이 장면에서 특정 문자 등을 가리거나 또는 배경을 흐리게 하여, 원근감을 표현하는 이펙트로 사용됩니다.

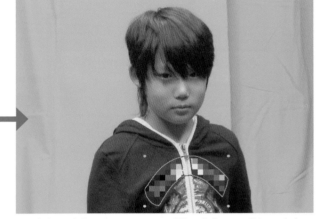

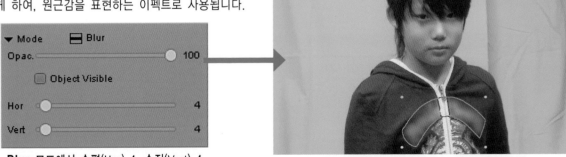

**Blur** 모드에서 수평(Hor) 4, 수직(Vert) 4

페인트 이펙트 Blur 모드 적용, 이펙트 프리뷰 모니터

**Blur** 모드에서 수평(Hor) 50, 수직(Vert) 50

페인트 이펙트 Blur 모드 수평과 수직 기본 값 변경 후

**미디언(Median)** – 각 픽셀의 주위를 9등분하고, 중간 값으로 픽셀을 대치하여, 부드러운 효과를 만들어 줍니다. 미디언 필디는 이미지의 노이즈 제거를 위해 사용합니다.

⬛ Object Visible – On 노이즈 제거

페인트 이펙트 Median 모드 적용, 노이즈 제거 후

미디언 필터는 빛의 부족으로 노이즈가 많이 나타나는 야간 촬영장면이나, 노이즈가 많은 장면에 사용하면 더 나은 결과를 얻을 수 있는 이펙트입니다. Object Visible 끄면 노이즈 제거 전 장면을 확인 할 수 있습니다.

⬛ Object Visible – Off 노이즈 제거 전

페인트 이펙트 Median 모드 적용, 노이즈 제거 전

**언샤프 마스크(Unsharp Mask)** – 선택된 영역의 이미지를 선명하게 합니다. 수평과 수직으로 이미지의 에지를 재정의하여 보다 더 선명한 이미지를 만들 수 있습니다.

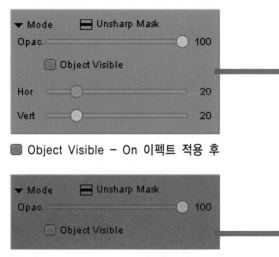

⬛ Object Visible – On 이펙트 적용 후

페인트 이펙트 Unsharp Mask 모드, 이펙트 적용 후

⬛ Object Visible – Off 이펙트 적용 전

페인트 이펙트 Unsharp Mask 모드, 이펙트 적용 전

**그래디언트(Gradient)** – 그라데이션으로 페인트 합니다. 그라데이션의 방향을 Angle 슬라이드를 조정하여 0°~360° 회전할 수 있습니다.

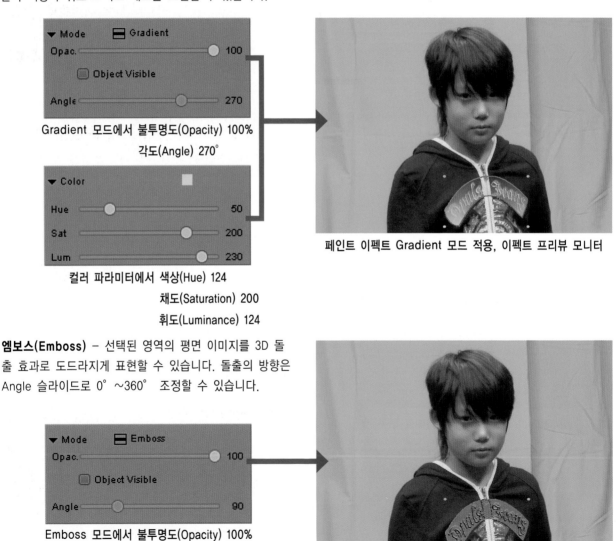

Gradient 모드에서 불투명도(Opacity) 100%

각도(Angle) 180°

페인트 이펙트 Gradient 모드 적용, 이펙트 프리뷰 모니터

그래디언트 필터는 ❻ 컬러 파라미터는 조정하여 그라데이션의 색상과 휘도 그리고 채도를 조절할 수 있습니다.

Gradient 모드에서 불투명도(Opacity) 100%

각도(Angle) 270°

컬러 파라미터에서 색상(Hue) 124

채도(Saturation) 200

휘도(Luminance) 124

페인트 이펙트 Gradient 모드 적용, 이펙트 프리뷰 모니터

**엠보스(Emboss)** – 선택된 영역의 평면 이미지를 3D 돌출 효과로 도드라지게 표현할 수 있습니다. 돌출의 방향은 Angle 슬라이드로 0°~360° 조정할 수 있습니다.

Emboss 모드에서 불투명도(Opacity) 100%

각도(Angle) 180°

페인트 이펙트 Emboss 모드 적용, 이펙트 프리뷰 모니터

**스크래치 리무벌(Scratch Removal)** – 장면의 스크래치 제거합니다. 이미지 소스의 깨끗한 부분을 추출하여 흠집이나 결함이 있는 스크래치되어 손상된 부분을 교체할 수 있습니다. 스크래치 리무벌의 자세한 정보는 다음 레슨을 참고합니다.

스크래치 리무벌로 의상의 주름도 제거할 수 있습니다. ⟶

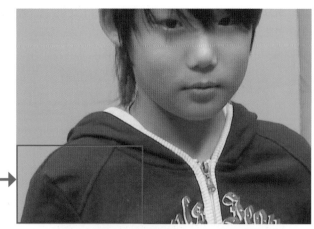

페인트 이펙트 Scratch Removal 모드 적용 전

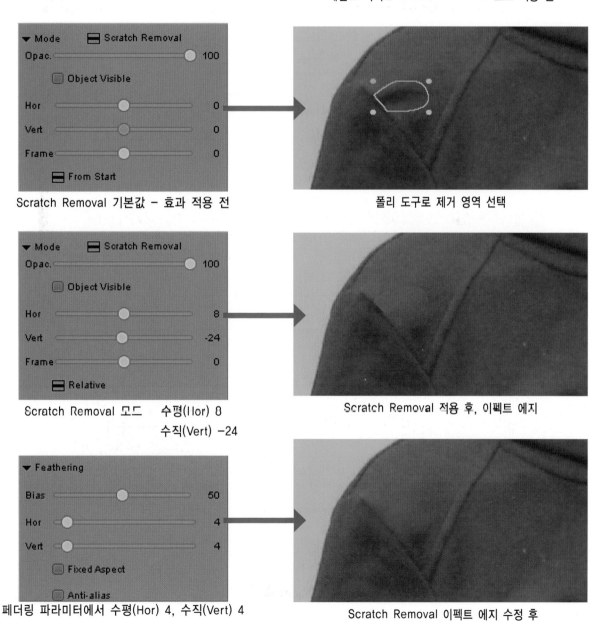

Scratch Removal 기본값 – 효과 적용 전

폴리 도구로 제거 영역 선택

Scratch Removal 모드    수평(Hor) 8
수직(Vert) –24

Scratch Removal 적용 후, 이펙트 에지

페더링 파라미터에서 수평(Hor) 4, 수직(Vert) 4

Scratch Removal 이펙트 에지 수정 후

**컬러 어저스트(Color Adjust)** – 선택된 벡터 이미지의 영역을 명도(brightness), 대비(contrast), 색상(hue), 채도(saturation) 슬라이더로 컬러를 조정합니다.

Color Adjust 모드에서 명도(Brigh) 20, 대비(Cont) 40

Brigh 슬라이더는 이미지의 밝음과 어둠을 조정하고, Cont 슬라이더는 이미지의 물체와 배경을 구별할 수 있게 색상과 밝기의 차이를 조정할 수 있습니다.

■ Luma Invert – On, 루미넌스 반전

루마 인버트(Luma Invert)는 이미지의 밝음이 어둠을 되도록, 또는 이미지의 어둠이 밝음이 되도록 반전합니다.

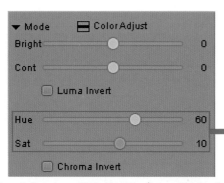

Color Adjust 모드에서 색상(Hue) 20, 채도(Sat) 40

Hue 슬라이더는 이미지의 모든 컬러 스펙트럼을 조정하고, Sat 슬라이더는 이미지의 모든 컬러 채도를 조정하여 색상을 변경합니다.

■ Chroma Invert – On, 크로마 반전

크로마 인버트(Chroma Invert)는 이미지의 모든 색상과 채도를 반전합니다.

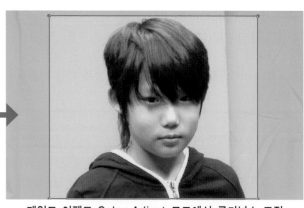

페인트 이펙트 Color Adjust 모드에서 루미넌스 조절

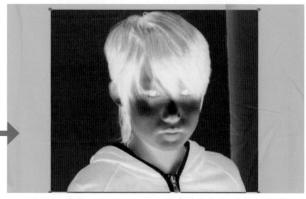

페인트 이펙트 Color Adjust 모드에서 루미넌스 반전

페인트 이펙트 Color Adjust 모드에서 크로마 조절

페인트 이펙트 Color Adjust 모드에서 크로마 반전

**루마 레인지(Luma Range)** - 선택된 영역의 화이트 범위와 블랙 범위를 조정합니다.

루마 레인지 파라미터의 기본값 - W Point 235, B Point 16

루마 레인지 모드에서 기본값

루마 레인지에서 자동으로 할당되는 기본값은 화이트 범위를 조정하는 화이트 포인트는 235로 설정되어 있습니다. 100% 화이트는 255임을 반드시 기억해둘 필요가 있습니다. W Point로 슬라이더에 표기되어 있습니다.

화이트 포인트 슬라이더 - W Point 168, 회색으로 표시

루마 레인지에서 - W Point 168, B Point 16

블랙 포인트의 기본값은 16입니다. 완전 블랙은 0입니다. 슬라이더 표기는 B Point 입니다.

블랙 포인트 슬라이드 - B Point 62, 진한 회색으로 표시

루마 레인지에서 - W Point 235, B Point 62

감마(Gamma) 슬라이더는 이미지의 화이트와 블랙에 영향을 주지 않고, 중간톤을 조정합니다. 감마 슬라이더를 - 방향으로 이동하면 이미지는 어둡게 변화하고, + 방향으로 이동하면 이미지는 밝게 조정됩니다. 감마를 조정하지 않은 상태는 0입니다. 감마를 화이트 포인트와 블랙 포인트의 범위를 잘 조합하여 보다 섬세한 분위기의 이미지를 만들 수 있습니다.

감마 슬라이드 30

루마 레인지에서 - W Point 235, B Point 62, Gamma 30

**루마 클립(Luma Clip)** - 선택된 이미지의 영역에서 밝음과 어둠의 값을 제한합니다. 지정할 수 있는 제한 값은 0~255이며, 기본값은 High 235, Low 16입니다.

Luma Clip모드에서 클립의 기본값 - High 235, Low 16

Luma Clip 모드의 기본값 High 235, Low 16

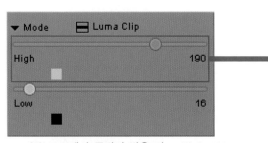

Luma Clip모드에서 클립의 밝음 값 - High 190

High 슬라이더는 이미지 클립에서 밝음 값을 제한합니다.

Luma Clip 모드에서 High 190, Low 16

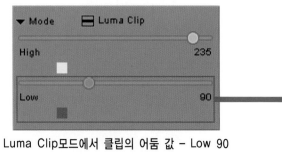

Luma Clip모드에서 클립의 어둠 값 - Low 90

Low 슬라이더는 이미지 클립에서 어둠 값을 제한합니다.

Luma Clip 모드에서 High 235, Low 90

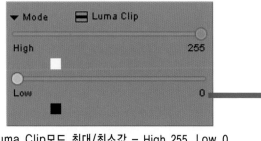

Luma Clip모드 최대/최소값 - High 255, Low 0

때때로 클립의 최대/최소값으로 적용해야 사용자가 원하는 이미지의 결과될 수 있음을 잊지 마시기 바랍니다.

Luma Clip 모드에서 High 255, Low 0

**컬러 스타일(Color Style)** – 선택된 이미지의 영역에 포스터리제이션를 만듭니다. 포스터리제이션(posterization)은 사진의 명암 단계를 줄여 그림 같은 포스터를 만드는 전통적인 사진인화기법입니다.

Color Style 모드에서 Post 0

Color Style 모드에서 Post 0

Post 슬라이더는 0~25 사이에서 조절할 수 있습니다. 기본값은 0입니다.

Color Style 모드에서 Post 10

Color Style 모드에서 Post 10

포스터리제이션을 이용하여 만든 광고, 애니메이션, 영화도 있습니다. 적절한 잘 이용하면 좋은 결과의 이미지 스타일을 얻을 수 있습니다.

Color Style 모드에서 Post 20

Color Style 모드에서 Post 20

Post 슬라이더를 최대값 25로 이동하여 이미지의 명암 단계를 줄여 일러스트레이션과 유사한 결과의 그래픽을 만들 수 있습니다.

Color Style 모드에서 Post 25

Color Style 모드에서 Post 25

**컬러 게인(Color Gain)** – Red, Green, Blue의 세 가지 컬러 채널을 개별적으로 조정할 수 있습니다.

Color Gain 기본값 – Red 100, Green 100, Blue 100

컬러 게인의 기본값 – Red 100, Green 100, Blue 100

컬러 게인의 기본값은 세 컬러 채널의 슬라이더에서 100 입니다. 최대 200에서 최소 0까지 슬라이더를 조정하여 세 가지 색의 게인을 입력할 수 있습니다.

Color Gain – Red 150, Green 100, Blue 100

컬러 게인 – Red 150, Green 100, Blue 100

Red 슬라이더를 100보다 크게 하면 레드 색상이 증가하고, 100보다 작게 하면 레드 색상은 감소합니다. 세 컬러 채널을 조합하여 사용할 수 있습니다.

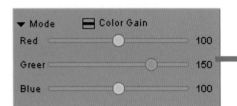

Color Gain – Red 100, Green 150, Blue 100

컬러 게인 – Red 100, Green 150, Blue 100

Green 슬라이더를 100보다 크게 하면 그린 색상이 증가하고, 100보다 작게 하면 그린 색상은 감소합니다. 전체 컬러의 게인은 100보다 높으면 밝게, 100보다 낮으면 어둡게 변화합니다.

Color Gain – Red 100, Green 100, Blue 170

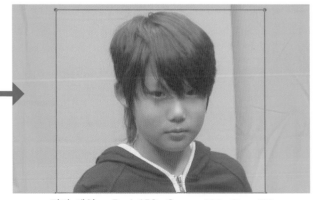

컬러 게인 – Red 150, Green 100, Blue 170

Blue 슬라이더를 100보다 크게 하면 블루 색상이 증가하고, 100보다 작게 하면 블루 색상은 감소합니다.

컬러 매치(Color Match) – 선택된 이미지의 영역에 컬러 변경할 입력 값과 컬러 참고할 출력 값을 지정하여 색상을 자동으로 맞출 수 있습니다. 페인트 이펙트의 컬러 매치 모드는 컬러 커렉션 도구(Windows▶Workspaces▶Color Correction)에서 나타나는 매치 컬러(Match Color)와 같은 기능을 가지고 있습니다. 때때로 다른 장소나 시간에서 촬영을 하면, 장면의 색상이 다르게 나타날 수 있습니다. 이때 컬러 매치를 사용하면 장면 색상을 매치 시켜 어울리게 할 수 있습니다.

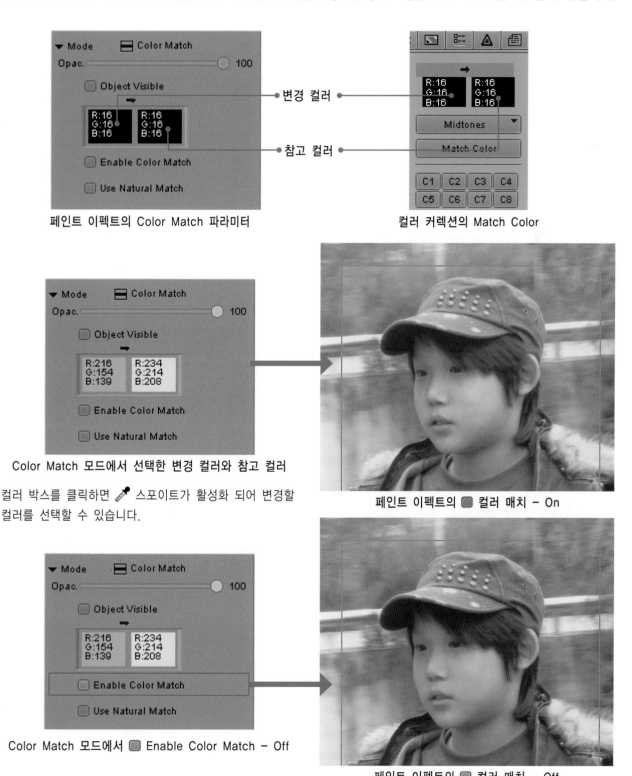

페인트 이펙트의 Color Match 파라미터

컬러 커렉션의 Match Color

Color Match 모드에서 선택한 변경 컬러와 참고 컬러

컬러 박스를 클릭하면 🖋 스포이트가 활성화 되어 변경할 컬러를 선택할 수 있습니다.

페인트 이펙트의 ■ 컬러 매치 – On

Color Match 모드에서 ■ Enable Color Match – Off

페인트 이펙트의 ■ 컬러 매치 – Off

❹ **페더링(Feathering)** 페더링 파라미터는 페인트 오브젝트 또는 매트 키의 가장자리를 부드럽게 합니다. 부드럽게 된 가장자리, 소프트 에지(soft edge)는 이미지와 배경을 합성할 때 보다 더 자연스럽게 보이게 하는 역할을 합니다. 페더링 파라미터를 사용하여 적절한 소프트 에지를 만들면 최적의 결과물을 만들 수 있습니다. 페더링은 디지털 이펙트에서 반드시 이해하여 알고 있어야 할 기본 디지털 지식입니다.

Feathering 기본값 – Bias 50, Hor 0, Vert 0

페인트 이펙트에서 페더링 – 기본값 적용

⬛ Fixed Aspect는 수평/수직 값의 비율이 고정합니다.

Feathering – Bias 50, Hor 25, Vert 25

페더링 – Bias 50, Hor 25, Vert 25 적용

페더링의 수평(Hor)과 수직(Vert) 값을 증가시키면, 선택된 오브젝트에 소프트 에지를 만듭니다. 페더링 조정 범위는 최소 0 픽셀에서 최대 63 픽셀입니다. ⬛ Anti-alias를 체크하면 오브젝트 픽셀의 깨짐 현상이 감소합니다.

Feathering – Bias 100, Hor 25, Vert 25

페더링 – Bias 100, Hor 25, Vert 25 적용

페더링 파라미터에서 Bias 슬라이더를 최대값 100으로 이동하면 소프트 에지는 안쪽으로 감소하고, 최소값 0으로 이동하면 소프트 에지는 바깥쪽으로 증가합니다.

Feathering – Bias 0, Hor 25, Vert 25

페더링 – Bias 0, Hor 25, Vert 25 적용

수평(Hor)과 수직(Vert) 슬라이더 값이 0 이면, 바이어스(Bias) 슬라이더를 이동해도 변화는 나타나지 않습니다.

❺ **매직 마스크(Magic Mask)** 매직 마스크 파라미터는 🖋 스포이트로 선택한 크로마와 루마 값을 기준으로 가장자리를 검출히여 매직 마스크를 만들어 프레임에 효과를 적용합니다. 매직 마스크를 사용하면 영상 이미지의 일정부분 색상만을 변경할 수 있습니다.

**스포이트(Eyedropper)** – 컬러 박스를 클릭하면 스포이트가 나타납니다. 마스크를 검출한 영역의 컬러를 스포이트로 클릭하면 매직 마스크가 만들어 집니다.

**Soft(softness)** – 소프트 슬라이더는 선택된 컬러의 픽셀을 부드럽게 합니다. Soft 슬라이더의 최소값은 0, 최대값은 63입니다.

매직 마스크 적용 전 이펙트 프리뷰 모니터

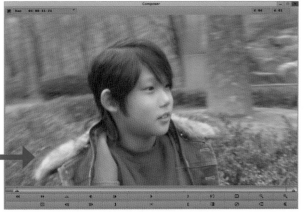

매직 마스크 적용 후 이펙트 프리뷰 모니터

❻ **컬러(Color)** 컬러 파라미터는 색상을 조정하는 Hue 슬라이더, 채도를 조절하는 Sat 슬라이더, 명도를 조절하는 Lum 슬라이더로 구성되어있습니다. 컬러 파라미터는 페인트 이펙트 이외에도 미디어 컴포저의 많은 이펙트에 포함되어있습니다. 매직 마스크에도 컬러 파라미터와 같은 Hue, Sat, Lum 슬라이더가 포함되어 있습니다. 컬러 파라미터는 페인트 이펙트의 다른 파라미터와 함께 사용될 수 있으며, 각 슬라이더의 최소값은 0, 최대값은 255입니다.

Color 기본값 – Hue 255, Sat 255, Lum 255

Color 조정결과 – Hue 228, Sat 255, Lum 164

❼ **브러시(Brush)** 🖽 브러시 파라미터에서 페인트 이펙트의 🖌 브러시 도구의 경로, 모양, 크기, 회전, 소프트 효과 등을 조절합니다.

❽ **패스(Path)** 페인트 브러시의 경로입니다. [브러시 아이콘] 브러시 도구의 첫 입력시점(브러시를 시작하는 순간)부터 마지막 입력시점(브러시를 끝내는 순간)까지의 브러시 스트로크를 조정합니다. 브러시 오브젝트의 패스의 이용하면 키프레임 애니메이션을 만들 수 있습니다. 최소값은 0, 최대값은 100입니다. 최소값으로 이동하면 페인트 브러시는 점차 사라지게 됩니다.

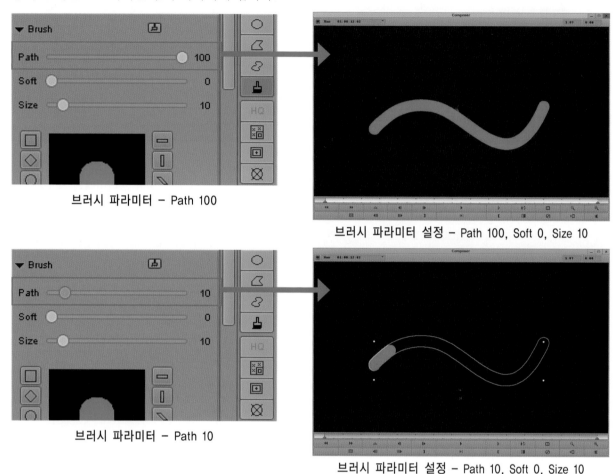

브러시 파라미터 – Path 100

브러시 파라미터 설정 – Path 100, Soft 0, Size 10

브러시 파라미터 – Path 10

브러시 파라미터 설정 – Path 10, Soft 0, Size 10

❾ **소프트(Soft)** 브러시를 부드럽게 조정하는 소프트 슬라이더입니다. 최소값은 0, 최대값은 100 이며, 소프트슬라이더의 값이 높을수록 더욱 부드러운 브러시 설정을 적용할 수 있습니다.

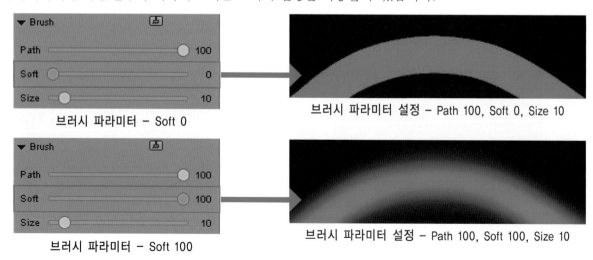

브러시 파라미터 – Soft 0

브러시 파라미터 설정 – Path 100, Soft 0, Size 10

브러시 파라미터 – Soft 100

브러시 파라미터 설정 – Path 100, Soft 100, Size 10

⓾ **사이즈(Size)** 브러시의 크기를 조절합니다. 최소값은 0 픽셀, 최대값 100 픽셀의 범위에서 브러시의 크기를 조절할 수 있습니다. 사이즈 슬라이더를 이동하면, 이펙트 프리뷰 모니터 이외에도 브러시 프리뷰 창에 조절하는 브러시 크기가 볼 수 있습니다.

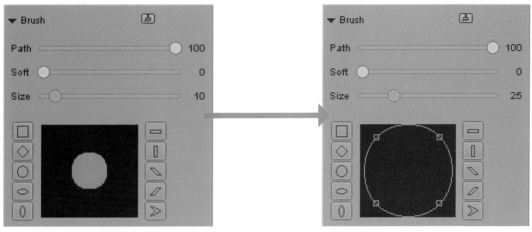

브러시 크기 10 적용, 브러시 프리뷰 창       브러시 크기 25 적용, 브러시 프리뷰 창

⓫ **브러시 프리뷰 창(Brush Preview window)** 페인트 이펙트 파라미터에서 선택한 브러시의 컬러와 모양이 표시되어 나타납니다. 브러시 프리뷰 창에 표시되는 브러시 모양을 마우스로 드래그하여 브러시 형태를 재설정할 수도 있습니다.

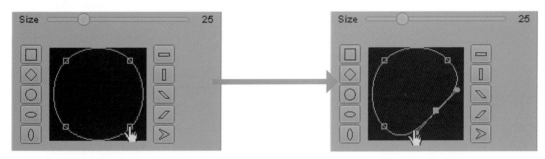

브러시 크기 25로 적용하고, 브러시 프리뷰 창에서 포인터를 브러시 모양 위에 놓으면, 손 아이콘이 표시됩니다.       브러시 프리뷰 창에서 손 아이콘이 나타나면, 브러시 모양을 드래그하여 원하는 형태로 조정할 수 있습니다.

⓬ **브러시 모양 버튼(Brush Shape buttons)** 원하는 브러시 모양 버튼을 클릭하면 브러시의 모양이 변경됩니다. 기본 프리셋 브러시 모양은 10 가지입니다.

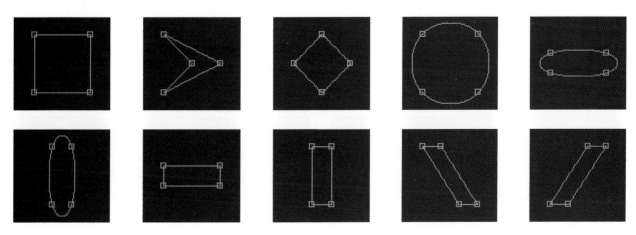

⓭ **스핀(Spin)** 브러시의 모양을 회전하여 형태를 변경합니다. 스핀 슬라이더의 기본값은 0이며, ± 360 °
회전할 수 있습니다.

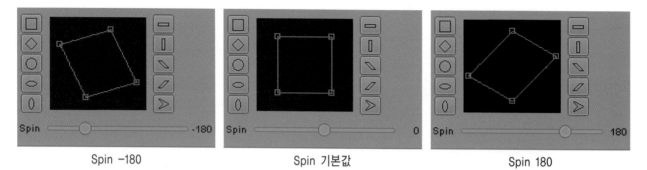

Spin −180                    Spin 기본값                    Spin 180

⓮ **그리드(Grid)** 효과와 관련된 이펙트 그리드를 격자로 정의합니다. 그리드 파라미터는 필름(Film) 프로젝
트에서만 나타납니다. 비디오(Video) 프로젝트 설정에서는 나타나지 않습니다. 그리드를 사용하여 영화용
프로젝트의 화면 비율을 정의할 수 있습니다.

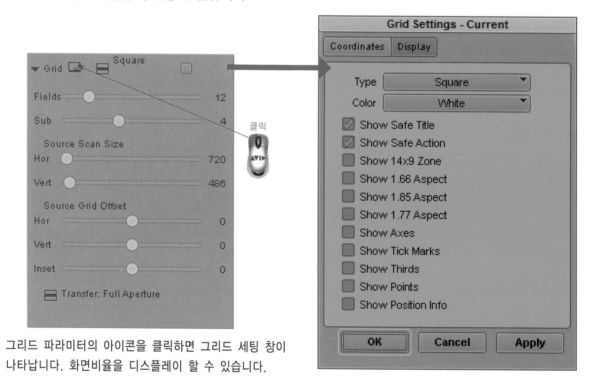

그리드 파라미터의 아이콘을 클릭하면 그리드 세팅 창이
나타납니다. 화면비율을 디스플레이 할 수 있습니다.

⓯ **선택 도구(Selection tool)** 선택 도구는 페인트 오브젝트를 선택하거나 이동할 때, 사용합니다.
Shift 키를 누르고 오브젝트를 선택하면 다중 선택됩니다.

⓰ **Z−회전 버튼(Z−Rotation button)** Z 축으로 오브젝트를 회전시킵니다.

Z−회전 버튼 클릭하면 Z 축과 손 아이콘이 표시됩니다.          Z 축을 시계방향(또는 반대방향)으로 드래그하면 회전됩니다.

**⓱ 리쉐이프 버튼(Reshape button)** 리쉐이프 버튼을 클릭하면 모양을 조정할 수 있는 기준점이 생성됩니다. 기준점을 추가하거나, 곡선이나 직선으로 변경하여, 오브젝트의 모양을 다시 디자인할 수 있습니다. Alt 키를 누르면 베지어 곡선이나 직선으로 기준점을 변경할 수 있습니다.

오브젝트를 🖉 리쉐이프 버튼으로 선택합니다.     기준점 위로 마우스를 올려 + 표시가 나타나면 드래그합니다.

**⓲ 앞으로 가져오기 버튼(Bring Forward button)** 앞으로 가져오기 버튼을 클릭하면, 하나의 레이어 앞으로 선택한 오브젝트를 가져옵니다.

🔺 선택 도구로 오브젝트를 선택합니다.     🖿 앞으로 가져오기 버튼을 클릭합니다.

**⓳ 뒤로 보내기 버튼(Send Backward button)** 뒤로 보내기 버튼을 클릭하면, 하나의 레이어 뒤로 선택한 오브젝트를 보냅니다.

🔺 선택 도구로 오브젝트를 선택합니다.     🖿 뒤로 보내기 버튼을 클릭합니다.

전체 오브젝트를 선택하고 Alt (Mac – Option) 키를 누르고  뒤로 보내기 버튼을 클릭하면, 맨 뒤에 있는 오브젝트를 앞으로 가져오거나 맨 앞에 있는 오브젝트를 맨 뒤로 보냅니다.

선택 도구를 드래그하여 전체 오브젝트를 선택합니다.　　　Alt 키를 누르고 　뒤로 보내기 버튼을 클릭합니다.

⑳ **사각형 도구(Rectangle tool)** 　사각형의 오브젝트를 만들 때 사용합니다. 이펙트 에디터에서 사각형 도구 버튼을 클릭하고, 컬러파라미터에서 원하는 색상을 지정한 후, 이펙트 프리뷰 모니터에서 원하는 도형의 크기로 드래그하면 사각형 오브젝트가 생성됩니다.

이펙트 프리뷰 모니터에서 드래그 합니다.　　　　드래그한 크기만큼 사각형 오브젝트가 생성됩니다.

㉑ **타원형 도구(Oval tool)** 　타원형의 오브젝트를 만들 때 사용합니다. 타원형 도구 버튼을 클릭하고, 컬러파라미터에서 색상을 정한 후, 원하는 크기만큼 드래그하면 타원형 오브젝트가 생성됩니다.

이펙트 프리뷰 모니터에서 드래그 합니다.　　　　드래그한 크기만큼 타원형 오브젝트가 생성됩니다.

**㉒ 다각형 도구(Polygon tool)** 다각형 도구를 사용하면, 직선과 곡선을 조합하여 편리하게 조정하며, 다양한 오브젝트와 매트를 만들 수 있습니다.

이펙트 에디터에서 다각형 도구 버튼을 클릭하고, 이펙트 프리뷰 모니터에서 마우스 클릭하면 직선으로, 마우스를 드래그하여 베지어 곡선으로, 매트를 트레이스 할 수 있습니다.

이미지의 트레이스 끝 부분에서, 마우스를 더블클릭하면 매트 오브젝트가 생성됩니다. 페인트 이펙트 Mode 파라미터에서 Opac 슬라이더를 50 으로 조정하면 투명하게 매트가 나타납니다.

페인트 이펙트의 다각형 도구를 최대한 활용하기 위해서는 벡터 기반 그래픽 도구의 개념을 알고 있어야 합니다. 미디어 컴포저의 페인트 이펙트는 다각형 도구는 다음과 같이 동작합니다.

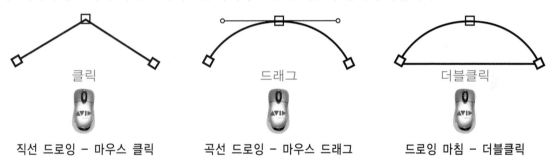

직선 드로잉 – 마우스 클릭          곡선 드로잉 – 마우스 드래그          드로잉 마침 – 더블클릭

**㉓ 곡선 도구(Curve tool)** 곡선 도구는 마우스나 와콤 태블릿을 드래그하여 손으로 그림을 그리듯이 프리드로잉 방식으로 오브젝트나 매트를 그립니다.

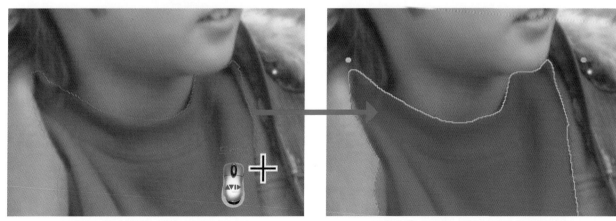

트레이스할 부분을 따라 드래그합니다.          드래그를 마치면 오브젝트가 생성됩니다.

㉔ **브러시 도구(Brush tool)** 브러시 도구를 사용하여 붓처럼 이미지를 그릴 수 있습니다. 와콤 태블릿 같은 펜 도구를 사용하면 보다 편리하게 시퀀스의 연속적인 동작 이미지 위에 디자인 오브젝트나 매트를 그릴 수 있습니다. ❼ 브러시 파라미터에서 브러시 크기와 소프트 값을 조절하고, 브러시 모양에 선택하여 사용자가 원하는 브러시를 정의하여 템플릿으로 저장할 수 있습니다.

㉕ **HQ 버튼(HQ button)** Highest Quality 버튼입니다. HQ 버튼은 2D 이펙트에서는 활성화 되지 않습니다. 3D Warp 이펙트로 전환해야 사용할 수 있습니다. '이펙트 에디터'에 있는 HQ 버튼과 동일합니다.

**2D 이펙트의 HQ 버튼**　　　　**3D 이펙트의 HQ 버튼**　　　　**켜진 상태의 HQ 버튼**

㉖ **트래킹 도구(Tracking tool)** 버튼을 클릭하면, 모션 트래킹 데이터를 추출할 수 있는 트래킹 도구 창이 열립니다. 자세한 내용은 10장 가이드 '트래킹 창(Tracking Window) 살펴보기'를 참고합니다.

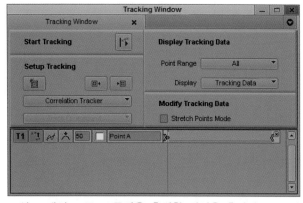

모션 트래킹 도구 – 동작을 추적할 지점을 추가하고, 트래킹을 설정하여 모션 트래킹 데이터를 컨트롤합니다.

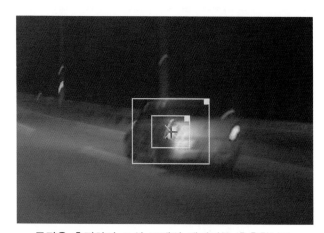

동작을 추적하여 모션 트래킹 데이터를 추출합니다.

㉗ **그리드 버튼(Grid button)** 화면 안전 가이드 라인을 위한 이펙트 그리드를 표시합니다.

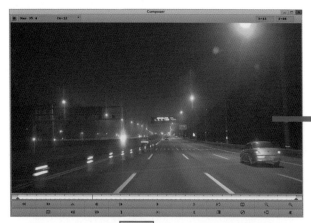

이펙트 에디터에서 그리드 버튼을 클릭합니다.

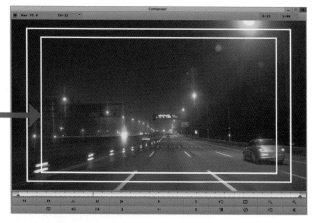

이펙트 프리뷰 모니터에 그리드가 표시됩니다.

㉘ **프리비주얼리제이션 마커 도구(Previsualization Marker tool)** 사전 시각화 작업에 도움을 주는 마커 도구입니다. 필름 프로젝트에서만 나타납니다.

# AVID EFFECTS BIBLE

# 인트라프레임 오브젝트 조정하기

페인트 이펙트의 브러시 도구는 어도비 포토샵 같은 픽셀 기반의 그래픽 도구가 아니라 어도비 일러
스트레이터와 유사한 벡터 기반 그래픽 도구입니다. 벡터 기반 그래픽 도구의 장점의 하나는 오브젝
트 디자인 수정의 편리함입니다. 하나하나 실제로 적용하고 체험하면서 기본적인 디자인 능력을 키우
는 것이 가장 좋은 방법입니다.

**1** 이펙트 에디터에서 [브러시] 브러시 도구 버튼을
클릭하고, 이펙트 프리뷰 모니터에서 마우스나
태블릿을 드래그하여 드로잉을 합니다.

**2** 이펙트 에디터에서 [선택] 선택 도구 버튼을 클
릭합니다. 이제 브러시로 페인팅하여 만든 벡터
오브젝트를 선택하여 오브젝트를 수정하고 이펙트를 변
경을 할 수 있습니다.

**3** 이펙트 프리뷰 모니터에서 드로잉한 오브젝트
의 영역을 [선택] 선택 도구로 클릭합니다.

4 페인트 이펙트의 페더링(Feathering) 파라미터에서 ▶ 삼각형 오프너 아이콘 클릭합니다. 페더링 파라미터가 열리면 수평(Hor)슬라이더를 드래그하여 15 로 이동합니다. 수평/수직 값의 비율이 고정되도록 ■ Fixed Aspect 체크되어 있어야 합니다.

5 페더링이 조정된 페인팅 오브젝트의 상태를 이펙트 프리뷰 모니터에서 확인합니다. 부드러운 가장자리를 가진 오브젝트로 변화합니다.

6 컬러 파라미터의 ▶ 삼각형 오프너 아이콘 클릭합니다. 컬러 파라미터가 열리면 Hue 슬라이더를 드래그하여 색상을 변경합니다.

7 이펙트 프리뷰 모니터에서 색상이 변경된 페인트 오브젝트를 확인할 수 있습니다.

# 스크래치를 제거하는 스크래치 리무벌 이펙트

영상 편집을 하며 때때로 영상에 스크래치가 있어 사용하지 못하는 경우도 있습니다. 이런 상황이 발생하면 스크래치를 제거하는 스크래치 리무벌 이펙트를 사용하는 것이 좋습니다. 사용 방법도 간단하게 화면 위의 스크래치, 노이즈, 먼지 등을 제거할 수 있습니다.

**스크래치 리무벌 이펙트 적용 전**

**스크래치 리무벌 이펙트 적용 후**

1 스크래치 리무벌 이펙트 작업을 하기 위해 스크래치가 있는 영상 클립을 타임라인으로 드래그하여 가져옵니다.

2 스크래치가 있는 화면에서  1 프레임 앞으로 가기 버튼을 클릭합니다.

3 1 프레임 이동하였으면,  에디 에디트 버튼을 클릭하여 세그먼트를 자릅니다.

**4** 레코드 모니터 컨트롤 패널에서  1프레임 뒤로 가기 버튼을 클릭하여 스크래치 프레임으로 이동합니다.

**5** 이제 스크래치가 있는 화면에서 1 프레임 뒤로 가기 버튼을 클릭하여 1 프레임 전으로 이동합니다.

**6** 1 프레임 전으로 이동하였으면, 에디 에디트 버튼을 클릭하여 세그먼트를 자릅니다.

7 세그먼트에 프레임의 길이를 표시하면 이펙트 편집에 도움이 됩니다. 타임라인에서  패스트 메뉴 버튼을 클릭합니다. Clip Text ▶ Clip Durations을 체크합니다.

8 편집되는 세크먼트의 길이가 나타납니다. 스크래치가 있는 1 프레임을 제거하기 위해 2 프레임에 편집 마크를 하였습니다.

9 키보드에서 단축키 Ctrl + 8을 눌러 이펙트 팔레트를 엽니다. ❶ 이펙트 팔레트에서 Image 카테고리를 클릭합니다. ❷ Scratch Removal 을 드래그하여 편집 세그먼트 위에 올려놓습니다.

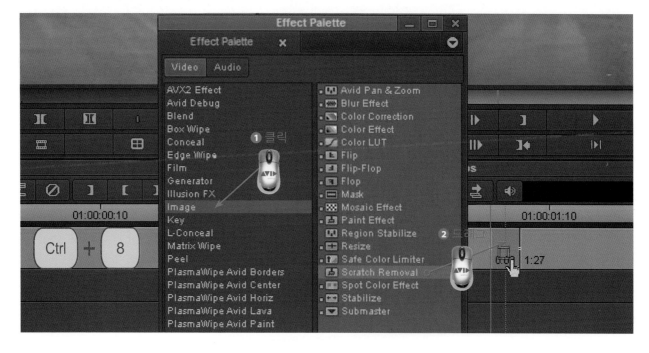

**10** 이펙트가 적용되면 스크래치 리무벌 이펙트 아이콘이 세그먼트 위에 표시됩니다. 레코드 모니터의 바탕을 마우스 오른쪽 버튼으로 클릭합니다. 메뉴가 나오면 Show Single Monitor를 클릭합니다.

**11** 컴포저 창이 싱글 모니터로 전환됩니다. ❶ 타임코드 트랙을 드래그하여 스크래치가 있는 프레임에 포지션 인 디케이터를 위치합니다. 타임라인 툴바에 있는 ❷ 이펙트 모드 버튼을 클릭합니다.

**12** 이펙트 에디터가 열립니다. 이펙트 에디터에서 ❶ 〔△〕 다각형 도구 버튼을 클릭합니다. 제거할 부분을 따라 다각형 도구로 그립니다.

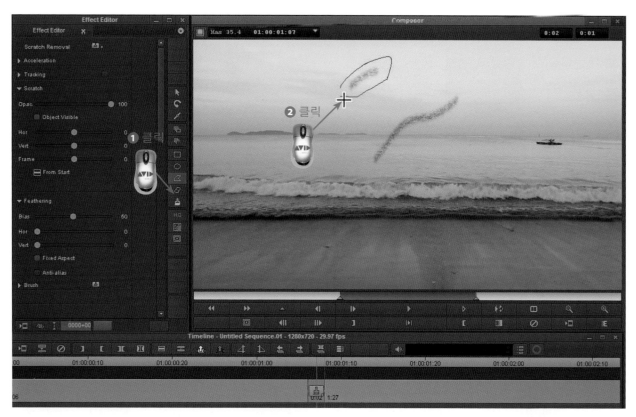

**13** 다각형의 시작과 끝을 연결하면 스크래치가 제거됩니다. 한 부분을 더 제거하기 위해 ❶ 〔△〕 다각형 도구 버튼을 클릭합니다. 어플리케이션 지연 현상 해결을 위해 ❷ 컴포저 바를 먼저 한 번 클릭하고 이펙트 프리뷰 모니터에 그리는 것이 좋습니다. ❸ 제거를 시작할 부분을 클릭하여 그립니다.

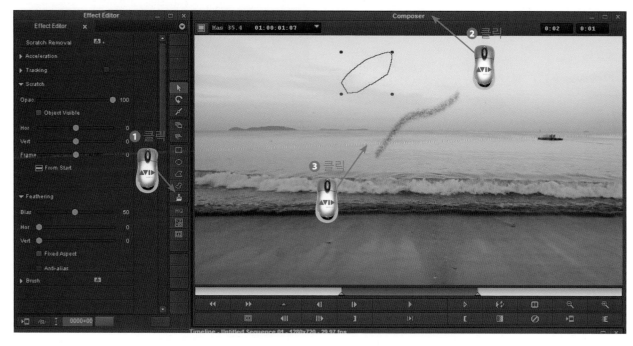

**13** 두 번째 다각형의 시작과 끝을 연결하면 스크래치가 모두 제거됩니다. 스크래치 리무벌 이펙트는 리얼타임 이펙트가 아닙니다. 이펙트 에디터 하단에 있는 ▶▦ 렌더 이펙트 버튼을 클릭합니다.

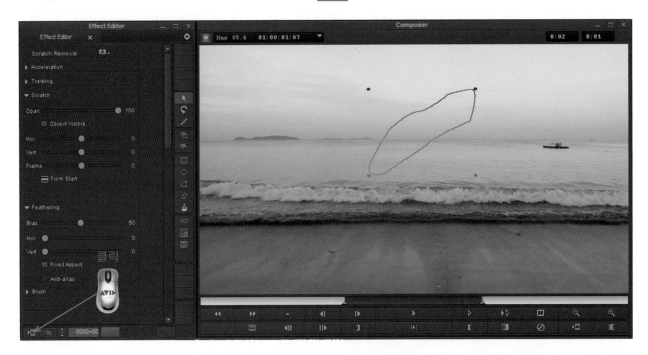

**14** 렌더 이펙트 대화 상자가 나타납니다. 렌더링이 얼마 걸리지 않는 2 프레임이기에 백그라운드 렌더를 할 필요가 없습니다. OK 버튼을 클릭합니다.

**15** 스크래치 리무벌 이펙트에 렌더링이 끝나면 이펙트 아이콘의 파란색 점이 없어집니다.

**렌더 이펙트 실행 전 이펙트 아이콘**

**16** 스크래치 리무벌 이펙트 작업을 완료하였습니다. 이제 이펙트 모드를 나오기 위해 회색 타임코드 라인을 클릭합니다.

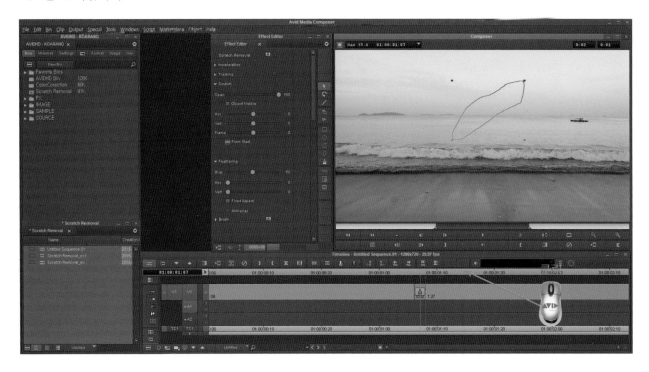

**17** 편집 모드로 전환되었습니다. 이펙트 적용 과정을 이해하면 스크래치 리무벌 이펙트는 초보자도 정말 간단하게 영상을 수정하고 제작할 수 있는 이펙트입니다. 연습을 통해서 익숙해질 수 있습니다. 재생 버튼을 클릭하거나 레코드 모니터 포지션 바를 드래그하여 이펙트 적용 결과를 확인합니다.

# 인트라프레임 이펙트 편집

클립 내부 프레임에 이펙트를 주는 것을 인트라프레임 이펙트라고 합니다. 움직이는 영상 위에 그림을 그리거나 또는 일부분에 블러, 모자이크 이펙트를 주는 것도 인트라프레임 이펙트입니다. 페인트 이펙트는 대표적인 인트라프레임 이펙트입니다. 벡터 기반으로 움직이는 영상 위에 그림을 그릴 수 있습니다. 페인트 이펙트로 모션 그래픽 타이틀을 만들 수 있습니다.

**페인트 이펙트 모션 그래픽**

**1** 페인트 이펙트 작업을 할 새로운 빈을 만들기 위해 프로젝트 창에서 New Bin 버튼을 클릭합니다.

**2** 새로운 빈이 생성되면 텍스트 상자에 Paint FX 라는 이름을 입력합니다.

**3** 새로 만든 ❶ Paint FX 빈을 드래그하여 작업하기 좋은 위치로 배치합니다. ❷ 타임라인을 오른쪽 마우스 버튼으로 클릭합니다. ❸ 메뉴에서 New Sequence를 클릭합니다.

4 빈 창에 새로운 시퀀스가 생성됩니다. 시퀀스 텍스트 상자에 Paint Motion이라는 이름을 입력합니다. 컴포저, 타임라인에 시퀀스가 나타납니다 시퀀스의 기본은 현재 아무 것도 없기 때문에 블랙 배경입니다. 화이트 배경을 만들기 위해 메뉴 바에서 Clip ▶ New Title을 클릭합니다.

5 타이틀 도구가 열리는 시간이 잠시 소요됩니다. 타이틀 도구 선택 창이 나타납니다. Title Tool 버튼을 클릭합니다.

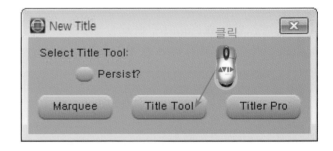

6 아비드 타이틀 도구가 열립니다. ▦ 사각형 도구 버튼을 클릭합니다.

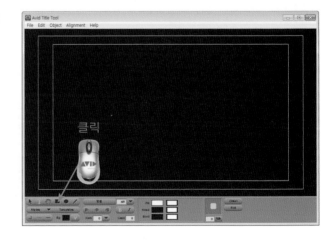

7 사각형 도구를 드래그하여 화이트 배경을 만듭니다. 사각형은 가장자리에 블랙이 보이지 않도록 화면보다 더 크게 그리는 것이 좋습니다. 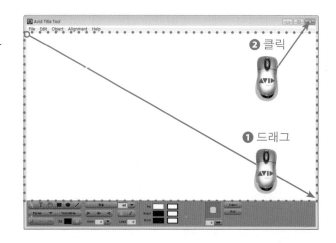 닫기 버튼을 클릭합니다.

8 타이틀 저장 정보 대화 상자가 나타납니다. Save 버튼을 클릭하여 저장합니다.

9 타이틀 저장 창이 나타납니다. 텍스트 상자에 타이틀 이름으로 White라고 입력합니다. Save 버튼을 클릭하여 저장합니다.

10 빈 창에 타이틀 클립이 만들어 집니다. ❶ 프레임 보기 탭을 클릭합니다. 레드 라인은 시퀀스이며, 블루 라인은 타이틀 클립입니다. ❷ 타이틀을 더블클릭합니다.

**11** 클립보드 모니터가 열리고 화이트가 나타납니다. 타이틀 클립 편집 시 나중에 트림모드 기능을 사용하려면 클립의 앞 시작 부분에 편집점을 지정하지 않는 것이 좋습니다. 클립보드 모니터 ❶ 포지션 바에서 마크 인 을 지점을 클릭합니다. 클립보드 모니터 컨트롤 패널에서 ❷ 　 ]　 마크 인 버튼을 클릭합니다. 단축키는 I입니다.

**12** 클립보드 모니터를 클릭하여, 키보드에서 + 1 0 0 0 을 입력하고 엔터 키를 누릅니다.

**13** 포지션 인디케이터가 10초 앞으로 이동합니다. 클립보드 모니터에서 　[　 마크 아웃 버튼을 클릭합니다.

**14** 타이틀 클립을 10초 길이로 마크 인/아웃 하였으면, 이제 빈 창에서 타이틀 클립을 선택하여 타임라인으로 드래그합니다.

**15** 타이틀 클립이 이동하면 타임라인에 타이틀 세그먼트가 만들어지고, 레코드 모니터에 화이트가 나타납니다. 클립보드 모니터 닫기 버튼을 클릭합니다.

**16** 레코드 모니터 컨트롤 패널에서 ❶ [◀◀] 리와인드 버튼을 클릭하여 포지션 인디케이터를 앞으로 이동합니다. ❷ 키보드에서 Ctrl + Y을 클릭하여 비디오 트랙을 추가합니다.

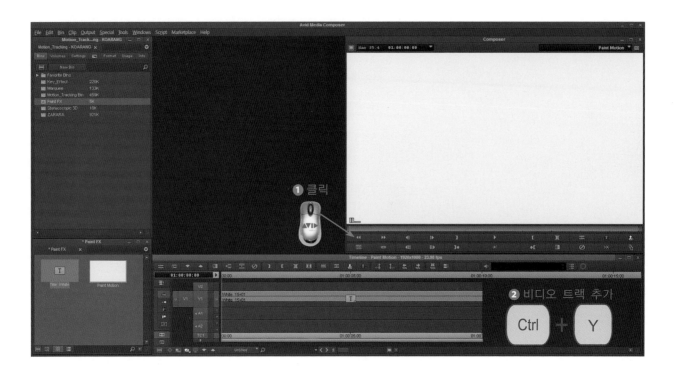

**17** 키보드에서 ❶ Ctrl + 8 을 눌러 이펙트 팔레트를 엽니다. 이펙트 팔레트의 ❷ Image 카테고리를 클릭하여 ❸ Paint Effect 를 비디오 트랙 V2 위로 드래그합니다.

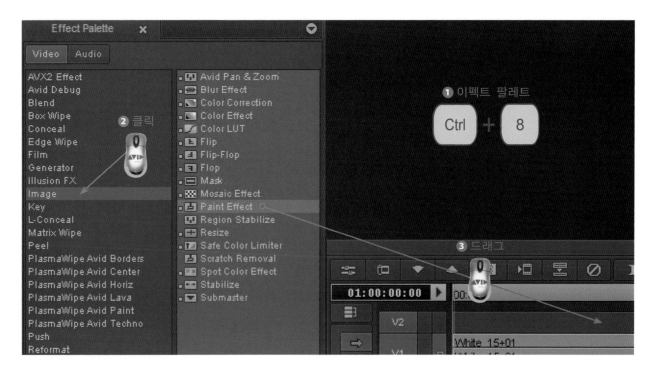

**18** 페인트 이펙트 템플릿이 적용되면 비디오 트랙 V2 위에 페인트 이펙트 아이콘이 나타납니다. V2 레코드 트랙 모니터 버튼을 클릭합니다. 타임라인 툴바의 ▣ 이펙트 모드 버튼을 클릭합니다.

**19** 이펙트 에디터가 열리고 레코드 모니터는 이펙트 프리뷰 모니터로 전환됩니다. 이펙트 에디터에서 ▣ 브러시 도구를 클릭합니다. 화면의 가장자리를 보기 위해 ▣ 축소 버튼을 클릭합니다.

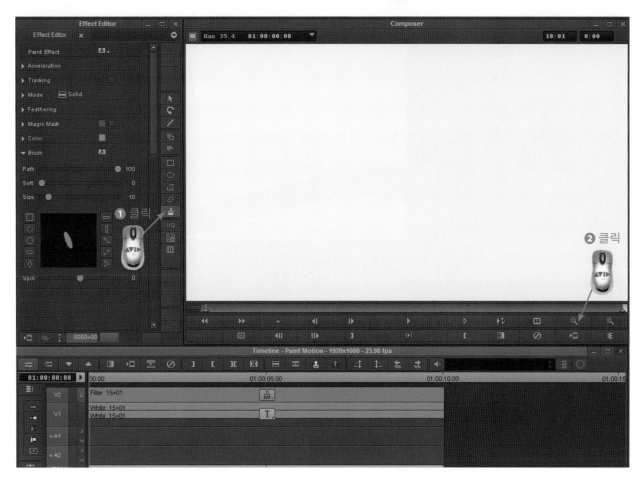

20 페인트 이펙트의 Brush 카테고리에서 ❶ Size 슬라이더를 드래그하여 브러시를 22 정도 크기로 합니다. ❷ 브러시 프리뷰 창에서 마우스를 드래그하여 적당한 브러시 모양을 만듭니다. ❸ Spin 슬라이더를 드래그하여 브러시의 회전 각도를 조정합니다.

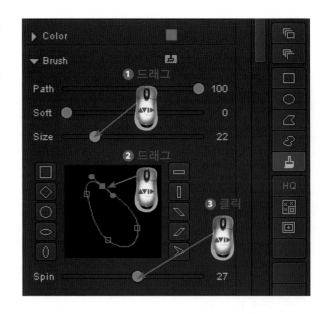

21 이펙트 프리뷰 모니터에서 페인트 브러시를 사용하기 위해서는 먼저 Composer 바를 클릭합니다. 이제 사용자 정의 브러시를 드래그하여 하단 그래픽 라인을 그립니다. 와콤 태블릿으로 그리는 것이 더 좋습니다.

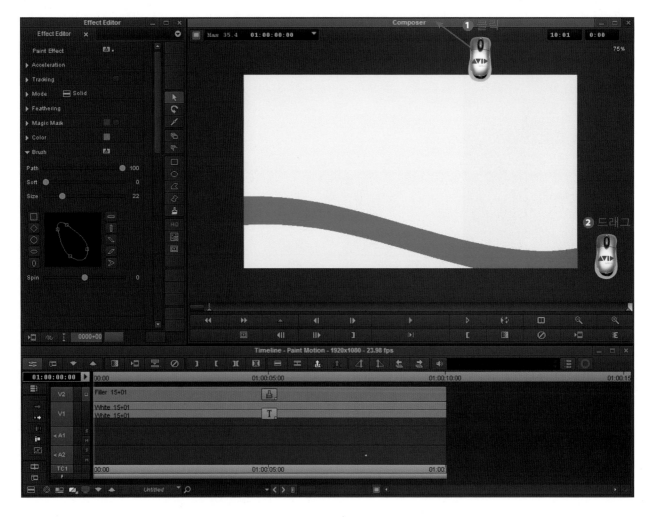

22 페인트 이펙트는 벡터 기반의 오브젝트입니다. 드로잉 후 수정하기 편리합니다. 선택 도구로 ❶ 페인트 라
인 오브젝트를 드래그하여 선택합니다. 페인트 라인 오브젝트의 디자인을 수정하기 위해 ❷ [✎] 리쉐
이프 버튼을 클릭합니다

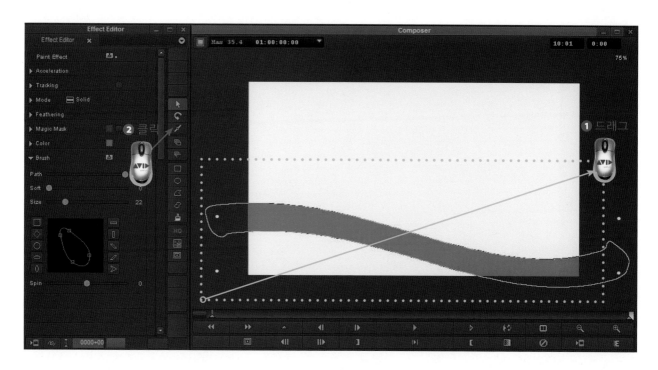

23 이펙트 프리뷰 모니터의 Composer 바를 클릭합니다. 리쉐이프 도구로 포인트를 드래그하여 라인의 형
태를 이동하며 수정합니다.

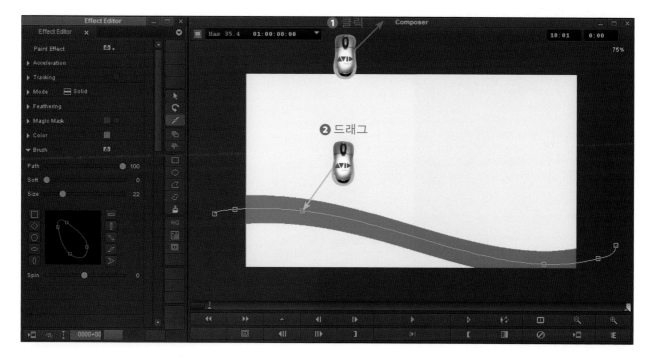

**24** 리쉐이프 도구로 기준점을 추가하거나, 곡선이나 직선으로 변경하며 디자인할 수 있습니다. Alt 키를 누르면 베지어 곡선이 직선으로 또는 직선이 베지어 곡선으로 기준점이 변경됩니다.

**25** 이펙트 프리뷰 모니터에서 리쉐이프 도구로 페인트 라인 디자인이 수정되었습니다. 이펙트 에디터에서 선택 도구를 클릭합니다. 다른 가이드 라인 없이 페인트 라인 오브젝트의 디자인 상태를 볼 수 있습니다. 추가로 디자인 라인을 그리기 위해 브러시 도구를 클릭합니다.

**26** 이펙트 에디터에서 ❶  브러시 모양 버튼을 클릭합니다. ❷ Size 슬라이더를 드래그하여 브러시 크기를 3 으로 설정합니다.

❷ 드래그

❶ 클릭

**27** 이펙트 프리뷰 모니터의 ❶ Composer 바를 클릭합니다. ❷ 사용자 정의 브러시를 드래그하여 가는 그래픽 라인을 그립니다.

**28** 이펙트 에디터에서 ❶ 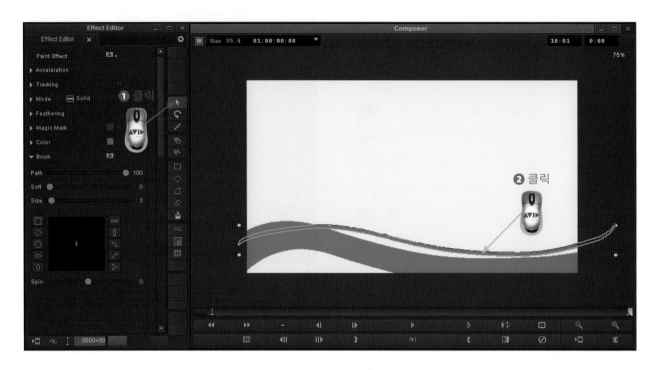 선택 도구를 클릭합니다. 이펙트 프리뷰 모니터에서 드로잉 한 ❷ 페인 트 오브젝트를 클릭하여 선택합니다.

**29** 페인트 오브젝트의 디자인을 수정하기 위해, 이펙트 에디터에서 ❶ 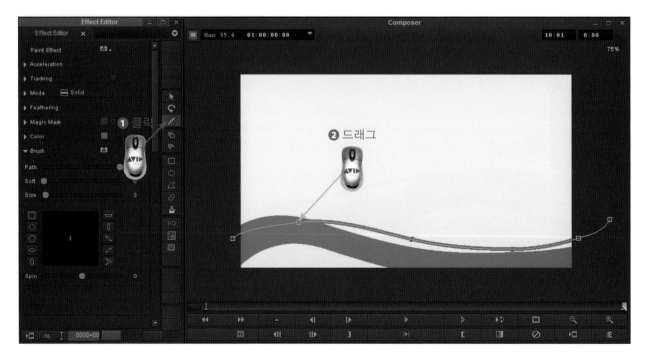 리쉐이프 버튼을 클릭합니다. 선 택한 페인트 오브젝트의 ❷ 포인트를 드래그하여 라인의 형태를 디자인합니다.

30 베지어 곡선으로 형태를 디자인 할 때에는 조금씩 움직이는 것이 좋습니다. 첫 번째 포인트를 조정하였으면 다음 포인트를 드래그하여 라인의 형태를 조정합니다.

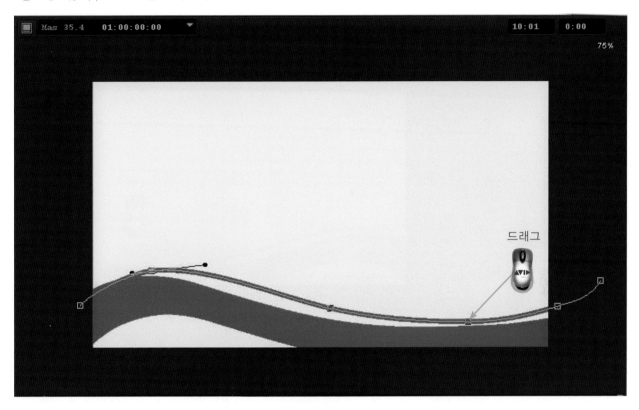

31 라인을 복사하기 위해 이펙트 에디터에서 ❶ ▸ 선택 도구를 클릭합니다. 이펙트 프리뷰 모니터에서 ❷ 페인트 오브젝트를 클릭하여 선택합니다. 메뉴 바에서 Edit ▶ Copy를 클릭하거나 단축키 Ctrl + C를 누릅니다.

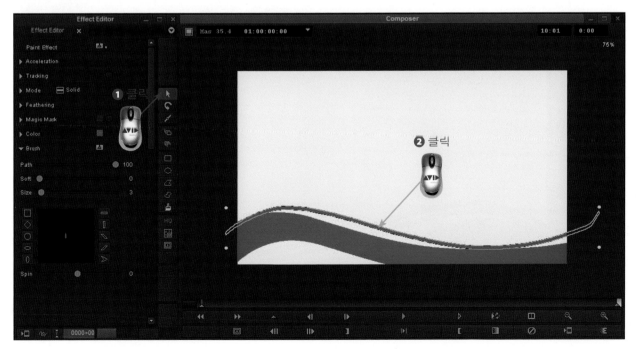

**32** 메뉴 바에서 Edit ▶ Paste를 클릭하거나 키보드에서 단축키 Ctrl + V를 누르어 오브젝트를 붙이기 합니다. 현재 동일한 위치에 복제되어 있기 때문에 어떠한 변화가 없어 보입니다. 복사한 오브젝트를 드래그하여 레이아웃을 합니다.

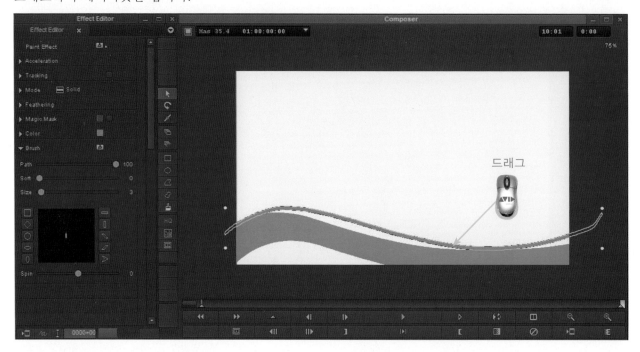

**33** 복사한 오브젝트를 적당한 위치에 레이아웃을 하였으면, 31~32 같은 방법을 반복하여 오브젝트를 추가로 복사하며 디자인합니다. Ctrl + C와 Ctrl + V를 하며 레이아웃하는 것도 디자인입니다.

**34** 페인트 오브젝트를 단축키 Ctrl + C와 Ctrl + V를 2 번 반복하여 아래의 라인 두 개를 더 복제하여 레이아웃 디자인 하였습니다.

**35** 페인트 오브젝트의 색상 변경을 위해 ❶ 전체 오브젝트를 드래그하여 선택 합니다. 이펙트 에디터에서 Color 파라미터의 ❷ 컬러 박스를 더블클릭 합니다.

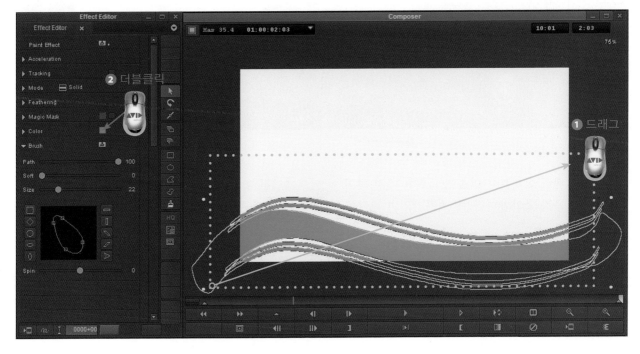

# 36
컬러 선택 창이 열립니다. ❶ 컬러 박스에서 드래그하여 원하는 컬러를 선택합니다. ❷ OK 버튼을 클릭합니다.

# 37
레드 페인트 오브젝트의 색상이 그린으로 변경됩니다. 이제 패스 애니메이션 적용을 위해 이펙트 프리뷰 모니터 포지션 바의 첫 키프레임을 클릭하여 선택합니다.

# 38
선택한 이펙트 프리뷰 모니터 포지션 바의 첫 키프레임은 핑크색으로, 끝 키프레임은 회색으로 되어 있는지 확인합니다. 첫 키프레임만 핑크색으로 되어있어야 합니다.

**39** 이펙트 에디터에서 Brush 파라미터의 ❶ Path 슬라이더를 0으로 드래그합니다. 패스 애니메이션을 확인하기 위해 ❷  반복 재생 버튼을 클릭합니다.

**40** 페인트 오브젝트가 10초 동안 애니메이션 됩니다. 만일 빠른 움직임으로 변경하고 싶으면 키프레임을 추가하여 애니메이션을 변경합니다. 이펙트 프리뷰 모니터를 클릭하여 재생을 중지합니다.

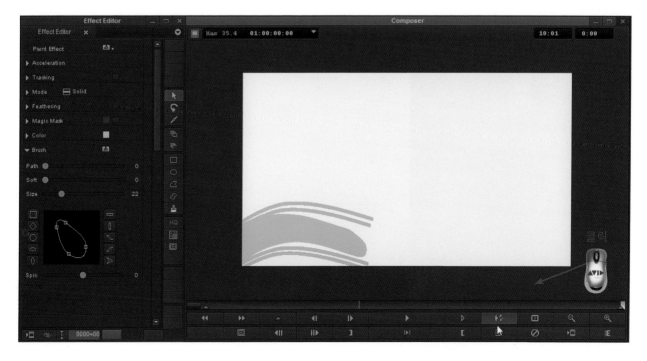

**41** 이펙트 프리뷰 모니터 포지션 바에서 ❶ 포지션 인디케이터를 드래그하여 5초 위치로 이동합니다. 우측 상단에 현재 포지션 인디케이터의 위치가 표시됩니다. [ △ ] 키프레임 추가 버튼을 클릭합니다.

**42** 이펙트 에디터에서 ❶ [▶] 선택 도구를 클릭합니다. 키프레임 패스 값 수정을 위해 ❶ 전체 오브젝트를 드래그하여 선택 합니다.

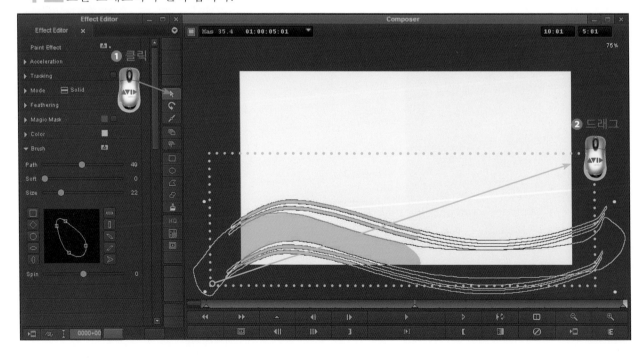

**43** 이펙트 에디터에서 Brush 파라미터의 ❶ Path 슬라이더를 100으로 드래그합니다. 페인트 오브젝트를 부드럽게 하기 위해 Feathering 파라미터에서 ❷ Anti-alias 옵션을 클릭하여 체크합니다. 이제 타임라인에서 ❸ 회색 타임코드 트랙을 클릭하여 이펙트 편집 모드를 마칩니다.

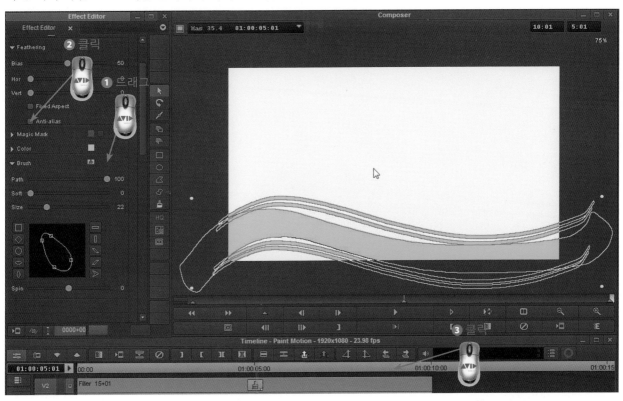

**44** 페인트 이펙트만을 이용하여 모션 그래픽을 만들었습니다. 이렇게 만든 모션 그래픽은 다른 타이틀과 함께 영상 위에 합성할 수 있습니다.

# AVID EFFECTS BIBLE

# 10장. 고급 디지털 영상 효과
## - 애니매트 이펙트

Lesson 30  애니매트 이펙트를 이용한 디지털 영상 효과

이 장에서 지금까지 배웠던 디지털 이펙트의 지식을 바탕으로 영상 제작에서 필요한 기술을 최종적으로 점검할 수 있도록 실전 예제를 중심으로 상세하게 저술하였습니다. 10장의 예제를 따라 차근차근 제작하다보면 아비드 미디어 컴포저를 이용한 디지털 이펙트 기술을 자연스럽게 체득할 수 있습니다. 아비드 미디어 컴포저의 애니매트 이펙트를 잘 사용하면 여러분은 누구나 고급 디지털 영상 효과 기술을 구현할 수 있을 것이라 믿습니다.

# 30 애니매트 이펙트를 이용한 디지털 영상 효과

애니매트(AniMatte) 이펙트는 매트 키 작업을 위해 특화된 인트라프레임 이펙트 템플릿의 하나입니다. 아비드 미디어 컴포저에서 애니매트를 사용하여 다양한 매트 합성을 할 수 있습니다.

**1** 빈에서 ▦ 스크립트 탭을 클릭하여 스크립트 보기 모드로 전환합니다. 빈에서 애니매트 이펙트를 작업할 클립을 드래그 하여 타임라인으로 가져옵니다.

**2** 레코드 모니터에 언타이틀 시퀀스를 생성됩니다. ▤ 파인드 빈 버튼을 클릭합니다.

**3** 레코드 모니터의 언타이틀 시퀀스가 저장된 빈을 찾아 선택합니다. Untitled Sequence.01를 클릭하여 시퀀스의 이름을 입력합니다.

4 시퀀스 텍스트 상자에 AniMatte_EFX라고 입력하고 엔터 키를 누릅니다.

5 레코드 모니터의 포지션 바에서 포지션 인디케이터를 드래그하여 첫 시작 지점으로 이동합니다.

6 영상 위에 한글 타이틀 자막을 입력합니다. 타이틀 입력을 위해 미디어 컴포저 메뉴 바에서 Tools ▶ Title Tool Application... 을 클릭합니다.

7 잠시 기다리면 화면 중앙에 New Title 창이 나
타납니다. Title Tool을 선택하여 클릭합니다.

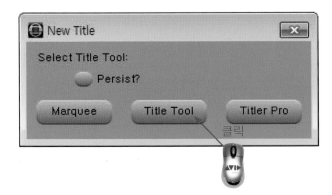

8 아비드 타이틀 도구가 열립니다. 타이틀 도구 창에서 **T** 텍스트 도구 버튼을 클릭합니다. 한글 타이틀 자
막이 들어갈 곳을 클릭합니다.

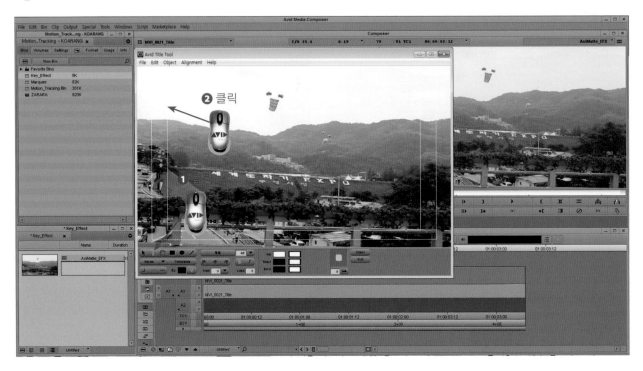

9 키보드에서 한글로 세계 도자기 엑스포 라고 입
력합니다. 기본 한글 서체는 '굴림'입니다.

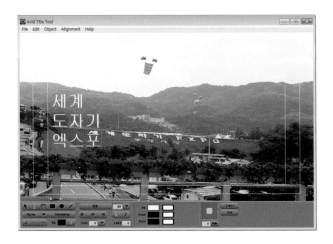

**10** 타이틀 도구 창에서 ❶ 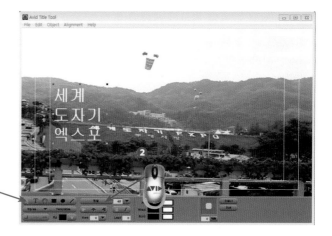 선택 도구 버튼을 클릭합니다. ❷ 서체 선택 메뉴를 클릭하여 메뉴에서 원하는 한글 서체를 선택합니다. 예제에서는 맑은 고딕을 선택하겠습니다.

❶ 클릭

**11** 서체가 맑은 고딕으로 변경됩니다. 서체를 변경하면 프레임 밖으로 벗어나는 현상이 나타납니다. 가장자리를 마우스로 드래그합니다.

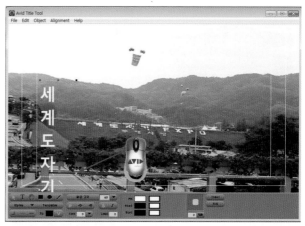

**12** 서체를 드래그하여 프레임 안으로 정렬합니다. ❶ 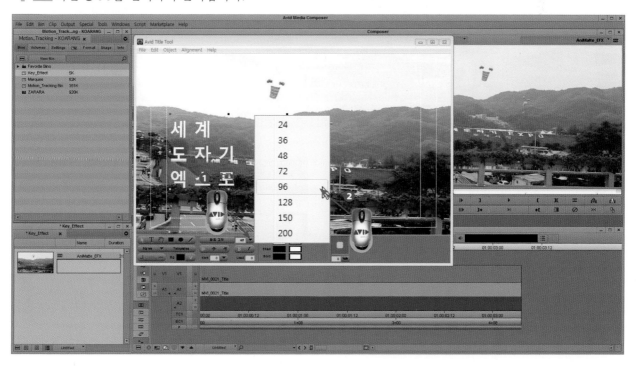 서체 크기 메뉴를 클릭합니다. 서체 크기 메뉴가 열리면 ❷96을 선택하여 클릭합니다.

**13** 서체 크기가 커지면 프레임 밖으로 서체가 벗어나게 됩니다. 서체 가장자리를 마우스로 드래그하여 레이아웃을 정렬합니다.

**14** 서체를 프레임 안으로 정렬합니다. 배경색과 서체색이 유사하면 서체가 잘 보이지 않습니다. 이러한 현상을 해결하기 위해 아비드 타이틀 도구 메뉴 바에서 Object ▶ Soften Shadow를 클릭합니다.

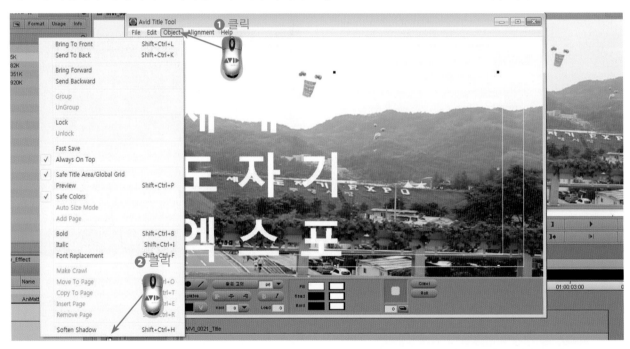

**15** 소프트 섀도 창이 열립니다. 부드러운 그림자를 만들기 위해 Shadow Softness 텍스트 상자에 4를 입력하고 Apply 버튼을 클릭합니다.

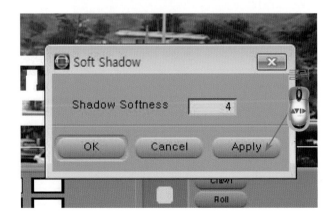

**16** 소프트 새도가 나타나면 부드러운 그림자에 의해 타이틀이 잘 보이게 됩니다. 그림자의 범위를 조금 더 넓게 하기 위해 Shadow Softness 텍스트 상자에 6으로 입력하고 OK 버튼을 클릭합니다.

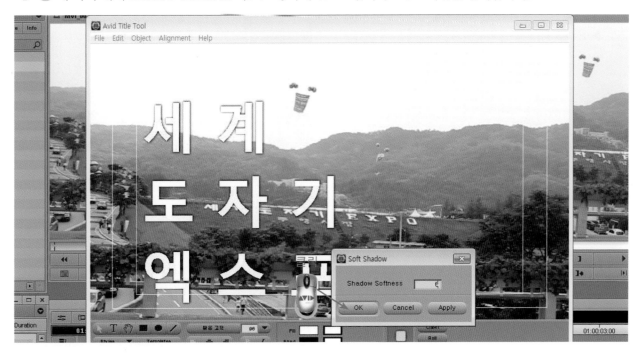

**17** 소프트 새도의 범위가 조금 더 넓어집니다. 의해 타이틀이 잘 보이게 됩니다. 타이틀을 프레임 중앙 정렬을 위해 타이틀 도구 메뉴 바에서 Alignment ▶ Center in Frame Horiz. 을 클릭합니다.

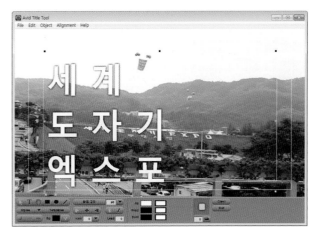

**18** 선택된 타이틀이 가로를 기준으로 중앙 정렬합니다. 세로 정렬을 위해 타이틀 도구 메뉴 바에서 Alignment ▶ Center in Frame Vert. 을 클릭합니다.

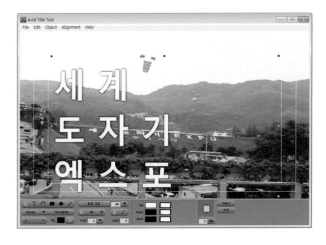

19 선택된 타이틀이 세로를 기준으로 중앙 정렬합니다. 타이틀이 가로 세로 중앙 정렬이 되었습니다. 타이틀을 저장하기 위해 타이틀 도구 메뉴 바에서 File ▶ Save Title을 클릭합니다.

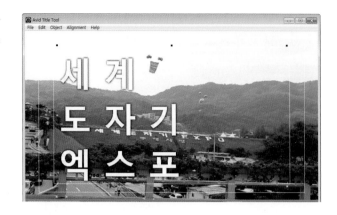

20 화면 중앙에 타이틀 저장 창이 열립니다. ❶ 텍스트 상자를 클릭하여 타이틀 이름을 AniMatte_Title 로 입력합니다. ❷ Save 버튼을 클릭하며 타이틀이 저장됩니다.

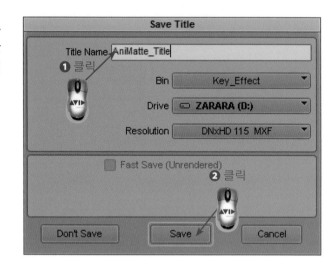

21 타이틀 도구 메뉴 바에서 File ▶ Exit를 클릭하여 아비드 타이틀 도구를 종료합니다.

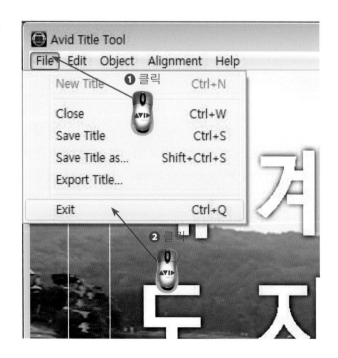

**22** 아비드 빈에 Title: AniMatte_Title이름으로 타이틀이 저장되고, 소스 모니터에 타이틀 매트 클립이 나타 납니다. 타이틀 이펙트 작업을 위해 단축키 Crtl + Y를 사용하여 새로운 비디오 트랙을 추가합니다.

**23** 타임라인에 V2 비디오 트랙이 추가됩니다. 타 임라인 툴바에서 ❶ ⏸ 마크 클립 버튼을 클릭하여 편집점을 지정합니다. ❷ 소스 비디오 트랙 V1 을 드래그하여 레코드 비디오 트랙 V2에 패치합니다.

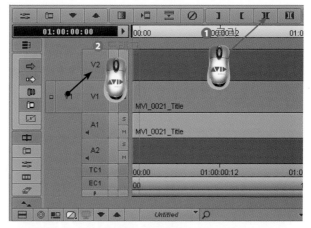

**24** 타임라이에 있는 소스 비디오 트랙 V1과 레코 드 비디오 트랙 V2가 서로 패치됩니다. 이제 소스 비디오 트랙 V1에 있는 타이틀을 레코드 비디오 트랙 V2로 이동하면 됩니다.

**25** 소스 모니터에서 타이틀의 시작 부분을 지정하기 위해 ❶ 포지션 바의 앞부분을 클릭합니다. 가운데 있는 편집 패널에서 ❷ ⬇ 오버라이트 버튼을 클릭하거나 키보드에서 단축키는 B를 누릅니다.

**26** 레코드 비디오 트랙 V2으로 소스 비디오 트랙 V1이 이동되면, 레코드 모니터에 타이틀이 영상에 합성되어 나타납니다. 레코드 모니터 포지션 바에서 포지션 인디케이터를 드래그하여 조그 셔틀로 확인하며 앞으로 이동합니다. 좌우로 드래그 하며 현재 예제 장면을 체크하여 보면 두 가지 문제를 발견할 수 있습니다.

**27** 첫 번째 문제는 촬영된 배경 영상에 카메라 흔들림이 있으며, 두 번째 문제는 타이틀 뒤로 자동차가 지나가고 있는 점입니다. 모션 트래킹과 애니매트를 이용하면 이 문제점을 해결하여 고급 타이틀 이펙트를 만들 수 있습니다. ❶ 이펙트 켠십을 위해 포지션 바의 첫 부분을 클릭하여 시작 지점으로 포지션 인디케이터를 이동합니다. 편집패널에서 ❷ [버튼] 이펙트 모드 버튼을 클릭하여 이펙트 편집 모드로 들어갑니다.

**28** 이펙트 에디터가 열리고 이펙트 편집 모드로 전환됩니다. ❶ 이펙트 에디터의 상단 바를 드래그하여 이펙트 작업하기 좋은 곳으로 이동합니다. 타이틀 트래킹을 위해 ❷ Tracking 옵션 박스을 클릭합니다.

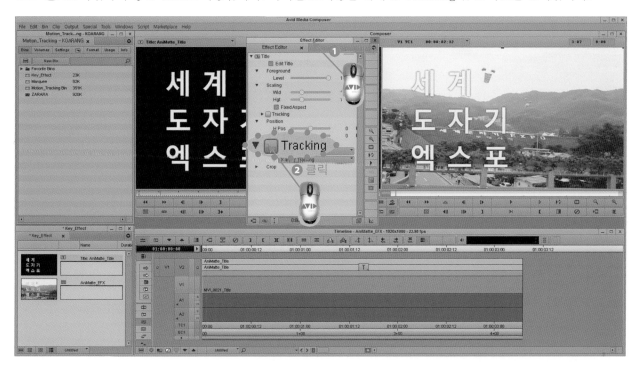

26 트래킹 창이 열리고 이펙트 프리뷰 모니터에 기본 노란색 트래커가 나타납니다. 이 예제에서 애니매트에 대한 이해가 중요하므로 모션 트래킹에 대한 자세한 내용은 8장 고급 디지털 영상 효과 – 모션 트래킹을 참고합니다. 트래커의 정확한 목표점을 지정하기 위해 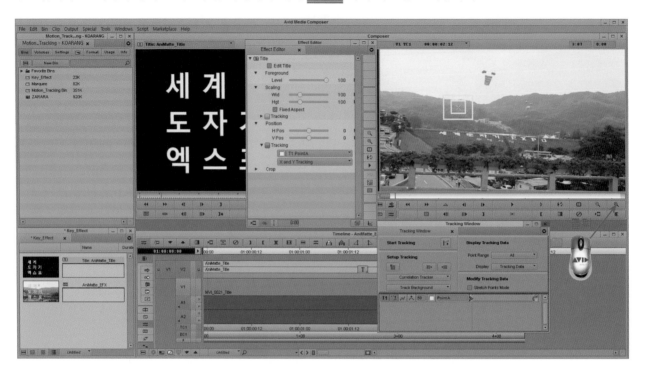 확대 버튼을 클릭합니다.

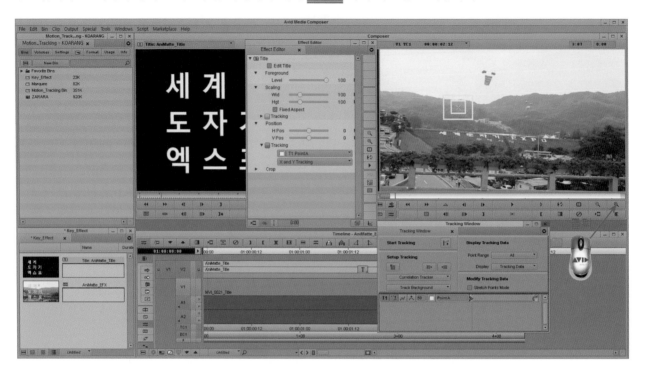

27 이펙트 프리뷰 모니터의 화면이 확대됩니다. 우측 상단에 1X 확대비율이 표시됩니다. ❶ 키보드에서 Ctrl+Alt를 누르면 손 아이콘 모양의 이동 도구로 전환됩니다. 드래그하여 작업이 편리한 방향으로 화면을 이동합니다. ❷ 트래커 중심점을 드래그 하여 트래킹할 목표점으로 이동합니다. 색과 명도의 대비가 확실한 지점이 트래킹이 성공 확률이 높은 포인트입니다. 숲과 건물의 모서리를 트래킹 목표점으로 정하여 트래커를 이동합니다.

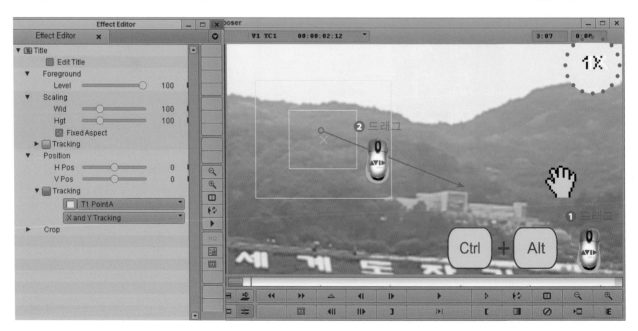

**28** 트래커를 대비가 강한 곳으로 이동하였으면, 이펙트 프리뷰 모니터 컨트롤 패널에서 [ ] 축소 버튼을 클릭하여 이펙트 프리뷰 모니터의 화면을 기본 크기로 합니다.

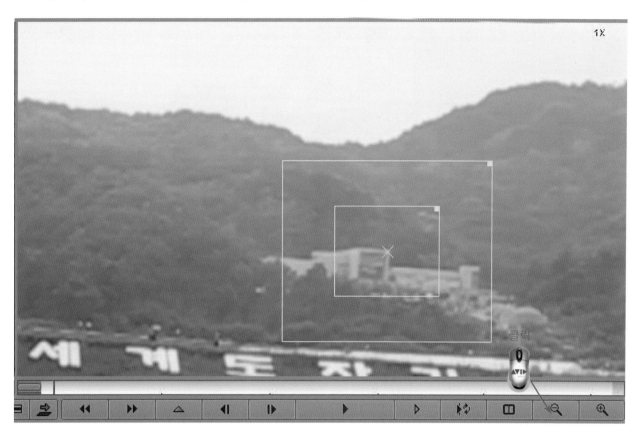

**29** 이펙트 프리뷰 모니터의 화면이 기본 프레임의 비율로 디스플레이되면, 트래킹 창에서 [ ] 트래킹 시작 버튼을 클릭합니다.

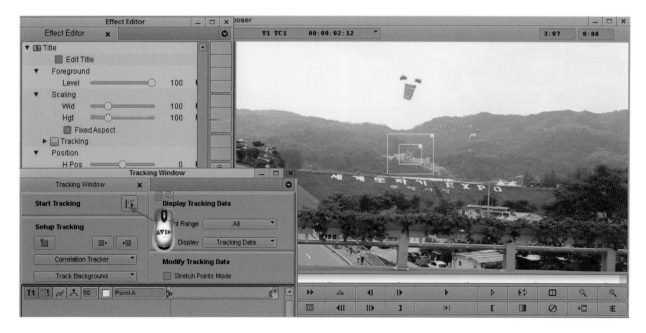

30 트래커가 목표점을 신속하게 추적 분석하여 트래킹 데이터 포인트를 생성합니다. 트래킹 프로세스가 모두 끝나면 트래킹 창 ⊠ 닫기 버튼을 클릭합니다.

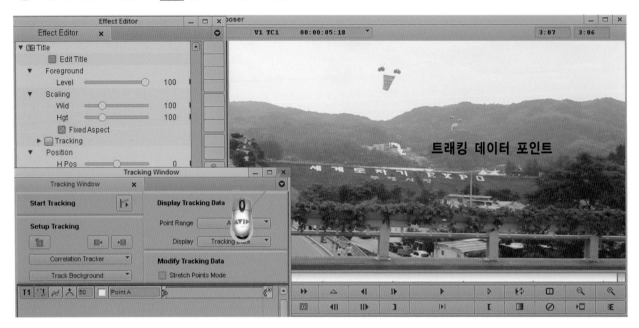

31 트래킹 창이 닫으면, 트래킹 데이터 포인트에 따라 타이틀이 모션 트래킹 되어 나타납니다. 모션 트래킹 데이터 경로와 타이틀 프레임이 회색 라인으로 표시됩니다. 재생 반복 버튼을 클릭하여 타이틀 이펙트의 결과를 확인합니다. 배경 영상의 카메라 흔들림과 같은 동작으로 타이틀이 자연스럽게 움직입니다.

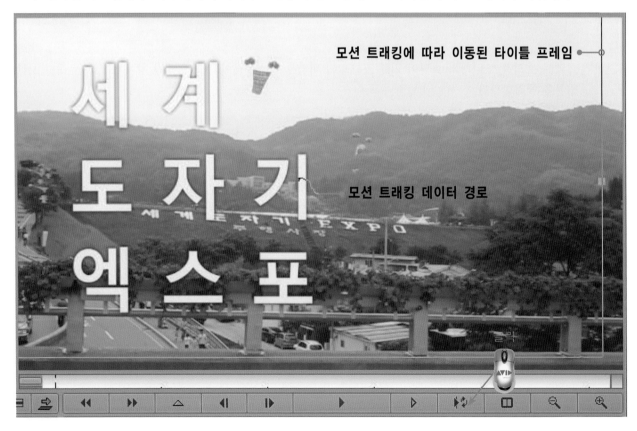

**32** 애니매트 이펙트를 적용하여 타이틀 뒤로 지나가고 있는 자동차를 타이틀 앞으로 지나게 할 수 있습니다. ❶ 이펙트 에디터 창 ✕ 닫기 버튼을 클릭합니다. 애니매트 타이틀 이펙트 편집 작업을 위해 ❷ 단축키 Crtl + Y를 사용하여 새로운 비디오 트랙을 추가합니다.

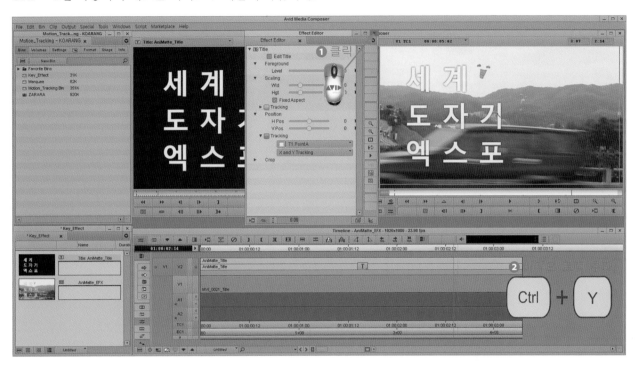

**33** 타임라인에 비디오 트랙 V3가 추가됩니다. 타임라인 스마트 도구에서 ❶ ➡ 리프트/오버라이트 버튼을 클릭하여 선택합니다. 세그먼트 모드가 선택되면 비디오 트랙 V1을 ❷ Shift + Ctrl + Alt + 마우스 드래그하여 비디오 트랙 V3을 이동하면 세그먼트 클립이 복제됩니다. 세그먼트 복제 시에는 + 표시가 나타납니다.

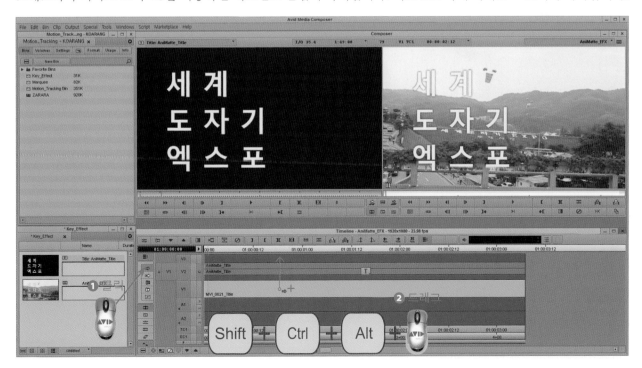

**34** 비디오 트랙 V3에 V1 배경 장면 세그먼트가 복제되었습니다. 레코드 모니터 포지션 바에서 포지션 인디케이터를 드래그하여 자동차가 지나는 장면에 위치합니다. 현재 이 지점에 애니매트 이펙트를 적용하기 위해 세그먼트를 편집해야 할 곳입니다.

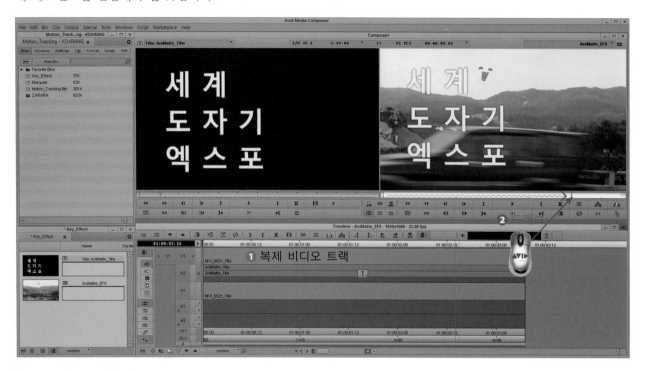

**35** V3 레코드 트랙 모니터 버튼① □ 을 클릭하여 비디오 트랙 V3을 확인합니다. 배경 장면의 비디오 트랙이 복제되어 타이틀이 있는 비디오 트랙 V2 위에 있으므로 타이틀은 보이지 않고 자동차가 나타납니다. 자동차가 지나가는 세그먼트만 남아있도록 편집합니다. ❷ 포지션 바를 드래그하여 이펙트 시작 편집점을 찾습니다.

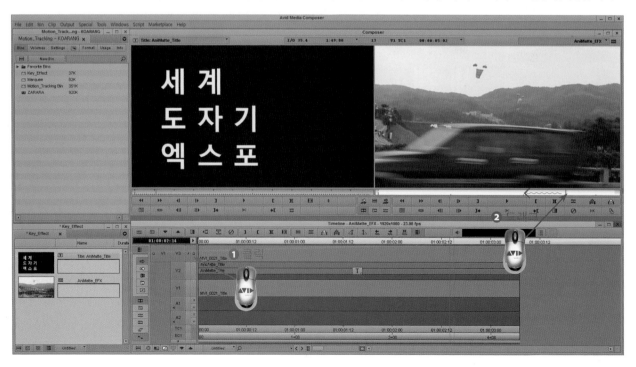

**36** 타이틀이 보이지 않으면 이펙트 시작 편집점을 찾기가 어렵습니다. 다시 V2 레코드 트랙 모니터 버튼 ❶
을 클릭합니다. 비디오 트랙 V2의 타이틀이 레코드 모니터에 보입니다. ❷ 자동차가 타이틀에 걸리지
않는 위치를 드래그하여 찾습니다. 비디오 트랙 V3를 제외하고 ❸ 모든 트랙을 함께 드래그합니다.

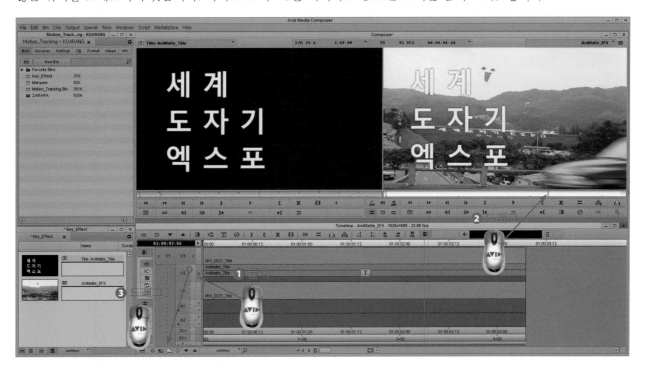

**37** 타임라인에서 비디오 트랙 V3 만 선택되고 다른 트랙은 모두 해제됩니다. 레코드 모니터 컨트롤 패널에서
애드 에디트 버튼을 클릭합니다. 타임라인에서 현재 포지션 인디케이터가 있는 세그먼트에 편집
마크(Edit mark)를 만들어 집니다.

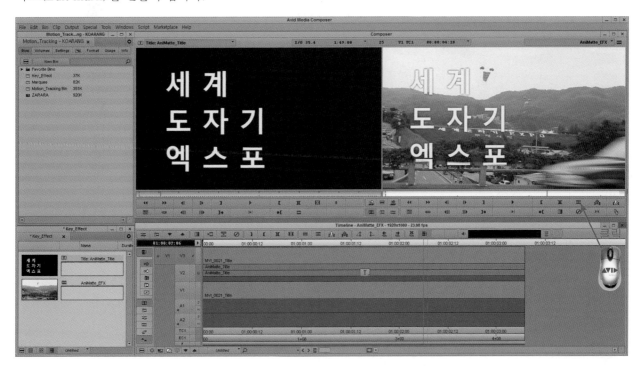

**38** 타임라인 비디오 트랙 V3 세그먼트에 편집 마크가 생성됩니다. 레코드 모니터 포지션 바에서 ❶ 포지션 인디케이터를 드래그하여 자동차가 지나는 다음에 위치합니다. 타임라인 툴바에 있는 ❷ 애드 에디트 버튼을 클릭합니다.

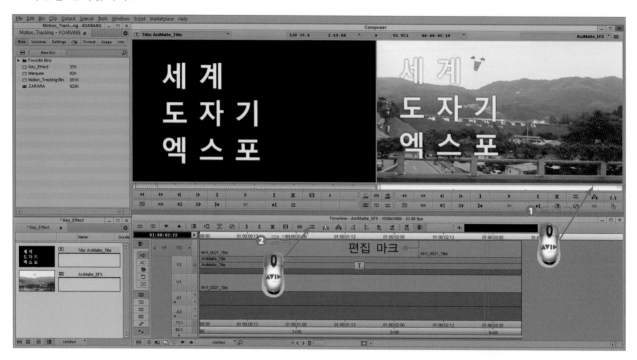

**39** 세그먼트에 편집 마크(Edit mark) 2개가 만들어졌습니다. 스마트 도구에서 ⇨ 리프트/오버라이트 버튼이 선택되어 있는지 확인합니다. 파란색 버튼이 선택된 상태입니다. 편집 마크로 분리된 비디오 트랙 V3의 ❶ 앞 부분 세그먼트를 클릭합니다. 세그먼트가 선택되면 파란색으로 표시됩니다. 편집 마크로 분리된 ❷ 뒤 부분 세그먼트를 Shift 키를 누르고 클릭합니다. 애니매트 이펙트가 적용될 세그먼트만 제외하고 선택됩니다.

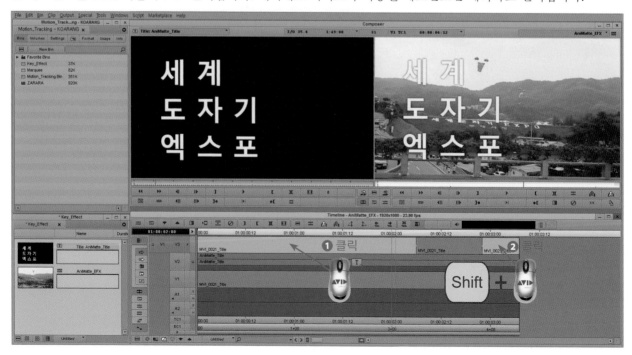

**40** 타임라인에서 선택된 세그먼트로 삭제하기 위해 아비드 미디어 컴포저 메뉴 바에서 Edit ▶ Delete 를 클릭하거나 또는 키보드에서 Delete 버튼을 누릅니다.

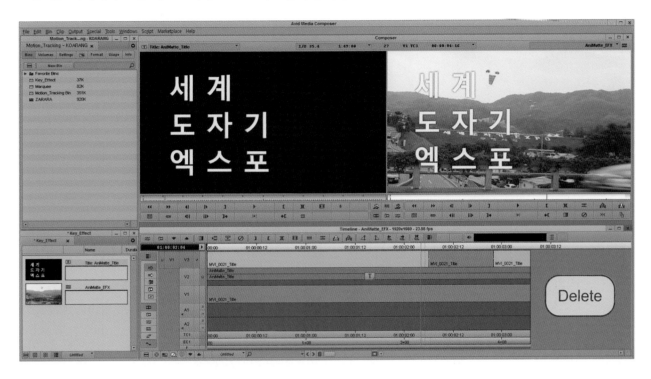

**41** 타임라인의 비디오 트랙 V3에서 애니매트 이펙트가 적용될 세그먼트만 남습니다. V3의 ❶ 🔲 레코드 트랙 모니터 버튼을 클릭합니다. 이제 비디오 트랙 V3에 애니매트 이펙트를 적용합니다. 메뉴 바에서 Tools ▶ Effect Palette 를 클릭하거나 또는 단축키 Ctrl + 8 를 누릅니다.

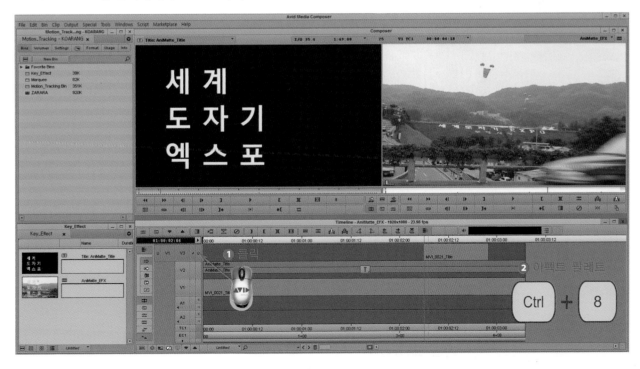

**42** 이펙트 팔레트 창이 열립니다. 이펙트 카테고리에서 ❶ Key 이펙트 카테고리를 클릭합니다. 애니매트를 적용하기 위해 ❷ AniMatte 이펙트 탬플릿을 드래그하여 타임라인에 있는 비디오 트랙 V3 세그먼트 위에 올려 놓습니다.

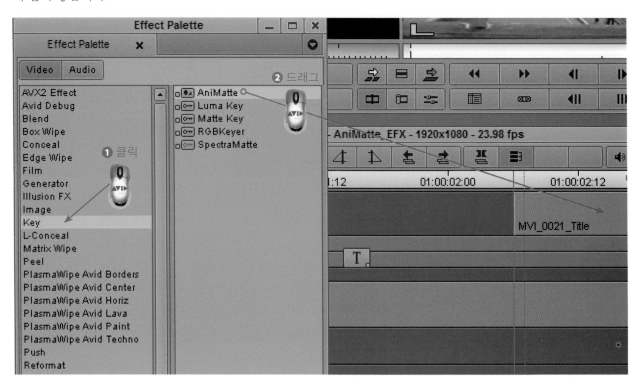

**43** 타임라인 비디오 트랙 V3 세그먼트 위에 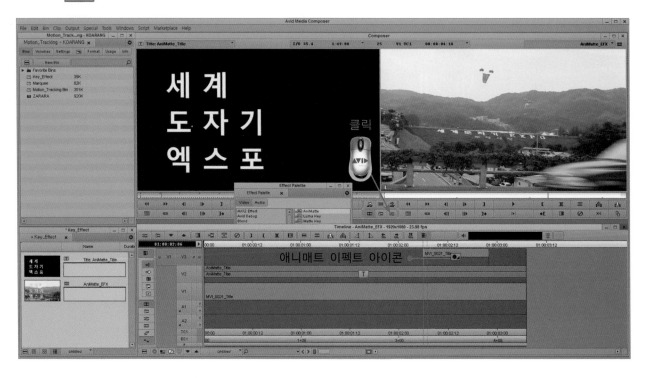 애니매트 이펙트 아이콘이 표시됩니다. 중앙 편집패널에서 이펙트 모드 버튼을 클릭하여 이펙트 편집 모드로 들어갑니다.

44 이펙트 에디터 창이 열리고 레코드 모니터가 이펙트 편집 모드로 전환됩니다. 이펙트 에디터에서 ❶ 다각형 도구 버튼을 클릭합니다. 포지션 바에서 ❷ 포지션 인디케이터를 드래그하여 자동차가 보이는 곳으로 이동합니다. ❸ 이펙트 프리뷰 모니터 컨트롤 패널에서 축소 버튼을 클릭합니다.

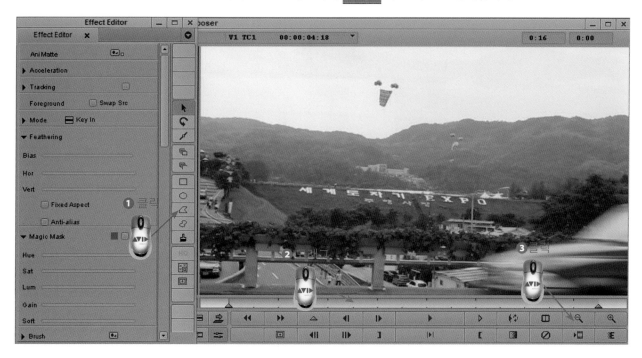

45 다각형 도구가 선택되면 이펙트 프리뷰 모니터에서 매트를 만들 형태를 따라 ❶ 클릭하여 직선으로 벡터 라인을 드로잉합니다. ❷ 드래그하면 형태를 따라 이동하면서 매트를 그릴 수 있습니다. 그리고 Alt + 드래그하여 곡선으로 라인을 그릴 수 있습니다. 클릭, 드래그, Alt + 드래그를 적절하게 사용하여 자동차 아웃라인을 따라 매트를 그립니다.

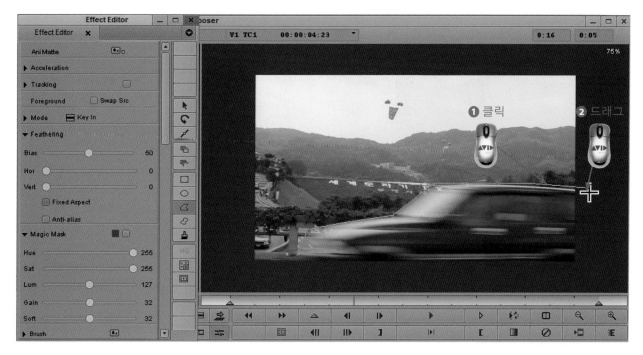

**46** 다각형 도구로 도형의 시작과 끝을 연결하여 닫으면 매트가 만들어지고, 비디오 트랙 V2의 타이틀이 보입니다. ❶ 자동차 매트를 클릭하여 선택합니다. 자동차 모션 블러 현상에 맞게 매트의 경계선도 부드럽게 해야 합니다. 이펙트 에디터의 Feathering 파라미터에서 ❷ Hor 슬라이더를 드래그하여 6으로 이동합니다.

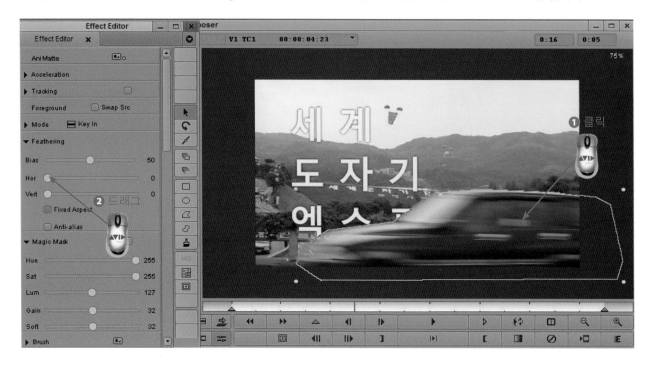

**47** 페더링 값을 6으로 조정하여 매트 경계 라인을 소프트하게 만들어져 자연스럽게 되었습니다. 숫자가 높을수록 경계가 흐려집니다. 기본값은 0입니다. 이펙트 프리뷰 모니터의 포지션 바에서 포지션 인디케이터를 좌우로 드래그하며 조그 셔틀로 이동하여 애니매트 이펙트의 결과를 체크합니다.

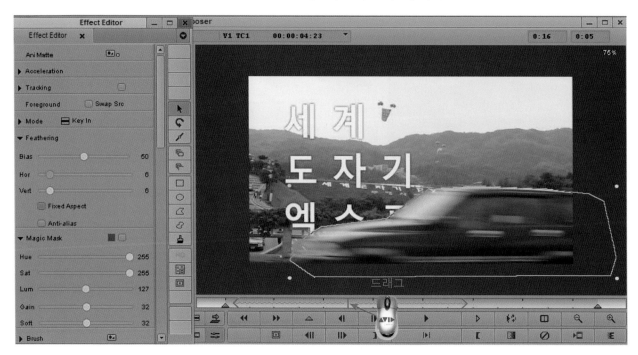

48 애니매트 이펙트는 자동차가 움직이면 벗어납니다. 애니매트 오브젝트에 키프레임 애니메이션을 추가하여 이 문제를 해결할 수 있습니다. 이펙트 프리뷰 모니터의 포지션 바에서 처음 애니매트를 드로잉하였던 프레임을 찾아 포지션 인디케이터를 드래그하여 이동합니다.

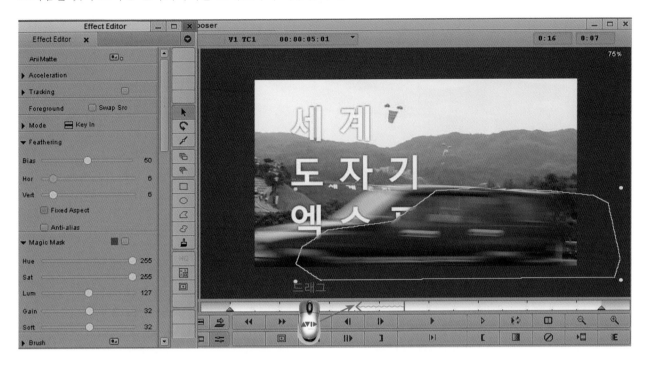

49 이펙트 프리뷰 모니터의 포지션 바에서 애니매트 오브젝트를 드로잉한 프레임을 찾으면 포지션 인디케이터를 정지합니다. 컨트롤 패널에서 키프레임 추가 버튼을 클릭합니다.

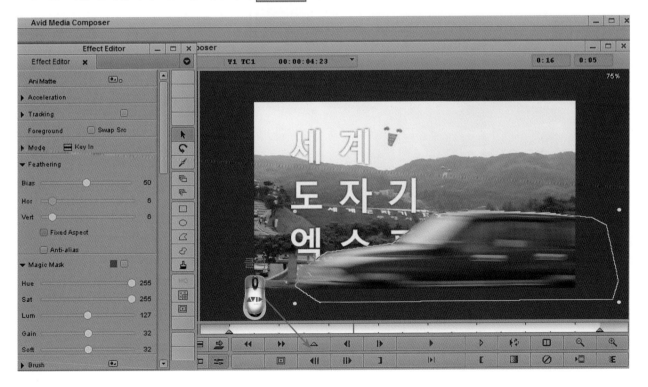

**50** 이펙트 프리뷰 모니터 포지션 바에 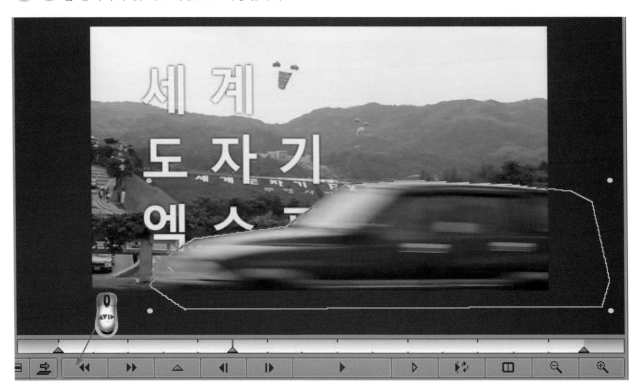 키프레임이 추가됩니다. 컨트롤 패널에서 ◀◀ 리와인드 버튼을 클릭하여 첫 키프레임으로 이동합니다.

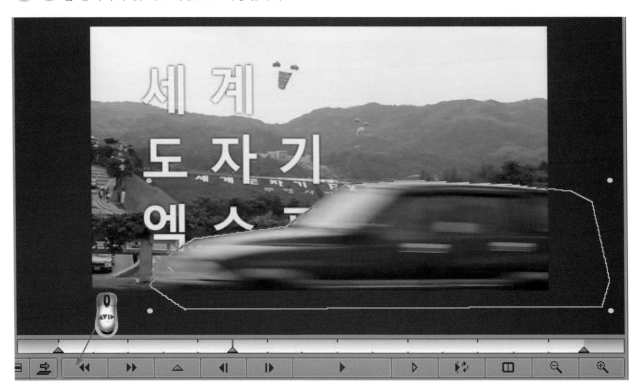

**51** 포지션 바의 첫 키프레임으로 이동됩니다. 키프레임의 ▲ 핑크색 선택된 키프레임을 의미하며, ▲ 회색은 선택되지 않는 키프레임을 의미합니다. 애니메트 오브젝트를 드래그하여 자동차의 위치에 맞춥니다.

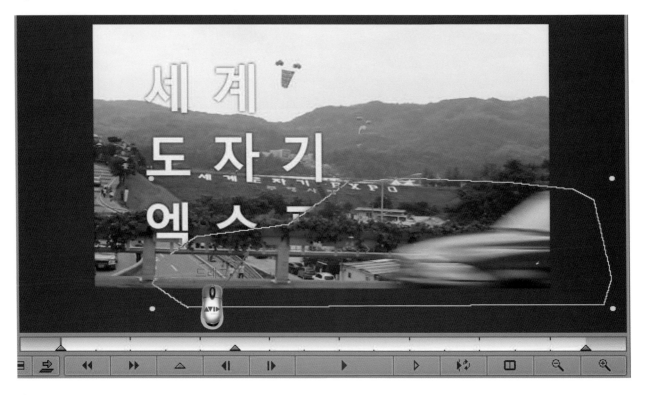

**52** 이펙트 프리뷰 모니터에서 애니매트 오브젝트와 자동차를 매치하였으면, 포지션 바의 ◢◣ 회색 끝 키프레임을 클릭하여 선택합니다.

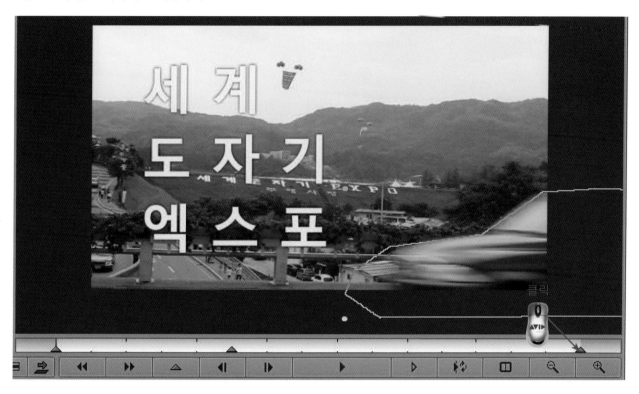

**53** 포지션 바의 끝 키프레임이 ◢◣ 핑크색으로 선택됩니다. 이펙트 프리뷰 모니터에서 애니매트 오브젝트를 드래그하여 자동차 뒷 부분에 맞춥니다.

54 자동차 뒷 부분과 애니매트 오브젝트를 맞춥니다. 이펙트 프리뷰 모니터 컨트롤 패널에서  재생 반복 버튼을 클릭하여 반복 재생하면서 확인합니다. 재생을 중지하려면 스페이스 바를 누릅니다.

55 애니매트 이펙트를 이용한 디지털영상효과 작업이 완료되었습니다. 이펙트 편집 모드를 해제하기 위해 타임라인의 상단 회색 타임코드 트랙을 클릭합니다.

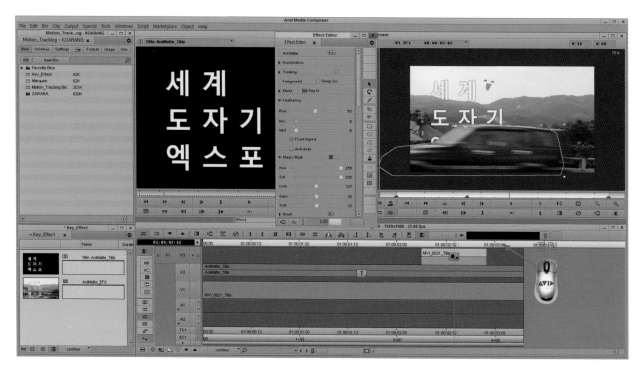

**56** 이펙트 편집 모드가 해제되면 소스 레코드 편집 모드로 돌아옵니다. 레코드 모니터 ❶ 포지션 바에서 포지션 인디케이터를 좌우로 드래그하며 조그 셔틀로 애니매트 이펙트의 결과를 체크합니다. 만일 애니매트 이펙트를 다시 수정하려면 ❷ 애니매트 이펙트가 적용된 세그먼트를 클릭합니다. 편집패널에서 ❸ 🔲 이펙트 모드 버튼을 클릭하여 이펙트 편집 모드로 다시 들어갑니다.

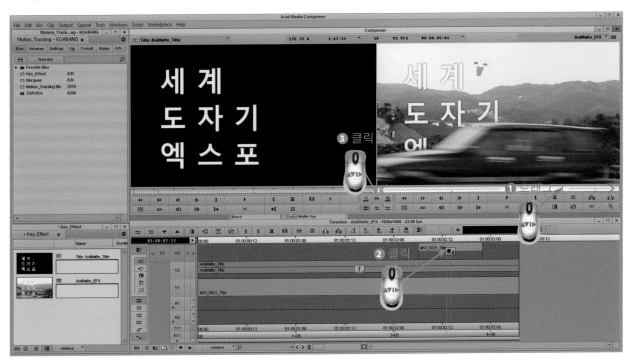

**57** 애니매트 이펙트 에디터 창이 열리고 이펙트 편집 모드로 들어옵니다. 또한 비디오 트랙 V2의 타이틀 이펙트 세그먼트를 클릭하면 타이틀 이펙트 에디터로 전환되어 수정작업을 편리하게 할 수 있습니다.

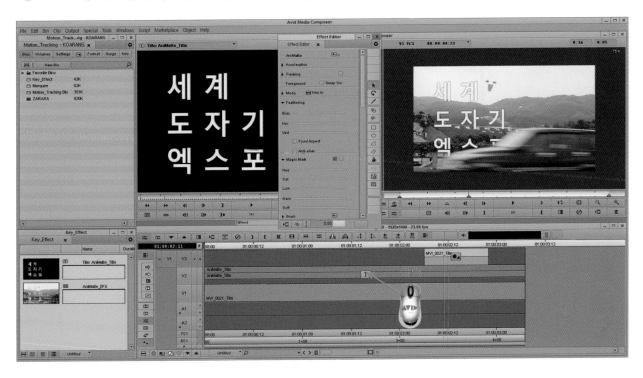

# 참고문헌

아비드 에디팅 바이블 – 디지털 영상 편집, 박상욱 지음, 방송문화진흥총서101, 커뮤니케이션북스. 2010

미디어의 이해, 마샬 매클루언 지음, 박정규 옮김, 커뮤니케이션북스, 1997

영화언어의 문법, 다니엘 아루혼 저, 최하원 역, 영화진흥공사. 1993

영화촬영, J. 크리스 말키비츠 저, 김기덕 옮김, 영화진흥공사. 1993

특수효과기술, 토마스 G. 스미스 저, 민병록 역, 영화진흥공사. 1993

영화편집기술, 황왕수 박남기 엮음, 다보문화. 1990

특수효과촬영기술, 레이몬드 필딩 저, 유재성 역, 영화진흥공사. 1990

영화의 형식과 몽타쥬, 세르게이 에이젠슈테인 저, 정일몽 옮김 영화진흥공사. 1990

Avid Online Document, Avid Technology Inc. 2015

The Making Of The Rugrat Movie, Jan Breslauer, Klasky Csupo Publishing. 1998

Industrial Light & Magic Into The Digital Realm, Mark Cotta Vaz And Patricia Rose Duignan. A Del Rey Book. 1996

The Digital Fact Book 1996 Quantel Ltd. 1996

The Illusion of Life Disney Animation, Frank Thomas, Ollie Johnston, Hyperion Books, 1995

Financial Managerment For Media Operation, Richard E. Van Deusen, KIPI. 1995

Principles of Media Development, Walter V. Hanclosky, KIPI. 1995

Digital Nonlinear Editing, Thomas A. Ohanian, Focal Press. 1993

Avid Media Composer Tutorial Guide, Avid Technology Inc. 1993

Harriet Operator's Manual Volume 1, Volume 2, Quantel Ltd. 1991

Industrial Light & Magic The Art of Special Effect, Thmas G. Smith, A Del Rey Book. 1986

https://en.wikipedia.org/wiki/Georges_M%C3%A9li%C3%A8s#/media/File:George_Melies.jpg

https://en.wikipedia.org/wiki/A_Trip_to_the_Moon#/media/File:Voyage_dans_la_Lune_affiche.jpg

Preliminary sketch by Georges Méliès for a poster for his film Le Voyage dans la Lune

File: Méliès, Un homme de têtes (Star Film 167 1898).jpg

# AVID EFFECTS BIBLE